그림,
그
사람

한 정신과 의사가 진단한
우리 화가 8인의
내면 풍경

그림,
그
사람

김동화 지음

아트북스

그림은
사람이다!

약 15년 전인 2007년 가을 즈음이었지 싶다. 부산에서 작업하는 화가 'L'의 개인전 전시장에 걸려 있던, 가로 폭이 아주 좁고 세로가 얼추 100호쯤 되는 위아래로 긴 그림 한 점을 보았더랬다. 제목이 「혼자 있는 오후」였다. 저녁이 되기 전 늦은 오후의 거실을 배경으로 커튼이 길게 드리워져 있고, 화면 아래쪽 의자에는 옷이 아무렇게나 툭 걸쳐진, 너무나도 평범한 일상의 단면을 포착한 그림이었다. 그런데 시선이 거기에 머물자 몸속 깊숙한 곳에서 뻐근하게 번지는 둔통인 양 사람의 마음을 음울하게 누르는 어떤 알 수 없는 힘이 강하게 엄습했다. 한참 지나서 화가의 이야기를 들었다.

그녀는 그때 자신의 인생에서 가장 힘든 시간을 보내고 있었다고 했다. 형편이 너무 어려워 아이를 돌보면서도 미술학원과 학교 강의를 계속 나가야 했고, 설상가상으로 심각한 가정사의 갈등까지 겹치면서 느낀 고립무원孤立無援의 절망감을 가만가만 에두르며 털어놓았다. 그런 상황에서도 운영하던 미술학원을 친구에게 넘기고 작은 방 한 켠에서 시간이 날 때마다 열정적으로 그림에 매달렸다고 했다. 그 고통스럽던 시절, 화가는 이전과는 달리 뭘 그려도 자신의 감정이 저절로 사물 속으로 투사되는, 그래서 사물과 자신의 기분이 오롯이 일치되는 느낌을 받았고, 대수롭지 않은 일상의 사소한 물건을 보면서도 자신의 감정이 그리로 온전히 전이되는 기묘한 감상에 사로잡혔다고 했다.

나는 비로소 그 알 수 없는 무겁고 쓸쓸한 기운의 실체가 어디서 유래한 것인지를 알 수 있었다. 그림은 그저 한낱 무명無名의 사물일 뿐이지만, 그것을 그린 사람과 결코 분리될 수 없는 유정有情한 사물이기도 하다. 그려진 대상—작품—은 물질

4

로 구현된 환영의 궤적일 뿐이지만, 그리는 주체—화가—는 보이지 않으나 생생하게 살아 현전하는 정신 그 자체다. '그림' 속에는 그것을 그린 바로 '그 사람'이 커튼처럼 길게 드리워져 있다.

화가라는 사람

세상의 모든 귀결에는 반드시 그에 상응하는 연유가 있다. 그렇다면 그림은 과거의 어디에서 출발해 지금의 여기에 도달하게 된 것일까? 그림도 무언가의 귀결이라면 거기에는 그 귀결의 연유가 되는 '어떤 것'이 존재해야 하지 않겠는가? 그림은 사람의 드러남이고 사람은 그림의 비롯됨이다. 그래서 이 둘은 서로 분리될 수 없는 실재—사람—와 표상—그림—의 관계가 된다. '그림'이라는 것이 물감과 화포가 만나 어우러진 물적 결정체 그 이상의 고유하고 독특한 정신의 산물이라면, 그림을 그린 바로 '그 사람'이야말로 정확히 그 결과물의 연원이 되는 '어떤 것'에 해당하며, 그림을 이해한다는 것은 그림을 그린 그 사람의 어떠함을 확인해 나가는 미지의 여정이라 할 수 있다. 그림이 나무의 결실인 열매나 꽃이라면 사람은 나무의 근원인 뿌리나 줄기다. 그러므로 그림의 양식, 내용, 미감 등의 열매나 꽃에 관해 기술하는 방식이 그림의 결과 쪽에 초점을 맞추고 있다면, 그림을 그린 그 사람의 기질, 환경, 태도 등의 뿌리나 줄기를 탐지하는 방식은 반대로 그림의 원인 쪽에 초점을 맞추고 있다. '좋은 나무는 좋은 열매를 맺고 나쁜 나무는 나쁜 열매를 맺나니, 좋은 나무가 나쁜 열매를 맺을 수 없고 나쁜 나무가 좋은 열매를 맺을 수 없다'는 성경의 구절이 뜻하는 바처럼, 원인인 사람과 결과인 그림은 수미가 상관하는 일관성을 드러낸다. 본문에서 다루고 있는 각각의 이야기는 표상과 기표로서의

그림 그 자체에 대한 것 이상으로, 실재와 기의로서의 그 그림을 그린 화가가 어떤 사람이었는가를 구체적으로 드러내는 쪽에 역점을 두려 했다. 언어에서 기표와 기의의 연결은 자의적 우연성에 기댈 뿐이지만, 그림과 화가의 관계는 인과적 필연성에 근거한다. 그림은 화가 그 자신의 무의식과 결코 분리될 수 없는 내적 심연의 반영이다.

그림이라는 내적 심연

이 책은 편의상 내용을 1부와 2부로 나누었다. 1부 '시대의 봄을 꿈꾸다'에서는 일제강점기 타율적 근대화의 체험을 공유하면서 그로부터 해방 이후의 시기에 이르기까지 일관되게 성실한 작업을 진행해 나갔던 이중섭, 박수근, 진환, 양달석을, 2부 '시대의 상처를 그리다'에서는 우리 역사의 근·현대가 교차하는 혼돈의 과도기에 출생해 대한민국 현대사의 격랑에 온몸을 부대끼며 장구한 세월에 걸친 작업을 견지해 온 김영덕, 황용엽, 신학철, 서용선을 포함하고 있다.

이중섭·박수근·진환·양달석

먼저 1부 '시대의 봄을 꿈꾸다'에서 소개하는 네 명의 화가는 막막했던 일제의 식민지배하에서도 자신의 정체성을 깊이 고민하면서 우리 민족을 표상하는 일종의 성수聖獸로서의 '소'와 같은 동물을 화면에 도입하거나, 주변의 인물들, 나무, 농촌과 도시의 마을 풍경 등의 일상적 소재를 독특한 조형으로 승화시킨 차원 높은 형식미학에 도달한 이들이다. 이러한 성취는 한국 근대미술사의 초석을 닦는 데 결정적인 역할을 담당했다. 이들은 그저 국수적 차원의 협애한 미감 속에만 간

6

혀 있거나 매몰되어 있었던 것이 아니라, 자신의 내밀한 개인사적 체험을 발달적developmental, 종교적religious, 정서적emotional 차원으로까지 웅숭깊게 표현해 낼 수 있었다.

이중섭李仲燮, 1916~56에 관한 글에서는 우선 정신질환의 발병 시점과 증상의 종류, 그리고 진단명과 유발인자 등을 추적하면서 그러한 유발인자가 화가 자신의 어떠한 취약성을 자극해 병인으로 작용하게 되었는지, 질환에 대한 취약성이 구체적으로 무엇이었는지 등을 가족력과 발달사를 통해 포괄적으로 살펴보았다. 또한, 그의 삶을 추동한 무의식적 핵심역동―사랑의 대상인 어머니와의 분리에 대한 불안과 이를 해소하려는 결합에의 의지―이 파란만장한 인생의 역정과 다양한 소재―'아이들과 가족', '닭', '황소', '흰 소' 등―를 담은 여러 작품 속에서 어떻게 표현되고 있는가를 화가가 직면했던 상황과 사건을 통해 깊이 있게 이해해 보고자 했다.

박수근朴壽根, 1914~65에 관한 글에서는 화가 자신의 타고난 기질과 인생사 전반, 감추어진 무의식과 드러난 의식을 상반되게 만들었던 '억압'이라는 핵심적 방어기제를 살펴보는 동시에, 독실한 크리스천이었던 그의 작품 속 내용과 형식에서 가장 중요한 비중을 차지하는 소재인 '나무'와 '돌'이 기독교적 상징 코드와 어떻게 연결되고 있는지, 그리고 그들 각각이 은유하고 있는 심층적 의미가 무엇인지에 대해 유추해 나가려 했다. 또한, 박수근 회화의 미학적 핵심을 '겹', '막', '꿈'이라는 세 가지 키워드로 해독解讀하면서 그의 예술세계를 개인적·민족적·종교적 차원으로 점증하며 이전보다 더 확장적인 시각에서 폭넓게 조망해 보았다.

진환陳瓛, 1913~51에 관한 글에서는 집안 배경의 조사를 통해 화가와 기독교 신앙이 관련될 수 있었을 법한 개연성을 추적해 보았으며, 유고와 작품 분석을 통해 그림 속에 등장하는 소, 새, 날개와 연기 그리고 물과 바람 등의 주요 소재들을 '땅의

표상', '하늘의 표상', '초월의 매개'로 상정하면서, 향토성과 초현실주의적 관점에 근거해 온 기존 해석의 틀을 넘어 「로마서」의 기독교적 관점—'칭의', '성화', '영화'—에서 새롭게 해석하고자 했다. 대립되는 두 주체가 화해의 매개를 통해 묘합妙合을 이루는 양상은 성부, 성자, 인간이 성령 안에서 하나 되는 기독교적 존재론은 물론, 동양적 삼위일체에 해당하는 삼태극의 구조와도 일맥상통함을 논증하고자 했다.

양달석梁達錫, 1908~84에 관한 글에서는 유년기 시절 겪었던 부모의 부재와 학대라는 개인적 체험과 식민지 체제하에서의 사회적 억압이나 차별이 이후 작업의 편력—표현적 야수파 화풍에서 온화한 민화적 화풍으로 전환되는 총체적 과정—에 미친 영향이 무엇이었으며, 그것이 화가 자신의 성격 형성에 어떻게 작용했는지에 대하여 살펴보았다. 또한, 부모의 대체물인 '대상표상'으로서의 듬직한 '소', 어린 시절 자신의 모습을 투영한 '자기표상'으로서의 '목동', 갈망하던 유토피아적 '세계'의 상징인 평화로운 '자연경'이 함께 어우러지면서 펼쳐지는 화면을 통해, 그가 어떠한 정서체험을 표현하고 전달하려 했는지를 설명하고자 했다.

김영덕·황용엽·신학철·서용선

다음으로 2부 '시대의 상처를 그리다'에서 소개하는 네 명의 화가는 해방 이후 남북 분단과 극렬한 이데올로기 대립에 이은 6·25의 참화와 사회적 모순을 직간접적으로 체험하면서, 자신이 살아가는 시공간의 문제를 깊이 고민하며 공허한 관념성을 탈피한 치열한 현실 인식에 바탕을 둔 연작들을 올곧게 제작해 왔다. 이들은 삶의 질곡으로부터 배태된 이데올로기적 관점을 스스로의 작업에 투영시키기도 했으며, 인간 실존에 대한 고뇌와 번민을 압축적인 형상과 의미론적 조형으로 승화시키기도 했다. 또한 형식을 중시하는 모더니즘의 순수성으로부터 내용을 중시하는

리얼리즘의 참여성으로의 극적 전환을 꾀하기도 했고, 역사적 사건의 재발견을 통해 현실의 소외와 단절의 문제를 통시적으로 조망하는 새로운 관점을 제시하기도 했다.

김영덕金永悳, 1931~2020에 관한 글에서는 먼저 참혹했던 극빈과 이데올로기 과잉의 시대에 좌익으로 몰리며 겪었던 유년기, 청소년기의 좌절과 공포의 체험이 이후 참여적 기조의 연작과 어떻게 연결되고 있는지를 살펴보았다. 또한, 시간에 따른 작업의 변천 과정 및 냉철한 현실인식에 기초한 리얼리즘과 깊은 서정성에 근거한 초현실적 낭만주의가 동시에 출현하는 작업의 상반적 이중성의 연원에 관해서도 고찰해 보려 했다. 마지막으로, 민중미술이 본격적으로 태동했던 1980년대 초반기보다 훨씬 이전인 1960년대 전후부터 화가가 이미 이 계열의 작업을 선구적으로 시도했다는 사실도 함께 밝히고자 했다.

황용엽黃用燁, 1931~ 에 관한 글에서는 유년기에 겪은 특수한 개인적 발달사와 청소년기 이후에 겪게 된 집단적 시대사의 격랑, 그중에서도 특히 6·25라는 전쟁 체험이 자신의 실존적 문제의식과 어떻게 연결되고 있는지를 집중적으로 살펴보았다. 인민군 징집을 피하기 위한 도피와 연이은 월남의 과정, 생사의 기로를 수없이 넘나든 참전 경험 등의 강렬한 트라우마가 전후 자신의 작업에 어떠한 영향을 끼치게 되었으며, 고통스런 전쟁의 기억을 환기하는 「인간」 연작의 반복적인 제작이 자신의 트라우마를 극복하는 데 어떻게 기여할 수 있었는지, 그것이 담고 있는 정신적·영적 의미가 무엇이었는지 등을 종합적으로 조망해 보았다.

신학철申鶴澈, 1943~ 에 관한 글에서는 화가가 추구하려는 리얼리즘의 성격에 대해 기술하면서, 미대 재학 시절부터 1970년대 후반기에 이르는 유미적 모더니스트로서의 원체험이 이후 참여적 리얼리스트로서의 그의 작업에 어떠한 영향을 끼쳤으

며, 또 이것이 미래의 작업에서 과연 어떤 요소나 영향으로 작용하게 될 것인가에 대한 나 자신의 궁금함과 기대를 서술했다. 순수에의 지향과 현실에의 참여를 서로 반대되는 시각과 모순적인 관점으로만 이해할 것이 아니라, 이를 변증법적으로 통합해 현실을 표현하는 효과적인 방법론으로서의 모더니즘에 대한 과감한 도입과 새로운 해석이 필요하다는 점을 지적하고자 했다.

서용선(徐庸宣, 1951~)에 관한 글에서는 오이디푸스적 갈등과 그가 화가의 길을 선택하게 된 과정을 분석하면서 기존의 연작들—「노산군 일기」, 「도시인」, 「철암 프로젝트」 등—에서 표현되었던 주제의식과 자신의 인생사에서 중요한 대상이었던 아버지라는 존재 사이의 상동적 연계성을 확인해 보았다. 또한, 그 연장선상에서 자신의 꿈을 소재로 그린 작품인 「꿈-아버지」(1985~88)에 등장하는 모티브가 이후 발표되는 연작 속에서 어떻게 변용되어 출현하고 있는지, 이들 연작이 내포하는 일관된 주제인 소외와 단절의 구체적인 실체가 과연 무엇이었는지 등의 문제를 정신역동적인 관점에서 해석해 보았다.

여덟 명의 화가, 여덟 편의 사진첩

이 책에 포함된 여덟 명의 화가에 대한 원고가 애초부터 단행본의 책자를 만들려는 의도로 기획된 것은 아니었다. 그간 국·공립미술관이나 화랑에서 열린 전시 평문의 용도로 작성되었던 원고 가운데 전체 주제에 비교적 적합한 내용으로 여섯 편을 골랐고, 여기에다 비교적 최근에 작성한 두 편의 글을 더한 모양이기에, 구성이나 체계에서 완벽한 유기적 통일성에는 미치지 못할 수도 있다. 그럼에도 영아기와 유년기의 체험들, 부모와의 관계양상 및 전반적인 가족사, 교육의 과정과 종교

적 배경, 개인사적 역경과 트라우마, 이들과 인과적으로 연결되는 예술세계의 형성과정 등을 살피면서 화가들의 정신역동—인간행동의 밑바닥에 잠재해 있는 무의식적인 힘—과 작품세계를 이해하는 데 조금이나마 도움이 될 것이라 본다. 또한, 각 장 뒷부분에는 화가들의 일생을 개략적으로 살펴볼 수 있는 사진 자료를 싣고, 이에 대한 설명을 덧붙임으로써, 작품세계에 접근할 수 있는 실마리를 제공하고자 했다.

끝으로 인터뷰에 응해 주시고 작품 도판을 사용할 수 있게 배려해 주신 여러 화가 및 유족 여러분들과, 책이 나올 수 있도록 애써 주신 아트북스 정민영 대표님께 깊은 사의를 표한다. 언제나 다시 뵙고 싶은 그리운 아버님(金熙洙)과 아들을 위해 늘 기도하시는 어머님(金仁子), 출간에 이르기까지 성원을 아끼지 않은 사랑하는 아내(金瑟盤)와 두 아이들(金沼濰·金聖鎭)에게도 고마움의 뜻을 전한다.

2022년 4월

김동화

차례

일러두기

1. 성경 구절과 작품의 인용은 어법과 맞춤법에 맞지 않더라도 원문 그대로를 따랐다.

2. 전시 평문으로 작성한 이중섭·양달석·김영덕·황용엽·서용선에 관한 글은 각 장 끝에 전시명과 전시 장소, 전시 기간 등 해당 정보를 모두 밝혔다.

제1부

시대의
봄을 꿈꾸다

이중섭

박수근

진환

양달석

이
중
섭

사랑하는 대상의 상실,
그 뿌리 깊은
두려움

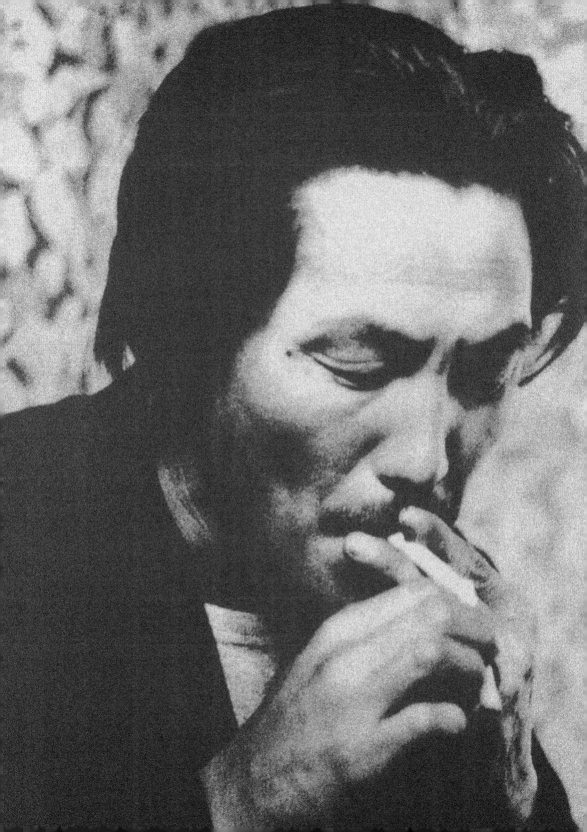

이중섭李仲燮, 1916~56, 이제 그가 세상을 떠난 지도 벌써 육십갑자六十甲子가 한 바퀴 되돌아온 세월만큼이나 시나브로 흘렀다. 하지만 한 나라의 미술 사라는 장구한 역사의 흐름에 맞서서 그 길이를 견주어본다면, 그 정도 시 간쯤이야 그저 백구과극白駒過隙의 찰나에 불과할 따름이다. 그런데 실로 놀 라운 것은 그 짧은 시간의 흐름 속에서도 이미 그의 생애와 화력畵歷이 다 른 어떤 화가도 감히 범접할 수 없는 확고한 신화적 명성을 획득하고 있다 는 사실이다.

그 신화적 아우라aura 때문인지는 몰라도, 겨우 60년 전에 죽은 인물이 라고는 도저히 생각할 수 없을 정도로 그는 대중에게 이미 아득한 전前 세 대의 화가처럼 알려져 회자되고 있으며, 그의 작품 전시회가 열릴 때마다 전시장은 관람객들로 넘쳐나고 작품들은 매스컴의 집중적인 주목과 조망 의 대상이 되고 있다. 생전의 시련과 사후의 누림이 이처럼 극단적인 화가 를 우리 미술사에서 아직껏 다시 찾아볼 길이 없다. 대한민국의 화가로서 는 유례없이 이미 평전이 세 차례—고은(1973), 최석태(2000), 최열(2014)— 나 쓰여지기도 했는데, 이는 여타의 예술 분야를 총망라해 보아도 전례를

찾아보기 어려운 일대 사건이기도 하다.

그러나 그렇다고 해서 지금 그의 인생의 궤적과 작업의 통시적 흐름, 그리고 작품들이 지니는 의미가 완벽하고 정확하게 드러났다고 단정할 수는 없다. 생전에 그와 교유했던 수많은 사람에 의해 남겨진 수많은 이야기 중에서 과연 무엇이 진실이고 또 어디까지가 진실인지 그 경계가 모호한 채, 불확실한 일화들이 마치 전설처럼 떠돌며 끊임없이 확대재생산되어 왔다. 특히 그의 경우는 열광적인 관심을 불러일으킬 수 있는 작품들의 소재와 인생의 드라마적 요소로 인해 오래전부터 다른 화가들에 비해 정신역동적 해석psychodynamic interpretation의 대상으로 잊을 만하면 다시금 부각되곤 했다.

여기에는 그의 정신과적 입원병력, 정신질환의 가족력, 파란만장한 생生의 극적 부침, 작품에 내재된 강렬한 상징성 등이 기여한 바가 실로 지대하다. 통상 1955년 이후 발병한 것으로 알려진 정신질환의 정체와 그 원인 역시도 흥미로운 연구의 대상으로, 이미 사계斯界에선 오랜 기간 반복적으로 언급되어 왔다. 그러나 관찰과 평가의 대상인 화가가 이미 세상을 떠난 지 오래이니, 그에 대한 명확한 결론을 내리기가 쉽지 않은 상황이기도 하다. 물론 이 글도 기존의 수많은 가설 위에 불확실한 개연성을 기초로 한 또 다른 가설적 추정을 하나 더 얹는 헛손질이 될 수도 있겠으나, 이러한 시도를 통해 혹 이중섭의 작업에 대한 새로운 해석의 시각을 얻을 수 있지 않을까 하고 기대를 걸어볼 따름이다.

발병의 시점과 증상

화가의 정신적 문제에 접근하는 순서를 설정함에 있어, 우선 발병 전후의 시기를 먼저 꼼꼼히 살펴보는 것이 무엇보다 가장 편리하고 효율적인 방편이 될 수 있다. 왜냐하면, 발병 전까지 현실의 갈등과 자아의 방어가 팽팽한 긴장 속에서 서로 평형을 이루다가, 즉 자아가 현실의 갈등을 최대

치까지 감내하다가, 마침내 현실을 도저히 감당할 수 없는 지경의 시점에 이르러 그 당자의 특이적 취약성specific vulnerability을 타격하는 직접적 촉발인precipitant에 의해 일어난 자아붕괴적 징후나 현상을 일러 우리는 증상symptom 혹은 정신병리psychopathology라 칭하기 때문이다. 그러므로 증상과 유발인자를 유심히 살펴보는 일이야말로 바로 그 사람에게 가장 결정적으로 취약한vulnerable 문제가 무엇인가를 가장 빠르고 정확하게 파악할 수 있도록 돕는 첩경이자 왕도인 것이다. 그것은 댐의 높이가 가장 낮은 곳으로 가장 빨리 물이 범람하는 이치와도 같다. 자극에 취약한 포인트가 반복적으로 그리고 강하게 공격을 받으면, 결국 그 지점으로부터 눈에 보이는 병적 징후가 서서히 드러나게 된다. 그러하기에 먼저 화가의 증상이 명확히 언제부터 시작되었는가, 그의 발병 시점이 언제였는가의 문제를 분명히 정리해 둘 필요가 있다.

그가 대구에 내려와 대구 미국공보원USIS 화랑에서 개인전을 가진 것이 1955년 4월(11~16)이었는데, 현대화랑의 전시도록인 『이중섭 작품집』(1972)에 이종석李宗碩, 1933~91이 정리한 「이중섭 연보」에는 1955년 7월 어느 날, "정신질환으로 성가병원에 입원 수속을 밟았다"라고 기록되어 있다. 화가의 발병과 당시 드러난 증상에 대해 친구인 시인 구상具常, 1919~2004은 「향우 중섭 이야기」(1956. 10. 19)와 「화가 이중섭 이야기」(1958. 9. 9), 그리고 「이중섭의 발병 전후」(1974. 8)라는 글에서 모두 세 차례에 걸쳐 언급하고 있다. 그 중에서도 화가가 죽은 지 달포 남짓 지나서 발표된 「향우 중섭 이야기」가 화가의 발병 시점과 가장 가까운 시기에 작성한 글이므로 가장 정확하고 신뢰도가 높은 진술로 판단된다.

대구에서 처음 발병했을 때 그의 정신은 이러한 상황의 자학으로 나타났다.

"나는 세상을 속였어! 예술을 한답시고 공밥을 얻어먹고 놀고 다니

며 후일 무엇이 될 것처럼."

"남들은 저렇게 세상을 위하여 자기를 위하여 바쁘게 봉사하는데."

"내가 동경에 그림 그리러 간다는 게 거짓말이었다. 남덕이와 어린 것들이 보고 싶어서 그랬지."

그는 이날부터 일체 음식을 거절했고 병원에 드러누웠다가 바깥에서 자동차 지나가는 소리나 사람들의 발걸음 소리가 요란해지면 벌떡 일어나서 비를 들고 누웠던 2층에서부터 아래층 변소까지 쓸고 물을 퍼다 닦고 길에 노는 어린애들을 모조리 수돗^{水道}가로 불러다 손발을 씻어주고 닦아주고 하는 것이었으며 동경과의 음신^{音信}을 단절하고 만 것이다.

—구상, 「향우 중섭 이야기」(1956)

화가는 1955년 4월 중순에 개인전을 마치고 그 이후부터 6월까지 숙소였던 대구역 근처 경복여관 2층 9호실을 거점으로, 대구 일원과 칠곡군 왜관읍의 구상 집(현 칠곡군 왜관읍 매원리 423-1), 칠곡군 매천동의 소설가 최태응^{崔泰應, 1917-98} 집(현 대구광역시 북구 태전동 571) 등을 왕래하면서 지냈던 것으로 알려졌는데, 바로 이 무렵이 화가의 현증^{現症, presentation}이 뚜렷하게 나타났던 시점임을 대부분의 기록에서 확인할 수 있다. 구상의 글에 남아 있는 발병 당시의 증상은 자학으로 표현된 죄책 및 자기 비난과 음식을 거부하는 거식증 그리고 밖에서 기척이 나면 비로 병원을 쓸고 닦으며 청소하는 행동과 길에서 노는 아이들의 손발을 씻어주고 닦아주는 행동 그리고 절신^{絶信}이었다. 이것이 이중섭의 입원을 전후한 시기에 나타난 증상이었고, 입원 전에 나타났다는 또 다른 증상에 대해서는 구상의 진술을 통해 알 수 있다.

그는 결국 발병하게 되었는데, 즉 하루는 그때 내가 근무하던 『영남일보』 주필실로 돌연 대구경찰서 사찰과장으로부터 전화가 온 것이다. "이중섭이라는 사람이 와서 자기는 결코 빨갱이가 아니라고 거듭거듭 되뇌이고 있는데 정신이상자 같으며, 신원을 캐물으니 선생 친구라니 연락한다"라는 내용이었다. 그 전말을 얘기하자면 얘기가 장황하여 생략하기로 하고 오직 이 역시 나의 친구요 천하의 기인 奇人이던 속칭 포대령砲大領 이기련이 중섭의 천진天眞을 놀리느라고 '너는 빨갱이 같다'고 그런 것이 결국 그를 자수自首인가 진정陳情인가에 나아가게 했던 것이다. 그래서 나는 곧 달려가 그를 인수받아 성가 병원에 입원을 시켰는데 그 후 그의 병 증세라는 것 역시 별것이 아니었다.

—구상, 「이중섭의 발병 전후」(1974)

입원 전 화가에게 나타났던 가장 결정적인 증상은 친구의 '너는 빨갱이 같다'는 장난 투의 말을 들은 후에 경찰서를 찾아가 '나는 결코 빨갱이가 아니다'라는 이야기를 반복해서 되뇌는 행동이었다. 여기에서 중요한 문제는 빨갱이라는 이야기를 듣고 빨갱이가 아니라고 한 것이 아니라, 공연히 경찰서를 찾아가 자신을 해명한 행동이다. 이것은 일종의 피해망상persecutory delusion—사실이 그렇지 않음에도, 자신이 주변 사람들에게 빨갱이로 몰렸다고 확신하는 상태로, 고은高銀, 1933~ 은 화가의 평전인 『이중섭, 그 예술과 생애』(민음사, 1973) 속에 화가가 경찰서로 가면서 사람들에게 '포대령이 나를 죽이러 온다'는 이야기를 했다고 기록해 두었다—으로 보일 수 있는 증상이기도 한데, 어쩐지 붕괴될 것 같은 위태로운 느낌precarious feeling에 휩싸여 있을 뿐 아니라, 현실 상황을 적절하게 판단하고 그에 합당한 대응을 하게 하는 현실검증력reality testing의 저하 내지는 부전impairment이 진행되고 있는 상태에 이른 것으로 보인다. 이 증상이 결국 화가를 입원에 이르도록 이끌

었던 것이다. 이상의 몇몇 기록을 통해 당시 화가가 보인 증상의 정체가 무엇이었는지를 대략이나마 헤아려볼 수 있다.

증상의 유발 요인과 발병 원인

다음으로는 왜 다른 시기가 아닌 하필 바로 이 시기—대략 1955년 4월에서 7월 사이를 전후한 시기—에 화가가 발병하게 되었는가에 대한 문제를 생각해 보아야 한다. 발병 시기는 화가가 대구 전시를 마친 직후이므로 이 개인전과 화가의 발병 사이에 깊은 관련이 있을 것이라는 시계열적時系列的 유추가 가능하다. 그렇다면 그가 왜 대구에서 개인전을 개최했으며 또 그 개인전의 목적이 무엇이었는가를 먼저 조사해야 하며, 동시에 그 개인전의 결과가 어떠했는지를 알아보아야 한다. 먼저 개인전의 결과는

> 대구 개인전에 있어서도 커다란 찬사와 뜨거운 공감을 불러일으키는 성과를 가져왔다. 그러나 뒤따르는 경제적인 보상은 역시 신통치가 않았다.
> 막다른 골목길에 들어선 냥 초조와 뼈에 스미는 듯한 고독 속의 나날이었다. 여관방 한구석에 웅크리고 앉은 중섭은 구상, 최태응, 이대령(별명 포대령) 등의 항시 격려와 동락을 받으면서도 어쩔 수 없는 좌절과 침체 속으로 가라앉는 스스로를 의식했다.
> ―박고석朴古石, 1917~2002, 「이중섭을 가질 수 있었던 행운」(1972)

화가를 가장 고통스럽게 만들었던 원인은 전시를 통해 얻어내야만 했던 금전적 이익을 제대로 실현하지 못한 때문이었다. 그렇다면 판매 부진 또는 수금 실패 등으로 인한 경제적 파탄이 왜 그토록 그에게 결정적인 문제였을까? 그것은 그가 전시를 마련한 목적이 무엇이었는가와 밀접한 관계가

있다.

6·25가 발발한 후 화가의 가족들은 1950년 12월, 원산항에서 해군함정 LST를 타고 사흘간의 항해 끝에 부산에 도착해 이후 한 달 동안 감만동에 있던 적기赤崎 수용소에 머물렀다. 이듬해인 1951년 1월, 다시 배편으로 따뜻한 제주도 서귀포로 옮겨가 거의 1년을 지냈으나, 그해 12월 또다시 부산으로 되돌아오게 된다. 화가는 오산고보五山高普 동창인 김종영金鍾英의 주선으로 범일동 산기슭에 판잣집 한 칸을 얻어서 가족들과 함께 생활하다가, 월남 후 1년 반이 지나도록 끝이 보이지 않는 고통스런 피난 생활을 더 이상은 참아내기 어렵다고 판단해 1952년 6월, 아내인 야마모토 마사코山本方子, 李南德, 1921~ 와 두 아들—태현泰賢, 태성泰成—을 일본의 처가로 돌려보낸다. 그는 이후 부산 영도의 대한경질도기주식회사에 있던 김서봉金瑞鳳, 1930~2005의 방, 문현동 박고석의 집, 원산 시절의 제자인 김영환金永煥, 1928~2011이 마련한 영주동 판잣집 등등을 전전하다가 1953년 7월, 헤어져 지낸 지 약 1년 만에 일본으로 건너가 잠시 동안 그리고 일생에 마지막으로 가족들과 해후한 후 다시 부산으로 돌아온다. 귀국 이후 그의 최대 관심사는 부인과 아이들을 다시 만나는 일이었다. 그가 일본의 아내에게 보낸 수많은 편지에는 가족들과의 재회에 대한 열망을 담은 내용과 아내에 대한 열렬한 애정의 표현이 일일이 다 나열할 수 없을 정도로 가득가득 채워져 있다.

하루에도 몇 번이나 몇 번이나 마음속으로 소중하고 멋진 당신의 모든 것을 포옹하고 있소. 당신만으로 하루가 가득하다오. 빨리 만나고 싶어 견딜 수 없을 정도요. 세상에 나만큼 자신의 아내를 광적으로 그리워하는 남자가 또 있겠소. 만나고 싶어서, 만나고 싶어서, 또 만나고 싶어서 머리가 멍해져 버린다오. 한없이 상냥한 나의 멋진 천사여!! 서둘러 편지를 나의 거처로 보내 주시오. 매일 얼마나 기다리고 있는지 그대는 알고 있을 거요. 사진도 서둘러 보내 주

시오. 작품에 필요하다는 핑곗거리로라도 발가락 군의 (포즈)만큼은 꼭 보내 주시오.

—1954년 11월 10일에 아내에게 보낸 편지 중에서

나의 가장 높고 가장 크고 가장 아름다운 기쁨, 그리고 한없이 상냥하고 가장 사랑스러운 사람, 나만의 오직 한 사람, 현처 남덕 군 건강하오? 내 가슴은 그대를 사모하는 마음으로 가득하오. (중략) 사람들은 아고리가 제 아내만을 생각한다고 여길지도 모르나, 아고리는 그대처럼 멋지고 사랑스러운 아내와 오직 하나로 일치해서 서로 사랑하고, 둘이 한 덩어리가 되어 참인간이 되고, 차례차례로 훌륭한 일(참으로 새로운 표현을 시도하는 것, 계속해서 대작을 제작하는 것)을 하는 것이 염원이오. 자신이 가장 사랑하는, 소중한 아내를 진심으로 모든 걸 바쳐 사랑할 수 없는 사람은 결코 훌륭한 일을 할 수 없소.

—1954년 연말 또는 1955년 1월에 아내에게 보낸 편지 중에서

화가가 아내에게 보낸 수많은 편지는 그가 좋아했다는 성당盛唐의 시성詩聖 두보杜甫, 712~770의 5언율시 「월야月夜」에 얽힌 사연을 생각나게 한다. 두보는 안녹산安祿山, 703?~757의 난을 피해 처자妻子들을 산시성陝西省 부주鄜州의 강촌羌村에 머물게 하고, 새로이 즉위한 숙종肅宗을 찾아 홀로 영무靈武를 향해 가다가 반란군에 체포되어 도성인 장안長安으로 압송된다. 그는 반란군에 의해 점령된 도성에 억류된 채, 교교한 가을 달빛을 맞으며 시를 지었다. 이 절창의 시편 「월야」는 마치 현해탄을 사이에 두고 가족들을 만나지 못해 애를 태우던 화가의 노심초사勞心焦思와 방불한 애련의 심회心懷를 느끼게 한다.

今夜鄜州月　　오늘밤 부주에 떠 있는 달을

26

閨中只獨看	아내는 방에서 홀로 바라보고 있겠지
遙憐小兒女	나는 멀리서 어린 딸을 가여워하노라
未解憶長安	장안의 애비를 그리는 그 어미 마음 모르는 것을
香霧雲鬟濕	향긋한 밤안개는 그녀의 구름 같은 쪽진 머리를 적시고
淸輝玉臂寒	맑고 서늘한 달빛에 옥 같은 그녀의 팔은 시릴 것이다
何時倚虛幌	그 어느 때라야 엷은 휘장에 기대어
雙照淚痕乾	우리 둘의 눈물 자국 마르는 걸 저 달이 비추려는가

화가가 부산과 통영, 진주를 거쳐 1954년 6월에 상경한 이후, 7월부터는 원산 시절의 지인인 정치열鄭致烈의 누상동 집에서, 11월부터는 이종사촌 형 이광석李光錫이 내준 신수동 집에 기거하면서 1955년 1월에 열린 서울의 미도파화랑 개인전을 지성으로 준비했던 이유도 오직 한 가지였다. 그것은 어떻게든 돈을 마련하여 보고 싶은 처자가 있는 일본으로 건너가려는 목적 때문이었던 것이다.

<div style="margin-left: 2em;">

이중섭의 생각은 어떻게 하든지 부인이 있는 일본으로 건너갈 여비를 마련하고자 개인전을 준비하는 것이었다.

—조정자趙貞子, 「이중섭의 생애와 예술」(1971)

</div>

이 미도파화랑 개인전에서는 출품작 마흔다섯 점 중에 스무 점가량이 판매되었다고 한다. 그러나 팔린 그림에 대한 수금은 썩 여의치 못했다.

<div style="margin-left: 2em;">

수금이 안 되어 얼마 안 되는 돈은 그날그날의 생활비에 충당되고, 나중에는 여비는커녕 생활비도 쪼들리게 되었다.

—이경성李慶成, 1919~2009, 「이중섭」(1961)

</div>

중섭 형은 유일한 염원이 무너지는 아픔을 되새겨야 했다. 쌓이는 가족들에게 쏠리는 마음이라든가, 생활의 궁지에 몰리는 고통에서 중섭 형은 언제나 내색을 하지 않았었다. 그러나 이번에는 사정이 달랐다. 의기쇠진意氣衰盡, 이때부터 중섭은 초조와 실의의 일상이 계속되는 듯했다.

—박고석, 「이중섭을 가질 수 있었던 행운」(1972)

증상 형성과정에서 사용된 방어기제와 그 역동적 핵심

화가는 자신의 그리움과 고통을 내색하지 않으면서 근근이 억압repression이라는 신경증적 방어기제defense mechanism를 동원해 하루하루를 견뎌내고 있었으나, 서울 미도파화랑 전시 실패를 기점으로 초조, 실의, 의욕 저하 등의 증상이 나타나기 시작했다. 이는 전형적인 우울 증상이기도 하다. 또한, 자학과 우울은 마치 동전의 양면과도 같다. 상실된 대상으로부터 자신의 공격성이 철회된 후, 그 상실된 대상을 자기 안으로 내사introjection하여 그것을 공격하는 것이 바로 우울의 정신역동이기 때문이다. 화가는 이미 이 시점부터 아내와의 재회가 현실적으로 쉽지 않을 것이라는 사실을 직감했다. 그러나 그는 대구에서의 개인전을 이미 계획하고 있었으므로, 이 전시회의 성과에 자신의 마지막 희망을 걸었던 것이다. 그 희망 하나를 붙들고 간신히 실의한 심정을 추스르려 애썼던 것으로 보인다. 바로 이러한 과정의 연쇄로 인해, 종내 상술한 대구 개인전의 기대에 못 미치는 성과가 화가에게 정신과적 입원을 요하게 하는 병적 귀결로 나타나게 된 것이다.

사랑하는 사람과 함께 살 수 있게 되기는커녕 단 한순간의 해후조차도 불가능하게 되어버린 이유는 현실을 타개할 수 있는 돈을 버는 능력의 부족, 즉 자신의 무능 때문이었고, 이러한 무능감이 외부로 투사projection된 '무능한 너 같은 놈은 밥 먹을 자격도 없다'는 자기 비난에 대한 반응이 바로

28

거식증이었다. 또한, 밥을 먹지 않겠다는 행동의 의미는 결국 죽겠다는 것인데, 이 거식의 증상이란 결국 '부인과의 이별—사랑하는 대상의 상실—은 바로 죽음이다'라는 상징적 메타포를 내포하고 있다. 청소와 아이들을 씻고 닦는 행위는 곧 자신의 무능을 상환restitution하는 기제로, 그 속내는 '너는 그동안 너무나 무능하게 살아왔으니 그 무능함을 조금이라도 씻으려면 이런 최소한의 남을 돕는 행동이라도 해야 한다'라는, 깊은 죄책guilt에서 유래한 초자아의 명령에 대한 나름의 응답이 아니었을까?

> 동경행도 처자에게 향한 개인적 욕정이었기에 음신을 자신이 단절할 뿐만 아니라 일주를 거르지 않는 그의 애처의 서신을 죽을 때까지 한번도 개봉 않고 나를 돌려주며 도로 반송하라는 것이다.
> —구상, 「화가 이중섭 이야기」(1958)

이 절신 역시도 자신의 무능이라는 잘못을 갚기 위해, 자신이 가장 간절히 원하는 소망을 거부하는 일종의 상환 행위로 이해할 수 있다. 아내에게 보낸 1954년 8월 14일자 편지에서도 역시 무능을 자책하는 자신의 안타까운 고립무원의 심경이 여실히 드러나고 있다.

> 당신과 아이들이 정말 보고 싶소. 당신과 아이들과 멀리 떨어져 있으면서—보고 싶다, 보고 싶다를 반복하기만 할 뿐 속절없이 소중한 세월만 보내고 있구려. 왜 우리는 이토록 무능력한가요?

또 1954년 1월 7일자 아내에게 보낸 편지 속, "나의 남덕 군만은 아고리가 피투성이가 되어 부르짖는 이 마음의 소리를 진심으로 들어주겠지요"라는 짧은 한 구절의 피맺힌 절규 속에, 그의 내면이 겪어온 고통이 너무나도 아프게 드러나고 있다. 이러한 그의 절절한 감정은 피투성이가 되어 쓰러지

기 직전의 몇몇 황소를 그린 도상에서도 간간이 엿보인다.

이번에는 화가의 피해망상에 대해 살펴보자. 그 망상의 내용인즉슨, '나는 빨갱이가 아닌데 빨갱이로 몰렸다. 그래서 포대령이 나를 죽이러 온다'는 것이다. 전쟁 직후의 사회 분위기 전반을 고려한다면, 빨갱이로 몰리는 것이야말로 속칭 '삼팔따라지'들에게는 사지死地로 내쳐질 수 있는 심각한 사건이었다. 노먼 캐머런Norman Cameron은 편집장애를 일으킬 수 있는 조건으로 "점점 더 학대를 받을 것 같은 예상, 불신과 의심을 조장하는 상황, 사회적 고립, 시기와 질투를 조장하는 상황, 자존심이 낮아지는 상황, 자신의 결함을 다른 사람들에게서 보거나 발견할 수 있는 상황, 어떤 사건이나 다른 사람들의 언어 및 행동에 대해 어떤 의미나 동기가 있지 않은가 심사숙고하게 되는 상황" 등의 일곱 가지를 지적하고 있다. 이들 조건은 물론 당시 화가가 처해진 상황과도 상당한 유사점이 있다. 그러나 이 같은 문제에 더하여 대구 전시가 끝난 직후의 정황에서 왜 하필이면 빨갱이와 관련된 주제가 망상의 내용으로 부상하게 된 것일까? 빨갱이 때문에 월남해야 했고 그 결과 어머니와 헤어지게 된 화가의 입장에서 본다면, 당연히 빨갱이는 자신과 어머니를 갈라놓은 미움의 대상이었을 것이다. 그런데 어머니와의 이별에 더해 설상가상으로 이제는 아내와도 더 이상 만날 수 없게 되어버렸다는, 애정욕구의 좌절과 이로 인한 우울에서 유래된 극렬한 분노와 살해 충동—나는 그를 죽이러 간다I'm going to kill him—이 외부로 투사되면서 마치 거울상mirror image처럼 오히려 외부로부터의 피살위협—그가 나를 죽이러 온다He's coming to kill me—을 확신하게 되었고, 이와 동시에 참을 수 없는 불안이 엄습함을 느끼게 된 것이다. 그때 마침 '너는 빨갱이 같다'고 놀리는 포대령 이기련李錤鍊의 말을 듣게 된 화가는 즉시 이 불안을 그(이기련)에게 투사해 '포대령이 나를 죽이러 오는 이유는 그가 나를 빨갱이라고 생각하기 때문이다'라고 확신하게 되었고, 편집성 허위사회paranoid pseudocommunity와 같은 망상적 체계 안에서 자신을 향하는 사람들의 적의敵意를 무난히

합리화rationalization할 수 있었던 것이다. 화가는 '빨갱이가 아니라는 것만 증명되면 죽음을 피할 수 있다'고 생각해 경찰서를 찾아갔고 거기서 '(내가 얼마나 빨갱이를 미워하는데, 나보고 빨갱이라고 하는가?) 나는 결코 빨갱이가 아니다'는 이야기를 누차 반복했던 것이다.

이상의 내용을 간략하게 요약하면, 결국 화가의 발병에 가장 결정적인 인자로 작용한 것은 가족, 특히 그중에서도 사랑하는 대상인 아내와의 이별과 그녀와의 향후 재회에 대한 가능성이 전적으로 좌절된 때문이었다. 그렇다면 사랑하는 아내와 헤어져 지내는 사람들 모두에게 이와 동일한 정신병적 증상이 나타나게 되는 것일까? 물론 그렇지는 않다. 항상 어떤 질환이 증상으로 발현하게 되는 것은 그 질환을 유발하는 공격요소가 압도적으로 크거나 그 질환에 대한 방어요소가 지나치게 취약한 측면과 연관되어 있다. 어린 시절 강포한 아버지 밑에서 폭압적인 트라우마trauma를 겪은 사람이 자애롭고 따스한 어머니의 돌봄을 받은 사람보다 군에 입대해 선임병들에게 구타를 당하고 정신병으로 발병할 확률이 훨씬 더 높을 것이다. 왜냐하면, 전자의 경우에서 공포를 방어하는 기제 형성에 대한 취약성이 후자보다 훨씬 더 크기 때문이다. 물론 후자의 경우처럼 정상적인 발달과정을 겪은 사람이라 할지라도 그 공포 상황 자체가 너무나 압도적이라면, 이 또한 발병의 원인으로 작용할 수 있을 것이다. 어릴 때부터 명문대학에 가야 한다는 부모의 기대를 한몸에 받아왔던 학생과 그렇지 않았던 학생 중에, 입시에 실패했을 때의 충격이 누구에게서 더 크게 나타나겠는가? 어쨌든 취약성이 적은 경우보다는 많은 경우에서 발병의 확률이 높아질 것은 불문가지不問可知인 것이다.

요컨대 이중섭의 비극은 '사랑하는 대상과의 이별, 즉 대상 상실에 대한 두려움separation anxiety, fear of loss of object'에 대해 남다른 취약성을 지니고 있었다는 점에서 연유했고, 이것이 바로 그의 정신적 문제의 근원이자 핵심이었

다. 사랑하는 대상의 원형archetype은 바로 누구에게나 자신의 일차적 양육자primary care giver인 어머니다. 그렇다면 그의 비극의 근원에는 어머니와의 관계의 문제가 아내와의 문제 이전에 먼저 자리를 잡고 있었을 공산이 매우 크다.

가족력 및 정신의학적 진단평가

그렇다면 화가와 어머니와의 관계를 포함하는 전반적 가족력과 성장배경을 꼼꼼히 살펴보아야 한다. 화가의 어머니인 안악安岳 이씨李氏에 대한 고은의 『이중섭, 그 예술과 생애』(1973)와 최석태崔錫台의 『이중섭 평전』(2000)에 실린 내용에 따르면, 그녀는 평안도의 유력한 실업가이자 거부인 이진태李鎭泰의 2녀 중 차녀로 태어났다. 밥을 지을 줄은 몰랐으면서도 엿을 달이거나 과자를 만드는 솜씨는 뛰어났다고 하며, 화초를 기르거나 가금家禽을 예뻐했고, 바느질 솜씨나 공예적 재능은 상당한 발군이었던 것으로 소개하고 있다. 남편을 대신해 700석이 넘는 농지의 소작인과 고용인을 직접 관리하면서 만물박사라는 별명으로 불린, 여장부형의 인물로도 전해진다. 과장된 내용인지는 모르겠지만 악독하기로 소문난 일본 순사의 뺨을 때린 적도 있었다 하며, 지시를 어긴 소작인 농부의 소작권을 박탈해 버리거나 술주정하는 머슴에게 3년치 새경을 한꺼번에 준 다음 바로 내쫓기도 한, 아주 대찬 기질의 여성으로 묘사되어 있다. 이로 보아 화가의 어머니는 혹여 화가에게 무슨 일이 생기더라도 그것을 넉넉히 해결해 주거나 커버해 줄 수 있는, 든든한 버팀목과 같은 인물상이 아니었을까 싶다.

반면 화가의 아버지 이희주李熙周의 경우, 아내인 안악 이씨와는 판이한 성향의 인물로 묘사되고 있다. 집안의 대소사를 모두 아내에게 맡기고 사랑채에서 홀로 지냈다 하며, 당시 평양 사람이라면 남녀 불문하고 누구나 즐기던 대동강 뱃놀이를 결혼 이후 한번도 나가본 적이 없었다 한다. 임종

에 이르러서는 고정된 시선으로 천장만 바라보는 부동존不動尊의, 마치 못 박힌 듯 온몸이 고정된 것 같은 상태였다고 전한다. 고은은 '그 우울증이 한낱 증세나 성격적 도착증이 아니고, 분열증이 극심해진 정신이상 현상' 이라고 해석했는데, 실제 그 양상을 조현병schizophrenia을 포함하는 정신증 psychosis 계열의 질환으로 확진하기는 어렵지만, 상당 기간 우울 성향을 지 니고 있다가 임종 무렵에는 긴장증catatonia과 더불어 '정신증적 양상을 동 반한 심한 정도의 주요 우울증'에 해당하는 상태로 발전한 것은 아니었을 까 하고 추정해 볼 수는 있다. 화가의 경우, 정신질환에 대한 가족력family history이 있었다는 사실―소인predisposition으로서의 생물학적 취약성biological vulnerability―은 의심할 바 없이 분명해 보인다.

 1955년 7월 당시의 우울 삽화depressive episode에 대한 『정신질환의 진단 및 통계편람Diagnostic and Statistical Manual of Mental Disorders, DSM-V』에 의한 화가의 진단 역 시도 일차적인 정신증primary psychosis이라기보다는 '기분과 조화되지 않는 정 신증적 양상을 동반한 심한 정도의 주요 우울증major depressive disorder, severe, with mood-incongruent psychotic features'이 아니었을까 싶다. 왜냐하면, 미도파화랑 전시 이후 우울한 기분의 변화가 먼저 나타나기 시작했고, 대구 전시 이후 시작 된 것으로 보이는 사고내용의 장애―우울증 주제와 직접 관련이 없는 피해 망상―는 선행한 기분의 변화에 뒤이어 속발한 것으로 추정되기 때문이다. 또한, 마흔다섯 살 이후에 초발하는 후기 발병 조현병late-onset schizophrenia은 임상적으로 상당히 드문 편이며, 화가의 발병을 그보다 5~6년 정도 아래인 마흔 살 전후의 시기로 잡는다 하더라도 이는 조현병의 일반적 초발 시점 인 청소년기나 초기 성인기에 비하면 상당히 늦은 나이이기 때문이다. 그 렇다고 알코올로 인한 우울증이나 정신증적 장애alcohol-induced depressive disorder or alcohol-induced psychotic disorder로 보기에는 발병 시 금단증상 등과 관련된 주 변 친구들의 증언이나 기술이 전무하고, 사망하던 해(1956)에 진단받았다 는 간염(또는 간경변)과 연관해 간염으로 인한 우울증이나 정신증적 장애

depressive disorder due to hepatitis(or liver cirrhosis) or psychotic disorder due to hepatitis(or liver cirrhosis) 로
보기에도 간경변으로 인한 간성 뇌증hepatic encephalopathy 등의 합병증이 출현
하기 이전(1955)부터 이미 정신과적 증상이 선재先在하고 있었으므로, 시점
상 진단적으로 그리 적합해 보이지는 않는다.

발달사 및 그에 대한 역동적 이해

고은은 그의 평전에 이중섭이 유복자였다고 기록했으나, 그 이후 화가에
대한 자료를 상세히 조사해 평전을 쓴 두 사람(최석태, 최열)에 의하면, 최석
태는 이희주가 화가의 나이 다섯 살 때(1920), 최열崔烈은 세 살 때(1918) 죽
었다고 기록했다. 만일 후자의 두 기록이 고은의 최초 기록의 미비점을 제
대로 보완한 것이라면, 이희주의 몰년沒年을 화가의 나이 3~5세 즈음이었던
것으로 추정해 볼 수 있다. 아버지 이희주의 병적 상태가 극단으로 치달
았던 시기에 화가가 태어났으므로, 화가가 3~5세 무렵, 즉 이희주가 사망
할 때까지 안악 이씨는 살가운 부부 관계나 남편에 대한 감정적 교류로부
터 차츰차츰 멀어지게 되었을 것이고, 그에 따라 자연히 애정은 당시 젖먹
이였던 화가에게 봇물 터지듯 집중되었을 것이다. 더구나 1905년생인 형 이
중석李仲錫과는 11년씩이나 크게 터울이 졌고 1911년생인 누이 이중숙李仲淑
과도 5년의 차이가 있었으므로—최열, 『이중섭 평전』(2014)—, 당연히 화가
는 다섯 살 이전의 영유아기 전반에 걸쳐 어머니의 자애로운 사랑을 집중
적으로 받을 수 있었을 것이다. 화가와 어머니 사이의 애착attachment 관계를
잘 보여 주는 실례로는 그가 보통학교 3~4학년이 될 때까지 어머니의 젖
을 먹었다는 점이나 좋아하는 이성상에 대한 질문에 "나는 어머니처럼 편
안한 여자가 좋다"라고 대답했다는 점 등을 꼽을 수 있다.

이러한 어머니와의 강력한 영유아기 애착 관계는 자기self와 어머니object
간의 경계가 완전히 분화되지 않은 공생symbiosis적 관계를 상당 기간 지속시

키도록 만들었을 것이고, 그 결과 공생기symbiotic phase 이후의 정상적 발달단계에서 진행되어야 할 분리-개별화 과정separation-individuation process에서의 문제가 어떤 식으로든 드러났을 가능성이 농후하다. 이 과정의 정체停滯는 어머니와 떨어지거나 헤어지는 문제에 대해 분리불안separation anxiety을 유발시킬 수 있는데, 화가가 피난 시절 사랑의 대상인 아내와의 이별에 대해 유달리 견딜 수 없다는 듯한 반응이나 태도를 보였던 이면에는 이러한 모자간의 양자관계dyadic relation에서 유래한 발달상의 문제가 필연적으로 내재되어 있었을 것이다. 왜냐하면 아내는 영유아기 사랑의 대상이었던 어머니의 대체물surrogate이기 때문에, 특히 어머니를 이북에 두고 더 이상 만날 수 없게 된 상황에서 아내는 화가에게 절대적인 사랑의 대상이 될 수밖에 없었던 것이다.

공교롭게도 화가가 아버지를 여읜 시점인 3~5세는 지크문트 프로이트Sigmund Freud, 1856~1939의 정신성적 발달psychosexual development 단계 중 남근기phallic stage에 해당하는 시기인데, 이 기간은 이성 부모를 향한 애정리비도 부착, libidinal cathexis과 동성 부모에 대한 질투 및 경쟁적 증오심이 생기는, 부모와 아이 간 삼자관계triadic relation의 갈등이 시작되는 오이디푸스기Oedipal period이기도 하다. 그런데 화가는 이 오이디푸스기에 도달했을 때, 어머니와 자신의 사랑을 방해할 막강한 훼방꾼인 아버지가 이미 존재하지 않기 때문에—설혹 존재했다 하더라도 혼자 격리되어 지내던 아버지의 모습 속에서 강력한 아버지 상father figure은 이미 상당 부분 무력화된 상태였을 것이기 때문에—, 지속적으로 어머니를 향한 무의식적 리비도 발산을 아무런 방해나 거리낌 없이 지속해 나갈 수 있었을 것이다. 그래서 어머니와 화가 사이의 리비도 부착의 강도는 한층 더 강력하게 증폭되어 나갔을 것이다.

물론 화가의 형인 이중석의 나이가 화가보다 열한 살 연상이었기 때문에 죽은 아버지 상의 일부가 형으로 전치되거나 대체되었을 가능성은 배제할 수 없다. 그가 형과 그다지 좋은 관계가 아니었을 뿐 아니라 형이 화가를

「소와 새와 게」, 종이에 유채, 32.5×49.8cm, 1950년대

어린아이 취급했다는 기록이 남아 있으며 기질적으로도 내향적인 성향의 화가와는 달리, 화가의 형은 호방한 성격의 인물이었다고 알려져 있다. 그의 작품 「소와 새와 게」에서 게가 집게발로 소의 불알을 자르려고 하는 모습은 형을 아버지의 부격대행父格代行으로 내면화한 화가의 오이디푸스 콤플렉스Oedipus complex를 반사적으로 떠올리게 하는 상징적인 장면이기도 하다.

작품의 소재가 드러내는 정신역동

아이들과 가족

앞에서 언급한 영유아기 어머니와의 공생적 융합에 대한 갈망과 환상을 가장 잘 드러낸 대표적 작업이 바로 은지화銀紙畵를 포함하는 「군동화群童畵」 계열의 작품들이다. 벌거벗은 채 어머니의 자궁 속으로 회귀한 아이들의 마음처럼 애틋하고 평화로운 감정을 묘파한 이 계열의 그림들을 보고 있노라면, 마치 꿈꾸는 듯한 절대 안락의 아련한 흥취가 마음속으로 깊숙이 스

「가족에 둘러싸여 그림을 그리는 화가」, 은지에 새김·유채, 10×15cm, 1950년대

며든다. 이 '은지화' 작업이 시작된 최초의 시점이 언제인가에 대해서는 대략 세 가지 정도의 유력한 설이 있다. 제주에서 처음 시작되었다는 견해(장수철)나 도쿄東京 유학 시절에 처음 시작되었다는 견해(조병선) 등이 있지만, 부산 피난 시절, 특히 아내와 아들들을 일본으로 보낸 1952년 7월 이후부터 그해 12월 〈기조전其潮展〉을 열 때까지의 어느 시점—또는 범일동 판잣집에 거주하던 시기나 금강다방을 비롯한 다방가에 머물던 시간—에 시작되었다는 견해(야마모토 마사코, 박고석, 손응성孫應星, 1916~79, 백영수白榮洙, 1922~2018 등)가 가장 유력하다. 설령 그 이전 시기(제주, 도쿄)에 화가가 은지화를 그린 적이 있었다 할지라도, 은지화가 가장 본격적이고 집중적으로 그려진 시기는 역시 부산 피난 시절임에 분명하다. 이 세 번째 견해를 취택取擇한 다면, 독창적인 예술적 성취를 이룬 장르인 은지화는 그가 사랑하는 가족들—특히 아내—과 이별한 사건과 깊은 연관이 있다. 사랑하는 아내와의 별리別離가 어린 시절 어머니와의 원초적 공생에 대한 열망과 욕구를 재활성화reactivation한 결과물이 바로 은지화가 그려낸 세계였다.

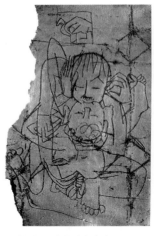

「사랑」, 은지에 새김·유채, 15×10cm,
1950년대
「부부」, 은지에 새김·유채, 7.5×
15cm, 1950년대
「물고기와 아이」, 종이에 콩테, 10.1×
12.5cm, 1952

이러한 유년기로의 퇴행regression을 그린 화가의 마음이 단지 은지화에서만
드러나는 것은 아니다. 물고기를 꼭 껴안고 있는 아이를 그린 소묘 「물고기
와 아이」에서도 절묘한 동세나 몽환적인 표정을 통해 따뜻한 돌봄과 보호에
대한 갈망, 모성적 합일에 대한 근원적 동경 등이 감미롭게 표현되고 있다.

닭

'부부' 혹은 '봉황'이라는 제목으로 널리 알려져 있는 그림 「닭」은 아내
와의 재회를 뜨겁게 열망하는 화가의 마음이 가장 직정적直情的으로 표출된
작품이다. 한 마리는 아래로부터 또 다른 한 마리는 위로부터, 하나는 솟
구쳐 오르고 또 다른 하나는 드리워지면서, 서로의 입맞춤을 간절히 희구
하는 그들의 애절한 사랑의 포즈야말로 재회를 열망하는 그들 마음의 가

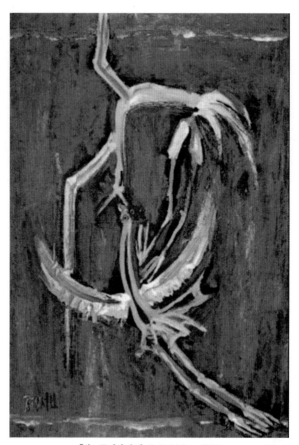

「닭」, 종이에 유채, 50.5×34.5cm, 1954

장 솔직한 표현일 것이다. 그림 속 두 마리의 닭 역시도 표면적으로는 자신
과 아내를 상징하지만, 심층심리적으로는 자신과 어머니를 상징하는 무의
식적 기표인 것이다.

황소

화가를 대표하는 그림의 소재는 뭐니 뭐니 해도 역시 '황소'다. 그의 화

「황소」, 종이에 유채, 32.3×49.5cm, 1953~54

력의 초기부터 마지막 시기에 이르기까지 끊임없이 등장하고 있는 소재인 '소'가 내포하는 심층적 역동은 무엇일까? 소는 대지에서 온갖 힘을 다해 밭을 갈다가 종내는 자신의 몸까지 인간에게 보시하는 희생과 헌신의 모성적 원형을 간직하고 있는 동물이다. 소의 황토색은 대지의 빛깔과 상통하며 소의 뿔은 달과 흡사하다. 이러한 문화인류학적·분석심리학적 층위로 미루어볼 때 소는 일차적으로 어머니에 대한 표상이라고 할 수 있다. 그러나 그의 그림 속에 등장하는 소는 암소가 아닌 수소다. 그것도 남성성이 거세된 수소ox가 아닌 거세되지 않은 수소bull다. 이처럼 남성성이 강조되고 있는 힘차고 강인한 소의 이미지는 어머니에 대응하는 자기 자신의 표상으로 읽힌다. 모성의 상징으로서의 소에 불알이 강조된 수소의 이미지를 덧씌우고 있는 것이 바로 이중섭의 황소인 것이다. 자작시 「소의 말」에서의 화자話者는 시를 지은 화가이며 시의 제목이 알려 주는 화자는 소이므로 결국 '화가=소'인 것이다. 이 여성성과 남성성이 한 몸체로 구유具有된 '자기-

40

대상 복합체self-object complex'로서의 소는 어머니와 하나로 결합되고자 하는 집요하고도 뿌리 깊은 화가의 공생적 갈망desire for symbiosis을 반영하는 상징체다. 즉 이중섭의 소는 내적 자기표상self representation과 내적 대상표상object representation의 환상적인 결합이라고 할 수 있다.

대구 성가병원에서 퇴원한 이후, 1955년 9월부터 12월까지 화가는 수도육군병원과 유석진兪碩鎭, 1920~2008의 성베드루신경정신과의원에서 재차 정신과 입원치료를 받는데, 주치의 유석진이 보관하고 있던 입원 당시 화가의 그림 중에는 「戀心연심」, 「模索모색」—模는 摸의 오기誤記다—, 「思索사색」 등의 글자를 쓰고 중앙에 한 그루 침엽수를 연상케 하는 수직의 전기스탠드 도상을 그려넣은 낙서화 몇 점이 남아 있다. 그런데 이들 낙서화 외에 화가가 손수 기록한 메모도 일부 전해지는데, 그중 한 메모의 내용은 다음과 같다.

「연심」, 문종이, 40×29cm, 1955

　　　황소야
　　　바람 나왔다
　　　이 밤은
　　　언제나 변함이 없는 그 빛
　　　바람 불어도
　　　이상 변치 않으니
　　　소나무야 소나무야 내가 너를 사랑한다.

이 메모의 기록과 낙서화의 도상을 서로 연결하면 이 나무는 곧 소나무가 된다. 또 화가가 가장 즐겨 불렀다는 독일 민요 「소나무」의 노랫말인 '소나무야, 소나무야, 변하지 않는 그 빛, 비

「모색」, 문종이, 40×29cm, 1955

오고 바람 불어도 그 기상 변치 않으니, 소나무야, 소나무야, 내가 너를 사랑한다'와도 일치한다. 어떠한 고난(바람) 속에서도 언제나 변함없는 사랑을 베풀어 준 근원적 대상은 어머니였기에 그림 속 소나무는 바로 자신의 어머니를 상징한다. 그리고 메모의 기록에서도 '소나무야(=엄마야) 소나무야(=엄마야) 내(=이중섭)가 너(=엄마)를 사랑한다'라고 했다. 그런데 공교롭게도 낙서화 속 소나무의 모습은 마치 황소에서 불알이 강조된 것처럼 발기된 남근의 형상으로 나타난다. 낙서화 작품 중에서도 특히 「戀心」의 경우는 소나무 꼭대기에 희망을 상징하는 파랑새 한 마리를 그려넣고 '소나무':'어머니'='남근':'화가'의 관계를 지시하면서 어머니와 자신의 표상이 완벽하게 하나로 융합되기를 소망하고 있다. 만일 '戀心'이라는 글자를 화면 속 도상과 연관시켜서 '어머니와 내가 서로 연심을 품고 있다'라는 뜻으로 해석하면, 이 그림은 바로 '어머니와 내가 사랑으로 완전히 하나—한 덩어리—가 된다'는 의미로 풀어진다. 이것은 전술한 작품 「황소」가 가진 의미구조와 완전히 일치한다. 더구나 이 메모에는 황소[=화가(self)-어머니(object) 복합체(complex)]라는 단어가 직접적으로 등장하고 있기까지 하다.

'電氣전기 stand (A)'와 '力력'이라는 글자 사이에 실제 전기스탠드의 형상을 그려넣은 또 다른 낙서화 「력」을 보면, 재미있게도 그 그려진 스탠드

「력」, 종이, 40×29cm, 1955

의 모양이 힘(力)차게 발기한 남근의 형태와 일치한다. 당시 화가가 남긴 또 다른 메모에는 'AVE MARIA'라는 단어가 등장하는데, 이번에는 다시 성모 마리아와 발기한 남근을 서로 오버랩하면 'AVE MARIA':'어머니'='電氣 stand (A)':'힘찬(力) 남근인 화가'의 구조가 된다. 이 역시도 작품 「戀心」이나 「황소」와 동일한 역동적 양상을 띠고 있음을 쉽게 파악해 낼 수 있다. 발병 이후 건강한 자아ego의 기능이 현저히

42

「싸우는 소」, 종이에 유채, 17×39.5cm, 1954

저하되면서 본능적이고 원초적인 성적 욕동id이 허술한 방어기제를 쉽게 뚫고 나와, 위장되지 않은 상태 그대로 극히 나이브하게 표출되고 있다.

그런데 화가의 그림 중에는 한 마리의 소가 아닌 「싸우는 소」도 있다. 그림 속에는 소가 두 마리 등장한다. 이들은 바람을 가르는, 분기가 탱천한 노도怒濤처럼 서로 격렬하게 부딪히고 있는 모습으로 그려져 있다. 이 저돌적인 도상은 명백하게 화가가 느끼는 분노의 감정을 전달하고 있다. 우뚝선 한 마리의 황소가 리비도적 사랑sexuality의 표상이라면 뿔을 들이대며 싸우는 두 마리의 소는 격분하는 공격성aggression의 표상이다. 이 작품에서는 사랑하는 대상과 자신의 분리된 상황을 두 마리의 소의 모습으로 대유代喩하고 있다. 이러한 격렬함은 당시의 남북 분단이나 전쟁 상황과도 현실적인 연관을 맺고 있지만, 대상 상실에 직면한 자기표상과 대상표상 간의 치열한 갈등의 지점을 보여 주기도 한다. 그래서 역동적으로는 자신의 어머니에 대한 심리적 독립 의지will for independence와 어머니의 보살핌을 갈구desire for dependence하는 내면의 갈등이 만나는 지점을 싸움이나 겨룸의 형상으로 표현하고 있는 것이다.

「흰 소」, 종이에 유채, 34.2×53cm, 1953~54

흰 소

그렇다면 '흰 소'가 드러내는, 황소와 구별되는 또 다른 상징은 무엇일까? 흰색은 태양이나 밝음 또는 천상天上의 것이나 신성함의 기표이며, 이상적 세계나 초월적 가치와도 서로 상통한다.

> 내가 보니 왕좌가 놓이고 옛적부터 항상 계신 이가 좌정하셨는데
> 그의 옷은 희기가 눈 같고 그의 머리털은 깨끗한 양의 털 같고
> —「다니엘」 7:9

> 또 내가 크고 흰 보좌와 그 위에 앉으신 이를 보니 땅과 하늘이 그
> 앞에서 피하여 간 데 없더라
> —「요한계시록」 20:11

화가의 흰 소는 일제강점기 재^在도쿄 유학생들의 모임이었던 백우회^{白牛會}
나 백의민족^{白衣民族}이 뜻하는 우리 민족 전체의 대유이기도 하다. 즉 황소
가 흰 소로 바뀌는 순간, 개인으로서의 어머니가 민족이라는 모국^{母國}의 개
념으로 의미적 외연을 한 차원 더 확장하게 된다. 여기서 한 발 더 흰 소
가 초월적 거룩함이라는 의미를 향해 나아가면, 황소가 상징하는 어머니와
자신의 결합이 흰 소가 상징하는 성모 마리아와 예수 그리스도의 결합 관
계로 전환된다. 일찍이 화가는 1953년 9월에 아내에게 보낸 편지에서 자기
가족을 '성가족^{聖家族}'이라고 표현한 적이 있다. 이것은 결국 마리아와 예수
의 관계가 아내와 화가 자신과 등치관계에 있으며, 심층심리 속에서는 어
머니와 화가 자신의 관계와 동일시되는 것이다. 대구 시절 그가 발병했을
당시 구상에게 보냈다는 아래 편지 내용은 이 같은 의미론적 맥락에서는
대단히 상징적인 독해를 가능하게 한다.

> 여기서 한 가지 밝히고 싶은 것은 중섭이 비록 영세는 받지 않았으
> 나 기독신자였다는 것이다. 그가 1955년 4월 14일 나에게 직접 전
> 달하여 온 편지의 거두절미한 고백을 여기에 고대로 옮기면 "제^弟는
> 하느님을 믿으려고 결심했습니다. 가톨릭교회에 나아가 모든 잘못
> 을 씻고 예수 그리스도님의 성경을 배워 정성껏 맑고 바른 참사람
> 이 되겠습니다."
> 그 후 즉시 성경을 읽었고 대구 성가병원 수녀 간호원이 준 성패^{聖牌}
> 와 성상^{聖像}을 임종 시까지 간직하고 애중^{愛重}했던 것이다.
> ─구상, 「화가 이중섭 이야기」(1958)

화가가 발병할 당시, 어머니는 이북에 남아 있어 더 이상 만날 수 없었
고, 그 어머니의 유일무이^{唯一無二}한 대체자인 아내는 일본으로 건너가 버린
상황이었으므로, 그가 선택할 수 있는 마지막 귀의처는 영원한 종교적 세

계이자 궁극적 구원으로서의 대상인 하나님(예수 그리스도)이 될 수밖에 없었던 것이다. 어쩌면 불교적 자력구원自力救援보다 기독교적 타력구원他力救援이 그의 의존욕구dependent needs를 채워 주기에는 한층 더 적합했는지도 모른다. 병원에서 자신을 돌보아주던 수녀(간호원)를 자신의 양육자였던 어머니와 동일시하면서 가톨릭교회에 나가는 것이 어머니와의 결합을 다시 회복하는 것으로 느꼈을 수도 있다. 흰 소의 몸부림과 눈빛은 화가의 고통과 애절함을, 흰 소의 밝음과 빛나는 색채는 초월과 신성을 상징하고 있으므로 그림 속 흰 소는 화가의 현실과 이상을 모두 포괄하고 있는 '현실-이상 복합체reality-ideal complex'로서의 대상물이기도 한 것이다.

화가의 아호인 '대향大鄕'은 '대이상향大理想鄕'을 줄인 약자라고도 하고, 그 자신은 문향文鄕, 석향夕鄕, 지향之鄕 등으로 하려 했으나 어머니가 '이왕이면 큰 대大 자를 붙이라' 하여 정해졌다고도 한다. 그는 '소탑素塔'이라는 또 다른 아호를 잠시 사용하기도 했는데, 소素라는 글자에는 '희다'라는 뜻과 '본디' 혹은 '바탕'이라는 뜻이 있다. 이는 그의 의식 속에 흰색에 대한 지향이 흰 소를 본격적으로 그리기 훨씬 이전인 20대 중반기(1941)부터 이미 존재하고 있었음을 알 수 있게 해주는 대목으로, 가장 근원적(본디 혹은 바탕)인 색채(희다)에 대한 깊은 관심은 작품 「흰 소」에 나타나는 모성적·모국적· 천상적 세계의 지향, 즉 '대향'의 의미와도 상통한다. 흰 것, 그것은 모든 것의 근원이 될 뿐 아니라 다른 그 어떤 것들보다 가장 순수하고 이상적인 진선진미盡善盡美의 세계다. 그것은 초월의 기표이며, 절대의 기표이며, 궁극적으로는 모성의 세계—어머니의 유방—를 표상한다. 반면 탑塔은 그 형태상 우뚝한 남근phallus을 지시하는데, 그것이야말로 화가 자신의 남성성에 다름 아닌 것이다. 이 '素'와 '塔'이 만난 것은 후술할 어머니와 자신이 한 덩어리가 된 작품 「세 사람」(1942~45)이나 「소와 여인」(1942)의 형상을 언어로서 은유한 것이다. 그런 의미에서 '흰 탑素塔'과 '대이상향'이라는 두 개의 아호는 오이디푸스적 갈망과 연관된 그 자신의 심층적 유토피아 의식을 반영하

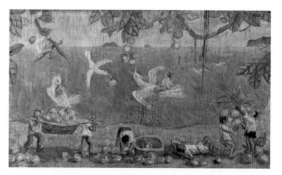

「서귀포의 환상」, 합판에 유채, 56×92cm, 1951

「도원」, 종이에 유채, 65×76cm, 1954

고 있는 확고한 증거이기도 하다.

기타

화가의 유토피아 의식을 반영하고 있는 또 다른 작품으로는 남화적 정취가 물씬한 「서귀포의 환상」, 고구려 벽화처럼 북방성이 현저한 「도원」, 가족

「길 떠나는 가족」, 종이에 유채, 29.5×64.5cm, 1954

들과 함께 소가 끄는 수레를 타고 먼 길을 떠나는 「길 떠나는 가족」을 꼽을 수 있다. 구상은 화가의 그림을 일러 "산천초목山川草木과 금수어개禽獸魚介와 인간이, 아니 모든 생물이 혼음교접混淫交接하고 있는 광경"이라 묘사했는데, 이들 작품의 특징은 동물과 식물과 자연이 함께 어우러진 일종의 현실일탈의 물활론物活論, hylozoism적 세계를 펼쳐내고 있다는 점이다. 이들은 또한 성애적 결합 환상erotized bonding fantasy이나 정령적·주술적 사고magical thinking와도 밀착되어 있다. 이는 결국 꿈이나 환상 같은, 논리적 사고나 시간의 선후 관계 등의 경계가 허물어진 일차과정사고primary process thinking와 깊은 관련을 맺고 있기에, 리비도 부착이 전적으로 자신에게로만 향했던 일차적 자기애적 상태primary narcissistic state로 회귀하려는 화가의 무의식적 소망의 한 단면이기도 한 것이다. 이는 전형적인 예술적 퇴행의 한 예증이 될 것이다.

대상 상실의 문제와 연관된 발달사

그렇다면 화가의 가장 주요한 핵심역동core dynamic으로 보이는 대상 상실의 위협이 발병 이전 발달사의 어느 시기에 나타났으며, 이러한 위협에 대

한 화가의 반응이 어떠했는지에 대해서도 주의 깊게 살펴볼 필요가 있다.

화가가 출생한 이후 어머니와 처음으로 떨어진 시기는 여덟 살 때인 1923년이다. 어머니와 살던 평원군 송천리에서 외조부 댁이 있는 평양 이문리로 누이 이중숙과 함께 거처를 옮기게 된 연유는 평양의 종로공립보통학교에 입학하기 위해서였다. 그러나 일찍이 형 이중석이 평양에서 학교를 다녔고 이중섭도 그 뒤를 이었으므로, 그의 어머니 역시 자신의 친정인 평양으로 합류해 자식들의 뒷바라지를 했다고 한다(최석태, 『이중섭 평전』, 2000). 평양에 누이와 함께 온 데다가 뒤이어 곧 어머니가 합류했기에, 화가의 분리불안은 일시적이었고 그 영향 역시도 제한적이었을 것이다.

두 번째로는 1930년 평북 정주에 있는 오산고보에 입학하면서 집을 떠나 박희조 장로 댁에 하숙하게 되면서부터다. 당시 음악과 체육은 물론 부부 교사인 임용련任用璉, 1901~50과 백남순白南舜, 1904~94에게 그림을 배우면서 미술에 대해 상당한 흥미를 느꼈고, 〈전全조선남녀학생작품전람회〉에서 입선을 하는 등 미술부 활동에도 깊이 전념했다. 또한 문학수文學洙, 1916~88, 안기풍安基豊, 1916~88, 홍준명洪俊明, ?~?, 승동표承東杓, 1918~97, 김창복金昌福, 1918~2010 등의 미술반 동학同學 선후배들과 가깝게 지냈고, 방학이면 평양집을 자주 찾았으므로 학기 중에 어머니와 떨어져 지내는 것이 그리 크게 문제가 되지는 않았을 것이다. 또한, 빼어난 가창력과 훤칠한 외모로 여학생들의 주목을 한 몸에 받은 일들은 그의 나르시시즘narcissism을 한껏 충족해 주었을 것이다. 그의 소에 대한 탐닉은 이때부터 시작되었다고 하는데, 전술한 바와 같이 소를 그리는 행위가 역동적으로 어머니에 대한 그리움이나 어머니와 자신의 무의식적 결합 욕구를 상당 부분 충족시켜 준 측면도 있다고 생각된다. 이러한 요소들이 실제의 어머니를 어느 정도 대체해 줄 수 있었고, 또 중간중간 어머니를 만날 수도 있었기 때문에, 화가에게 결정적으로 큰 문제가 되지는 않았을 것이다.

세 번째로는 1936년 이후 도쿄 데이코쿠帝國미술학교와 분카가쿠인文化學院

재학 시절이다. 비록 현해탄 너머 고향과 멀리 떨어진 일본 땅으로 건너갔을지라도, 분카가쿠인 재학 시절에는 후에 아내가 되는 야마모토 마사코를 만나 열렬하게 연애를 했고, 수많은 엽서 그림을 연서戀書로 보내며 설레는 시간을 보냈을 것이 분명하므로, 어머니를 대체할 확실한 새로운 대상과의 관계가 어머니와의 이별 문제를 넉넉히 해결해 주었던 것이다. 그 후 화가가 원산으로 돌아온 이후에는 자신의 어머니와 줄곧 함께 지냈을 뿐 아니라, 위급한 전황戰況에도 불구하고 일본에서 원산까지 화가를 찾아온 사랑하는 연인과 결혼까지 하게 되었으므로, 당시의 그는 자신에게 의미 있는 모든 중요한 대상과 고조된 합일의 시간 속에 머무르고 있었다.

요컨대, 그는 그때까지의 모든 시기 동안 대상 상실의 두려움을 활성화할 만한 강력한 촉발인觸發因이 없는, 비교적 평온한 시간을 보냈던 것이다.

화가에게 어머니와의 최종적, 실제적, 결정적 분리 경험은 6·25로 인해 1950년 12월, 가족들과 함께 원산을 떠나 부산으로 내려온 사건이었다. 그러나 당시에는 강력하게 어머니를 대체해 줄 수 있는 아내가 함께 있었으므로, 이러한 어머니에 대한 분리불안이 수면 위로 활성화되지 않고 심층에 억압되어 있다가, 1952년 6월 아내와 이별하고 난 이후부터 비로소 그의 편지들—아내에 대한 강력한 집착—이나 작품들—「소」, 「닭」, 「군동화」—속에서 빈번히 노출되고 있다.

분리불안 해소를 위한 원형구도

그러나 그의 작업에서 자신의 심층적 불안—분리와 연관된 심리적 황폐함과 내면의 고아의식孤兒意識—이 가장 잘 그리고 가장 최초로 드러나고 있는 작품은 일본에서 활동한 시절과 원산 시절을 아우르는 시기에 제작된 것으로 알려진 「소년」(1942~45)과 「세 사람」이다. 이들 작품은 지금까지 전해지는 이중섭의 전 작품 중에서 엽서 그림을 제외하고는 가장 연기年記가

앞선 몇 점 속에 포함된다.

윙윙거리는 수평의 세찬 바람에 부대끼며 헐벗은 채 외로이 서 있는 겨울나무 한 그루, 마치 비가 내리는 듯 죽죽 그어진 칼날 같은 수직의 선조와 잘려나가 휑하니 그루터기만 남은 나무 밑동을 배경으로 처연함을 안개처럼 드리우고 있는 심연의 공간, 그리고 그 안쪽으로는 마치 불길한 예감처럼 드리워진 주인이 누구인지 알 수 없는 긴 그림자와 좁다란 길 위에 혼자 쪼그리고 앉아 있는 아이의 모습이 그려진 가없이 애틋한 연필화 「소년」은 어머니를 잃고 홀로 남은 아이가 어찌할 줄 몰라 하는 내면의 쓸쓸함이나 불안을 너무나도 서정적으로 묘파해 내고 있다.

「소년」, 종이에 연필, 26.4×18.5cm, 1942~45

작품 「세 사람」은 누운, 엎드린 그리고 쪼그리고 앉은 세 사

「세 사람」, 종이에 연필, 18.2×28cm, 1942~45

람을 한 화면 안에 담고 있는 연필화다. 최열은 『이중섭 평전』(2014)에서 이 작품이 아픔을 견디는 모습인 엎드린 자세, 포기한 모습인 누운 자세, 기다리는 모습인 쪼그린 자세 등 한 인물의 세 가지 포즈를 이시동도법異時同圖法으로 구사한 것이라는 흥미로운 견해를 밝힌 바 있다. 이시동도법이란 같

은 공간 안에 둘 이상의 시간을 공존케 하는 장면 구성법이다. 이는 하나의 그림 안에 다른 시점의 이야기를 표현하기 위한 기법으로, 겉으로는 세 사람의 모습을 그린 것처럼 보이지만 사실은 이들이 한 사람이며, 시간에 따라 달라지는 동일인의 세 가지 포즈를 한 화면 속에다 같은 시점의 모습처럼 옮겨놓았다는 뜻이다. 이 견해는 매우 탁월한 해석적 지평을 내포하고 있다. 작품 「세 사람」 속 세 명의 인물이 바로 작품 「소년」에 등장하는 한 인물의 서로 다른 세 가지 양태인 것이다. 즉 이는 하나가 곧 셋^{一卽三}이고 셋이 곧 하나^{三卽一}인, 일종의 삼위일체적 표현이라고 볼 수 있다. 또한 『노자^{老子}』 42장의 '道生一 一生二 二生三 三生萬物(도생일 일생이 이생삼 삼생만물)'이라는 표현처럼, 삼^三이 만물을 낳는 전체^{wholeness}의 의미를 내포한다고 보면 세 사람은 천지의 모든 사람^{三者卽天地皆人}을 뜻하기도 하고, 한 사람의 모든 면모^{三卽一者之全貌}를 뜻하는 것이기도 하다. 각 인물의 표정과 자세는 헐벗음과 체념, 그리고 인고를 마치 숨 쉬듯 생생하게 드러내고 있다. 이는 물론 식민지 시대의 수탈과 민족의 수난에 대한 회화적 체현^{體現}이므로 이러한 암울한 시대적 배경과의 연관을 배제하고서는 그 의미를 제대로 해석하기란 실로 난망^{難望}일 것이다. 그러나 여기에는 시대적 배경 이전에 이미 화가 자신의 분리불안의 원형적 기억이 생생하게 중첩되어 있음에 주목할 필요가 있다. 이 그림 속 세 사람은 화면 속에서—한 덩어리인—원환^{圓環}의 형태로 완전하게 구현되어 있다. 이중섭은 군동화를 포함하는 상당수의 다른 작품에서도 이 같은 원형구도를 즐겨 차용하고 있는데, 「세 사람」은 그의 현존 작품 중 이러한 원형구도가 가장 완벽하게 구현된 최초의 작품이라 할 만하다. 이 세 명의 인물은 각각 분열된^{splitted} 자기표상의 상징으로 보이며, 이 자기표상은 어머니를 상실한 고아의식으로 가득 채워져 있다. 이 자기표상을 서로 연결된 원형의 이미지로 표현한 것은 결국 훼손된 자기표상을 완전하게 복원하고자 하는 내적 열망의 투사인 것이다. 원이란 하나로 뭉쳐진 덩어리 형태이기도 한데, 앞서 인용한 그의 편지 내용 중에 등장하

「여인」, 종이에 연필, 41.3×25.8cm, 1942
「소와 여인」, 종이에 연필, 40.5×29.5cm, 1942

는 "아고리는 그대처럼 멋지고 사랑스러운 아내와 오직 하나로 일치해서 서로 사랑하고, 둘이 한 덩어리가 되어 참인간이 되고"라는 표현은 바로 이러한 자기표상이 대상표상—모성—과 전적으로 융합하고자 하는 강렬한 욕망의 분출에 다름 아닌 것이다. 그에게 있어서는 한 덩어리가 되는 것만이 참인간이 될 수 있는 올바른 방법이었기에, 작품 「세 사람」은 비록 각각 하나하나는 고통스러울지라도 전체 한 덩어리가 되는 방법으로 이 고통을 역전할 수 있다는 간절한 염원을 담은 제의적 신령화神靈畵이며, 그의 정신세계를 지극히 절묘한 회화적 진술법으로 구현한 최종의 결과물인 것이다.

그런 의미에서 「소년」과 「세 사람」은 같은 시기에 그려진 두 점의 연필그림인 「여인」(1942)과 「소와 여인」의 또 다른 번역이라고도 할 수 있다. 혼자

서 있는 야마모토 마사코를 그린 작품 「여인」은 외로이 홀로 길 위에 앉아 있는 아이를 그린 작품 「소년」에 대응시킬 수 있고, 작품 「여인」에 등장하는 바로 그 여인과 한 마리의 소가 기묘하고도 무시무종無始無終한 태극의 원형구도로 성희적性戱的—여기에서 성희의 의미는 오이디푸스기의 이성 부모에 대한 리비도 충족으로 서로 하나가 되는 완전한 결합을 의미한다. 왜냐하면, 원형은 연합과 총체성 그리고 완전함에 대한 가장 고전적이고 전형적인 메타포이기 때문이다—황홀과 열락에 겨운 표정을 짓고 있는 작품 「소와 여인」은 한 사람이 셋으로 나뉘고 그 셋이 다시 원형으로 하나가 되는 작품 「세 사람」에 대응시킬 수 있다. 즉 「여인」:「소년」=「소와 여인」:「세 사람」이라는 비례식의 구조를 형성하게 된다. 이들은 결국 소외와 분리로부터 해후와 합일에 이르고자 하는 자신의 내밀한 비의적秘意的 소망을 의식의 표층 위로 끌어올려 놓은, 화가 내면의 핵심역동을 단적으로 보여 주는 의미심장한 초기 작업이다.

　본래 만 2세 미만의 영아는 아직 자기 어머니를 전체상—whole object—으로 파악할 수 있는 능력이 없기 때문에, 그때그때 보이는 어머니의 다양한 부분적 양상—part object—을 보면서 분리split라는 기제를 사용해 그 각각을 서로 다른 어머니인 것처럼 인식한다. 다시 말하자면 만족을 줄 때의 좋은 어머니good mother와 좌절을 줄 때의 나쁜 어머니bad mother가 같은 어머니라고 생각하지 못한다는 것이다. 아이는 분리-개별화 과정을 거치면서 비로소 자신의 어머니가 여럿이 아니라 한결같은 사랑을 주시는 한 어머니라는 사실을 깨닫게 된다. 이렇게 대상에 대한 내적 항상성object constancy, 대상 항상성을 획득함으로써 드디어 아이는 독립된 주체가 되는 개별화 과정 전체를 완성하게 된다. 이것이 무리 없이 잘 진행되어야만 아이는 자신과 어머니에 대한 내적 이미지self and object representation를 확고히 내면화하게 되고, 어머니와 떨어져도 더 이상 불안을 느끼지 않게 된다. 화가의 그림에서 반복적으로 일관되게 나타나는 원환적 구성이란 결국 부분 부분으로 분열된

자기와 대상의 이미지—part object—를 하나(의 덩어리)의 이미지—whole object—로 통합해 보려는 눈물겨운 시도인 것이다. 그러므로 화가의 작업을 모성과의 분리불안을 극복해 내려는 무의식 차원의 예술적 자위自慰로 해석한다 해도, 그리 큰 대과大過는 없을 것이다.

화가의 친구인 시인 김종문金宗文, 1919~81이,

> 중섭은 이상했어요. 여관 방문의 손잡이뿐 아니라 빵 그리고 둥근 손목시계를 보아도 금방 좋아하면서 도망하기 일쑤였으니까요. 한 번은 술집에서 술을 마시다가 안주 접시의 둥근 것, 술잔의 사기砂器 둥근 것을 보더니 "이거 봐! 이거 봐! 바로 이거야!"라고 외치고 기가 막힌 듯이 환장하다가 달아나고 말았습니다. 이 사건은 끝내 풀 수 없는 수수께끼입니다. 마치 그는 그런 것을 보았을 때만 살아 있는 것 같았으니까요. 나는 중섭에 대해서 좀 안다고 할 수 있어요. 그러나 이 둥근 것에 대한 그의 발광만은 알 수 없는 일입니다.

라고 화가의 원형광태圓形狂態에 대해 회고한 진술이 고은의 평전『이중섭, 그 예술과 생애』(1973)에 기록되어 있다. 신경정신과 전문의 이규동李揆東은 이를 인용하면서 '기가 막힌 듯 좋아하다가 달아난다는 것'은 그것(원형)이 '터부taboo'이기 때문이며, 이러한 반응은 그의 양가감정ambivalence을 보여 주고 있는 것이라고 해석했다(이규동,『정신분석학적으로 본 위대한 콤플렉스』(문학과현실사, 1992), 201쪽).

원형이 자신과 어머니가 한 덩어리가 되는 것을 상징한다면 이는 무의식적 근친상간의 욕동과 연관되어 있을 것이기에, 이 욕망은 그를 '기가 막힌 듯 환장하게'도 만들지만 연이어 오이디푸스 콤플렉스가 활성화되면서 거세불안castration anxiety이 일어나게 되므로 동시에 '달아나게'도 만드는 것이다.

1｜2
―――
3
―――
4｜5

1 「물고기와 노는 세 아이」, 종이에 유채, 27×36.4cm, 1950년대
2 「가족과 비둘기」, 종이에 유채, 29×40.3cm, 1950년대
3 「꽃과 노란 어린이」, 종이에 연필·크레파스, 22×15cm, 1955
4 「춤추는 가족」, 종이에 유채, 22.7×30.4cm, 1954
5 「사계」, 종이에 유채, 19.3×23.8cm, 1950년대

그의 원형에 대한 이상 반응이란 결국은 바로 이 같은 이드id의 욕망과 초자아superego의 금제라는 무의식의 이중주에 다름 아닌 것이었다.

작품 「세 사람」 이후로 이중섭의 작품에서는 무수한 원환구도의 작품들이 연이어 출현하는데, 붉은색으로 채색된 세 명의 아이가 각각 초록색 물고기를 한 마리씩 안고 있는 형상을 그린 「물고기와 노는 세 아이」, 노랑 나비 한 마리와 더불어 노란색으로 채색된 다섯 명의 아이가 가운데 하얀 꽃을 둘러싸고 있는 「꽃과 노란 어린이」, 평화의 상징인 비둘기와 함께 어우러져 있는 화가의 가족을 그린 「가족과 비둘기」, 화가의 가족이 벌거벗은 채 서로의 손을 잡고 춤을 추는 모습을 그린 「춤추는 가족」 등의 작품을 대표적으로 꼽을 수 있을 것이다. 또한 「사계」의 경우는 봄, 여름, 가을, 겨울의 한 장면씩을 잡아낸 다음, 전체를 2×2 형식의 4개 화면으로 분할·배치한 작품인데, 계절의 순환을 하나의 원형구조로 생각한다면, 이 작품 역시도 의미적으로는 원환구도를 이루게 되는 것이다.

이중섭과 시인 유치환

단붓질로 그린 유채의 획이 마치 수묵의 필선을 연상케 하는 작품 「달과 까마귀」는 어쩐지 그림을 보는 사람의 마음 한구석에 상술한 양가감정의 문제를 환기시킨다. 고구려의 고도古都에서 나고 자란 그에게 까마귀란 삼족오三足烏—태양 안에 산다는 세 발 달린 상상의 새—를 연상케 하는 자랑찬 서조瑞鳥였을 것이며, 이에는 분명히 상당한 길상吉祥의 의미가 담겨 있었을 것이다. 사실 까마귀는 반포反哺의 효조孝鳥이기도 하다. 그러나 현대에 와서는 동이족東夷族의 이 상서로운 상고적上古的 인식과는 정반대로, 불길한 흉조凶鳥로 인식되어 버렸다. 까마귀에서 연상되는 의미와 느낌이 오랜 세월이 지나는 동안에 완전히 바뀌었고, 그 차이가 우리들에게 극단의 양가성으로 다가온다. 설화 속 삼족오는 해와 관계가 있는데, 여기서는 정반대로 까

「달과 까마귀」, 종이에 유채, 29×41.5cm, 1953~54

마귀가 달과 함께 등장한다. 그런데 기묘하게도 그림 속에는 정겨움과 싸
늘함이라는 정반대의 감정이 모순 없이 공존하고 있다. 유치환柳致環, 1908~67
도 그것을 느꼈던 것일까? 죽기 직전인 1967년 2월, 과거 1953년 통영 항남
동의 성림다방 전시회에서 보았다는 이 작품을 떠올리면서 「괴변怪變—이중
섭李仲燮 화畵 달과 까마귀에」라는 시를 『현대문학』에 기고했는데, 청마靑馬는
자시自詩 서문에서 다음과 같은 머리글을 남긴다.

작고한 이중섭 화백은 6·25동란 당시 내 고향 충무忠武에 얼맛동안
피난해 지내며 그 백석장신白晳長身, 윗수염을 가진 불세출不世出의 예
술가는 누구 모를 고독과 초려 속에서 주그마한 개인전個人展을 가
진 일이 있었다. 그때의 작품 중에 달과 까마귀를 그린 한 폭이 유
독 나를 마음 흡수하는 바 있어 항상 심저心底에 남아 왔었는데 이

즘 우연히 모지某誌의 표지화로 그것이 나타나 있음을 보게 되어 놀랍고 반가웠다.

시 전문全文은 다음과 같다.

저걸 보라
어서 나와들 저걸 보라.
검은 장속裝束한 사교邪敎의 망자亡者 같은 한 떼 새들은
가까운 전선줄 위에 이루 죽지를 부딪고 놀라 모여
전무후무前無後無 저들이 듣지도 보지도 못한,
저 가증스런 해와는 또 다른
한 발만큼이나 커다란, 커다라면서도
야릇하게 차가운 빛을 던지는 황황함에
경악과 불신不信의 가위 같은 부리, 유황빛 눈을 휩뜨고들
노호하며 다투는 변괴!

아 저 해라는 것,
그 혁혁한 세력과 오만스런 엄위로써
저들의 존재를 여지없이 추달하던 저 해를
증오와 저주로서 서산西山 저쪽 넘어뜨리고
이제야 그지없이 평화한 죽음의 흑암 세계 속에
오관五官마저 거부하고 길이 안주安住하려는데
난데없이 저것은,
한 발만큼이나 커다란,
저게 무언가?
저건 또 무어란 말인가?

건너 어두운 등성이,
검은 침엽수들의 고요로운 가장자리 위로
난데없이 사자死者의 사면死面 같은 차가운 얼굴을 내밀고
휘황히 나타난 저것은.

아아, 원만 무결한지고!
바야흐로 앞산 마루를 넌즈시 벗어나온
만만滿滿한 만월滿月을 앞에 하고
그러면서도 사자死者의 사면死面 같은
차거운 빛을 휘황야릇하게 던지는 저것은
짐짓 무선 의미意味의 괴변怪變인가?
무엇을 혼령들에 추달하련건가?

그는 화면 속 달을 두고 '원만 무결의 만만한 만월'이라 표현했다가 바로 뒤이어 '사자의 사면 같은 차가운 빛'으로 진술을 바꾼다. 유치환의 시문詩文을 고려하지 않는다 해도, 우리 역시 이 새까만 다섯 마리 까마귀의 모습에서 일순一瞬 가족애와 같은 친밀한 애정의 기분을 느끼다가도 혹 달의 표면과 까마귀의 눈에서 홀연히 빛나는 유황 색조의 광채나 푸른 천공의 야릇한 분위기에 흠칫 몸을 움츠리게 되지는 않는가? 이 친밀親密과 소원疏遠, 기복奇福과 앙화殃禍의 느낌이 서로 모순 없이 공존하고 있어서였는지는 몰라도, 항상 이중섭의 주요 작품을 꼽을 때마다 이 신비한 그림이 좀처럼 뇌리에서 떠나지 않게 되는 것은 그 기묘한 분위기와 느낌을 통해 서로 정반대의 감정 상태를 동시적으로 환기시키고 있기 때문이다. 이야말로 당시 화가가 처해져 있던 심리상태 그 자체의 명백한 전이적 반영reflection of transference이 아닐까?

나의 상냥한 사람이여
한가위 달을
혼자 쳐다보며
당신들을 가슴 하나 가득
품고 있소.
—1954년 9월 중순에 아내에게 보낸 편지 중에서

에서의 한가위 달이 후덕한 현처賢妻 같은 모습이라면, 이 그림 속 만월은
마치 기방妓房 요부妖婦의 모습처럼 다가온다. 예컨대, 이쾌대李快大, 1913~65의
작품 「상황」 속에 나오는, 족두리를 쓴 채 야릇한 표정을 지으며 기이한 포
즈로 서 있는 묘령의 여인처럼 말이다.

작품과 관련한 몇몇 증언

작품 「달과 까마귀」와 전술한 작품 「흰 소」(1953~54)와 관련해 남겨두어
야 할 매우 중요한 증언이 있다. 통영 출신으로 지금은 경기도 광주에 거주
하고 계시는 박종석朴鍾奭, 1937~ 으로부터 이중섭의 몇몇 작품에 관한 이야기
를 전해들은 바 있다. 그는 한국미술협회와 한국일보사 주최로 열렸던 〈한
국현대미술가유작전〉(1962. 11. 26~12. 2, 중앙공보관, 전시준비위원장: 박득순
朴得錞, 1910~90)의 출품을 위해, 당시 통영의 김기섭金起燮, 1916~79이 소장하고 있
던 이중섭의 작품 「흰 소」—이 작품은 김기섭으로부터 간송澗松 전형필全鎣
弼, 1906~62의 장남인 전성우全晟雨, 1934~58의 손에 넘어갔고 현재는 삼성미술관
리움이 소장하고 있다—와 김용주金容朱, 1910~59의 작품 세 점(「해바라기」, 「백
합」, 「나부」, 당시 통영의 김용주 부인 이경연 소장) 그리고 엄성관嚴聖寬, 1930~89
에게서 부산에서 넘겨받은 서성찬徐成贊, 1906~58의 작품 세 점 등 총 일곱 점

61

을 가지고 열차 편으로 부산에서 출발해 오픈 전날 저녁 무렵 서울에 도착했고, 오픈 당일인 다음 날 아침이 되어서야 조선호텔 앞에 있던 중앙공보관 전시장으로 작품들을 옮겨놓았다고 한다. 너무 늦게 출품작들이 도착했기에, 김용주의 작품 세 점과 서성찬의 작품 세 점의 제목과 이미지는 전시 리플릿에 실리지도 못한 채 누락되어 버렸다. 실제 전시에서 출품작으로 디스플레이는 되었음에도, 이미 리플릿이 인쇄된 후라서 어떻게 이들을 수록할

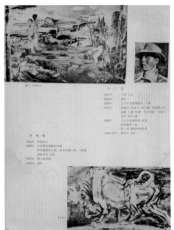

〈한국현대미술가유작전〉 리플릿
리플릿에 실린, 「소(A)」(윤상 소장)로 잘못 기재된 「소(C)」(김기섭 소장)의 작품 이미지
리플릿 별지에 실린 이중섭의 출품작 목록의 일부 중 제목이 「소」인 네 점의 작품(No. 91 「소(A)」(윤상 소장), No. 92 「소(B)」(유석진 소장), No. 94 「소(C)」(김기섭 소장), No. 97 「소(D)」(김종문 소장))

作家名	命題	所藏
李仲燮 85	狩獵圖	金龍成
86	桃園	劉康烈
87	海邊風景	〃
88	바다보이는風景	李慶成
89	마을風景	崔淳雨
90	風景	劉康烈
91	소(A)	尹相
92	소(B)	兪碩鎭
93	은종이그림	
94	소(C)	金起燮
95	두女人	李川熙
96	風景	金光均
97	소(D)	金宗文
98	닭	〃
99	까마귀	〃

방법이 없었다 한다.

반면 이중섭의 「흰 소」(=소(C))만은 똑같이 늦게 도착했음에도, 당시 한국 미협의 사무국장이었던 한기성韓基成이 작품 이미지를 별도로 보관하고 있었기에, 전시 리플릿에는 작품의 도판을, 종이 한 장으로 된 리플릿 별지에 작가 및 작품명과 소장처를 함께 기재할 수 있었던 것으로 기억된다고 말했다. 이 전시에 출품된 이중섭의 「소」가 전부 네 점이어서 전시 리플릿 별지에는 각각 「소(A)」(윤상 소장), 「소(B)」(유석진 소장), 「소(C)」(1953~54)(김기섭 소장), 「소(D)」(김종문 소장)로 기록되어 있는데, 정작 김기섭 소장 「소(C)」(1953~54)의 도판을 리플릿에 실어놓고는 이를 「소(A)」로 표기하는 바람에, 리플릿상에서 김기섭 소장 「소(C)」(1953~54)가 윤상 소장 「소(A)」로 혼동되었다는 점을 그가 정확히 밝혀주었다. 또한 그는, 지금은 전하지 않지만 자신이 과거 통영에서 보았다는 또 다른 이중섭의 작품 「까마귀」에 대해서도 다음과 같이 증언했다.

가을인지 봄인지 분명치는 않아요. 그러나 제가 통영에 있을 때 성림다방에서 열렸던 이중섭 선생님 개인전을 보았어요. 이중섭 선생님이 통영에 계셨을 때 저는 선생님을 더러 뵈었거든요. 사실 그때까지만 해도 이중섭 선생님이 지금처럼 유명하지는 않았어요. 또 이중섭 선생님이 통영에 계실 때 물심양면으로 그분을 도와드렸던 제 은사 김용주 선생님이 세상을 뜨시고 나서 김용주 선생님 사모님께서 직접 통영에서 다방을 운영하셨거든요. 그런데 그 다방의 벽면에 「어린 송아지」라는 제목의 이중섭 선생님 작품 한 점이 걸려 있었던 것을 기억합니다. 그리고 또 다른 이중섭 선생님의 작품 「까마귀」를 김기섭 시장님(초대 통영시장) 댁에서 본 듯한데, 그렇지만 너무 오래전 일이라 기억이 희미해요. 당시 어디서 그 그림을 봤는지 아주 정확히 기억하지는 못하겠어요. 그렇지만 그 내용만은 지금까

지도 생생하게 기억납니다. 지금 전해지고 있는 「달과 까마귀」라는 작품과 색깔이나 구도가 거의 같았어요. 노란색 달과 검은 전깃줄이 있고 푸른색 바탕이었던 것까지 똑같았어요. 그러나 지금 전해지는 작품 「달과 까마귀」의 경우는 까마귀가 다섯 마리 그려져 있으면서 화면의 분위기가 다소 활달한 반면, 제가 그때 보았던 작품은 까마귀가 세 마리 그려져 있었고 조금 얌전한 분위기가 있었어요. 전깃줄 위에 까마귀 두 마리가 마치 부부처럼 앉아 있었는데, 나머지 한 마리는 질투하는 느낌이랄까? 살큼 공중에 떠서 날고 있는 모습이었지요. 작품이 아주 좋았어요.

—박종석의 진술(2016년 3월 27일)

이뿐 아니다. 이 〈한국현대미술가유작전〉 리플릿 별지에는 이중섭의 또 다른 「까마귀」라는 제목의 작품이 김종문 소장으로 기재되어 있다. 이로 보아 이중섭은 통영 시절에 「달과 까마귀」와 유사한 그림을 적어도 두 점 이상 그렸던 것으로 추정할 수 있다. 이 김종문 소장의 「까마귀」와 현재 전해지고 있는 「달과 까마귀」가 동일 작품이라면, 박종석이 보았다는 「까마귀」와 더불어 최소 두 점, 서로 다른 작품이라면 최소 세 점을 그린 것이다. 최열은 『이중섭 평전』(2014) 482쪽에,

이때 「달과 까마귀」를 국방부 정훈국장실에 근무하는 정훈국장 김종문이 구입했는데, 뒤이어 미국공보원장 슈바커Scherbacher가 이 작품을 구입하겠다고 하여 다툼이 벌어지기도 했으며, 끝내 양보 받지 못한 슈바커가 별도로 이중섭에게 다른 작품을 구입했고 그 얼마 뒤 이 작품을 슈바커가 미국으로 가져가 샌프란시스코 아시아재단본부 화랑에 상설 전시했다고 서술했다(고은, 『이중섭, 그 예술과 생애』, 286~287쪽). 하지만 이중섭의 편지 내용으로 보자면 개막 첫날

64

예일대학 교수가 구입한 것이므로 김종문이 끼어들 여지는 없었다.

라고 기록해 놓았다. 그러나 〈한국현대미술가유작전〉 리플릿 출품작 목록에 김종문 소장으로 이중섭의 「까마귀」가 실려 있으므로, 고은이 서술한 바처럼 제6회 〈대한미술협회전람회〉(1954. 6. 25~7. 10)에서 이 작품을 김종문이 구입한 것은 정황상 틀림이 없는 것으로 보인다.

6월 25일부터의 대한미술협회와 국방부 주최의 미전에 석 점(10호 크기)을 출품했소. 모두 100호, 50호 크기의 작품인데, 아고리의 작품 석 점이 제법 좋은 평판인 것 같소. 첫날에 아고리의 작품을 사겠다는 사람이 있어, 한 점은 이미 매약買約이 되었다오. 미국 사람(미국의 예일대학 교수)이 아고리 군의 작품을 칭찬하면서 자기가 모든 비용을 내어줄 테니 뉴욕으로 작품을 가지고 와 개전個展을 하라고 권해 줍디다. 2, 3일 후 찾아가서 약속을 할 생각이오. 이번에 낸 작품들이 평판이 아주 좋았으니까 서울에서의 소품전도 반드시 성공하리라고 친구들은 자기들 일처럼 기뻐하면서 하루빨리 소품전 제작을 시작하도록 권해 줍디다.

—1954년 6월 25일 이후의 편지 내용에서

뒤늦게 서울로 올라온 중섭 형의 54년 〈미협전〉에 출품한 「소」, 「닭」, 「달과 까마귀」 등에서 통영에서의 정진을 말해 주었고 다듬어진 솜씨나 풍기는 열도에 있어서의 하나의 에포크epoch를 긋는 가작들이었다.

—박고석, 「이중섭을 가질 수 있었던 행운」(1972)

이상의 내용에서 알 수 있듯, 이중섭은 1954년 〈대한미협전〉에 「소」,

「닭」, 「달과 까마귀」 세 점을 출품했다. 그런데 공교롭게도 1962년 〈한국현대미술가유작전〉 리플릿 별지에 기재된 이중섭 출품작 목록의 김종문 소장품 역시 「소(D)」, 「닭」, 「까마귀」 이상 세 점이다. '달과 까마귀'라는 제목이 시기적으로 나중(1972년 현대화랑 이중섭 유작전 즈음)에 붙여진 것이라고 본다면 「달과 까마귀」와 「까마귀」를 동일 작품으로 볼 수도 있고, 그렇다면 우연의 일치인지는 몰라도 제목만으로는 이중섭의 〈대한미협전〉 출품작 세 점과 〈한국현대미술가유작전〉에 출품된 김종문 소장의 이중섭 작품 세 점은 서로 정확히 일치하는 양상을 보여 주고 있다.

다시 말하자면, 이는 이중섭의 〈대한미협전〉 출품작 전체가 김종문의 손으로 들어갔을 가능성을 배제할 수 없다는 뜻이기도 하다. 위의 편지에는 '한 점은 이미 매약이 되었다오'라고만 되어 있을 뿐, 그 매약자買約者가 예일대학 교수였는지에 대해서는 정확하게 명시되어 있지 않다. 다만 이 문장의 바로 뒷부분에, 예일대학 교수가 자신이 모든 비용을 댈 터이니 뉴욕에서 개인전을 하라고 권했다는 내용이 언급되어 있을 뿐이다. 설혹 뒤의 문장에서처럼 앞 문장의 '아고리의 작품을 사겠다는 사람' 역시 예일대학 교수이며, 그래서 그가 실제로 전시 첫날 화가와 작품에 대한 매약을 했다 하더라도, 며칠 후 어떤 이유로 이 매약이 취소되면서, 결국 김종문이 「달과 까마귀」일 수도 있는 「까마귀」를 포함해 전체 출품작 세 점을 모두 인수했을 가능성도 있다는 뜻이다. 물론, 방미 선물용으로 출품작이 이승만 대통령에게 팔렸음을 시사한 화가의 서신으로 보아, 김종문이 출품작을 모두 인수했다고 보기 어려운 측면도 있다.

어머니와의 결합에 대한 간절한 소망

화가 최最말년의 작품인 「돌아오지 않는 강」(1956)은 유사한 도상으로 총 다섯 점 정도가 전해진다. 각각에 약간의 변주는 있으나, 대략 눈발이 날리

는 겨울날 홀로 집 창가에 몸을 기댄 남자(아이 혹은 성인)와 광주리를 머리에 이고 집으로 돌아오는 여인(아내 혹은 어머니)의 모습을 그린 것이다. 아래의 내용은 그림을 그린 앞뒤 정황을 상세히 알려 주고 있다.

지난봄 동부지구엔 설화雪禍로 눈이 길길이 서울에도 쌓였을 때였네. 형은 와병 중에서도 한 폭의 그림을 그리지 않았는가. 여인이 머리에 무엇을 이고 흰 눈을 맞으며 이쪽으로 걸어오고 창문을 열어젖힌 난간에 한 사람의 장년壯年이 멀리 문밖을 응시하고 있는 그림, 그것은 형이 동도東都에 남겨둔 권속眷屬들을 그리워하는 그림이 분명했네. 그리고 형은 그 그림 밑에다가 얌전한 글씨로 '돌아오지 않는 강'이라고 화제를 붙이고, 그것은 마릴린 먼로 주연의 영화 이름이었지만 형의 경우에 있어서는 그런 의미가 아니고, 영원히 돌아오지 않는 길을 벌써 그때부터 바라보고 있었던 것이 아닌가. 나는 그때 그림을 침두枕頭에 놓고 있는 형에게 욕설을 퍼부으며, 그 화제를 떼버리고 곧 그림을 뺏었다가 내 서가 위에 붙여두었었네. 이제 그 그림이 유일한 형의 절필이 되고 말았네.

—조영암趙靈巖, 1918~?, 「돌아오지 않는 강」(1956)

신문광고를 잘라 벽에 붙여놓고 나보고 보라는 듯 씩 웃고 있었다. 순간 술 냄새가 풍겼다. 그 당시 상영 중인 '돌아오지 않는 강'이란 영화 제목이었다. 그 밑에 굵은 테두리를 쳐놓고 주위에 처(남덕)로부터 날아온 편지를 잔뜩 붙여 놓았었다. '돌아오지 않는 강'과 바다 건너간 아내의 편지—. 나는 코가 시큰해졌다.

—한묵韓黙, 1914~2016, 「내가 아는 이중섭 7」(1986)

최열의 『이중섭 평전』에는 1956년 3월 1일자 『조선일보』에 '강설량 136센

1
2|3
4|5

1「돌아오지 않는 강」, 종이에 유채, 20.3×16.4cm, 1956
2「돌아오지 않는 강」(앞면), 종이에 유채, 18.8×14.6cm, 1956
3「돌아오지 않는 강」(뒷면), 종이에 유채, 18.8×14.6cm, 1956
4「돌아오지 않는 강」, 종이에 유채, 20.2×16.4cm, 1956
5「돌아오지 않는 강」, 종이에 유채, 18.5×14.5cm, 1956

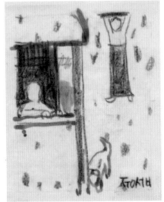

제1부

티미터, 영동 일대 폭설'이라는 기사가, 3월 3일자에는 '동부지구에 2미터여의 적설', '군인 120명이 사상', '2일 현재도 계속 강설 중', '주문진선 7명 행방불명' 등의 기사가 실렸다고 한다. 이후 3월 6일까지 계속 폭설 관련 기사가 연達해 실렸고, 이 눈으로 인해 영동 일대는 재난지구가 되었다는 것이다. 그(최열)는 이들 작품을 제작하던 시기에 내린 폭설은 곧 영동의 항도港都인 원산에도 해당되며, 거기에는 어머니와 헤어진 가족들이 살고 있었기에, 화가로서는 폭설이 남의 일이 아니었을 것이라 기록했다. 또한, 조영암과 한묵은 일본에 있는 처자들의 이야기만 했을 뿐이지만, 정작 화가에게는 재난을 당한 원산이나 휴전선에 가로막혀 이제는 '돌아갈 수 없는' 고향의 어머니와 가족이 심중에 더 절실했을 것이기에, 「돌아오지 않는 강」의 도상을 영동—원산—의 폭설과 떡을 구해 오는 어머니의 이야기로 해석했다. 마지막으로 그(최열)는 화가가 원산 시절의 지인인 정치열에게 보낸 1954년 7월 30일자 서신을 일러 작품 「돌아오지 않는 강」을 예고하는 눈물 어린 사모곡思母曲이라고 부연했다.

> 형은 행복하십니다. 좋은 어머님을 모시고 아주머님과 함께 애기들을 다리고—맘껏 삶을 즐겨주십시요. 북에 계신 제 어머님은 목이 쉬시어서 힘든 목청으로 제 족하들 이름을 부르고 게신지, 맘이 무죽해집니다요.
> 치열 형. 제가 할 수 있는 것은—멀리 게신 어머님 앞에 드릴 수 있는 정성正誠은 그림 그리는 것뿐입니다. 절반은 살아온 우리들이—나머지 절반 사람답게 살고 싶습니다.

최열은 편지를 쓴 지 두 해가 흐른 1956년 3월, 가슴속 미어지는 심정이 두 해 만에 「돌아오지 않는 강」으로 탄생한 것이라고 결론을 내린다.

이들 내용을 다시 정리하면, 결국 조영암과 한묵은 이 그림을 일본에 있

「달밤」, 종이에 잉크·유채, 23×17cm, 1950년대

는 아내와 가족들을 그리워하며 그린 것이라고 기록했지만, 최열의 결론은 당시 영동 폭설과 정치열에게 보낸 편지 내용 등을 종합해 볼 때, 원산에 계신 어머니를 생각하며 이 그림을 그렸다고 생각하는 편이 훨씬 더 타당하다는 것이다. 물론 조영암과 한묵은 이중섭과 당시 현장에서 같은 시간을 보냈던 증언자이므로, 그들이 그 그림과 화가의 아내를 연관시킨 것을 전적으로 잘못된 진술이라고만 몰아붙이기는 어렵다. 그러나 시나브로 사신死神의 암영暗影이 드리워지기 시작하던 1956년 3월 무렵, 마음속으로 그가 정말 간절히 그리워했던 사람이 과연 누구였을까? 최열의 견해에는 일리가 있다. 죽음을 앞둔 심리적 퇴행 상태는 그의 아내를 넘어 가장 근원

70

적 모성에 더욱 맞닿아 있지 않았을까 싶은 것이다. 그는 마지막 죽음의 순간(1956년 9월 6일)과 점점 더 가까워질수록 만날 수 없는 어머니에 대한 본능적인 그리움에 목 놓아 우는, 어찌할 줄 모르는 어린아이—작품 「소년」 속에 등장하는—가 되어버렸던 것이다. 이 연작은 영유아기에 고착된 화가의 역동을 드러내는 진실로 그의 마지막 시절의 작품들이다. 어머니와의 해후와 합일을 그렇게나 간절히 갈망했음에도, 그는 내심으로 직감하고 있었던 것이다. 어머니가 집으로 돌아오고 있음에도, 난간에 몸을 기댄 그 자신은 어머니를 바라보고 있는 것이 아니라 어머니의 시선과 같은 방향을 그저 쓸쓸히 응시하고만 있었던 것이다. 그 비련의 페이소스에 마음이 닿게 되면 그림을 보는 관객은 눈물이 왈칵 쏟아질 것만 같은 가슴 저린 애절에 사로잡히게 된다. 그는 마지막 순간에 자신의 사랑이자 전부였던 어머니, 그 어머니를 물끄러미 바라보았던 것이다. 결국, 생의 마지막 지점에 이르러 도달한 궁극적 원망顯望, wish은 그의 핵심역동이었던 어머니와의 결합, 즉 '한 덩어리'가 되는 것이었다.

「소의 말」

높고 뚜렷하고
참된 숨결
나려나려 이제 여기에
고웁게 나려

두북두북 쌓이고
철철 넘치소서

삶은 외롭고

서글프고 그리운 것

아름답도다 여기에
맑게 두 눈 열고

가슴 환히
헤치다.

　'숨결(=어머니 사랑)'이 두북두북 쌓이고 철철 넘쳐야 '소(=화가)'는 맑게 두
눈 열고 가슴 환히 헤치는 아름다움의 세계로 입경入境할 수 있다. 숨결이
없다면 소의 삶은 외롭고 서글프고 그리울 뿐이다. 보름달full moon 같은 소의
충만함fullness은 그 숨결의 하강을 통해서만 가능하다. 그러므로 화가의 그
림「달밤」이나 이 아름다운 노래「소의 말」은 바로 어머니를 향한 화가의
살뜰하고도 애틋한 아가雅歌, song of love였던 것이다.*

<div style="text-align: right">제1부</div>

* 〈이중섭, 백년의 신화〉 전, 국립현대미술관 덕수궁관 (2016. 6. 3~10. 3)

사진으로 본 이중섭

李
仲
燮

1916~56

이중섭은 1916년 9월 16일 평안남도 평원에서 태어나 평양 종로공립보통학교와 정주 오산고
등보통학교를 졸업했다. 도쿄 데이코쿠미술학교를 거쳐 1937년 분카가쿠인에 입학해 1940
년 졸업했다. 1945년 야마모토 마사코와 결혼한 후 원산에 거주하다가 1950년 12월, 6·25
전쟁으로 월남했다. 월남 이후 화가는 제주, 부산, 통영, 진주, 서울, 대구 등 전국 각지를 일
정한 거처 없이 표랑전전(漂浪轉轉)하며 떠돌다 1956년 9월 6일 서울 적십자병원에서 별세
했다.

제주 시절

1951년 화가가 제주에서 가족들과 기거했던 송태주·김순복 부부
의 초가집(서귀포시 서귀동 512–1)/1951년 화가의 가족이 살았던
서귀포 집 곁방

원산에서 월남한 화가의 가족이 1년 남짓 기거했다는 서귀포 집 곁방은 크기가 채 1평도 안
되어 보인다. 한 사람이 눕기에도 비좁아 보이는 이 작은 공간에서 피난 온 네 명의 가족은
서로의 몸을 부대끼며, 먹거리를 찾기 위해 해변에 나가 게를 잡으면서 시간을 보냈다고 한

73

다. 그렇지만 화가에게 이 집은 가족들이 다 함께 모여 살았던, 가장 행복한 추억의 공간이기도 했다. 현재 이 집 바로 옆으로는 서귀포 이중섭미술관이 자리하고 있다.

부산 시절

부산 남포동에서(왼쪽부터 이중섭, 한묵)

부산에서(왼쪽부터 황염수, 이중섭, 김서봉)

편지를 받던 화가의 부산 주소지의 현재 모습(부산시 중구 대청동1가 20)

화가가 아내인 야마모토 마사코에게 보낸 편지의 겉봉에 적힌 주소지(부산시 중구 대청동1가 20)의 현재 모습이다. 이곳은 1951년 5월 1일자로 창간호를 발행했던 잡지 『희망』을 편집한 잡지사 '희망사'의 임시사무소가 있었던 자리이기도 하다. 아마도 이 사무소를 자신의 주소지로 정하고 서신을 주고받지 않았을까 추정된다.

화가가 부인에게 보낸 편지의 겉봉에 쓴 주소(부산시 중구 대청동1가 20)

화가가 앉아서 은지화를 자주 그렸던 장소로 알려진 부산의 옛 40계단 자리(부산시 중구 중앙동4가 40-12)

부산에서 만났던 이영근(1931년생)—부산시 중구 토박이로 동광동 동장을 지내기도 했다—에게 직접 들었던 이야기다. 지금의 40계단은 부산역 대화재(1953. 11. 27)로 기존의 도로가 유실되고 새 도로가 생기면서 한차례 옮겨진 자리이며, 6·25전쟁 당시에는 현 40계단에서 약간 떨어진 유진봉투 자리에 원래의 40계단이 있었다고 한다. 금수현金水賢, 1919~92에게 음악을 배우며 근처를 오가던 40계단에 앉아 은지화를 그리고 있던 한 낯선 사내를 보았다고 한다. 사내는 그에게 담배 은박지가 있으면 좀 달라고 부탁했고, 이후 그는 몇 번이나 은박지를 구해와 전해 주며 사내와 이야기를 나누었다고 한다. 사내는 은박지 그림 몇 장을 건넸으나, 그는 이내 받아서 길가에 내버렸다고 한다. 그 사내가 바로 이중섭이었다.

김동리의 단편소설 「밀다원 시대」의 배경이자, 화가가 부산 시절 종종 왕래하던 다방인 밀다원 자리(부산시 중구 광복동2가 38-2)

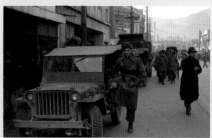

1951년 부산 광복동에서 찍은 사진이다. 이 사진에 등장하는 미군의 뒤쪽으로 '茶房蜜多苑'이라는 세로로 된 한자 간판이 있어, 당시 밀다원의 위치가 어디인지를 알려 주고 있다.

1951년 2월 18일 밀다원(또는 향도다방)에서 열린 〈이준李俊·박성규朴性圭 소품전〉에 참석한 화가는 전시 방명록에 「나비와 물고기 낚시」라는 먹그림을 남긴다. 화가가 박고석을 처음 만난 곳도 바로 이곳 밀다원에서였다. 당시 밀다원 위치에 대해서는 여러 이야기가 전한다. 롯데백화점 광복점(옛 부산시청)에서 광복동로터리 쪽으로 직진하다가 우측 용두산 공원으로 올라가는 에스컬레이터 옆 가게 자리, 거기서 조금 더 올라가다가 왼쪽에 있는 두 곳의 가게 자리들, 광복동로터리를 지나 왼쪽으로 있는 건물 등 당시 밀다원이 있었던 자리라고 알려진 곳은 한둘이 아니었다. 그래서 피난 시절의 정황이나 위치를 생생하게 기억하고 있는 백영수白榮洙를 만나 전말을 확인해 본 결과, 사진에서 보이는 건물 자리를 가장 사실에 근접한

1950년대 초반 당시의 밀다원 자리로 비정比定할 수 있었다. 이곳은 1951년 8월 1일 시인 정운삼鄭雲三이 실연의 상처와 염세로 음독자살했던 장소이기도 하다.

화가가 부산에서 은지화를 자주 그렸던 장소로 알려진 금강다방 자리(부산시 중구 창선동1가)

사진 오른쪽 첫 번째 건물의 지번이 창선동1가 5-1, 두 번째부터 네 번째 건물까지의 지번이 각각 5-2, 5-3, 2-1이다. 광복동로터리의 미화당美花堂 맞은편에 있었던 당시 금강다방金剛茶房 위치에 관해서는 창선동1가 5라는 의견과 창선동1가 2-1이라는 의견이 양립하고 있다. 이곳은 화가가 부산 시절 가장 자주 출입했던 다방이며, 은지화를 가장 많이 그렸던 장소로도 알려져 있다. 금강다방의 주인은 일본에서 연극을 했던 50세가량의 여인으로 김환기金煥基와 특별히 절친한 사이였다고 한다. 밀다원에 비해 면적도 좁았을 뿐 아니라 다방다운 시설이나 장치라고는 전혀 없는, 마치 어느 시골 간이역 대합실과도 같았다는 이 다방에는 화가들, 음악인들, 연극영화인들이 모여들었고, 광복동 입구에 있던 에덴다방(광복동1가 19-1)이나 아래층에 문총(한국문화예술총연합회)의 임시 사무실이 있었던 밀다원에는 문인들이, 국제시장 안에 있던 태양다방에는 음악인들이 주로 모였다고 한다. 금강다방이 있었던 자리 옆 창선치안센터(창선동1가 1-1)에서 종각집(창선동1가 8-4) 방향으로 들어가는 골목 안에는 대한미술협회 주최 〈3·1절 축하미술전람회〉(1952)에 화가의 작품을 전시했다는 망향다방을 비롯한 수많은 다방들이 밀집해 있었다고 한다. 현재 광복동주민센터 자리에는 1953년에 〈양달석 수채화전〉, 〈박고석 개인전〉, 〈황염수 개인전〉, 〈전혁림 개인전〉, 〈제2회 토벽土甓 동인전〉 등이 열렸던 휘가로다방(창선동1가 7)이 있었으며, 부산 원도심 일원에는 1954년에 〈제3회 토벽 동인전〉, 〈김종식 개인전〉 등이 열린 실로암다방(신창동2가 29-8), 1951년 2월 16일 시인 전봉래全鳳來가 페노바르비탈phenobarbital로 음독자살한 스타다방(남포동2가 29), 〈제3회 신사실파전〉(1953)이 열렸던 국립박물관 부산임시사무소(광복동1가 51-1), 부산미문화원(대청동2가 24-2), 늘봄다방, 녹원다방, 금잔듸다방, 비원다방, 청구다방 등의 문화공간들이 산재해 있었다고 한다.

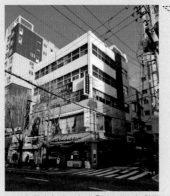

이곳은 1952년 이중섭, 박고석, 손응성孫應星, 이봉상李鳳商, 한묵韓默, 이상 5인이 출품했던 〈기조전其潮展〉과 1953년 〈제1회 토벽土壁 동인전〉이 열렸던 부산 루네쌍스다방이 있던 자리이다. 소설가 최인호崔仁浩의 외삼촌이기도 한 손응성은 1951년 겨울, 배가 고파 서리 긴 자그마한 유리창에 손가락으로 생선을 그리면서 '언니야 먹어라'고 중얼거리던 일곱 살배기 둘째 아들을 영양실조로 떠나보내는 참척慘慽의 슬픔을 겪었고 당시 그와 여섯 식구는 부산 동광동의 다다미 석 장 깔려 있는 방 반 칸에 웅크리고 살다가, 신선대의 어느 어부 집 방 한 칸으로, 다시 늙은 과부집의 흙방 한 칸으로 이리저리 전전

1952년 화가 박고석, 손응성, 이봉상, 한묵과 함께 〈기조전〉을 열었던 부산 루네쌍스다방 자리(부산시 중구 대청동3가 12-1)

하면서, 주인집 된장을 훔쳐 먹거나 집 뜰의 홍당무를 뽑아먹으며 근근이 목숨을 부지해 나갔다고 한다. 화가는 이런 그의 처지를 딱하게 여겨, 〈기조전〉에서 자신의 그림을 팔아서 받은 대금을 몽땅 들고 와 '석류를 그린 네 그림을 팔아서 받은 돈'이라며 손응성에게 전해 주었다고 한다. 한참을 지나서야 사건의 전말을 알게 된 손응성은 "〈기조전〉 당시 인간 이중섭을 볼 수 있었던 것이 지금도 잊지 못할 일"이라고 고백하기도 했다.

통영 시절

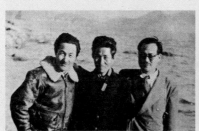

통영에서(왼쪽부터 이중섭, 유강열)

통영에서(왼쪽부터 이중섭, 전혁림, 장윤성, 유강열)

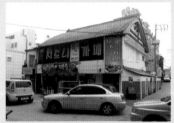

통영 시절 유강열의 주선으로 화가가 일시 기거
하게 되었던 경상남도 나전칠기기술원양성소 건
물(통영시 항남동 241-1)

이곳은 유강열劉康烈의 주선으로 통영 시절 머물
던 거처로, 안정된 장소에서 작업을 지속할 수
있는 전기가 마련되었다. 여기에서 김경승金景承,
남관南寬, 박생광朴生光, 전혁림全爀林 등과 함께 기
거하며 작품활동과 데생 강습을 병행했으며, 유
치환柳致環, 김상옥金相沃, 김춘수金春洙 등 다양한
지역의 문화예술계 인사들과도 교유했다.

1953년 화가가 개인전을 열었던 통영 성림다방
자리(통영시 중앙동 110-4)

화가는 이곳에서 석수성石壽星, 유강열, 통영 어
협 이사 김용제金溶濟, 김기섭金起燮 등의 후원으
로 성림다방 2층 홀에 마흔 점의 그림을 걸고 개
인전을 열었다. 전시를 직접 보았다는 통영 출
신의 박종석朴鍾奭 화백은 이 전시가 열린 시점
이 '1953년 늦가을' 혹은 '가을인지 봄인지 분명
치는 않다'고 했고, 통영옻칠미술관 김성수金聖洙
관장은 1953년 12월경에 열린 것으로 기억하고
있었다.

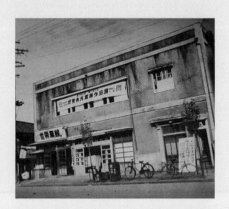

〈충무시 승격기념 류완영 사진 개인전〉이 열렸던
옛 성림다방(1955)

녹음다방綠陰茶房, 湖心茶房의 전신의 〈서양화 4인전〉이 열린 시기를 전혁림은 1952년으로 기억하고 있고, 최열은 『이중섭 평전』에서 1954년으로 추정하고 있다. 통영 시절은 가장 왕성한 창작열이 발휘된, 최고의 걸작을 산출했던 시기였다. 녹음다방에서 촬영된 사진에서는 화가의 오른편으로 그 유명한 걸작 「흰 소」가 「소」라는 제목으로 전시장 벽에 걸려 있다.

통영 녹음다방 〈서양화 4인전〉 전시장에서의 이중섭

화가가 유강열, 장윤성, 전혁림과 함께 〈서양화 4인전〉을 열었던 통영 녹음다방) 자리 (통영시 중앙동 77)

진주 시절

1954년 경상남도 진주에서 허종배許宗培가 촬영한 사진이다. 부산과 경남 일원을 주 무대로 활동했던 허종배는 말년에 백혈병을 앓던 소녀와의 애틋한 사랑 이야기로 잘 알려진 사진작가이기도 하다. 마치 촬영자 자신의 로맨틱한 인생사처럼, 이 사진 한 장이야말로 화가 평생에 찍힌 다른 어떤 사진보다 시정詩情 어린 낭만적 예술가 상像의 전형을 잘 보여 주고 있다.

허종배, 「담뱃불 붙이는 이중섭」(1954)

누상동 가옥은 1954년 7월 초부터 11월 초까지 머물며, 1955년 1월에 열린 미도파화랑 개인전을 준비했던 곳이다. 원산의 지인이었던 정치열의 집이었는데, 화가는 집 2층에 기거했다. 그는 달 밝은 날 깊은 밤이면 근처 인왕산 아래의 계곡물에 몸을 씻고, 바위산 아래 마루에 올라 달을 바라보며, 온 마음을 다해 생활을 다짐했다고 한다.

1
2|3
4

1 1954년 화가가 일시 기거했던 누상동 가옥(종로구 누상동 166-202)
2 누상동 가옥
3 1955년 미도파화랑에서 열린 〈이중섭 작품전〉 전시장에서(가운데가 이중섭)
4 미도파화랑 〈이중섭 작품전〉 리플릿

백록다방은 대구에서 화가가 은 지화를 자주 그렸던 장소다. 경북 여고 동기인 두 명의 마담(정복향, 안윤주)이 운영했는데, 마담들의 빼어난 미모와 지성미로 인해 당대 지식인과 문화예술인들이 즐겨 찾았던 나방이였다. 또한, 대구에서는 '음악은 르네상스에서, 차와 대화는 백록에서'라는 말이 나올 정도였다고 한다.

화가가 대구에서 은지화를 자주 그렸던 장소로 알려진 백록다방 자리(대구시 중구 향촌동 17-7)

화가가 대구에서 묵었던, 일본식 목조건물로 지어진 경복여관. 상호명이 세로로 쓰인 한문 간판이 보이며, 옆옆 건물에 춘추다방이 있다.

대구근대역사관에서 소장하고 있는 '1954년 대구 상공시가도' 속의 경복여관과 춘추다방. 근처에 백록다방과 녹향, 미국공보원이 보인다.

1955년 대구 미국공보원 개인전 전후로 화가가 머물던 경복여관 자리(대구시 중구 화전동 3-1)

화가는 구상具常의 권유로 최태응崔泰應과 함께 경복여관慶福旅館 2층 9호실에 머물면서, 길 건너편에 위치한 미국공보원에서의 개인전을 위한 작품을 제작하기도 했다. 개인전을 마친 후에도 이곳에 머물며 왜관의 구상 집과 칠곡의 최태응 집을 왕래하기도 했다. 이 무렵부터 화가의 정신증적 증상이 시작된 것으로 추정된다.

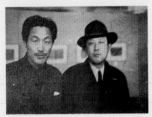

1955년 대구 미국공보원 개인전 전시장에서(왼쪽부터 이중섭, 김이석)

칠곡 최태응의 집에서(왼쪽부터 최태응, 이기련, 이중섭)

화가가 대구 시절 출입했던 클래식 음악감상실 녹향이 있던 자리(대구시 중구 향촌동 43-1)

녹향綠香은 해방이 되고 약 1년 후인 1946년 7월부터 2014년 6월까지 약 68년간 운영되었던 노포老鋪다. 이 공간을 60년 이상 운영하던 이창수李昌洙, 2011 작고를 생전에 만난 적이 있는데, 그때 녹향은 화전동 2-8에 자리하고 있었다. 이창수에게 1950년대 당시의 녹향 최초(1946~1958) 위치를 문의하자, 그간 열 차례 정도 이사를 했다며, 직접 예전 위치를 알려 주었다. 당시 자택이었던 건물 자리의 지하에서 음악감상실 운영을 했는데, 지금은 지하층이 없어졌다고 했다. 그 유명한 가곡 「명태」의 노랫말도 이 다방의 다탁茶卓 위에서 양명문楊明文이 작시作詩했다고 한다. 녹향은 '음악의 푸르름이 향기 되어 널리 퍼지라'는 뜻이다. 폐업

후에는 '대구문학관·향촌문화관' 지하 1층에 녹향의 옛 모습을 그대로 재연해 명맥을 이어
가고 있다.

별세 후

2016년 6월, 사후 최초로 국립현대미술관(덕수궁
관)에서 대규모 회고전이 열렸다.

국립현대미술관 덕수궁관에서 열린 〈이중섭, 백
년의 신화〉 전 파사드 전경(2016. 6. 2)

과거 망우리 공동묘지로 불리던 이곳에는 이중섭
외에도 이인성李仁星, 1912~50, 권진규權鎭圭, 1922~73
등의 묘소도 있다. 묘 앞에는 조각가 차근호車根鎬,
1925~60가 화가의 군동화를 오석烏石으로 제작한
화비가 세워져 있다.

망우리 역사문화공원에 있는 화가의 묘

박
수
근

인고의 겨울나무와
비바람을 이긴
돌

내 죽으면 한 개 바위가 되리라.

아예 애련愛憐에 물들지 않고

희로喜怒에 움직이지 않고

비와 바람에 깎이는 대로

억년億年 비정非情의 함묵緘默에

안으로 안으로만 채찍질하여

드디어 생명도 망각하고

흐르는 구름

머언 원뢰遠雷

꿈꾸어도 노래하지 않고

두 쪽으로 깨뜨려져도

소리하지 않는 바위가 되리라.

근수박

화강암 석질의 우둘투둘하고 거슬거슬한 질감을 회화의 후경으로 이끌
어낸 한국 근대미술의 거장인 미석美石 박수근朴壽根, 1914~65의 회화는 청마

유치환의 시 「바위」와 슬며시 겹쳐진다. 다른 이들에게는 어땠을지 잘 모르겠으나, 적어도 내 눈에는 그랬다. 그의 또 다른 시 「깃발」 속 '소리 없는 아우성'이랄까? 블랙홀같이 아득한 침묵의 심연 속으로 우레처럼 포효하는 굉음을 함장含藏하면서, 침묵과 포효라는 병립 불가능한 역설의 상태로 함께 공존하는 반어적 화면. 짐짓 잔잔한 호수의 물결처럼 가만히 숨죽이고 있는 듯 보이지만, 굽이굽이 인생사 희로애락의 여울목을 농울쳐 휘돌며 보는 이의 속내를 느껍게 울리고야 마는 기이한 마티에르. 희뿌연 안개같은 회백의 물감 안쪽으로 아른거리는 그림 속 여인들의 메마르고 갈라진 형상과 연유를 알 수 없는 먹먹한 애상과 그리움으로 일순 촉촉하게 젖어드는 아련한 심회. 기나긴 세월을 바람에 깎이고 비에 씻겨 이룬 그윽한 마멸의 풍치와 영혼의 지성소를 떨리게 하는 여운이 긴 종소리인 양 은은하게 피어오르는 종교적 경건. 이처럼 수많은 모순의 원소가 서로 상반하면서도 종내는 하나의 집합으로 회통하고 있었기 때문이었을까? 일견 꾸리꾸리하고 칙칙해 보이는 박수근의 작품이 왜 날고 긴다는 수많은 동시대 화가의 작품보다 보는 이의 심금을 그리도 담담하게 울리고 있는 것일까?

'함묵'과 '절규'의 듀엣

우리 땅을 대표하는 바윗덩이, 그들의 암석종巖石種은 주로 화강암이다. 이 차갑고 견고한 화강석의 심부는 뜨거움과 교접한 까마득한 세월의 일렁이던 흔적을 자기 몸속에 고스란히 새기고 있다. 왜냐하면, 화강암은 지하의 마그마가 식어서 형성된 화성암의 일종이기 때문이다. 지하의 심부는 압력과 온도가 지상보다 높아 암석들이 용융되어 액체가 되고, 저밀도의 유동화된 암석들이 밀도가 높은 주변의 암석들보다 더 높은 곳으로 뻗쳐 올라가 지금 우리가 보는 화강암들을 형성하게 된다. 그러므로 지금의 단단한

그 바위들의 원래 재료는 펄펄 끓어오르던 액상의 마그마이며, 그 표면에 서린 고요한 '억년 비정의 함묵'의 심부에는 오히려 들끓는 '애련과 희로의 절규'가 면면히 흐르고 있었던 것이다. 그러므로 박수근의 그림을 살피는 일은—유치환의 표현을 빌리면—곧 이 표면의 잠잠한 '함묵'에 죽은 듯 덮여진 저 심부의 애타게 부르짖는 '절규'를 탐사하는 행위에 다름 아닌 것이다. 이 '함묵'과 '절규'의 혼효混淆를 분리, 규명하는 변증의 과정이야말로 박수근 회화를 독해하는 데 의미 있는 단초가 될 것이라 생각한다.

참고 견디는 억압, 그리고 하늘을 향한 기도

박수근은 1914년 2월 22일 강원도 양구군 양구읍 정림리의 한 독실한 기독교 집안에서 부농의 3남 3녀 중 장남으로 출생했다. 위로 딸만 셋을 낳은 후 오매불망 기다리던 첫아들을 보자, 할아버지는 대문에 고추와 숯을 엮어 금줄을 내걸고 삼칠일간 외인 출입을 막는 관례를 넘어, 물경 백일이 지나서야 줄을 풀었다고 할 정도로 각별한 기대와 굄을 받은 귀한 아들wanted, planned baby이었다. 비교적 유복한 집안에서 가족들의 사랑을 받으며 영아기를 보냈으며, '어려서부터 퍽이나 순해서 젖만 먹으면 늘 잠을 잤다'는 아내의 기록도 전해진다. 이로 미루어볼 때, 아마도 호불호가 강하고 변화를 받아들이기 어려워하며 의사표현이 분명한 까다로운 기질difficult temperament의 아이가 아니라, 자극이나 변화를 비교적 쉽게 받아들이는 순한 기질easy temperament 혹은 새로운 것을 받아들이는 데 좀 더 긴 시간이 필요한 대기만성형의 더딘 기질slow to warm up temperament의 아이에 더 가까웠을 것으로 추정된다. 이외에도 토머스Thomas와 체스Chess가 분류한 기질temperament의 아홉 가지 차원을 화가에게 적용해 보면, 우선 활동 수준activity level의 경우, 평소 말이 없고 주도적이지 않으며 남들 앞에 나서지 않았던 화가의 태도 등을 두루 고려할 때, 다소 낮은 정도의 활동 수준을 보였을

것으로 추측된다. 두 번째, 자고 깨거나 먹는 행동 등이 어느 정도 규칙적인가를 보는 생물학적 기능의 주기성rhythmicity에서는 성격상 순응적이었던 점이나 하루의 일상을 거의 일정하게 유지해 온 생활 패턴 등으로 미루어 볼 때, 비교적 규칙적인 편에 속했을 것으로 보인다. 세 번째, 새로운 환경에 대한 접근이나 철회approach or withdrawal에 있어서는 낯선 사람이나 환경에 적극적으로 접근하기보다는 다소 물러나 있다가 조심스레 서서히 접근하는 양상을 보이지 않았을까 싶다. 네 번째, 반응의 역치threshold of responsiveness의 경우, 표면적으로는 다소 둔감한 듯 보이지만 이는 단지 반응과 표현의 차원이며, 감각과 수용의 차원에서는 오히려 자극에 대한 내적 민감성이 높았을 것으로 추정된다. 다섯 번째, 반응의 강도intensity of reaction는 자극에 대한 표현과 반응의 측면이므로, 여타의 행동 특징으로 미루어볼 때 그 강도가 상당히 약한 쪽에 가까웠을 것으로 보인다. 여섯 번째, 환경의 변화에 따라 얼마나 쉽게 행동이 바뀌는가를 보는 적응성adaptability의 경우, 아마도 행동이나 성향상 화가가 극도의 민첩성을 발휘했을 것이라 보기는 다소 어려울 듯하다. 일곱 번째, 기분의 질quality of mood의 경우, 인간의 선함과 진실함을 그리려 애쓴 소박한 그의 성품으로 미루어볼 때 화가의 정서적 시선이 부정적인 방향보다는 긍정적인 방향을 지향했을 것으로 짐작된다. 여덟 번째, 주의산만도distractibility는 산만하지 않은 쪽에 가까웠을 것으로 보인다. 아홉 번째, 주의집중 기간 및 지속성attention span and persistence의 경우, 기복 없이 성실했던 화가의 성정이나 상당한 수준의 작업량 등으로 미루어볼 때 매우 길고 높았을 것으로 추정된다.

또한 '다섯 살 때 서당에서 실수해 오줌을 쌌으나 한겨울인 데도 꽁꽁 얼어붙은 바지를 그대로 입고 집까지 왔다'는 일화가 전해지고 있는 것으로 보아, 난처한 상황에 처했을 때 그의 대응방식coping skill이 상당히 고지식했을 뿐 아니라, 문제를 밖으로 드러내 해결하려 하지 않는 내향적 성향— 유치환 식의 언어로 표현하면, '억년 비정의 함묵에, 안으로 안으로만 채찍

90

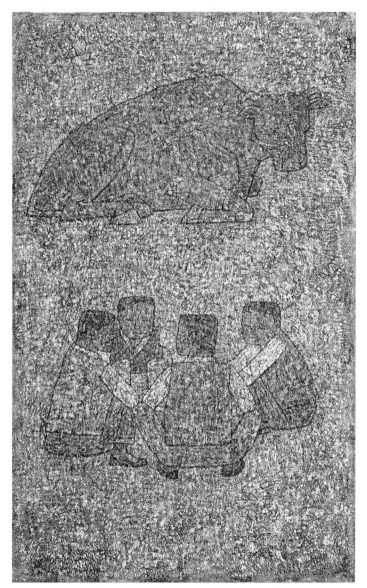

「소와 유동」, 캔버스에 유채, 116.8×72.3cm, 1962

질하여'라는 구절의 의미처럼—을 지니고 있었음을 보여 준다. 통상 이러한 성향의 사람들은 외골수가 되기 쉽고, 외부의 가용한 자원을 통해 문제를 해결하기보다는 오히려 한정된 내부의 자원을 가지고 자신만의 방식으로 상황을 타개해 내려는 성향에 좀 더 가깝다. 집안형편이 편안하게 잘 유지만 된다면야 일상에서 곤란한 문제들이 더러 생긴다손 치더라도 이냥저냥 넘어갈 수도 있었겠지만, 혹여 예상치 못한 의외의 난관에 봉착하게 되면 이런 부류의 사람들은 그저 고지식하게 참고 견디는 방식으로만 맞닥뜨려진 문제를 해결하려 했을 것이다. 다시 말하면, 역동적으로는 '억압 repression'이라는 방어기제를 주로 사용했을 것으로 추정된다.

그렇지만 어느 누구의 인생역정이라 할지라도 아무런 곡절 없이 그저 평탄하기만은 어렵지 않겠는가? 박수근의 경우도 예외 없었는데, 어려서는 '고운 옷에 갓신만 신고' 자랐고 다섯 살부터 일곱 살까지는 별 어려움 없이 동네 서당에 다녔으나, 여덟 살이 되던 해인 1921년 화가가 보통학교에 입학한 후부터 부친이 투자한 광산 사업이 실패하고 홍수로 인해 전답이 유실되는 등 가세가 기울면서, 1927년 양구공립보통학교를 졸업한 후 고등보통학교의 진학은 포기할 수밖에 없게 된다. 보통학교 시절의 학업성적이 그리 좋은 편은 아니었으나, 도화 과목만은 갑상甲上, 지금의 '수'나 'A'을 받으면서 자신의 재능을 발견하고 인정욕구approval need를 충족받는 최초의 경험을 하게 된다. 화가의 아내 김복순金福順, 1922~79은 "성남 아버지는 처음 학교에 가서 선생님이 그린 그림을 보여 주시는데 얼마나 즐겁고 좋았는지 그때의 기억이 잊히지 않는다고 했다"라고 회상하면서, 처음 그림에 관심을 보이기 시작한 남편의 유년기 시절 기억의 편린을 글로 기록해 두기도 했다. 열세 살 되던 해인 1926년에는 장 프랑수아 밀레Jean François Millet, 1814~75의 작품 「만종」의 원색 도판 이미지를 보고는 '저도 이다음에 커서 밀레와 같은 화가가 되게 해주옵소서'라는 간절한 기도를 드렸다고 한다. 기도란 막다른 길목에 몰려서 어디에도 기댈 데 없는 인간이 마지막으로 절대자 앞에 무

룗을 꿇어 간구하는 비원의 행위다. 가세가 기울어 상급학교 진학의 길마 저 막혀버린 식민지의 한 시골 소년이 화가가 되고 싶다는 자신의 꿈과 미 래를 위해 할 수 있는 일이란 하나님을 향한 기도, 그리고 그저 막연하게 나마 주변의 대상과 고향의 산야를 그리고 또 그리는 것일 뿐, 그 외에 무 슨 별다른 방책이 있었겠는가? 동서남북 사방과 아래로 땅까지 다 막힌 곳 에 홀로 서서 무언가를 소원하는 어린 소년이 우러러 바라볼 수 있는 곳은 오로지 하늘뿐이었다.

좌절과 실의, 긍휼과 사랑의 인격을 빚다

'돌밭을 가는 우직한 소石田耕牛'처럼 묵묵하고 진득한 기질과 성향을 지녔 던 화가는 오줌을 싸고도 언 바지를 입은 채 집까지 걸어오던 바로 그 방 식 그대로, 자신의 어려움을 얕은 잔꾀나 임시변통으로 해결하려 하기보다 는, 그것을 있는 그대로 껴안으며 오직 자족과 인내라는 덕목만을 오롯이 붙잡고 직진하는 삶의 자세를 견지해 나갔다. 이즈음부터 그는 밀레의 작 품 인쇄물을 스크랩해 화집을 만들며, 독학으로 미술을 공부하기 시작한 다. 집안의 몰락과 진학의 실패에도 불구하고 이러한 좌절에 대한 실의의 감정을 거의 밖으로 드러내지 않았던 그의 초연한 성품의 이면에는 선천 적으로 타고난 내향성과 순명順命을 견지하려는 감내의 기질, 그리고 자신 에게 주어진 역경을 하나님의 뜻으로 온전히 수용하는 기독교적 세계관이 그 기저에 자리하고 있었다. 이것은 차후 진행되는 그의 작업에서의 내용 과 형식, 즉 주제와 조형이라는 양 측면 모두를 통해 너무나도 확연히 드러 난다.

바로 옆집에 살면서 서당을 함께 다녔던 친구(김유만)의 회고를 통해서도 화가의 성품과 행동이 잘 나타난다. 거기서는 조용하고 착하며 남과 다투 지 않는, 마치 목사와도 같은 성품을 지녔던 아이, 재료의 부족에도 나무

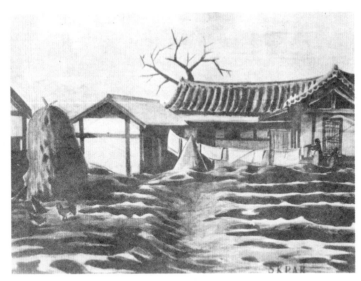

「봄이 오다」, 종이에 수채, 1932

에 기름을 먹인 분판에다 자신이 좋아하는 그림을 그렸다가 지우고 또다
시 그리던 성실한 모습의 아이로 그려지고 있다. 오직 이 노력의 반복만이
자신에게 닥친 시련의 유일한 출구이자 해결책이었을 것이다. 타들어가는
한발과 염천의 시절에도 기적적으로 손바닥만 한 구름 한 조각이 하늘 위
로 설핏 비치듯, 불행 중에도 주변의 격려와 후원이 전혀 없었던 것은 아니
었다. 양구공립보통학교의 교장으로 3년간(1925~28) 재직했던 시미즈 기요
시淸水淸는 "진학을 못하게 되더라도 단념하지 말고 계속 그림 공부를 하라"
고 당부하며 직접 연필과 도화지 등의 화구를 사주었다. 보통학교 시절의
은사였던 오득영吳得永 역시, 화가가 계속 그림 공부를 할 수 있도록 격려하
고 도움을 베풀었다.

　1932년 열아홉 살의 어린 나이에 수채화 작품 「봄이 오다」를 출품한 〈제
11회 조선미술전람회〉(이하 〈선전〉)에서의 입선 수상은 그의 인생에서 매우

94

중요한 전기가 되는데, 그는 여기에서 학벌의 불리함을 극복하고 사회적으로 공인된 미술가로 성장할 수 있는 구체적인 가능성을 발견했을 것이다. 그러나 이후 3회에 걸친 〈선전〉 출품에서 연이어 낙선의 고배를 마셨고, 1935년에는 어머니의 암 투병과 별세에 이어 살던 집까지 빚으로 날리게 되면서, 아버지는 금강산으로, 형제들은 여기저기로 뿔뿔이 흩어져 각자도 생의 길을 걷게 된다. 어머니의 별세 이후, 수년에 걸쳐 화가는 가족을 돌보기 위해 '물 긷고 맷돌 갈아 수제비를 끓이고 빨래하는' 등의 온갖 궂은 살림살이를 홀로 꾸려야만 했다. 그는 가성에서 어머니의 역할까지 도맡아야 했던 그 시절의 간난신고를 회상한 작품 제목을 '참는 자에게 복이 있다(『학원』 1963년 8월호에 기고)'라고 지은 바 있다. 이처럼 그가 자신의 삶을 지탱해 나갔던 유일한 방법은 그저 참고 또 참는 것뿐이었다.

이러한 억압은 가장 보편적으로 사용되는 기본적인 방어기제이지만, 외부 스트레스나 내적 위협이 임계치를 넘어서게 되면 무의식 영역에 있는 이드나 초자아에 의한 강력한 신호불안signal anxiety이 의식의 수면 위로 올라오는데, 자아가 여기에 적절히 대응하지 못하면 자아 기능이 흔들리거나 붕괴breakdown될 수 있는 매우 위태로운 상황에 직면하게 될 수도 있다.

또한, 그는 덩치는 컸음에도 거칠고 우락부락한 마초 스타일의 남성형은 아니었다. 혼자서 닭 한 마리도 제대로 잡지 못하고 집에 도둑이 드는 걸 보고도 덜덜 떨면서 쫓지도 못하는, 겁 많고 온순한 여성적 성향의 인물이었으며, 말 없고 무뚝뚝해 보이는 성격의 이면으로 섬세하고 자상한 반전이 있는 '츤데레' 유형의 남편이기도 했다. 집에서 아이들의 저녁밥을 지어 먹이고, 아내의 밥은 식지 않게 따뜻한 아랫목 이불 속에 묻어두고, 찌개가 식지 않게 뚝배기를 화로 위에 올려둔 다음, 아내가 돌아오는 시간에 맞춰 기차역에 마중 나갔다가 함께 집으로 돌아와 밥상까지 손수 차려줄 정도로 아내를 아끼는 가정적인 남편이었다. 이는 근대기의 가부장적 풍토에서 자라난 동년배 남성들에게서는 도무지 그 실례를 찾아보기 어려운 특별

한 행동방식이었고, 여성을 한 인간으로서 극진히 존중할 줄 아는 배려 깊은 사랑의 태도였다. 이처럼 선하고 아름다운 심성이 자신의 내면에 깊이 체화되어 있었기에, 화가는 시대를 인고하는 당대 여성들의 의연한 모습을 애정 어린 시선으로 포착해 이를 지극히 진실한 형상으로 담아낼 수 있었던 것이다. 또한, 그가 살았던 창신동 시장에서 비 오는 날 과일을 살 때도, 한곳에서만 다 사버리면 노점의 광주리 장사하는 다른 아주머니들이 섭섭해 할까 봐, 네 명의 아주머니에게 똑같이 4분의 1씩 나누어 과일을 샀다는 일화에서도 가난한 사람과 사회적 약자들을 애처롭게 여기는 그의 어진 성품과 긍휼한 심성을 넉넉히 읽어낼 수 있다.

간절한 열정, 사랑을 이루다

일본에 건너가 고학이라도 해서 그림 공부를 하고 싶은 마음이 없었던 것은 아니었으나, 현실적으로는 도저히 그렇게 결행할 수도 없던 처지였기에, 춘천 약사리에 작은 방 하나를 얻어 홀로 그림을 그리며 〈선전〉 출품을 준비한다. 하숙비를 낼 돈이 없어서 물대접이 얼어붙을 정도로 불기 없는 싸늘한 냉골에서 주린 배를 움켜쥔 채 그림을 그리고 있을 때, 하숙집을 찾아온 친구(정태화)가 들고 온 호떡 하나로 근근이 시장기를 달랬다고도 한다. 이러한 피나는 노력 때문이었을까? 1936년부터 1943년에 이르기까지 경기도와 경성, 금성과 평양 일원을 전전하면서도 단 한 차례의 낙선도 없이 〈선전〉에서 여덟 차례를 연속 입선하며 자신의 존재감을 경성 화단에 각인시킨다.

그러나 당대의 주요 비평들을 보면 "인물이 너무 화면의 중심에 존재한 관계로 안전감이 부족하다(심형구)"라거나, "백흑조白黑調의 계음階音이 적절하나 이와 같은 습작은 안이한 듯하면서 곤란할 것이라 생각되니(김복진)"라는 등의 다소 부정적인 평가의 시선에서 완전히 탈피하지 못했고, 정규 미

술교육을 받지 못해 회화의 기초를 체계적으로 연마하지 못한 까닭에 아카데믹한 화풍을 주로 구사하던 당대 제도권 주류 화단에 편입되기는 어려운 실정이었다. 그의 춘천행은 자신에 대한 부정적 평가나 반복되는 낙선에도 불구하고, 일단 하나의 목표를 설정하면 역경이나 실패를 만나더라도 결코 중도에 포기하지 않고 그것을 달성할 때까지 온전히 집중하는 생활 패턴이 잘 드러나는 장면이기도 했다. 그는 남의 눈에 잘 띈다거나 유별나게 존재감이 도드라진 부류는 아니었지만, 일단 목표를 세우면 중도에 포기하는 법이 없었다. 이것은 그가 강원도 금성에서 후에 아내가 된 김복순을 만나 첫눈에 반했을 때도, 춘천공립여학교에서 공부한 당시로는 상당한 엘리트 여성이자 부유한 집안의 딸이었던 그녀에게 적극적으로 청혼의 편지를 보낸다거나, 그녀 집안의 극심한 반대를 알고는 자리 깔고 바닥에 드러눕는 등의 수동적인 방법으로 자기 아버지와 여자의 아버지를 움직이게 함으로써, 자신의 의사를 끝내 관철시켜 원하는 결혼에 이르게 되는 모습 등에서도 강한 목표 지향성과 의외의 적극적인 행동 양상이 잘 드러나고 있다. 주변 사람들에게는 일견 그가 자기표현이 적으면서 수줍음 많고 소극적인 유형의 인물인 듯 보였을 터이나, 물밑으로는 자신의 목표에 대해 대단히 적극적임에도 불구하고 그것이 너무나 은근해서 밖으로는 잘 드러나지 않는, 땅 밑을 유동하고 있는 검붉은 마그마처럼 뜨거운 열정을 지닌 사람이었다.

　1940년 2월, 한사연韓士淵, 1879~1950 목사의 주례로 금성감리교회에서 김복순과 결혼식을 올린 후, 5월에는 평안남도 도청 사회과 서기로 취직하면서 거처를 평양으로 옮긴다. 이곳에서 최영림崔榮林, 1916~85, 장리석張利錫, 1916~2019, 황유엽黃瑜燁, 1916~2010 등과 '주호회珠壺會'를 조직해, 그들과 함께 1944년까지 동인으로 활동한다. 해방 후에는 다시 금성으로 돌아와 금성중학교의 미술교사로 재직했는데, 38선 이북에서의 소련군 진주와 김일성 정권의 수립에 이은 토지개혁으로 처갓집의 토지들은 전부 다 몰수당했다. 조만식曺晩植,

1883~1950이 창당했고 한사연 목사가 금성 지역구의 당수로 있었던 조선민주당의 군 대의원 후보와 면 대의원 후보로 화가와 화가의 부인이 각각 선출되었으나, 조선노동당에 의한 집요한 감시는 물론, 이른바 반동분자로 지목된 인사들에 대한 연행이 지속되었다. 9·28수복 이후 북한이 북으로 밀려 올라가면서 화가는 국군의 선무 활동을 도와 반공 포스터의 제작을 도맡았으나, 1·4후퇴로 다시 인민군이 금성으로 밀려 내려왔을 때에는 역으로 공산당의 선전 포스터 제작을 거부했기에, 반동으로 몰려 목숨이 위태로운 지경이 되었다. 그런 까닭으로 공산당의 마수를 피해 화가가 먼저 월남했고, 생사의 기로에서 죽음의 위기를 넘기며 부인과 자녀들도 뒤이어 월남에 성공했다.

고난의 인생길, '비와 바람에 깎이는 데로'

1951년 가족과 헤어져 전북 군산에서 부두 노동일로 생계를 이어가다가, 우여곡절 끝에 가족과 재회하게 된 화가는 그 기쁨으로 생의 의욕을 새롭게 회복할 수 있게 된다. 화가 이상우李商雨의 혜화동 화방에 그림을 들고 가 판매를 시작했고, 미군수사대CID로 출근해 성실히 그림을 그렸다. 이후 다시 동화백화점(지금의 명동 신세계백화점) 미8군 PX 초상화부로 자리를 옮겨 미군들의 초상화를 그려서 번 돈을 모아, 1952년 창신동에 집을 매입했다. 1953년에는 국립도서관화랑에서 열린 〈재경미술가작품전〉에 출품했고, 〈제2회 대한민국미술전람회〉(이하 〈국전〉)에서는 「집」과 「노상에서」를 출품해 각각 특선과 입선을 하게 된다. 그 이후 미국인 후원자를 만나면서 PX의 초상화 그리는 일을 그만두었고, 자신의 진짜 작품을 그려 반도화랑 등을 통해 판매함으로써 최소한의 생계를 꾸려나갈 수 있게 되었다. 1954년에는 최순우崔淳雨, 1916~84가 기획한 〈한국현대회화특별전〉에, 1956년에는 〈대한미술협회전〉과 반도화랑 개관전으로 열린 〈김종하金鍾夏·박수근 2인전〉에

「집」, 캔버스에 유채, 80.3×100cm, 1953

출품했고, 1954년부터 1956년까지는 〈국전〉에서 3회 연속으로 입선했다.

그러나 1957년 〈제6회 국전〉에 100호 크기의 대작 「세 여인」을 출품했
으나 전혀 예상치 못했던 낙선의 통보를 받게 된다. 당시 행세하던 동년배
화가들처럼 일본 유학을 다녀오지 못했기에 그는 〈선전〉이나 〈국전〉의 심
사위원이 될 수 없었고, 〈선전〉에서 함께 활동했던 동료들에게는 물론이고
심지어는 화단 후배들에게까지도 심사를 받아야 했던 자신의 처지에 대한
비관이나 의외의 낙선으로 인한 열패감 등이 그의 심사를 괴롭혔을 것이야
앞뒤 정황상 어렵지 않게 짐작할 만하다. 당시 간이 좋지 않았던 화가가 저
녁마다 술을 마시고 들어오자 아내가 술을 그만 드시라고 말렸더니 "나는
술까지 마시지 않으면 미치겠어. 그래서 마신다"라고 대답했다는데, 당시

그의 작업은 자신의 예술적 전형을 확립해 나가는 양식화 과정 속에서 실로 보석과도 같은 광휘를 발하고 있었으나, 정작 미술계 내부에서의 평가나 화가로서의 입지는 너무나 비관적이었기에, 과거부터 자신이 주로 사용해 왔던 방어기제인 억압만으로는 자존감을 유지하기 어려운 완벽한 그로기groggy 상태에 몰리게 된다. 이 취약한 방어가 무너지면서 계속된 음주는 결국 때 이른 중년의 나이에 세상을 뜨게 한 가장 결정적인 원인이 되고야 만다. 그리고 이듬해인 1958년에는 아예 〈국전〉 출품을 포기한다. 일제강점기 12년간(1932~43)의 〈선전〉과 해방 후 5년간(1953~57)의 〈국전〉에 빠짐없이 출품해 온 그의 기나긴 관전 출품의 이력으로 보면 이해의 출품 포기는 극히 이례적인 사건이었으며, 이를 통해 〈국전〉 낙선으로 인한 그의 좌절감이 얼마나 컸을지를 얼추 상상해 볼 수 있다. 그 시절 10년이나 연상인 고암顧菴 이응노李應魯, 1904~89와 자주 대폿잔을 나누며 가까이 교분했던 속내 역시, 고암이 국전 추천작가 사퇴서를 제출하면서 국전의 폐단을 지적하는 글을 『조선일보』에 기고하는 등, 이미 심사 부정의 관행에 대한 서로간의 깊은 공감이 있었기 때문이었다.

당시 미 대사관 문정관 부인이었던 마거릿 밀러Margaret Miller, 반도화랑의 초대관장이었던 실리아 짐머맨Celia Zimmerman, 미 대사관 문정관이었던 그레고리 헨더슨Gregory Henderson과 그의 아내 마이아 헨더슨Maia Henderson 등의 눈 밝은 외국인 후원자들의 지지와 성원이 없었더라면, 박수근은 예술가로서의 대외적 포지션의 정립이나 최소한의 경제적 기반의 유지조차 어려운 처지에 놓이게 되었을 것이다. 국내에서의 참을 수 없는 홀대와는 달리, 1957년 샌프란시스코현대미술관 아시아관에서 열렸던 유네스코 미국위원회 기획의 〈아시아와 서양미술전〉에 박수근의 작품이 청강晴江 김영기金永基, 1911~2003와 풍곡豊谷 성재휴成在休, 1915~96의 작품과 함께 초대 출품되었고, 1958년 뉴욕 월드하우스갤러리에서 개최된 〈한국현대회화전〉에서도 세 점의 작품이 초대 출품되었다. 이는 한국의 미술계 인사들과 전혀 다른 감식

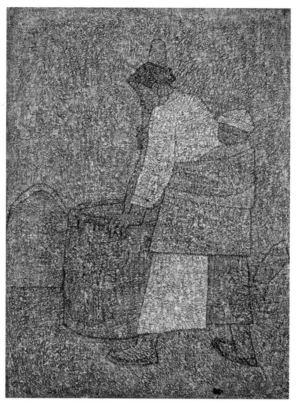

「절구질하는 여인」, 캔버스에 유채, 130×97cm, 1957

안으로 화가의 작업을 평가해 온 외국인 미술계 관계자들과 컬렉터들의 평가에 힘입은 것이었고, 이는 국내 미술계 인사들에게는 의외의 사건으로 회자되며 화가는 그들에게 부러움과 질시의 대상이 되기도 했다. 1958년에는 〈한국판화협회 창립회원전〉에, 1959년에는 조선일보사 주최 〈현대작가미술초대전〉에 출품했다. 1959년부터는 〈국전〉 추천작가로 추대되면서 이후 1964년까지 연이어 작품을 출품했고, 1961년에는 도쿄에서 열린 〈국제자유미술전〉에 초대 출품하기도 했다.

1962년에는 〈국전〉 심사위원으로 위촉되었지만, 〈국전〉 심사를 마치고 나서 다시는 심사를 안 하겠다는 뜻을 아내에게 전했다고 한다. 심사 부정이나 학연, 계파에 따른 담합을 현장에서 직접 목도하면서, 오랜 세월 그토록 고대해 온 관전 입상의 실상이 얼마나 허망하고 부질없는 것임을 여실히 확인할 수 있었던 것이다. 같은 해 용산 주한미군사령부SAC 영내 도서관에서 화가의 개인전이 개최되었는데, 이것은 1935년경 후원자였던 춘천도청 사회과장 미요시 이와키치三好岩吉의 도움으로 성사되었다는 춘천 시절의 첫 개인전을 제외하고는, 그의 생전에 열린 유일한 개인전으로 알려져 있다. 이외에 마닐라에서 열린 〈한국현대미술전〉과 서울에서 열린 〈국제자유미술전〉에도 작품을 출품했다.

1963년에는 과음으로 인해 신장과 간이 점차 더 나빠졌으며, 수술비가 없어 방치했던 왼쪽 눈의 백내장이 악화되면서 수술과 재수술을 반복하다가 결국은 실명에 이르게 되었고, 이후로는 오른쪽 눈으로만 그림을 그리게 된다. 이미 한 해 전 도시계획으로 도로가 나면서 창신동 집의 상당 부분이 잘려나갔고, 그해 9월에는 집의 땅주인이 건물 철거를 요구하자 법정 송사를 거친 뒤 결국은 지상권만 있는 집을 팔고 시내에서 한참 떨어진 전농동으로 쫓기듯 이사했다. 1964년에는 자신의 가장 든든한 후원자였던 밀러가 미국 LA 개인전을 진행해 보겠노라 제안했고, 짐머맨 역시 해외에서의 개인전 진행을 염두에 두었으나, 양쪽 모두 실제로 성사되지는 못했다. 이후 지병인 간경변의 악화로 1965년 4월 청량리 위생병원에서 입원 치료를 받았고, 같은 해 5월 6일 "천당이 가까운 줄 알았는데 멀어, 멀어……"라는 마지막 유언을 남기고 하나님의 부르심을 받았다. 그해 10월에는 미망인의 수고와 노력으로 유작 79점을 모아 중앙공보관 화랑에서 〈박수근 화백 유작전〉이 열렸다.

박수근의 나무 그림

 1948년에 존 벅^{John Buck, 1906~83}이 개발한 HTP^{House-Tree-Person} 검사는 집, 나무, 사람을 각각 그리게 하여 내담자의 성격, 행동양식, 대인관계 등을 파악하는 투사적 기법의 심리검사다. 나무와 사람 그림은 성격의 핵심적인 갈등 및 방어에 대한 정보를 제공해 주며, 사람 그림이 보다 의식적인 측면의 정보와 관련되고 있음에 반해, 나무 그림은 무의식적인 감정과 자기상, 내적 성숙도 등을 반영한다. 나무 그림의 내용은 주로 무의식적 자아에 대한 핵심 감정과 심층적 수준의 내적 감정을 드러내는데, 피검자는 나무를 그릴 때 가장 강력한 감정이입적인 동일시를 느끼며, 사람 그림에 비해 자기 노출에 대한 불편감이 훨씬 덜하므로, 피검자의 방어에 대한 필요성을 완화시켜 심층적이고 금지된 감정을 투사하기 쉽게 만든다.

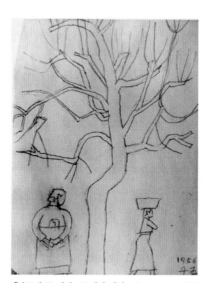

「나무와 두 여인」, 종이에 연필, 26×19.5cm, 1956

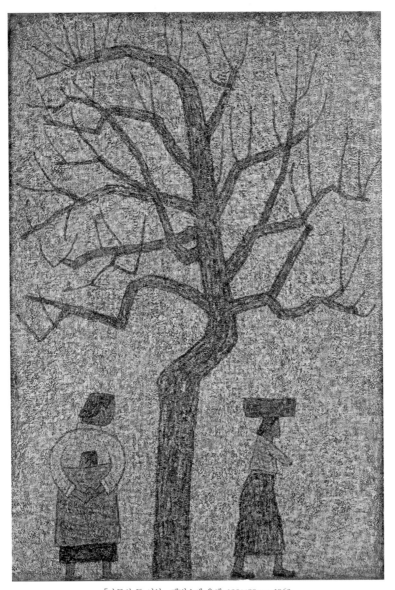

「나무와 두 여인」, 캔버스에 유채, 130×89cm, 1962

『예술심리치료연구』(제3권 1호, 2007, 189~206쪽)에 게재된, 박수근 그림에 등장하는 대표적 나무 도상을 분석한 오승진과 최은정의 논문「박수근 회화의 특징과 나무그림검사를 통해 본 심리특성」에서는 ① 선이 굵으면서 진하고, ② 줄기가 굵으며, ③ 가지가 많고, ④ 잎이 없다는 점 등을 박수근 나무 그림의 중요한 특징으로 파악하고 있다. 이들 특징에 대한 개략적인 해석은 표 1과 같다.

표 1 박수근 그림에 나타난 나무 도상의 특징

① 선과 필압

양상	심리적 의미
• 굵고 진한 선 • 분명하고 확실하게 그어진 선 • 강하고 단호한 필압	• 굵고 진한 선은 자기나 내면화된 자기의 대상에 대한 힘을 의미 • 굵은 선은 환경에 대한 물리적 장벽을 의미 • 진한 선은 자신의 주장, 지배, 지나친 적대적 충동성, 자기 확신의 표현 • 분명하고 확실하게 그어진 선은 야망을 지니고 있음을 의미 • 강하고 단호한 필압은 높은 에너지 수준을 의미

② 줄기|trunk

양상	심리적 의미
• 굵은 줄기 • 일정한 굵기로 표현된 줄기 • 윤곽선이 강조된 줄기 • 각자가 위로 올라가 서로 결합되지 않고 분리된 줄기	• 굵은 줄기는 환경으로부터 만족을 얻어내는 능력이 강함을 의미하고, 환경에 대해 적극적으로 움직이는 특징과 자신의 작품에 대한 생명력과 에너지를 상징 • 일정한 굵기로 표현된 줄기는 융통성의 부재, 생동감의 결여, 객관성의 중시, 순수한 사고 및 높은 추상 능력을 반영 • 줄기의 윤곽선에 대한 강조는 성격의 통합을 유지하고자 하는 노력을 반영 • 서로 분리된 줄기는 이성과 감정의 균형 상실 및 자아의 방어능력이 약화되어 내적 충동이 외부로 분출될 위기에 놓여 있음을 의미

③ 가지branch, 잎leaf, 그루터기stump

양상	심리적 의미
• 수효가 많은 가지 • 대체로 위쪽을 향하고 있는 가지 • 점차로 세분화되는 양상을 보이는 가지 • 줄기에 비해 가늘거나 굵게 표현된 가지 • 일정한 형태가 반복되는 가지 • 잎의 부재 • 그루터기의 존재	• 가지의 수효가 많음은 새로운 희망, 신뢰하는 환경을 향한 새로운 움직임, 환경으로부터 만족을 얻어내는 능력이 있음을 의미 • 가지가 위쪽을 향하는 양상은 현실에서 만족을 취하는 데서 두려움을 느껴 상상 속의 만족으로 대치하는 성향을 암시. 사물에 열중, 억제력 부족, 분노감, 공상, 내향적 성향, 높은 목표 설정, 기회의 모색 등을 반영 • 가지가 점차로 세분화되는 양상은 풍부한 감수성과 외부 자극에 대한 높은 민감성을 반영 • 가지가 줄기에 비해 가늘거나 굵게 표현되는 양상은 환경에서 만족을 얻기 힘든 데도 부적절하게 지나친 노력을 기울이고 있음을 반영 • 일정한 형태의 가지가 계속 반복되는 양상은 좁은 시야와 부족한 자기 표현력을 반영 • 잎은 장식이나 활력을 의미하므로, 잎이 없다는 것은 이들의 부재를 의미 • 그루터기는 자신의 힘으로 어찌해 볼 수 없는 심적 외상을 의미

④ 전체적 해석

• 현실적 환경으로부터 안정과 만족을 원하고 있지만, 처해진 상황을 어찌할 수 없어서 힘들어하고 있음을 반영
• 야망과 생에 대한 강한 힘(생명력)과 에너지가 자신의 내면에 자리하고 있음
• 민감하고 감수성이 풍부하며 목표에 적극적인 측면이 있음

HTP 검사를 통해 밝혀진 박수근 나무 그림의 특징은 작품 표면에서 드러나는 단조롭고, 차분하고, 은은하고, 메마른 '함묵'의 화면 분위기와는 정반대인 강렬한 생명력, 타오르는 야망, 풍부한 감수성, 적극적 목표 지향성 등의 '절규'로 나타나고 있다. 처해진 상황을 그저 참고 견디면서 아무리 표면의 '함묵'으로 내면의 '절규'를 지우려 애써도, 무의식적인 내면에 잠

재된 강렬한 감정의 에너지는 자신이 그린 나무의 형상과 패턴을 통해 고스란히 그 자신의 민낯을 드러내고야 만다. 식민지 착취와 동족상잔을 겪으며 만난 황량한 전후戰後의 궁핍과 생계 부양의 어려움, 보통학교 졸업의 학벌 부재, 제도권 화단의 무시와 냉대 등 자신의 힘으로는 도저히 어찌해 볼 수 없는 장벽 앞에서, 입신의 기회와 세간의 인정을 얻고 싶다는 내면의 열렬한 욕망을 누르고 또 누르며 고요히 쌓아올린 회백灰白, 회갈灰褐의 그 양양洋洋한 요철凹凸의 바다. 혹 이것이야말로 다비茶毘 후에도 영롱하게 빛나는 인욕과 정진의 결정체로 살아남은 사리와도 같은 것은 아니었을까? 자신의 미학적 주제와 대상을 이미 초년기에 확립했다는 지점에서는 그의 예술이 내포하는 돈오적頓悟的 차원을, 이미 확립된 미학을 일평생 반복하며 심화시켜 나간 지점에서는 그와 정반대의 점수적漸修的 차원을 발견할 수 있다.

박수근의 예술, '겹' 그리고 '막'

박수근 회화의 조형적 특징은 겉으로는 무뚝뚝해 보이지만 속으로는 자상한 자신의 양면적 성격처럼 공감각적 양면성을 동시에 포괄한다. 즉 시각과 촉각이 동시에 표출되는 촉지성觸知性—촉각이 시각으로 연결되는 양상—을 드러내고 있는 듯하다. 보는 동시에 만진다는 지점을 통해 너무나도 질박한 그의 그림에 역설적으로 가장 현대적인 미감이 반영되고 있다. 시각으로 형태를 먼저 인식하게 하는 방식이 아니라, 손끝으로 요철이 만져지는 듯한 마티에르의 감촉을 통해 시나브로 그 자신의 형태를 드러낸다. 어두운 터널과도 같은 갈색조의 바탕에 가녀린 광선이 조금씩 스며들 듯 차츰차츰 화면이 환해져 온다. 소재로 등장하는 집, 마을, 나무, 여인 등의 물리적 질료에 세월이라는 유약을 겹겹이 발라 인생이라는 화로 속에서 막 구워져 나온, 훤한 백항아리처럼 기특한 작품이라 해야 할까?

박수근의 그림은 '겹layers'과 '막roughly'(예컨대 막사발의 '막'과 같은)이라는

양면의 서로 다른 미학적 키워드를 동시에 포섭하면서, '겹'의 방식으로 '막'의 세계를 열어주고 있다. 켜켜이 반복해 너덧 번에서 스무 번 이상씩이나 물감을 올리고 또 올리는 방식의 단순하면서도 치밀한 완성 지향적 '겹'의 회화적 기법 구사는 세상의 푸대접과 냉소를 참고 또 참으며 그리고 또 그렸던 자신의 인생역정과 너무나도 닮아 있는 박수근 예술의 방법론이었다. 결국, 그것이 마지막으로 도달한 지점은 중간에 만들다 말아 완성되지 않았다거나, 마멸되어 완형을 갈아낸 듯해 스스로 그 미적 정점에 도달시키지 않은 듯하다거나, 혹은 이미 완성되었다 할지라도 그것을 다시 덜어냈다거나 하는 등의 다양한 미완의 개념을 포괄하는 '막'의 미학이었다. 이는 철저하고 꼼꼼한 '겹'의 미학을 통해 넉넉하고 푸근한 '막'의 미학에 도달하게 되는, 방편과 종착 사이의 기묘한 패러독스를 잘 보여 주고 있다.

추사秋史 김정희金正喜, 1786~1856의 서예와 박수근의 회화에서 발견되는 공통점은 옛 비석과 같은 오래된 석물을 탁본하는 행위와 그 행위의 결과물을 통해서 드러난다. 그것은 고색창연한 비갈碑碣의 거칠고 단단한 몸체, 거기에 붙이는 얇고 흐부들한 종이, 상이한 두 재료를 교합하는 먹물의 입혀짐, 이 셋이 함께 어우러진 삼위일체의 조형미학으로 이루어진다. 추사는 전국에 산재한 고비古碑의 채탁採拓을 통해 금석문의 고증에 깊이 천착하면서 특유의 예서체와 독창적 학예의 경지를 확립해 나갔으며, 박수근은 경주에서 빗돌이나 와편瓦片 등의 다양한 석물을 탁본하면서 돌의 얼굴을 닮은 자신의 화면을 구축하기 위해 간단없는 노력을 경주해 나갔다. 이때 빗돌의 마멸 때문에 종이에 찍힌 먹물의 흔적에는 음각된 글씨와 글씨 주변 돌바닥의 경계가 칼로 자르듯 선명하게 구분되질 않는다. 게다가 돌바닥이 찍힌 부분도 풍마우세風磨雨洗로 인한 표면의 요철 때문에 매끄럽지 않은 불규칙한 음영이 군데군데 나타나게 된다. 빗돌과 종이와 먹 그리고 먹 방망이의 두드리고 미는 힘의 강약이라는 우연성의 조합으로 이루어진 불연속한 형상의 묵흔墨痕, 바로 거기에 서린 천연天然한 기세와 율동감이야말로 그

「앉아 있는 여인」, 캔버스에 유채, 52.8×45.2cm, 1960년대

리거나 만든 그 어떤 인위적 형태보다 깊은 감흥을 불러일으키는 자연스러
움과 연관되어 있다. 결국, 갈고닦은 세련洗練이나 다듬어낸 정치精緻가 아닌,
그저 그런 평담平淡이나 어리숭한 졸박拙樸과 같은 정신의 높이를 가능하게
만든 예술적 정화精華는 오랜 세월 비와 바람을 맞으며 푹푹 곰삭아진 '막'
의 미학이었다. 그런 지점에서 박수근의 회화는 금석의 탁본에서 보이는

'부분의 상충과 파격을 넘어서는 전체의 조화와 균제', '무작위의 불연속성이 이루어낸 자연스런 떨림'이라는 우리 고유의 미의식을 당시로서는 생소했을 서구의 재료를 통해 이미 생생하게 재현해 내고 있었던 것이다.

　여기에 더해, '겹'의 질료적 축적이 '막膜, membrane'의 기능적 결과로 전환되는 일련의 미학적 프로세스를 살펴볼 필요가 있다. 전술한 대로 '겹'은 개인사적 시련을 참고 참으며 한 겹 한 겹을 차곡차곡 쌓아올리는 화면의 구조처럼 화가 자신의 인생 경로나 견디고 또 견디는 억압의 방어기제를 연상시키는 측면이 있다. 이것은 자기 자신의 내적 소원을 억압하는 욕망의 '죽음'과도 긴밀하게 연관된다. 이 자기 부정의 쌓아올림의 과정이 만들어내는 결과물은 원래 기대와는 전혀 다른 의외의 모습으로 드러나는데, 미묘하게 거칠거칠한 요철로 표면이 고르지 않은 탓에 나타나는 화면의 질감은 물감을 그저 매끄럽게만 쌓아올렸다면 균일하게 표현되었을 평면적·정적 차원을 넘어서는 입체적·동적 기운을 발산한다. 결코, 시각적으로 단조롭지 않은 이 표면의 비균질성은 그 위로 어떤 시각적 대상물이나 형상을 이루어내는 선조들이 놓이는 순간, 원래와는 전혀 다른, 바닷가 갯벌처럼 생명이 숨 쉬는 생성의 장으로 탈바꿈한다. 이것은 그 바탕의 빈 공간만을 비균질적으로 변화시키는 것으로 끝나지 않고, 그 마티에르의 바탕 위를 프로타주frottage하듯 우둘투둘 지나가는 선들에게도 이어짐과 끊어짐이 교차하는 미묘한 불연속적 속성을 부여한다. 즉 형태를 구성하는 선조의 단속斷續으로 인해 멀리서 보면 어떤 대상의 형태로서 선명하게 드러나지만, 가까이에서 보면 홀연히 그 대상의 형태가 모호해진다. 이 면면한 이어짐과 끊어짐이 만드는 지점을 '화면 속 대상의 모습이 일견 파편화된 것(ego fragmentation)처럼 보이지만, 실제로는 그 대상의 경계가 완벽하게 보존(perfect preservation of ego boundary)되어 있다'고도 표현할 수 있다. 파편화된 것처럼 보이는 것이 육안에 비치는 상相이라면, 보존된 것처럼 보이는 것은 심안에 비치는 상이다. 깨져 보이지만 다시 보면 경계가 지어진 형

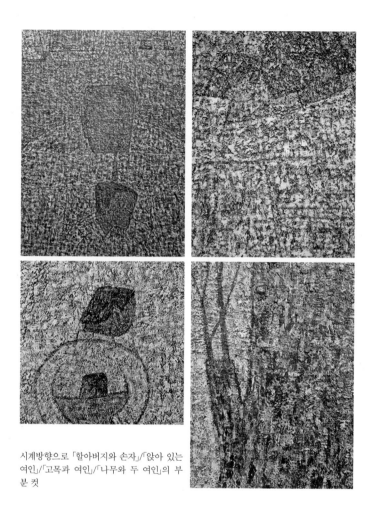

시계방향으로 「할아버지와 손자」/「앉아 있는 여인」/「고목과 여인」/「나무와 두 여인」의 부분 컷

태의 모호함과 선명함의 원근에 따른 이중성의 문제는 부동과 유동을 동시에 포괄하고 있다. 우리는 흔히 박수근의 그림에서 화강암에 새긴 마애불과 같은 의연한 기념비적 속성이나 변함없이 거기에 여일하게 존재하는 부동성을 언급하는 경우가 대부분이지만, 세밀한 마티에르의 변주가 선조의 떨림을 유발해 형상의 유동을 극대화하는 지점에 대해 언급하는 경우

는 드물다. 이 마티에르의 변주를 통한 선조의 떨림은 전통화론에서 필세의 기운생동과 비교할 만하고, ATP에서 발생하는 에너지가 생물을 움직이게 만드는 활력의 기전과도 상통한다.

굳어져 멈추어 있는 것은 죽음의 속성이며 부드럽게 움직이고 있는 것은 생명의 속성이다. 생명이 유기체의 세포가 지닌 특성에서 기인하는 것이라면, 심안으로 보이는 그림 속 활력은 세포의 내부와 외부를 구분하는 역할을 하는 세포 원형질막plasma membrane의 기능과 관련해 이해할 수 있을 듯하다. 유기체가 생명활동을 지속할 수 있는 것은 세포막이 세포 안팎으로 물질의 이동을 완전히 차단하고 있는 것이 아니라 용매는 통과하지만 용질은 통과하지 않는 반투성semi-permeability이나, 친수성 물질보다 소수성 물질을 더 잘 통과시키는 선택적 투과성selective permeability, 세포막을 경계로 농도의 차이를 거슬러 저농도에서 고농도로 물질을 이동시키는 능동수송active transport—예컨대 소듐-포타슘 펌프Na-K pump와 같은—등의 다양한 기제가 양측 물질의 상호 교환을 가능케 하기 때문이다. 그런데 박수근 회화의 특이적이고 독창적인 요소는 그것이 생체 원형질막의 역할에 상응하는 회화적 효과를 만들어내고 있다는 점이다. 화면의 선조를 세포막으로, 그 안팎의 바탕을 세포의 내부와 외부로 비유한다면, 완전히 끊어져 있지도, 완전히 이어져 있지도 않은 선조의 모호한 궤적이 양쪽 바탕의 조형 요소의 흐름을 차단하며 한쪽에는 색채 A와 질감 B만, 또 다른 한쪽에는 색채 C와 질감 D만 편재偏在하도록 분리하는 것이 아니라, 자연스럽게 색채와 질감이 그 선조의 궤적 위로 섞이고 얽혀들면서 색채 A와 색채 C, 질감 B와 질감 D가 선조의 양쪽 모두에 적당히 공존할 수 있도록 만들어준다. 이는 통하면서도 막히며 막히면서도 통하는 역설을 통해 오히려 서로가 서로를 생하게 하는 현지우현玄之又玄의 지극한 경지이기도 하다. 불균일하게 이어질 듯 끊어지고 끊어질 듯 이어지는 이 면면한 선조를 경계로 하여 그 내부는 대상 자신으로, 그 외부는 대상이 존재하는 세계로 비유할 수 있다. 이 대상

과 세계는 서로 완전히 분리되지도, 완전히 연결되지도 않는, 둘이면서 동시에 하나인 주객 혼융의 중간항적 영역으로 전치된다. 이는 대상과 세계가 자신의 존재를 서로에게 완전히 몰각한 채 한 덩어리로 얼려진, 마치 둘이지만 하나이기도 한 음양의 신묘한 결합이기도 하다.

또한, 우리는 박수근의 그림에서 전면적all-over으로 거의 균질하게 패여 들어간 허虛의 공간에 특별히 주목할 필요가 있다. 물감을 쌓아올리면 당연히 캔버스의 표면도 높아지겠지만, 그렇게 상승한 표면의 사이사이로 캔버스 바닥까지 무언가가 스며들거나 고일 수 있는 우묵한 하강의 공간 역시 동시적으로 출현하게 된다. 과거—조선시대와 그 이전의 시대—에 사랑을 뜻했던 여러 단어 중에서 지금은 오직 '사랑'이라는 단 하나의 단어만이 거의 독점적으로 사랑의 의미를 전유하고 있지만, 과거에는 'ᄉᆞ랑', 'ᄃᆞ솜', '굄' 등의 여러 단어가 사랑의 뜻으로 서로 혼재되어 사용되었다. 이 중에서도 역사적으로 대다수 언중言衆의 지지를 받아 지금에 이르기까지 우세종으로 살아남은 'ᄉᆞ랑ᄒᆞ다'의 명사형인 'ᄉᆞ랑'은 15세기 문헌에서 '사랑하다'와 '생각하다'의 의미로 쓰인 용례가 다수 발견되고 있다. 이를 근거로 'ᄉᆞ랑'이라는 단어가 사량思量, 생각하여 헤아림이라는 한자어에서 유래된 것이라 설명하는 국어학자도 있다. 이것은 '생각'이야말로 사랑의 가장 중요한 요소라는 생각과 연관되어 있고, 이는 당시 'ᄉᆞ랑'이라는 단어가 현재 사용되고 있는 사랑이라는 단어의 지적(知) 차원을 주로 반영하고 있다고 이해할 수 있다. 과거에 'ᄉᆞ랑'과 더불어 지금의 '사랑하다'라는 뜻으로 사용된 동사인 'ᄃᆞ다'의 명사형 'ᄃᆞ솜'은 15세기 문헌에서 잠시 나타났다가 그 이후 바로 사라졌는데, '따뜻하다'의 고어 형태가 'ᄃᆞᆺᄃᆞᇂᄒᆞ다'이고 이것의 어근이 'ᄃᆞ다'와 같았던 것으로 보아 'ᄃᆞ솜'이 '따스하고 포근한 느낌'의 사랑을 의미하지 않았을까 추측하기도 한다. 이렇게 본다면 'ᄃᆞ솜'이라는 단어는 현재 사용되는 사랑이라는 단어의 감정적(情) 차원을 주로 반영하고 있다고 이해할 수 있다. 또한, 주로 윗사람이 아랫사람을 각별히 귀엽게 여긴다거나 아끼고 사

랑함을 뜻하는 동사인 '괴다'의 명사형 '굄' 역시도 오래전부터 사랑의 의미로 사용되어 온 단어다. '굄'은 15세기 문헌은 물론, 송강松江 정철鄭澈, 1536~93의 「사미인곡」이나 「속미인곡」과 같은 16세기의 가사歌辭나, 고려가요 「사모곡」─아소 님하 어마님 ㄱ티 괴시리 업세라─등에서도 발견된다. 또 「화수분」의 작가인 늘봄 전영택田榮澤, 1894~1968이 작사한 찬송가 「사철에 봄바람불어 있고」의 '어버이 우리를 고이시고 동기들 사랑에 뭉쳐 있고'라는 구절에서 볼 수 있듯, '굄'의 사용은 최근까지도 드문드문하게나마 그 명맥이 유지되고는 있다. 그런데 '괴다'나 '고이다'에는 '기울어지거나 쓰러지지 않도록 아래를 받쳐 안정시키다'라는 의미와 '물 따위의 액체나 가스, 냄새 따위가 우묵한 곳에 모이다'라는 의미가 동시에 포함되어 있다. 즉 이들과 연관된 '굄'이 내포하고 있는 사랑의 의미는 상대의 고통을 대신 짊어지면서 그가 좌절하거나 넘어지지 않도록 든든하게 지지해 주고, 인생의 역정 속에서 상처와 아픔을 겪으며 이루어낸 내면의 성숙으로 고통받는 상대를 넉넉히 포용하는 인격의 경지에까지 이르게 된 상태를 뜻하는데, 이것은 생각하는 지성(知)이나 느끼는 감정(情)과는 또 다른, 결연히 행동하는 사랑의 의지적(意) 차원을 반영하고 있는 것으로 이해할 수 있다. 웅덩이에 물이 고이듯 누군가를 내 안에 고이게 하기 위해서는 내 속살이 깎여나가는 아픔 속에서 불룩하거나 평평한 표면이 우묵하게 바뀌어져야만 비로소 그 갈가리 찢기고 패여진 허虛의 공간을 통해 상대가 내 안으로 들어올 수 있게 되는 것이다. 즉 자신의 욕망이 육신의 고난을 통해 완전히 부인되는 것─자기를 부인하고 자기 십자가를 지는 것, 내가 그리스도와 함께 십자가에 못 박히는 것─이 '굄(고임)'의 전제가 되는 것이기도 하다. 그러므로 어쩌면 이 '굄'이라는 단어야말로 성경 속에서 독생자를 이 땅에 보내신, 그것으로 자신을 우묵하게 만든 놀라운 하나님의 사랑을 뜻하는 그리스어 '아가페ἀγάπη'의 의미와 가장 잘 상응하는 우리말 단어가 아닐까 한다. 박수근의 회화야말로 한국 근대미술사에서 아가페의 사랑, 즉 '굄'의 미학을 물

성을 통해 가시적으로 밝히 드러낸, 가장 명징하고도 돌올突兀한 실례가 아닐까 생각된다.

미적 범주의 차원이란?

서울대학교 교수를 지낸 국문학자 조동일趙東一, 1939~ 은 문학작품에서 나타날 수 있는 미적 범주를 숭고, 우아, 비장, 골계의 네 가지 차원으로 구분한 바 있다. 이 네 가지 미적 범주를 도해하여 분류한다면,

으로 정리할 수 있다.

'있어야 할 것'과 '있는 것'을 Y축으로, 융합과 상반을 X축으로 설정하면 각 사분면에 네 가지 기본 범주가 출현하게 된다.

'있어야 할 것'이란 당위, 규범, 기대, 귀족적인 것, 자연과의 조화 등에 해당하며, '있는 것'은 현상, 현실, 실제, 민중적인 것, 인간 세계 등에 해당한다고 볼 수 있는데, 이 두 가지가 서로 통합되어 조화를 이루고 있다면 융합, 서로 배척하는 갈등관계에 놓여 있다면 상반이라고 할 수 있다.

숭고의 경우는 '있어야 할 것'의 입장에서 '있는 것'을 융합하려는 태도에서 나타나는 미의식의 차원이다. 예컨대 신라 향가인 월명사月明師, ?~?의 「제망매가祭亡妹歌」의 경우, '있는 것'은 누이의 죽음으로 인한 이별이고, '있어야 할 것'은 미타찰彌陀刹에서 다시 만나야겠다는 기대다. 이 '있는 것'과 '있어

야 할 것'은 서로 융합될 수도 있고 상반될 수도 있는데, 「제망매가」의 경우에는 누이를 잃은 슬픔(있는 것)이 미타찰에서 다시 만나겠다는 기대(있어야 할 것)로 해소되면서 '있어야 할 것'에 의해 '있는 것'이 융합된다.

우아의 경우는 '있는 것'을 중심으로 '있어야 할 것'을 융합하려는 태도에서 나타나는 미의식의 차원이다. 고산孤山 윤선도尹善道, 1587~1671의 「어부사시사漁父四時詞」의 경우, '있는 것'은 어부의 즐거운 생활이고, '있어야 할 것'은 그렇게(즐겁게) 지내야겠다는 생각이다. 「어부사시사」의 경우에는 '있는 것'에 의해 '있어야 할 것'이 융합된다. '있어야 할 것'에 의해 '있는 것'이 융합되는 경우(숭고)는 '있는 것'과 '있어야 할 것'이 애초에는 별개로 분리되어 존재하다가 후에 융합되지만, '있는 것'에 의해 '있어야 할 것'이 융합되는 경우(우아)에는 '있는 것'과 '있어야 할 것'이 처음부터 융합되어 있는 것이 특징이다. 우아미의 경우 유유자적과 안분지족의 세계관과 연관되기도 한다.

비장의 경우는 '있어야 할 것'을 긍정하고, '있는 것'을 부정하는 상반을 특징으로 하는 미의식의 차원이다. 백호白湖 임제林悌, 1549~87의 「원생몽유록元生夢遊錄」의 경우, '있는 것'은 현명한 임금과 충신이 참혹한 지경에 이른 형편이고 '있어야 할 것'은 현명한 임금과 충신은 마땅히 흥해야 한다는 당위다. 「원생몽유록」의 경우에는 '있는 것'과 '있어야 할 것'이 상반되며, '있는 것'을 부정하고 '있어야 할 것'을 긍정하고 있다. 이 두 가지는 하나가 성립되면 다른 하나는 성립할 수 없는 관계에 있다. 당위의 입장에서 현실은 도저히 수용될 수 없기에, 이것은 어찌해 볼 수 없는 슬픔의 세계이기도 하다.

골계의 경우는 '있는 것'을 긍정하고, '있어야 할 것'을 부정하는 상반을 특징으로 하는 미의식의 차원이다. 봉산탈춤의 경우, '있는 것'은 말뚝이가 양반에게 저항하는 현실이고, '있어야 할 것'은 말뚝이가 양반에게 복종해야 한다는 규범이다. 봉산탈춤은 '있는 것'과 '있어야 할 것'이 상반되며, '있어야 할 것'을 부정하면서 '있는 것'을 긍정하고 있다. 풍자와 해학이 모두 이 범주에 포함된다.

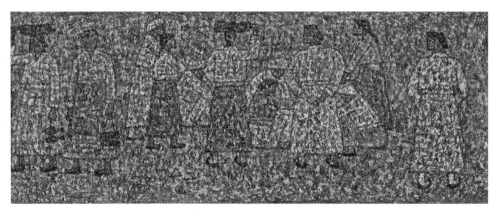

「시장의 사람들」, 메소나이트에 유채, 25×62.5cm, 1961

박수근을 비롯한 화가들의 미적 범주의 차원

이러한 미적 범주의 차원을 미술에 적용한다면, 과연 박수근의 예술은
네 개의 사분면 중 어느 사분면의 좌표상에 존재할 수 있을까? 그의 화면
에 등장하는 헐벗은 나목과 노상의 여인들은 전후의 결핍과 빈곤을 표상
하는 소재이자 대상임에 분명하다. 그러나 그는 이러한 현실의 '있는 것'을
그저 부정하거나 극복해야만 할 대상으로 여기지 않았고, 한 발 더 나아가
오히려 이들을 향한 깊은 연민과 더불어 가없는 애정을 쏟아부었다. 그는
자신의 독자적 회화 양식을 통해 이들 대상에 석조 특유의 부동성과 기념
비적 속성을 전가함으로써 이들 대상을 '있어야 할 것'의 차원인 지선至善한
인간상, 영혼의 순결성, 종교적 거룩함에까지 도달하도록 이끌고 있다. 종
교적 소재를 차용하지 않았음에도, 화면에서 발산되는 성스러운 분위기는
박수근 특유의 숭고미를 잘 드러내고 있다. 그의 회화는 현실의 비루함을
천상의 고귀함으로 승화하는 독자적 존재감을 표출하고 있다.

　도천陶泉 도상봉都相鳳, 1902~77의 예술이 지향하는 세계는 전형적인 우아미

의 차원이다. 그에게 있어 '있는 것'은 깊고 은은한 미감을 지닌 조선백자와 고가구, 아름다운 꽃, 성균관이나 비원 같은 고궁 등을 통해 표현되는 격조 있는 고전미의 세계라고 할 수 있다. 그에게 '있어야 할 것'은 이러한 고전과 격조의 세계를 즐기며 누리는 것이다. 그는 생활 속에서 골동품 수장과 감상을 즐기면서 '있는 것'과 '있어야 할 것'의 융합 속에서 자신의 작품 세계를 형성해 나갔다. 수화樹話 김환기金煥基, 1913~74의 경우에서도 산, 달, 학, 백자나 청자와 같은 고완품古玩品 등 자연과 전통의 소재를 '있는 것'으로 상정하고, 이러한 미감을 향유하면서 이를 현대적 감각으로 변용시키는 것을 '있어야 할 것'으로 삼았다. '있는 것'과 '있어야 할 것'이 자연스럽게 융합되는 김환기의 예술 역시 우아미의 한 전형을 보여 준다.

권진규權鎭圭, 1922~73의 예술은 비장미를 지향하고 있다. 그는 한 제자(김정제)에게 "현실과 타협하고 살아라. 너는 절대 현실과 타협하고 살아야지. 그냥 그렇게(현실과 타협하지 않고) 살면 너무 불행해지니까, 나를 봐라"라는 말을 남겼다고 한다. 그는 그 정도로 '있어야 할 것'과 '있는 것'의 상반 속에서 살았고, '있어야 할 것(이상)'으로 '있는 것(현실)'을 부정하며 살다가 스스로 목숨을 끊었다. 그의 자소상이나 여인들의 흉상은 피안과 영원을 향한 갈망(있어야 할 것)과 현실의 소외와 그로 인한 고독(있는 것)이 철저히 상반되는 지점의 표정을 묘파하고 있다. 서용선徐庸宣, 1951~ 의 경우 역시 비장미의 한 예를 보여 주는데, 「노산군 일기」 연작에서 '있는 것'은 대의를 지킨 사육신의 고통과 죽음이며 '있어야 할 것'은 왕위를 찬탈한 역도들이 패배해야 한다는 당위다. 「도시인」 연작의 경우 '있는 것'은 도시인의 소외와 단절이며 '있어야 할 것'은 인간성과 참다운 관계의 회복이다. 이들 연작에서는 '있어야 할 것'은 성취되지 않고, '있는 것'에 의해 '있어야 할 것'이 패배하는 슬픔과 아픔의 정조가 그 기저에 흐르고 있다.

골계미를 지향하는 대표적인 화가는 최석운崔錫云, 1960~ 이다. 그의 예술에서 '있어야 할 것'이 점잖고 욕망에 초연한 인간상이나 젠체하며 우월감에

118

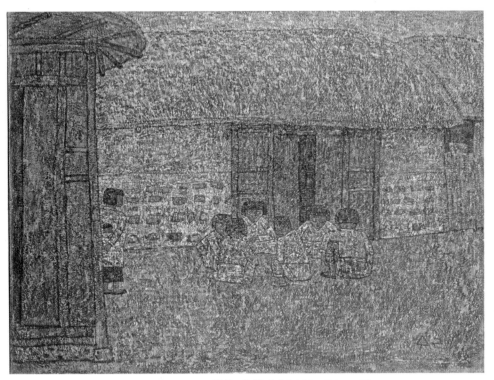

「유동」, 캔버스에 유채, 96.8×130.2cm, 1963

젖은 가식적 인간의 모습이라면 '있는 것'은 타인의 시선을 의식하는 불안한 인간 내면이나 속물근성, 이기적 심보, 애욕 등의 솔직하고 적나라한 인간 본성이다. 이 두 가지는 서로가 상반되면서 혜원蕙園 신윤복申潤福, 1758~? 류의 풍자적 양상을 띠는데, 그는 반어적 어법이나 상징이나 은유 등의 방법을 통해 이를 구현하고 있다. 그의 작품에서 '있어야 할 것'은 '있는 것'에 의해 통렬하게 부정, 비난당하고 있는데, 이것은 관객에게 은밀하면서도 통쾌한 카타르시스를 느끼게 한다.

박수근의 그림들은 소멸하는 형상 가운데 오히려 형상이 뚜렷해지는 기

이한 양상을 드러내고 있다. 풍화로 마멸, 박락된 석벽에 새긴 듯 흐릿한 선각 가운데에도 화면 형태와 바탕에는 은은한 광휘가 스며들어 있다. 또한, 스러져 가면서도 결코 무너져 내리지는 않는 그 아스라한 윤곽선의 투박한 흐름에는 조용하지만 꼿꼿한 인고와 인종의 결기가 치밀어 있다. 강의剛毅하고 조야해 보이지만 종내에는 우아하고, 목눌木訥하고 치졸한 듯 보이지만 마침내는 고결한 것, 그것이 바로 박수근 회화의 비밀스런 속내다. 손대지 않은 다이아몬드의 원석이나 다듬지 않은 태박太樸한 통나무 같은 그의 그림은 가까이에서는 아물거리다 멀어지면서 명료해진다. 질료와 형상이 뚜렷이 구분되지 않고 적당히 구수하고 자연스럽게 섞여 있다. 마치 음과 양의 천연한 조화처럼, 그대로 시간이 멈춰버린 것처럼, 그냥 원래 거기에 있었던 것처럼……

파멸로 인한 절망, 그리고 회복에의 소망

　박수근 회화를 대표하는 소재를 딱 두 가지만 꼽는다면 '나무'와 '여인'이다. 구상작업을 하는 화가의 경우에 인물이 빠지기 어려운 소재라고 본다면, 특별히 주목해야 하는 소재는 나무다. 박수근은 잎이 다 떨어져 가지만 앙상하게 남은 겨울철의 나무를 주로 그렸는데, 그 나무가 분포하는 시기를 아무리 넓게 잡아도 늦가을에서 초봄 사이를 크게 벗어나지 않는다. 그래서 꽃이 피고 잎이 푸르른 은성殷盛한 나무들은 그의 화집을 다 확인해 봐도 좀처럼 눈에 띄지 않는다. 살아 있음에도 생명의 기운이 억압되어 있는 그 나무들의 모습은 내면의 욕망을 밖으로 드러내지 않은 채, 의식 심부에 그것을 깊숙이 억압하고 있는 화가 자신의 방어기제와 닮은꼴이다. 또 그가 그린 나무의 모습은—사람으로 치자면—성장盛裝을 벗기고 부육膚肉을 발라내어 앙상한 해골만을 남긴 상태라고도 말할 수 있다. 이것은 『구약성경』 「에스겔」의 한 장면과 그대로 포개듯이 겹쳐진다.

120

여호와께서 권능으로 내게 임재하시고 그의 영으로 나를 데리고 가
서 골짜기 가운데 두셨는데 거기 뼈가 가득하더라 나를 그 뼈 사방
으로 지나가게 하시기로 본즉 그 골짜기 지면에 뼈가 심히 많고 아
주 말랐더라 그가 내게 이르시되 인자야 이 뼈들이 능히 살 수 있
겠느냐 하시기로 내가 대답하되 주 여호와여 주께서 아시나이다 또
내게 이르시되 너는 이 모든 뼈에게 대언하여 이르기를 너희 마른
뼈들아 여호와의 말씀을 들을지어다 주 여호와께서 이 뼈들에게 이
같이 말씀하시기를 내가 생기를 너희에게 들어가게 하리니 너희가
살아나리라 너희 위에 힘줄을 두고 살을 입히고 가죽으로 덮고 너
희 속에 생기를 넣으리니 너희가 살아나리라 또 내가 여호와인 줄
너희가 알리라 하셨다 하라

―「에스겔」 37:1-6

에스겔 선지자가 여호와 하나님의 권능과 임재로 마른 뼈가 가득한 골짜
기의 환상을 보는 이 장면이 하나님을 버리고 악을 행하다가 멸망당한 유
다와 이스라엘의 비참한 처지를 상징하듯, 박수근이 보았던 이파리 하나
없는 앙상한 겨울의 나목은 6·25전쟁을 겪으며 온 나라가 시산혈해屍山血海
를 이루었던 한반도의 황폐한 시대상을 정확히 표징하고 있다. 에스겔 선
지자가 보았던 환상 속 마른 뼈들의 형상을 이사야 선지자는 박수근이 그
린 나무들의 헐벗고 처연한 모습처럼 무참히 베어져 나간 나무들의 그루터
기에 비유했다. 이 역시 아무런 소망이 남아 있지 않은 유다의 절망적 상태
에 대한 은유였다. 에스겔이 보았던 골짜기에 가득한 마른 뼈와 이사야가
예언한 베어진 나무들의 그루터기, 그리고 박수근의 잎을 다 훑어낸 인동
의 겨울나무는 동일한 의미역을 공유하고 있다. 우리는 이 나목이 갖는 깊
은 의미를 기독교적 관점에서 분명히 이해하기 위해, 이사야의 그루터기에
대한 예언을 좀 더 자세히 살펴볼 필요가 있다.

내가 이르되 주여 어느 때까지니이까 하였더니 주께서 대답하시되 성읍들은 황폐하여 주민이 없으며 가옥들에는 사람이 없고 이 토지는 황폐하게 되며 여호와께서 사람들을 멀리 옮기셔서 이 땅 가운데에 황폐한 곳이 많을 때까지니라 그 중에 십분의 일이 아직 남아 있을지라도 이것도 황폐하게 될 것이나 밤나무와 상수리나무가 베임을 당하여도 그 그루터기는 남아 있는 것 같이 거룩한 씨가 이 땅의 그루터기니라 하시더라

—「이사야」 6:11-13

밤나무와 상수리나무가 다 베임을 당한 것으로 묘사되고 있는 이 예언의 역사적 배경은 기원전 586년경에 일어난 바빌로니아 제국에 의한 유다의 멸망을 지시하고 있다. 이것은 공산세력의 남침으로 전 국토가 잿더미로 화한 6·25전쟁의 3년과 그 이후 우리 민족의 황폐했던 고난의 시절을 그대로 연상시킨다. 유다의 멸망 약 150년 전인 기원전 8세기 초 아하스^{Ahaz} 왕 치세에, 이사야는 설혹 그 나무들의 십분의 일이 아직 베이지 않고 남아 있더라도 결국에는 그것마저 완전히 황폐하게 될 것이라는 유대 민족 절멸의 시간을 미리 앞서서 내다보고 있다. 그러나 그렇게 나무들이 다 베임을 당할지라도 그루터기는 남아 있듯, 남은 자들^{the remnant}에 의해 도래하게 될 거룩한 씨^{holy seed, 예수 그리스도}가 유다와 이스라엘의 그루터기가 되리라는 의외의 소망을 예언하면서, 이미 죽어버린 나무처럼 보이는 이 보잘것없는 그루터기에서 새롭게 '한 싹'과 '한 가지'가 나올 것이라는 놀라운 회복의 말씀을 선포한다.

이새의 줄기에서 한 싹이 나며 그 뿌리에서 한 가지가 나서 결실할 것이요 그의 위에 여호와의 영 곧 지혜와 총명의 영이요 모략과 재능의 영이요 지식과 여호와를 경외하는 영이 강림하시리니 그가 여

호와를 경외함으로 즐거움을 삼을 것이며 그의 눈에 보이는 대로 심판하지 아니하며 그의 귀에 들리는 대로 판단하지 아니하며 공의로 가난한 자를 심판하며 정직으로 세상의 겸손한 자를 판단할 것이며 그의 입의 막대기로 세상을 치며 그의 입술의 기운으로 악인을 죽일 것이며 공의로 그의 허리띠를 삼으며 성실로 그의 몸의 띠를 삼으리라

—「이사야」 11:1-5

여호와의 말씀이니라 보라 때가 이르리니 내가 다윗에게 한 의로운 가지를 일킬 것이라 그가 왕이 되어 지혜롭게 다스리며 세상에서 정의와 공의를 행할 것이며 그의 날에 유다는 구원을 받겠고 이스라엘은 평안히 살 것이며 그의 이름은 여호와 우리의 공의라 일컬음을 받으리라

—「예레미야」 23:5-6

그 날 그 때에 내가 다윗에게서 한 공의로운 가지가 나게 하리니 그가 이 땅에 정의와 공의를 실행할 것이라 그 날에 유다가 구원을 받겠고 예루살렘이 안전히 살 것이며 이 성은 여호와는 우리의 의라는 이름을 얻으리라

—「예레미야」 33:15-16

박수근의 나목에 깃든 기독교적 영성

우선 전능하신 하나님께서 인간의 몸을 입으셨다는 사실 그 자체가—설혹 그분이 아무리 잘난 인간의 모습으로 오셨다 할지라도—이미 더 이상 비천해질 수 없는 가장 처참한 상태에까지 낮아진 것이다. 그런데 『구약성

경』에 기록된 메시아에 관한 예언을 보면, 놀랍게도 그분이 누구나 우러러 보는 위인의 모습으로 이 땅에 오시지 않았음을 알게 된다. 사람들의 눈에 아름답거나 수려해 보이지도 않았으며, 오히려 그분은 멸시당했고, 귀히 여김을 받지도 않았다.

> 이는 한 아기가 우리에게 났고 한 아들을 우리에게 주신 바 되었는데 그의 어깨에는 정사를 메었고 그의 이름은 기묘자라 모사라 전능하신 하나님이라 영존하시는 아버지라 평강의 왕이라 할 것임이라
> ―「이사야」 9:6

> 그는 주 앞에서 자라나기를 연한 순 같고 마른 땅에서 나온 뿌리 같아서 고운 모양도 없고 풍채도 없은즉 우리가 보기에 흠모할 만한 아름다운 것이 없도다 그는 멸시를 받아 사람들에게 버림받았으며 간고를 많이 겪었으며 질고를 아는 자라 마치 사람들이 그에게서 얼굴을 가리는 것 같이 멸시를 당하였고 우리도 그를 귀히 여기지 아니하였도다
> ―「이사야」 53:2-3

실제로 그리스도는 당시 유대인 중 외모, 가문, 지위, 학식, 재력 면에서 특별히 뛰어난 조건을 갖춘 인물은 아니었다. 오히려 그는 로마제국이 이스라엘을 식민 통치하던 어두운 시대에 평범한 목수의 맏아들로 태어나, 갈릴리의 변방인 나사렛이라는 별 볼 일 없는 작은 마을에서 존재감 없이 비천하게 자랐다. 다윗의 아버지인 이새―다윗은 하나님의 기름 부음을 받고 나중에 왕이 되었지만, 그의 아버지인 이새는 평범한 신분의 사람이었다―의 줄기에서 나오는 '한 싹'이란 다윗의 자손으로 오시는 그리스도의 비천한 인성에 대한 상징적인 표현이다. 그런데 이와는 달리, 뿌리에서 나오는

124

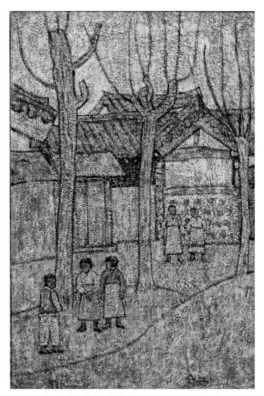

「골목안」, 캔버스에 유채, 80.3×53cm, 1950년대

'한 가지'란 다윗의 계보가 근원까지 올라가면 아브라함과 노아를 지나 인류의 시조인 아담에까지 이르게 되고, 아담을 지으신 분은 하나님이시므로 그 한 가지가 바로 가장 높으신 하나님이라는 뿌리로부터 나온다는 것을 의미한다. 이것은 그리스도의 하나님 되심, 즉 예수 그리스도의 고귀한 신성을 상징한다.

줄기로부터의 한 싹과 뿌리로부터의 한 가지, 곧 비천한 사람인 동시에 고귀한 하나님이신 유일하신 한 분 예수 그리스도의 성육신incarnation에 대한

125

예언이 전 이스라엘의 역사에서 가장 악하고 어두웠던 심판의 시대에 한 줄기 빛으로 선지자 이사야와 예레미야의 육성을 통해 선포되고 있다.

그런데 박수근 역시 일제강점기와 6·25전쟁이라는 참혹한 민족사적 수난의 도상에서, 마치 잘려나간 나무의 그루터기와도 같았던 민초의 슬픔과 고통을 엄동의 모진 칼바람을 견디며 묵묵히 서 있는 늠름한 나목의 모습으로 형상화하고 있다. 메시아가 도래할 때에 베어진 그루터기에서 싹과 가지가 올라오듯, 그는 죽어버린 나무처럼 보이는 한겨울의 나목에서도 머지않아 움이 돋고 잎이 무성해질 것이라는, 이 땅의 소생과 번영의 봄을 미리 내다보는 예언자적 시선을 굳게 견지하고 있다.

어느 인생에게나 겨울이 하는 일이 있다. 그것은 세상의 위협이나 현실의 고난 때문에 자신이 기대하는 결과가 전혀 나오지 않을 것 같은, 마치 죽음과도 같은 그 시간을 어쩔 수 없이 그냥 견딜 수밖에 없도록 강제하는 일이다. 아! 그건 진짜 환장할 일이다. 그런데도 나무에게는 겨울이 더 좋다. 왜냐하면, 누가 보더라도 진짜로 죽은 나무처럼 보여야 봄에 꽃이 피는 것이, 즉 그 나무를 다시 살리시는 하나님의 살리심이 더 분명해지기 때문이다. 확실히 살아 있는 것처럼 보이는 풍성하고 화려한 나무에서 때가 되어 꽃이 피고 열매가 맺히는 건 너무나도 당연한 인과적 귀결이다. 거기에는 하나님의 일하심이 드러나지 않는다. 그래서 그건 하나님과는 아무 상관이 없는 인간의 행위일 뿐이며, 아무런 이야깃거리도 되지 않는다. 흥미가 없는 일이다.

그런데 여기서 그 인과의 당연함을 넘어서는 놀라운 사건이 벌어진다. 도저히 예상할 수도, 이해할 수도, 납득할 수도 없었던 가열한 겨울의 시간을 그냥 우두커니 선 채로 견뎌낸 바로 그 사람만이 장차 하나님께서 자신의 은혜로 반드시 이루어내고야 마는 '5월의 태양'을 믿음의 눈으로 직접 목도할 수 있게 된다. 박수근은 자신의 인생에 불어닥친 극렬한 추위를 그저 묵묵히 참고 견뎌온 믿음의 사람이었고, 이러한 믿음의 인내야말로 자

신의 인생 험로에서 마주친 무수한 고난을 통해 체득한, 너무나도 진실한
기독교적 영성의 발현이었다.

> 나는 워낙 추위를 타선지 겨울이 지긋지긋합니다. 그래서 그런지,
> 겨울이 채 오기 전에 봄꿈을 꾸는 적이 종종 있습니다. 이만하면 얼
> 마나 추위를 두려워하는가 짐작이 될 것입니다. 그런데 계절의 추위
> 도 큰 걱정이려니와 그보다도 진짜 추위는 나 자신이 느끼는 정신
> 적 추위입니다. 세월은 흘러가기 마련이고 그러면 사람도 늙어가는
> 것이려니 생각할 때 오늘까지 내가 이루어놓은 일이 무엇인가 더럭
> 겁도 납니다. 허지만 겨울을 껑충 뛰어넘어 봄을 생각하는 내 가슴
> 은 벌써 5월의 태양이 작열합니다.
> ―박수근, 「겨울을 뛰어넘어」, 『경향신문』(1961. 1. 19)

그런데 또 이와 연결된 다른 이야기가 『구약성경』의 모세 5경 가운데 하
나인 「민수기」에 등장한다. 죽은 살구나무* 지팡이에서 움이 돋고 순이 나
고 꽃이 피어 열매가 열리는 기적에 관한 기록이다.

> 이튿날 모세가 증거의 장막에 들어가 본즉 레위 집을 위하여 낸 아
> 론의 지팡이에 움이 돋고 순이 나고 꽃이 피어서 살구 열매가 열렸
> 더라
> ―「민수기」 17:8

모세의 인도로 홍해를 건너 이집트를 탈출한 이스라엘 백성들이 40년간

* 「민수기」, 「예레미야」, 「출애굽기」 등에 나오는 '살구나무'는 히브리어 '쇠케드'가 뜻하는 원래 의미인
'아몬드 나무'의 오역이다.

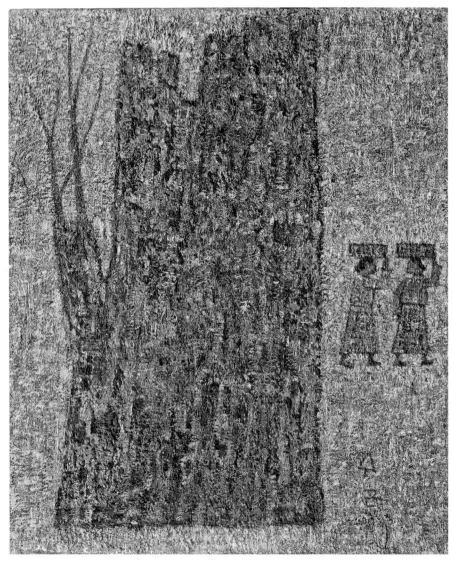

「고목과 여인」, 캔버스에 유채, 45×38cm, 1960년대

광야를 떠돌며 방랑할 때에, 레위 지파의 고라와 르우벤 지파의 다단과 아비람 등이 이스라엘의 지휘관 250명과 함께 모세에 대항하는 반역을 일으킨다. 고라와 그 무리들이 하나님의 명령대로 향로에 불을 피워 회막문 앞에 섰을 때, 땅이 갈라져 그들과 그들의 일가를 모두 삼키고, 여호와께로부터 나온 불이 분향하던 250명 전부를 다 사르게 된다. 이스라엘 백성들이 이 일로 모세와 아론에게 "너희 때문에 이들이 다 죽었다"라고 원망하자, 하나님께서 내리신 진노의 전염병으로 인해 다시 백성들 1만 4,700명이 죽었고, 모세와 아론이 속죄를 다 마친 후에야 비로소 전염병이 그치게 된다. 하나님께서는 이스라엘 12지파의 지휘관에게 각각 지팡이 하나씩을 취하게 하신 후, 거기에 12지파 지휘관 각각의 이름을 쓰게 하고, 레위 지파의 지팡이에는 아론의 이름을 쓰도록 했다. 그런 다음 이 지팡이들을 회막 안 증거궤 앞에 두었는데, 이튿날 모세가 거기 들어가 보니, 오직 아론의 지팡이에서만 절대 일어날 수 없는 기적—움이 돋고 순이 나고 꽃이 피어서 살구 열매가 열리는—이 일어났다.

이집트를 탈출한 당시 대제사장으로 임명된 아론은 그로부터 약 1,400년 후에 완전하고 영원하신 대제사장으로 강림하실 그리스도의 모형이요 그림자였다. 그런 까닭으로 예수 그리스도를 예표※表하는 아론의 지팡이에서만 이 같은 기적이 일어난 것이다. 죽은 지팡이에서 꽃이 피고 열매가 맺은 것은 예수 그리스도의 죽으심으로 죄인들이 새 생명을 얻게 되는 십자가 사건을 예표하는 것이며, 백성과 반역의 무리들이 전염병과 땅의 갈라짐으로 멸절된 사건은 예수 그리스도의 완전하고 영원하신 대제사장 되심을 부인하는 사람들은 그들이 누구라 할지라도 결코 구원과 하나님의 영광에 이를 수 없다는 기독교의 핵심적 진리를 명징하게 계시하고 있다.

이스라엘에서 살구나무는 우리나라에서 매화처럼 겨울에 봄을 알리며 가장 먼저 꽃을 피우는 수종이다. 이는 박수근의 겨울나무, 즉 나목이 표현하고자 하는 뜻과 다르지 않다. 특히 「고목과 여인」(1960년대)에 등장하

는 우뚝한 거목의 경우, 이사야가 예언한 그루터기나 아론의 지팡이가 상징하는 의미와도 멋지게 상응한다. 등걸이 끊어져 벌써 죽은 것처럼 보이는 이 고목의 옆구리에는 놀랍게도 싱싱한 새순이 솟아나고 있다. 이것은 그가 마음속 깊이 품고 있던 그리스도를 향한 믿음, 곧 육체를 입은 그리스도의 비참한 죽으심처럼 자신도 겨울 나목의 초라한 모습을 입고 고난의 십자가를 견딜 때, 아론의 지팡이에 움이 돋고 꽃이 피듯 자신과 가족, 그리고 이웃과 민족이 모두 새롭게 회복될 수 있다는 부활에의 소망을 당대 한국의 현실 속에서 오롯이 적용해 낸, 자신만의 독특한 예술정신을 잘 드러내고 있는 작품이다.

> 여호와의 말씀이 또 내게 임하니라 이르시되 예레미야야 네가 무엇을 보느냐 하시매 내가 대답하되 내가 살구나무 가지를 보나이다 여호와께서 내게 이르시되 네가 잘 보았도다 이는 내가 내 말을 지켜 그대로 이루려 함이라 하시니라
>
> ―「예레미야」 1:11-12

이 말씀은 하나님께서 예레미야를 열방의 선지자로 세우시며 그에게 보여 준 두 개의 환상 중 첫 번째 환상의 내용이다. '네가 무엇을 보느냐'는 하나님의 질문에 예레미야가 '살구나무 가지가 보인다'고 대답하자, 하나님께서는 난데없이 '내가 내 말을 지켜 그대로 이루겠다'는 약속을 한다. 이것은 히브리어로 '살구나무'를 뜻하는 단어 '솨케드'와 '지켜보다' 또는 '깨어 있다'를 뜻하는 단어 '쇼케드'를 병치하는 일종의 언어 유희적 표현이다. 그러므로 '네가 지금 살구나무 가지(솨케드)를 지켜보고 있는 것처럼, 나는 내가 한 말이 언제 이루어지는지를 정녕 깨어서 지켜볼 것이다(쇼케드)' 라는 하나님의 말씀은 추운 겨울에 가장 먼저 꽃을 피워 봄의 시작을 알리는 살구나무처럼, 이스라엘과 언약한 자신의 계획과 섭리는 때가 이르면

「시장의 여인들」, 하드보드에 유채, 23×28cm, 1962

반드시 이루어질 것이라는 의미를 담고 있다.

이처럼 박수근의 겨울나무 역시―예레미야가 보았던 살구나무의 속뜻이 그러하듯―지금 허락된 고난 속에서 연단받는 자신과 우리 민족을 통해 놀라운 계획을 이루어낼 하나님을 향한 분명하고 확고한 신앙의 고백이기도 한 것이다.

모세가 40일간 시나이산에 머물다 내려와 성막을 지을 때, 성소를 비추는 금촛대의 형상도 살구꽃과 가지와 마디 모양으로 만들었는데(「출애굽기」 25:31-40), 이 촛대 역시 '나는 세상의 빛이라(「요한복음」 8:12)'고 말씀한 신약의 예수 그리스도를 상징한다. 성소 촛대의 살구꽃이나, 살구나무 가지

(쇠케드)를 보았던—하나님의 말씀이 반드시 이루어질 것(쇼케드)—예레미야의 환상이나, 이사야가 예언한 '한 싹'과 '한 가지' 그리고 베어진 나무의 그루터기나, 박수근의 그림에 등장하는 헐벗은 나무는 모두 이 땅에 와서 자기의 죽으심과 다시 사심으로 죄인을 구원하시는 메시아, 즉 예수 그리스도의 예표라 말할 수 있겠다.

박수근의 작품에 등장하는 '나무'는 일견 천상의 표징이나 종교적 상징과는 너무나도 거리가 먼 평범한 일상의 도상처럼 보이지만, 그 헐벗은 겨울의 나목은 이 세상을 사랑하사 사람의 몸을 입고 가장 낮은 곳에 임하신—마치 나무가 자신의 영광스런 이파리를 바닥에 다 떨군 채 쓸쓸히 서 있는 모습처럼, 가장 낮고 초라한 모습으로 잠잠히 십자가에 못 박힌—그리스도의 케노시스κενοσις, 자기 비움를 그대로 재현하고 있다. 메시아 탄생의 기쁜 소식이 도시의 부자나 궁정의 권력자가 아닌 들판의 양 치는 목자에게 가장 먼저 전해졌던 것처럼, 박수근의 나무 옆에도 피폐한 전후의 시간 속에서 가장 연약하면서도, 가장 심한 고통을 받았던 범용凡庸한 여인들의 모습이 자리하고 있다. 겨울나무의 형상에 새겨진 겸손과 긍휼의 미학은 죽는 날까지 화가 자신의 심중에 간직하고 있었던 기독교적 세계관의 탁월한 회화적 구현이었다.

'나무'의 짝으로서의 '돌'의 상징성

박수근은 "나는 우리나라의 옛 석물, 즉 석탑과 석불 같은 데서 말할 수 없는 아름다움의 원천을 느끼고 그것을 조형화하고자 노력하고 있다"라고 언급하며, 세월의 풍상이 서린 돌이 가지는 미감에 깊은 감화를 받아 이를 자신의 작업에 적용하려는 노력을 경주해 온 것으로 알려져 있다. 작품 내용에 있어 '나무'가 그러한 것처럼, 조형적 양식 측면에서는 이 '돌'의 표면을 연상하는 마티에르야말로 그에 대한 예술적 평가의 핵심을 이루는 부

분인데, '돌' 역시도 『구약성경』에서 예수 그리스도를 예표하는 상징으로 무수히 등장한다.

> 사무엘이 돌을 취하여 미스바와 센 사이에 세워 이르되 여호와께서 여기까지 우리를 도우셨다 하고 그 이름을 에벤에셀이라 하니라
> ―「사무엘상」 7:12

> 여호수아가 이 모든 말씀을 하나님의 율법책에 기록하고 큰 돌을 가져다가 거기 여호와의 성소 곁에 있는 상수리나무 아래에 세우고 모든 백성에게 이르되 보라 이 돌이 우리에게 증거가 되리니 이는 여호와께서 우리에게 하신 모든 말씀을 이 돌이 들었음이니라 그런즉 너희가 너희의 하나님을 부인하지 못하도록 이 돌이 증거가 되리라 하고
> ―「여호수아」 24:26-27

> 여호수아가 요단에서 가져온 그 열두 돌을 길갈에 세우고 이스라엘 자손들에게 말하여 이르되 후일에 너희의 자손들이 그들의 아버지에게 묻기를 이 돌들은 무슨 뜻이니이까 하거든 너희는 너희의 자손들에게 알게 하여 이르기를 이스라엘이 마른 땅을 밟고 이 요단을 건넜음이라
> ―「여호수아」 4:20-22

> 내가 호렙 산에 있는 그 반석 위 거기서 네 앞에 서리니 너는 그 반석을 치라 그것에서 물이 나오리니 백성이 마시리라 모세가 이스라엘 장로들의 목전에서 그대로 행하니라
> ―「출애굽기」 17:6

또 왕이 보신즉 손대지 아니한 돌이 나와서 신상의 쇠와 진흙의 발을 쳐서 부서뜨리매 그 때에 쇠와 진흙과 놋과 은과 금이 다 부서져 여름 타작 마당의 겨 같이 되어 바람에 불려 간 곳이 없었고 우상을 친 돌은 태산을 이루어 온 세계에 가득하였나이다

—「다니엘」 2:34-35

그러나 이스라엘의 두 집에는 걸림돌과 걸려 넘어지는 반석이 되실 것이며 예루살렘 주민에게는 함정과 올무가 되시리니 많은 사람들이 그로 말미암아 걸려 넘어질 것이며 부러질 것이며 덫에 걸려 잡힐 것이니라

—「이사야」 8:14-15

건축자가 버린 돌이 집 모퉁이의 머릿돌이 되었나니

—「시편」 118:22

사람에게는 버린 바가 되었으나 하나님께는 택하심을 입은 보배로운 산 돌이신 예수께 나아가 너희도 산 돌 같이 신령한 집으로 세워지고 예수 그리스도로 말미암아 하나님이 기쁘게 받으실 신령한 제사를 드릴 거룩한 제사장이 될지니라

—「베드로전서」 2:4-5

귀 있는 자는 성령이 교회들에게 하시는 말씀을 들을지어다 이기는 그에게는 내가 감추었던 만나를 주고 또 흰 돌을 줄 터인데 그 돌 위에 새 이름을 기록한 것이 있나니 받는 자 밖에는 그 이름을 알 사람이 없느니라

—「요한계시록」 2:17

사무엘이 하나님의 도우심을 선포한 에벤에셀의 돌, 여호수아가 세겜에서 백성들 앞에 세운 증거의 돌, 이스라엘 백성들이 갈라진 요단강을 건너 가나안 땅으로 들어가면서 강 가운데에 세운 12개의 돌, 모세가 지팡이로 치자 물을 낸 르비딤의 반석, 우상을 산산조각 내는 손으로 다듬지 않은 돌, 이스라엘과 유다의 걸림돌과 그들을 걸려 넘어지게 하는 반석, 집 모퉁이의 머릿돌이 된 건축자의 버린 돌, 하나님의 택하심을 입은 보배로운 산 돌, 세상을 이기는 자에게 주시는 흰 돌……

박수근이 감명을 받았던 놀의 원형은 경수 능 우리나라 삭지에서 마주쳤던 고색창연한 석물이었지만, 그의 내면은 변함없이 영원하고 어제나 오늘이나 한결같은 예수 그리스도의 돌과 같은 성품을 그려내고자 하는 심정을 품고 있었다. 장차 메시아를 보내겠다는 하나님의 굳은 언약을 부동하는 바위 표면의 질감으로 표현한 독특한 박수근의 회화 형식은 내용에 있어서의 나목의 형상과 서로 짝을 이루고 있다.

> 대제사장 여호수아야 너와 네 앞에 앉은 네 동료들은 내 말을 들을 것이니라 이들은 예표의 사람들이라 내가 내 종 싹을 나게 하리라 만군의 여호와가 말하노라 내가 너 여호수아 앞에 세운 돌을 보라 한 돌에 일곱 눈이 있느니라 내가 거기에 새길 것을 새기며 이 땅의 죄악을 하루에 제거하리라
>
> ―「스가랴」 3:8-9

『구약성경』「스가랴」에도 내 종인 '싹', 일곱 눈이 있는 '돌'이 예언의 중요한 모티브로 등장하면서, 나무와 돌, 이 모두가 장차 오실 예수 그리스도를 예표하고 있는데, 이것은 박수근 회화의 내용인 '나무'와 그 형식인 '돌'이 과연 어디를 향하고 누구를 지시하고 있는지를 확연히 보여 준다.

「할아버지와 손자」, 캔버스에 유채, 146×98cm, 1964

인내에 대한 보상, 그리고 기도에 대한 응답

박수근은 좋은 환경에서 태어나 사랑받으며 성장했다. 그러나 이후 그에게 펼쳐진 삶은 고난의 연속이었으며, 자신이 대면한 그 숱한 어려움을 억압이라는 방어기제 하나만으로 시종일관 대응해 나갔다. 자신의 재능을 그림에서 발견했지만 안타깝게도 그것을 꽃피우기에는 인생의 중요한 고비마다 마치 최악의 불리한 조건만을 골라놓은 듯 만났다. 대중은 그를 실패한 화가로 여겼고 누구도 그의 그림을 대단하다고 평가해 주지 않았다. 살아생전에는 있으나 마나 한 그저 그런 화가였고, 단 한번도 자신의 능력에

대한 세상의 합당한 평가를 받지 못했으며, 그리 많지도 않은 나이에 병을 앓다가 아무도 모르게 이 땅에서 조용히 사라졌다. 직업적·사회적 성취의 좌절인 〈국전〉 입상의 실패로 인한 자존감의 손상, 그림을 그려야 하는 화가로서 그보다 더 치명적일 수 없는 실명의 위기, 지병—간질환—의 악화로 한 발 한 발 점점 더 가까이 다가오는 죽음에 대한 불길한 예감, 생활의 터전인 집을 잃은 후 가족을 위해 필요한 최소한의 경제적 토대마저도 붕괴될 것 같은 가슴 조이는 위기감. 이처럼 생존을 위해 필요한 모든 조건이 되로가 없어 보이는 막다른 골목으로 내몰리면서 그의 심정은 참담한 실의로 차츰차츰 무너져 내려가고 있었을 것이다. 이러한 상황에도 불구하고 계속 무언가를 참고 참을 수밖에 없다는 것, 그것은 자신의 내면에 울화와 분노를 쌓이게 만든다. 그래서 억압은 절대로 내적 갈등에 대한 근본적인 해결책이 될 수 없다. '나는 나의 고난의 길에서 인내력을 길렀다'는 그의 말처럼 그는 인내의 화신이었다. 그러나 그가 길러온 인내는 목표나 향방이 없는 막연한 인내이거나 증오 속에서 이를 갈며 복수를 노리는 괴악한 인내가 아니었다. 오히려 인내의 가장 올바른 본보기가 무엇인지를 알고 있었기에, 그는 그것을 그대로 따라가는 삶을 살 수 있었다. 그것은 억울하게 고통을 당하고 아픔 때문에 비명을 질러야 했던 비탄의 길이었지만, 결국은 눈물을 씻어내고 한량없는 기쁨의 결실을 누리게 될 진리의 길이었다.

> 이러므로 우리에게 구름 같이 둘러싼 허다한 증인들이 있으니 모든 무거운 것과 얽매이기 쉬운 죄를 벗어 버리고 인내로써 우리 앞에 당한 경주를 하며 믿음의 주요 또 온전하게 하시는 이인 예수를 바라보자 그는 그 앞에 있는 기쁨을 위하여 십자가를 참으사 부끄러움을 개의치 아니하시더니 하나님 보좌 우편에 앉으셨느니라
> —「히브리서」 12:1-2

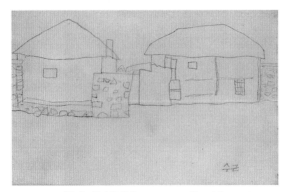

「초가」, 종이에 연필, 12×18.2cm, 연도 미상

그 인내의 모델인 예수 그리스도는 하나님이 인간의 육신을 입은 그 답답함을 온몸으로 감내하면서, 사람들의 무지와 오해 속에서 무시와 수모로 점철된 삶을 살았고, 그것으로도 모자라 십자가에 못 박혀 말할 수 없는 고통 속에서 죄 없는 죽임을 당했다. 그는 그리스도의 인내, 그 진짜 인내를 바라봄으로써 자신의 인생에 맡겨진 고난을 오래 참고 견딜 수 있었다. 그리스도께서 죽었다가 다시 살아나신 것처럼, 자신도 죽은 뒤에 하나님의 옳다 하시는 인정을 받은 예술과 인생의 보좌 우편에서 환히 빛나는 별로 부활하게 된 것이다.

그렇게 이루어진 그의 예술도 마찬가지였다. 마치 자신의 인생처럼 참고 또 참으며 물감을 올리고 또 올리는 그 단순한 기법으로, 오묘한 생동을 느끼게 하는 황홀한 아름다움의 경지를 이끌어낼 수 있었다. 그가 즐겨 그렸던 앙상한 겨울나무의 형상과 비바람에 씻긴 바위의 질감은 이제 영원한 박수근 예술의 아이콘이 되었다. 그것은 나무와 돌의 형상과 질감으로 표상된 그리스도의 인격을 그대로 닮고자 했던 그의 선하고 진실한 의지와 밀레와 같은 화가 되기를 소원했던 어린 시절 간절한 기도에 대한 하나님의 신실하신 응답이었다.

사진으로 본 박수근

朴
壽
根

1914~65

박수근은 1914년 2월 22일 강원도 양구군 정림리에서 태어나 1935년에 춘천 약사리로 이주했고, 이후 경기도와 서울, 그리고 다시 춘천으로 거처를 옮겨가면서 꾸준히 〈선전〉에 출품했다. 1940년 철원군 금성면에서 결혼한 후, 이내 평양으로 이주했고 다시 해방 후에는 금성으로 돌아왔다. 6·25로 인해 월남해 1951년 전북 군산에서 부두 노동일을 하다가 상경해 가족들을 만났고, 1952년 창신동에 집을 마련해 이곳에서 1963년까지 기거했다. 이후 전농동으로 이주해 1965년 5월 6일 그곳에서 생을 마감했다.

양구 박수근미술관

박수근미술관(양구읍 정림리 131-1)

박수근미술관 입구

1│2│3
4

1 담쟁이와 돌담이 잘 어우러진 박수근미술관 외벽
2 박수근미술관 내 박수근·김복순 부부의 묘
3 양구공립보통학교 자리(양구읍 상리 324-2)
4 양구 박수근 나무(양구읍 중리 1-2)

박수근미술관에서 화가의 장남 박성남(오른쪽이 필자, 2022. 1. 27)

이곳—박수근미술관 자리—은 화가가 출생한 정림리 생가터가 있었던 곳이다. 화강석으로 외벽을 처리해 화가 작품의 질감을 그대로 느낄 수 있게 해주는 미술관 초입에는 화가가 가장 즐겨 그린 소재인 나무 한 그루가 우뚝 서 있다. 원래는 경기도 포천군 소흘면 동신교회 묘지에 묻혔던 화가 부부의 유해를 박수근미술관 내에 있는 현재 묫자리로 이장했는데(2004. 4. 15), 나도 그날 가람화랑 송향선宋香善 대표 등과 함께 박수근미술관 기념식에 참석해 유족들과 함께 이장예배를 드렸던 기억이 생생하다. 구의동 터미널에서 시외버스를 타고, 배로 소양호를 건넌 다음, 돌아오는 귀경길은 기차 편으로 마무리했다. 그때는 양구를 참 멀고 먼 산골 오지라 생각했

140

는데, 지금은 도로 사정이 너무 좋아져 차로 2시간이 채 안 걸린다. 1978년 동신교회 묘지에 세웠던 화비畫碑 역시, 이곳으로 옮겨져 다시 세워졌다. 화가가 졸업한 양구공립보통학교가 있던 위치에 지금은 양구읍 사무소가 자리하고 있고, 여기서 그리 멀지 않은 비탈 위에 화가가 보통학교 다니던 시절에 즐겨 그렸다는 수령이 200년도 훨씬 넘는 느릅나무 한 그루(박수근 나무)가 우뚝 서 있다.

춘천 시절

춘천의 진산인 봉의산鳳儀山 중턱에서 바라본 춘천의 전경이다. 춘천은 양구에서 가장 가까운 대처大處로, 여러모로 화가와 깊은 인연이 있는 도시다.

봉의산에서 바라본 춘천시 전경

화가가 춘천에서 하숙하던 집이 있던 효자동 고문관 골목

고문관 골목길 담벽에 그려진 재미있는 벽화

이곳은 1935년 어머니가 돌아가시고 살던 집을 빚으로 날린 후, 화가가 춘천으로 이사해 하숙 생활을 하던 장소로 알려져 있다. 이 골목은 춘천문화예술회관 근처 평양막국수 집 앞에서부터 시작되는데, 캠프 페이지 군사고문단의 살림집과 기숙사가 있었던 연유로 고문관 골목이라는 이름으로 불렸고, 1970년대까지도 고문관 집이 있었다고 한다. 당시 화가가 하숙하던 집은 춘천문화예술회관의 진입로가 만들어지면서 헐리게 되었다. 이후 1952년에도 화가가 춘천에 두 달 정도 머무르며 인물 초상화를 그렸다는 증언들이 전해지고 있다.

화가가 춘천에서 하숙하던 집 근처에 있는 약사명동 망대골목의 망대

이곳은 고문관 골목 맞은편 쪽으로 그리 멀지 않은 위치에 자리하고 있는데, 일제강점기 때부터 골목 위 야산의 가장 높은 곳에 화재감시용 망대가 세워져 있어 망대골목으로 불린다. 1938년부터 1943년까지 춘천공립중학교(현 춘천고등학교)를 다녔던 조각가 권진규가 하숙을 하며 기거하기도 했던 이곳은 한국 근대미술사에 빛나는 두 거장의 숨결이 서려 있는 유서 깊은 장소이기도 하다. 지금도 이곳은 개발시대 이전의 정겨운 옛 모습을 그대로 간직한, 요즘 도심에서는 보기 어려운 별격別格의 풍치를 지니고 있다. 이 일대에서 화가는 막노동으로 생계를 이어가며 어렵게 그림을 그렸다고 한다. 또 시내 요선동에는 화가의 보통학교 시절 스승인 오득영吳得泳이 운영하던 오약방이 있었다.

약사명동 망대골목

금성 시절

화가는 아버지가 재혼해 살림을 차렸던 철원군 금성면에서 8세 연하의 김복순 여사를 만나 우여곡절 끝에 금성감리교회 한사연 목사의 주례로 결혼식을 올렸다. 금성에서 신접살림을 차린 화가는 얼마 지나지 않아 평양으로 거처를 옮겼다가, 해방 후 다시 금성으로 돌아와 금성중학교의 미술교사로 재직한다.

박수근·김복순 부부의 결혼식(금성감리교회, 1940. 2. 10)

화가는 이곳에서 1940년부터 1945년까지 평안남도 도청 사회과 서기로 근무했다. 이 시절 최영림, 장리석, 황유엽 등과 함께 '주호회'를 조직해, 그들과 함께 동인으로 활동했다.

평양부청 청사

경주 시절

화가가 손수 뜬 김유신 장군묘 십이지신상 탁본

얼마 동안이나 경주에 머물렀는지는 분명치 않으나 월남 후 화가는 경주를 거쳐 군산을 향했다고 하며, 이후 서울에 정착한 후에도 간간이 이곳을 찾아 임신서기석壬申誓記石이나 김유신金庾信 장군묘의 십이지신상 등을 탁본하면서 화강암의 질감을 재현하는 기법을 구상, 연마했다고 한다. 그는 경주의 남산 등을 방문해 마애불이나 석탑 등의 원재료가 되었던 화강암 석편石片들을 바라보고 어루만지면서, 장구한 세월이 스며든 그 석물들이 간직하고 있는 깊고도 은은한 풍마우세의 미감을 스스로 체득하게 되었던 것이다.

김유신 장군묘

오릉

황룡사지

군산 시절

구(舊) 조선은행 군산지점

금성에서 단신으로 월남한 화가는 헤어진 가족들과 상봉하기 이전인 1951년에 전라북도 군산에서 부두 노동일을 하면서 생계를 이어갔다.

창신동 시절

막내딸 인애와 함께

창신동 집터(종로구 창신동 393-16)

화가 부부가 함께 출석했던
동신교회(창신동 432)

창신동 자택에서 아내 김복순 여사, 막내딸 인애와 함께(1959)

가족들과 극적으로 상봉한 화가는 1952년 창신동에 집을 매입해 전농동으로 거처를 옮기게 되는 1963년까지 10년 이상 이곳에서 기거한다. 화가의 대표작들 거의 대부분이 이 시기에 제작되었으며, 자신만의 독특한 회화적 양식을 확립한 매우 뜻깊은 시기이기도 했다. 창신동 시절, 미군부대 PX에서 초상화 그리는 일로 생계를 이어가다가 반도화랑을 통한 작품의 판매와 외국인 후원자들의 지지를 통해 화가는 자신의 작가적 정체성을 계속 이어나갈 수 있었다. 또한, 화

144

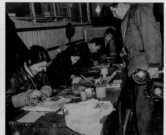

가 부부는 집 근처 동신교회에 출석하며 월남 후에도 신실하게 믿음을 지켜나갔다. 1962년에는 용산 주한미군사령부SAC 영내 도서관에서 개인전을 열기도 했다.

2006년 12월, 나는 화가의 장녀인 박인숙朴仁淑 선생과 함께 창신동 집터 자리를 확인차 그곳을 찾아간 적이 있었다. 박 선생은 자신도 20여 년 만에 처음 와보게 되었다며, 집 자리를 정확히 찾지 못해 동생인 박성남朴城男 선생과 전화로 통화하면서 몇 가지를 물어보고, 다시 거기서 물 내려가는

(시계방향으로) 용산 주한미군사령부 영내 도서관(1962년 개인전 개최)/미군부대 PX에서 초상화를 그리던 시절의 화가(왼쪽에서 세 번째)/화가가 초상화를 그리던 동화백화점 미군부대 PX 전경(현 명동 신세계백화점)

홈통과 지붕 등 몇 부분을 확인하더니, 이곳이 과거에 살던 집터가 분명하다고 이야기했다. 그리고 채 한 달이 지나지 않아 『조선일보』에 「그림 10억에 팔려도 … 박수근 화실 오늘도 국밥집」(2006. 12. 26)이라는 제목으로, 화가의 집터에 관한 기사가 실리기도 했다.

여학생과 함께 벤치에 앉아 수채화를 그리는 화가

당시 자신에게 그림을 배우던 한 여학생(진명여중)과 함께 경복궁의 벤치에 앉아 수채화를 그리고 있는 화가의 모습이다. 뒤에서 과자를 먹으며 화가의 그림을 유심히 쳐다보는 아이의 표정이 재미있다(1950년대 후반).

전농동 자택에서

화가의 왼쪽 눈이 실명된 1963년, 창신동 집의 땅 주인이 건물 철거를 요구하자 법정 송사를 거친 뒤 결국은 지상권만 있는 집을 팔고 시내에서 한참 떨어진 전농동으로 쫓기듯 이사했다. 당시 화가는 후에 '코리아게이트'로 유명해진 로비스트 박동선朴東宣 씨를 찾아가 '병이 심해서 치료를 받아야 하는데 도와달라'고 부탁해, 거기서 받은 25만 환으로 치료비를 충당하고, 남은 돈으로 전농동 집의 대지와 건물을 매입할 수 있게 되었다고 한다. 화가는 자신의 그림 마흔 점을 리어카에 싣고 남산 근처에 있던 박동선 씨의 사무실을 찾아가 그것을 그에게 전해 주는 것으로 감사의 뜻을 표했다고 한다(박성남 진술, 2021. 11. 16). 내가 태어나서부터 1989년 2월까지 약 20년간을 살았던 집 주소가 전농동 470-3이고 화가의 집 주소는 전농동 477이다. 걸어서 약 5분 정도의 거리인 셈이다. 1997년 그 자리에 아파트를 지으면서 그 전에 있던 주택들은 모두 철거되었으며, 지금 아파트 놀이터가 있는 바로 그 위치가 당시 화가가 살았던 집터 자리라고 한다(박성남 진술, 2021. 11. 16). 한젬마의 책『화가의 집을 찾아서』(2006) 231쪽에는 서울 동대문구 전농3동 전곡초등학교 옆의 표석이 있는 자리가 화가가 사망한 집터이며, 그가 말년 작품 활동을 했던 장소를 기념해 이 표석을 세웠다고 기록되어 있으나, 이 자리는 화가가 살던 집터와는 전혀 상관이 없는 장소다(박성남 진술, 2022. 1. 25).

전농동 집터(동대문구 전농동 477, 현 전농동 동아아파트)

전농동 집터(아파트 놀이터)

화가 사후, 미망인 김복순 여사는 중곡동교회 전도사로 봉직하다가, 이 교회가 신축된 이듬해인 1979년 9월 23일, 향년 58세로 소천했다.

화가의 사후 미망인 김복순 여사가 전도사로 사역했던 중곡동교회

2021년 11월, 사후 최초로 국립현대미술관(덕수궁관)에서 대규모 회고전이 열렸다.

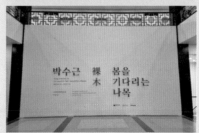

〈박수근, 봄을 기다리는 나목〉 전이 열리고 있는 전시장 안과 파사드 전경(국립현대미술관 덕수궁관, 2021. 11. 16)

진
환

기독교의
존재론적 관점으로 본
회화

한국 근대미술사 연구자들이나 한국 근대미술에 관심이 있는 사람들에게 진환陳瓛(본명은 진기용陳鎭用, 1913~51)은 주로 '소牛'를 그린, '소의 화가'로 알려져 있다. 현재까지 남아 있는 서른여 점의 전작全作 가운데 스무 점에 가까운 작품에서 소가 작업의 소재로 화면에 등장하고 있으며, 화가의 자필 화력서畵歷書에 기재된, 단 한 점(「우기牛記 8」(1943)) 외에는 전부 유실되어 지금은 전하지 않는 중요한 대표작—「소와 꽃」, 「소와 하늘」, 「우기牛記 1~7」, 「심우도尋牛圖」 등—에서도 화제畵題에 '소'라는 단어가 빠짐없이 등장하고 있다.

그런데 여기에서 말하는 '소의 화가'라는 규정은 그가 단지 소를 많이 그리기만 한 화가라는 뜻이 아니라, '소=화가 자신'이며 소가 그의 작업에서 알파이자 오메가, 곧 비롯됨이자 마침이라는 또 다른 의미가 담겨 있다.

그의 작업을 논함에 있어 만일 회화적 소재로서의 소를 전체 해석의 틀과 맥락 속에서 어느 순간 갑자기 배제한다면, 작가론이나 작품 이해에 관한 일체의 전향적 논의는 그 이후로 단 일보도 진척되기가 어려울 것이다. 이는 작업의 내용과 구조 모두에서 소는 가장 대표적이고 핵심적 소재로서의 유력한 위상을 점하고 있을 뿐 아니라, 화가가 드러내려 했던, 혹은

151

「우기(牛記) 8」, 캔버스에 유채, 34.8×60cm, 1943

화가로부터 스스로 드러나는, 거의 모든 내면의 가시적·비가시적 침전물이 오직 소라는 하나의 소재를 통해서만 완벽하게 결집·응축되어 있기 때문이다. 화가의 의식과 무의식 그리고 그것의 반영인 작품에서 소는 그저 일종의 동물이 아닌, 그 이상의 중층화된 일련의 '의미망 복합체semantic network complex'를 형성하고 있다. 그러므로 그의 작품 속에서 빈번히 출현하고 있는 이 소재의 함의를 추적해 들어가 정밀하게 파악해 내는 과정이야말로 인간 진환과 그의 작업을 하나의 총체로 이해할 수 있게 해주는 유일한 첩경이자 요체가 될 것이다.

화가와 기독교 신앙 사이

화가가 기독교인이었는지에 대해서는 아직 명확히 밝혀진 바 없다. 그러나 그의 모친(김현수), 부인(강전창), 아들(철우, 경우), 누이(남순), 여동생(판순, 양순, 명순, 경순)이 전부 기독교(개신교)인이고 막내 여동생의 장남이 목사였으며, 지금은 전 일가가 거의 기독교인이라고 한다. 이와 더불어 교회 장로였던 매형 정태원이 무장읍성 내에 무장교회를 신축할 때 부친 진우곤陳宇坤이 자신의 소유인 부지를 헌납하고 건축 자재를 제공해 준 정황 등으로 보아 집안 분위기가 기독교에 대해 상당히 우호적이었다는 진술(진경우, 2020. 6. 12)로 미루어볼 때, 화가가 기독교에 관한 교리적 지식과 내면적 신앙을 가졌을 수도 있다는 추정이 전혀 불가한 상황은 아닌 듯하다.

특히 보성전문학교普成專門學校 상과商科를 1년 다니다 자퇴한 후, 진로를 정하지 못하고 고향 주변(광주, 영광 등)을 배회하며 미술에 대한 달뜬 열망으로 이리저리 방황하던 어려운 시절에, 화가는 광주에 살던 매형 정태원의 집을 찾아가 자신의 고민을 털어놓으며 장래의 진로에 대한 조언을 구했다고 한다. 정태원은 당시 화가를 화방으로 데려가 화구를 사주면서 미술 습작을 하도록 도왔을 뿐 아니라, 일본 유학을 권유하고 유학에 필요한 모든 절차를 준비해 주는 등 진환이 미술을 공부하도록 하는 데 결정적으로 기여했다. 뿐만 아니라, 일본 유학 중에 급거 귀국해 무장으로 돌아와 결혼하고 무장초급중학교 교장을 지낼 때에도 화가에게 상경을 권유하여 홍익대학교 미술학부 설립에 참여할 수 있도록 적극 주선한 것으로 전해진다. 또한, 광주 YMCA와 기독교재단 교육기관인 수피아여자고등학교의 설립에도 참여했으나, 6·25전쟁 중 종교활동으로 인해 반동으로 몰려 좌익과 인민위원회에 의해 목숨을 잃게 되었다(최재원, 「진환의 소-되기」, 『진환 평전』, 살림, 2020, 178~179쪽 참조). 광주가 인공치하人共治下였던 당시, 정태원은 일제의 신사참배 강요를 거부하면서 폐교(1937)되었던 수피아여고의 재개교(1945)에

관여했던 유력한 다섯 명의 지역 인사 가운데 하나로 지목되어 인민재판에 회부되었고, 공산당원들은 그들에게 예수를 부인하고 기독교인이 아니라고만 말하면 목숨은 살려주겠다고 설득했으나, 자신은 하나님과 그의 아들이신 예수 그리스도를 믿는 믿음을 부인할 수 없다고 말한 다음, 그 자리에서 즉결로 처형당했다고 한다(집안 어른들과 지역 인사들로부터 위의 내용을 전해들었다는 조카 노재명의 진술, 2020. 6. 27). 이처럼 화가의 인생에 결정적인 반전의 계기를 마련해 준 매형이 생명의 위협과 핍박 속에서도 믿음을 지키다 순교를 감내했을 정도로 독실한 신앙인이었음을 감안한다면, 그가 화가를 만나 교유하던 시기 전반이나 그중 어느 한 시점에 화가에게 기독교 신앙을 받아들이도록 권유했을 개연성까지를 완전히 배제하기는 어렵다고 판단된다. 화가는 아버지로부터 받았던 영향 못지않게 매형으로부터 받은 정신적인 감화가 컸으며, 어려운 시절 자신의 처지와 생각을 이해하고 지지해 주며 든든한 버팀목이 되어주었던 매형을 특별히 의지하면서 따랐다는 이야기를 화가의 막내 여동생이자 자신의 모친인 진경순으로부터 들은 바 있다고 노재명은 진술(2020. 6. 27)했다.

아들 역시도 "너무 어릴 때 선친이 별세했기 때문에 선친의 신앙에 관해 알고 있는 바는 없지만, 전반적인 집안 분위기 때문에 정황상 기독교의 영향을 받았을 수도 있었을 것이다"라고 언급(진경우, 2020. 6. 12)했다.

두 가지 요소가 결합된 '자화상'으로서의 '소'

앞에서 언급한 '소=화가 자신'이라는 등식을 진환의 회화에 적용해 본다면, 화가가 그린 '소'는 곧 화가가 자기 자신을 그린 '자화상'이 된다. 자기의 모습을 그린다는 것, 그것은 화가에게는 '그 자신에 대한 존재규정'으로서의 의미가 부여된다. 존재에 대한 규정에는 그 존재를 다른 어떤 존재가 아닌 바로 그 존재이게 해주는 '정체성identity'이 포함되며, 이 정체성의 부여를

통해 아직 확정되지 않은 불투명한 하나의 존재^{a being}는 어떤 고유한 속성과 본질을 지니는 특정한 존재^{the being}로 정의되고 규정된다.

그런데 한 존재가 자신만의 고유한 정체성을 획득해 나가는 과정에는 통상 서로 다른 두 가지의 이질적인 요소가 개입—인간이나 인간의 창작적 산물인 예술품의 경우에서는 더욱 그러하다—하는데, 그 첫 번째는 내재적^{intrinsic, 기질적} 요인—예컨대 아이의 본성^{nature} 같은 것—이고, 두 번째는 외재적^{extrinsic, 환경적} 요인—예컨대 부모의 양육^{nurture} 같은 것—이다. 그러므로 그림 속 '소'에서는 화가가 태생적으로 가지고 있는 내부의 기질적 요인과 그 소를 둘러싸고 있는 주변부의 환경적 요인이 서로 맞물리면서 화가 자신의 전모를 마치 나선형의 DNA가 두 가닥의 꼬임과 염기 간 결합을 통해 단백질을 생성해 나가는 모양처럼, 혹은 회오리바람이나 연기가 서로 엮이며 뭉글뭉글 피어오르고 있는 그의 작품 속 신비로운 형상처럼, 다양한 해석을 가능케 해주는 역동적인 현묘^{玄妙}를 생^生하고 있는 것이기도 하다. 그러므로 동시에 이 둘을 아울러 살펴보는 것은 화가가 누구인지, 또 작품의 정체성이 무엇인지를 이해할 수 있게 해주는 결정적인 실마리가 될 것으로 보인다.

땅을 표상하는 복합체^{earth-representing complex}로서의 '소'

그의 작품에서는 화면 속에 오직 소(들)—한 마리 혹은 여러 마리—만 그려진 경우도 있지만, 대부분의 경우는 피어오르는 연기나 흐르는 개천, 초가집이나 진무루^{鎭茂樓} 등을 포함하는 읍성 등 무장이라는 고향 마을을 작품의 후경으로 먼저 설정한 후에 소가 출현하고 있는 경우가 빈번하다. 이것은 화가가 자신의 작품에서 소를 어떤 존재로 규정하는가를 매우 잘 보여 주고 있는 지점이다. 대부분의 경우에서 진환이 그린 소는 배경이 사라지고 소만을 단독상으로 그린 이중섭의 방식과 뚜렷한 차이를 보인다는

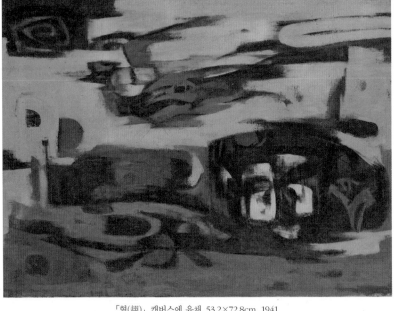

「혈(趐)」, 캔버스에 유채, 53.2×72.8cm, 1941

「겨울나무」, 종이에 수채, 30×24.5cm, 1932
「계절만묘 기이 학성(季節漫描 其二 鶴城)」, 종이에 담채, 78.5×54cm, 1942

점에 주목할 필요가 있다. 이중섭의 소는 그 소가 있는 특정한 공간을 상정하지 않더라도 그 소를 어떤 무엇으로 규정하는 데에 별다른 문제나 어려움이 없다. 즉 대상이 표출하고 있는 정동情動, affect 상태와 그 강도에만 중점을 둘 뿐, 그 대상이 존재하는 장소의 정보나 그 연원에는 거의 주목하고 있지 않기 때문이다.

반면 진환의 소는 그것을 소가 있는 특정 공간과 분리해 오롯이 허공의 단독자로서만 규정하기가 매우 어렵다. 즉 진환의 소는 무장茂長이라는 지역을 자신의 정체성 안에서 분리할 수 없는, 고향이라는 특정한 지역성 locality의 토양에 뿌리내린 소이며, 그 자신의 자화상인 소가 단일체가 아닌 두 요소의 합체(현실적 자아+지상의 고향 마을)임을 강하게 시사하고 있다. 즉 그의 작업에서 고향이라는 후경을 소거한다면 진환의 소는 이미 진환의 소가 아닌 것이 된다.

여기서 한발 더 나아가면, 소를 그리지 않은 작품들—후경만 존재하는 작품, 예컨대 「겨울나무」, 「혈靾」(1941), 「계절만묘 기이 학성季節漫描 其二 鶴城」(1942) 등—도 사실은 소를 그린 작품이다. 작품 속에서 화가 자신인 그 소는 고향인 무장마을과 결코 분리할 수 없다. 왜냐하면, 단지 화면에 형체가 드러나지 않았을 뿐, 그 소는 의연히 항상 거기에 있기 때문이다. 그것은 마치 '밥 먹어'라는 문장 속에서 표면적으로는 주어가 드러나고 있지 않지만, 사실은 '너'라는 2인칭의 주어가 그 안에 감추어져 있는 것—'(너) 밥 먹어'—과 같이, 겉으로 화면에 소가 등장하지 않는다 할지라도, 기실 그 속에는 이미 소가 감추어져 있다는 뜻이다. 진환의 작품 속에 등장하는, 이처럼 각별한 토포필리아topophilia, 장소애적인 소의 특질을 '조선신미술가협회'에서 함께 회원으로 활동했던 동갑내기 화우畵友 이쾌대는 '분뇨우차糞尿牛車의 소'나 '경성京城의 우공牛公들'과 대비하여 무장의 소산인 '무장茂長의 소'로 기술하고 있다. '경성의 우공'은 일을 위한 사역의 소이지만 '무장의 소'는 고향을 떠나기 싫어하는 소이고, 또 그 고향이 추억의 장소이며, 부자간, 모

자간의 사랑이 넘치는 소라는 점을 지적하고 있는데, 진환의 대표작인 「우기 8」에서 보이는 소와 송아지 사이의 사랑스러운 표정과 자세는 '무장의 소'가 '경성의 우공들'과 어떤 차이가 있는지를 단적으로 보여 준다.

緊迫한 時局에 反映된 茂長의 소를 今年은 아즉 拜顏치 못하엿습니다. 糞尿牛車의 소는 이 골서도 때때로 만나봅니다만 亦是 茂長의 소가 어울리는 소일 겝니다. 京城의 牛公들은 使役의 것이고 茂長의 것은 그 골을 떠나기 싫어하고 父子의 母子의 사랑도 가지고 그 논두렁의 이모저모가 追憶의 場所일 겝니다. 兄의 牛公(우리 집에 잇는 尋牛圖 小品)은 茂長의 所産임으로 나는 사랑합니다. 가을에는 꼭 보여 주셔야겠습니다.

—이쾌대가 진환에게 보낸 서신(소인 1944. 7. 12)에서

진환, 「畵帖 속의 봄—소」(『한성일보』, 1950. 4. 1)

초월의 매개intermediation of transcendence로서의 '날개·연기'와 '물·바람'

또 진환의 작품에는 소의 '날개wing'나 피어오르는 '연기smoke' 그리고 '물water'이나 '바람wind'과 같이 고도의 상징성을 내포하는 소재가 종종 등장하는데, 날개나 연기는 모두 '날아오름飛上'이라는 추상적 상황을 가시적인 양태로 변용시킨 이미지다. 소는 화가 자신을 표상하고 있으므로 소에게 날개를 단다는 것은 화가 자신의 현실 초월에 대한 비상한 욕망을 드러낸다. 소는 날개를 통해 땅으로부터 하늘로 올라가 천상의 존재가 된다. 물이나 바람은 화가

의 작품 속에서 반복적으로 출현하고 있는 연못沼이나 하천河川의 '물' 이미지와 보이지 않는 공기의 진동이나 연기의 상승을 유발하는 '바람'의 움직임을 연관해 좀 더 상세히 후술하려 한다.

「날개 달린 소와 소년」, 한지에 먹·채색, 26.7×23.2cm, 1935

「화첩畵帖 속의 봄―소」

훈훈한 시절이 「소」 등을 타고 찾아올 때면 언제나 마을 앞에 엉크러진 개나리 밑둥에서 봄바람은 일기 시작한다. 끝없이 풍부한 자연 속에서 「소」는 하늘을 마음끝 마시고 싶었던 까닭에 도시처럼 좁고 고독한 오양간에 있기를 늘 싫여했다. 쟁기는 또다시 억세게 지구를 헤치고 가고 모든 원소元素의 생명이 새로 움직이는데 청자靑磁 모양 흐린 공기를 뚫고 이따금 쟁기잡이의 투박한 매아리소리만 들려오곤 한다.

―그림·글, 진환(『한성일보』, 1950. 4. 1)

「날개 달린 소」, 한지에 먹·채색, 30×19.8cm, 연도 미상

화가는 '소는 하늘을 마음껏 마시고 싶었다'라는 문장을 통해 우선 소와 하늘을 대비하면서 천지간天地間의 낮음과 높음이라는 서로 맞닿을 수 없는 절대적 간극과 그로 인한 상호분리의 현재적 불가피성에 대해 암시하고 있다. 그러면서도 이내 '마시고 싶었다'라는 기원문의 형식을 빌려, 하늘이

「날개 달린 소와 소년」, 목판에 유채, 33×23.5cm, 1935

「산속의 연기와 소」, 판지에 유채, 23.5×32.5cm, 1933년경

소의 몸으로 들어가 그 둘이 일체가 되고자 하는 합일에의 미래적 소망을 피력하고 있다. 이처럼 선후—소, 하늘—간의 해소될 수 없는 분열적·모순적·한계적 상황을 해결해 주는 천인합일天人合一의 매개로서, 화면—「날개 달린 소와 소년」(1935, 유화), 「날개 달린 소와 소년」(1935, 드로잉), 「날개 달린 소」(드로잉) 등—에 등장하게 되는 모티브가 바로 날개다.

소는 날개를 통해 하늘에 도달할 수 있으므로 소와 하늘은 부모와 가문의 기대(도시처럼 좁고 고독한 외양간)와 자신의 예술적 이상(끝없이 풍부한 자연 속) 사이에서 벌어지는 갈등—예컨대 보전普專상과를 다니다가(부모와 가문의 기대) 중퇴하고 방황의 시간을 거쳐 니혼日本미술학교에 입학하는(자신의 예술적 이상) 과정, 일본에서 화가로서의 입지를 굳히고 활동을 지속하려 했으나(자신의 예술적 이상) 다시 귀국해 부친이 설립한 학교에서 교육사

161

「소(沼)」, 캔버스에 유채, 24.6×66.5cm, 1942

(위에서 부터) 「소」, 종이에 펜·채색, 17.4×24.8cm, 연도 미상/「소」, 종이에 콩테·채색, 14.5×21.9cm, 연도 미상/「연기와 소」, 종이에 펜·채색, 17.4×24.8cm, 1940년경 /「마을과 소」, 종이에 펜·채색, 18×25.3cm, 연도 미상

업에 투신하게 되는(부모와 가문의 기대) 상황 등—의 화해에 대한 은유일 수도 있으며, 그래서 어쩌면 이 번민에 대한 회화적 해결책이 소의 어깨에 달린, 우화등선羽化登仙하는 날개의 형상으로 제시되고 있는 것일는지도 모른다.

연기 역시도 화면—「산속의 연기와 소」(1933년경, 유화), 「소沼」(1942, 유화), 「우기 8」(유화), 「소」(드로잉) 두 점, 「연기와 소」(1940년경, 드로잉), 「마을과 소」(드로잉) 등—속에서 마을에서 시작해 공중으로 자욱하게 피어오르고 있는데, 이것은 자신의 고향인 무장이라는 현실 공간에 환상적인 설화성을 부여함으로써 원래의 공간을 그와는 전혀 다른 초현실 공간으로 옮기는 급진적인 전이적 장치로 기능하고 있다.

마치 이것은 동양적 유토피아의 상징인 무릉도원武陵桃源을 그릴 때, 복사꽃桃花이 그 이상향의 표지로 사용되는 방식과도 흡사하다. 복사꽃을 화면에 그리는 순간, 그것은 복사꽃 이외

<figure>「천도(天桃)와 아이들」, 마대에 크레용·유채, 34.6×88cm, 1940년경</figure>

의 다른 꽃이 피어 있는 봄의 풍경을 그린 그림과는 전혀 다른, 별유천지
비인간別有天地非人間의 몽유도원으로 그 의미의 해석이 바뀌는 것처럼, 화가
그림에서의 연기라는 모티브는 평범한 고향 마을을 일순 유토피아적 이상
향으로 전회轉回시킬 수 있는 일종의 강력한 표지자가 된다. 「천도天桃와 아
이들」(1940년경)에 등장하는 주렁주렁 열린 복숭아天桃와 상서로운 한 쌍의
봉황鳳凰, 그리고 천진난만한 모습의 아이들 역시도 이러한 맥락에서 보면
천상의 초현실적 유토피아의 한 코드로 기능하고 있다고도 볼 수 있다.

> 그 때에 제자들이 예수께 나아와 이르되 천국에서는 누가 크니이
> 까 예수께서 한 어린 아이를 불러 그들 가운데 세우시고 이르시되
> 진실로 너희에게 이르노니 너희가 돌이켜 어린 아이들과 같이 되지
> 아니하면 결단코 천국에 들어가지 못하리라
> ―「마태복음」 18:1-3

시지각적視知覺的 유사성에도 불구하고, 연기와 구름은 다르다. 구름은 원
래부터 천상적인 것이지만 연기는 땅으로부터 하늘로 올라가는 천상지향
의 움직임이 있다. 구름과 달리 연기는 천지간의 동적 교통이며 연결인 것
이다. 서로 분리된 하늘과 땅을 工(장인 공) 자의 세로획 모양으로 연결하는

「계절잡묘(季節雜描)」, 종이에 담채, 78.5×54cm, 1942

연기의 출현은 생활이 펼쳐지는 현실적 물질공간과 화가의 내면에 투영된 초현실적 사유공간이 겹쳐지는, 땅과 하늘, 현실과 꿈을 함께 포섭하면서 일종의 이중적 환영을 유발하는 중간자적 매체로 기능한다.

하늘을 표상하는 복합체heaven-representing complex로서의 '새'

그러므로 날개는 화가 자신(소)에 대한 하늘화(초월화)이며, 연기는 고향 마을(무장)의 하늘화(유토피아화)다. 날개와 연기는 결국 '소 복합체(ox

164

complex, 현실적 자아+지상의 고향 마을)'를 '새 복합체(bird complex, 초월적 자아+천상의 유토피아)'로 승화하고 있다. 그러므로 '소는 하늘을 마음껏 마시고 싶었다'라는 원래의 문장은 '새가 하늘을 마음껏 마시게 되었다'라는 새로운 문장으로 바뀐다.

「혈血」, 「소沼」, 「계절잡묘季節雜描」(1942), 「계절만묘 기이 학성」 등의 몇몇 작품에서는 '새'가 화면의 주요한 화재畵材로 등장한다. 이 '새' 역시 결과적으로는 화가가 가장 즐겨 그린 '소'와 관련된 의미망 체계에 병렬적으로 포섭되고 있는 모티브다.

나는 「소沼」가 국립현대미술관에 소장되기 훨씬 이전(2000)에 화가의 차남인 진경우陳景雨, 1949~ 의 자택—광주 진월동—에서 이 작품을 실견實見한 적이 있었다. 작품의 좌하단左下端에는 제작연도가 '壬午子月임오자월'로 표기되어 있었는데, 자월은 음력 동짓달이므로 양력으로 환산하면 작품은 1942년 12월 8일부터 1943년 1월 5일 사이에 제작되었음을 알 수 있었다. 이

작품은 과거 〈진환 유작전〉(1983, 신세계미술관)에 출품되면서 '날으는 새들'이라는 제목을 달고 전시도록에 실린 바 있고, 이후 '기러기'라는 제목으로 불리기도 했는데, 최근에는 '沼'로 제목이 바뀌어 국립현대미술관의 몇몇 기획전에 출품되었으며, 『진환 평전』(진환기념사업회, 2020) 등에도 같은 제목으로 기재되어 있다. 화가 생전에 촬영된 기념사진 및 전시 카탈로그 자료의 조사, 작품 간 도상의 비교 등을 통해, 나 역시도 '沼'가 이 작품에 가장 합당한 화제일 것으

〈제3회 신미술가협회전〉(왼쪽부터 홍일표, 최재덕, 김종찬, 윤자선, 진환, 이쾌대, 화신화랑, 1943. 5. 5~9)

부분 이미지

165

로 판단하고 있다.

〈제3회 신미술가협회전〉(1943. 5. 5~9, 화신화랑)의 카탈로그에는 '牛記 7', '沼', '牛記 8'로 진환의 전시 출품작 세 점의 제목이 기재되어 있고, '신미술가협회' 동인 아홉 명 중 문학수文學洙, 1916~88, 이중섭, 김학준金學俊을 제외한 총 여섯 명의 전체 출품자—홍일표洪逸杓, 1915~2002, 최재덕崔載德, 1916~?, 김종찬金宗燦, 1916~?, 윤자선尹子善, 1918~?, 진환, 이쾌대—가 전람회장에서 촬영한 기념사진의 배경으로 진환의 출품작 이미지의 일부를 식별할 수 있는데, 이 사진에서 윤자선의 뒤쪽에 걸린 그림의 좌상부左上部 이미지를 크게 확대해 보면, 바로 이것이 작품 「우기 8」의 이미지임을 분명하게 확인할 수 있다. 그리고 그 작품의 바로 오른쪽 옆으로 진환과 이쾌대 뒤편에 걸려 있는, 「우기 8」에 비해 가로가 길고 세로는 짧은 이 그림의 중간 부분 이미지를 확대해 보면, 지금 '소沼'로 지칭되고 있는 작품에서 보이는 하얗게 뭉글뭉글 피어오르는 연기의 모습이 또렷이 식별된다. 또한, 기념사진에 찍힌 이 두 작품의 가로, 세로의 길이를 대략 측정한 다음, 이것들과 작품 「우기 8」과 지금 '소沼'로 지칭되고 있는 작품의 가로세로의 길이와 비교하면, 그 비율이 얼추 비슷하게 나온다. 게다가 기념사진에서 「우기 8」의 오른쪽에 있는 그 작품에는 소牛가 그림의 주된 소재로 등장하고 있지는 않기 때문에, 그것의 화제를 '우기牛記 7'로 보기는 좀 어려울 듯하다. 또한, 뒤에서 좀 더 자세히 설명하겠지만 화가가 같은 시기에 유사한 소재를 그린 작품인 「계절잡묘」와 「계절만묘 기이 학성」에서도 역시 화면에 연못이 그려져 있다는 점을 주목할 필요가 있다. 그렇다면 정황상 이것을 진환의 전체 출품작 세 점 중 「우기 7」과 「우기 8」을 제외한 나머지 한 점 「소沼」인 것으로 결론을 내릴 수밖에 없다.

이 작품 「소沼」에서는 긴 날개를 활짝 펴고 하늘을 나는 새들과 땅으로부터 피어오르는 연기가 화면의 중심 소재로 등장하고 있다. 진환의 작품 중에서도 유독 향토적인 동시에 설화적인 분위기를 물씬 풍기는 이 작품의

166

「학과 대나무」, 종이에 담채, 24.5×30cm, 1941

아래쪽에는 너르게 황톳빛을 띠는 타원 형태가 보이고, 그 우하부右下部에는 소들이 훨씬 작게 그려져 있는데, 작품의 제목으로부터 유추해 본다면 바로 이 황토색의 타원이 읍성 내에 있었던 연못을 묘사한 것이 아닐까 생각된다. 왜냐하면, 제작 시점이 정확히 「소沼」와 같은, '壬午子月寫임오자월사'로 표기된 작품인 「계절잡묘」에서도 화면에 소와 새가 함께 등장하면서 동시에 연못이 그려져 있다는 점, 같은 해에 제작된 또 다른 작품 「계절만묘 기이 학성」—이 작품은 〈진환 유작전〉(1983) 도록과 『진환 평전』(2020)에는 '화 조花鳥'라는 제목으로 실려 있으나, 아마도 그림에 적힌 한자를 정확히 해독하지 못해 1983년 당시부터 화제를 임의로 붙였던 듯하다—에서도 화면에 새와 연못이 함께 그려져 있다는 점 등으로 추정해 볼 때, 이 「계절잡묘」와

「계절만묘 기이 학성」은 유화 작품 「소涸」를 그리기 직전에 화가가 우선 제작한 일종의 에스키스적 성격을 띤 작업—물론 정확한 선후 관계를 단정하기는 어렵지만—이 아니었을까 짐작된다. 또한, 작품 「계절만묘 기이 학성」에는 '眞山진산'—화가의 창씨개명한 일본식 이름이 진산 환眞山 桓이다—이라 찍힌 낙관 위에 ('季節漫描 其二'의 바로 왼쪽 옆으로) '鶴城'이라는 두 글자가 쓰여 있는데, 이것이 화가의 아호가 아니라면 그것은 아마도 '학이 있는 성', 즉 학과 읍성을 소재로 그린 작품이라는 뜻일 것이다. 그렇다면 이 그림에 그려진 새들은 '기러기'가 아닌 '학'으로 보아야 할 것이며, 그와 연결해 「소涸」에 등장하는 새들 역시도 모두 학을 그린 것으로 유추된다. 게다가 화가의 유작 중에는 「학과 대나무」(1941)라는 제목으로 알려진, 종이에 먹과 담채로 그린 그림 한 점이 남아 있는데, 그림 속 새의 모습 역시, 날개를 접은 학의 자태가 분명하므로 이런 여러 소재적 정황을 종합해 볼 때, 「소涸」와 「계절잡묘」, 「계절만묘 기이 학성」 등에 등장하는 새들을 기러기로 보기보다는, 날개를 펴고 하늘을 나는 학의 형상으로 보는 편이 훨씬 더 상식적인 추론일 것이다. 또 작품 「소涸」에서 새가 크게, 소牛는 작게 그려진 것은 얽매인 현실에서 자유로운 이상으로 진행해 나가고자 하는 화가 심정의 시각화로서 이해할 수 있다. 아무튼 「소涸」에서는 화면 속에 소牛와 새가 함께 등장하고 있다는 점을 유의해 보아야 할 필요가 있다. 왜냐하면, 소牛와 새의 상관성은 화가 작업의 전체 구조를 이해하는 데 매우 긴요한 열쇠가 되기 때문이다.

'소', '날개와 연기', '새'의 관계구조

'소', '날개와 연기', '새'의 관계를 요약하면, 땅의 '소 복합체'는 '날개와 연기'라는 매개를 통해 '현실적 자아(내재적 요인)'와 '지상의 고향 마을(외재적 요인)'을 각각 하늘화시키고, 하늘화된 '초월적 자아(내재적 요인)'와 '천상의

유토피아(외재적 요인)'가 다시 하나의 구조로 융합되면서 하늘의 '새 복합체'로 합치된다. 이처럼 '소'와 '새'는 각각 땅과 하늘에서 현실의 한계와 미래의 지향에 대한 표지가 되어 상호 대칭되는 의미망을 상징적으로 표상하고 있다. 즉 소와 새는 한 존재—화가 자신—의 전환 이전(내재)과 이후(초월)의 상태일 뿐이며, 자아와 세계가 내포하고 있는 서로 다른 양면을 병렬적으로 제시하고 있다. 이처럼 한 화면 속에 소와 새의 공존을 통해 이 둘이 전혀 다른 존재가 아닌 한 존재의 양면임을 보여 준다는 뜻은 소와 새를 이원적으로 분리하는 것이 아닌, 통합된 일원적 관점을 드러내는 것이기도 하다.

기독교적 구원론과 작품 도상

작품 「혈翍」—'翅'은 '새가 떼 지어 날다'라는 뜻이다—의 경우 역시, 나는 이 작품이 국립현대미술관에 소장되기 이전인 2000년 무렵, 지금은 없어진 인사동 H화랑의 벽에 매물로 걸려 있는 것을 보았다. 작품이 수복되기 전인 그 당시에는 캔버스 왼쪽 한 부분이 ㄱ자 모양으로 쭉 찢어져 있었다. 「혈」이 〈제1회 조선신미술가협회전〉(1941) 출품작이며, 세상에 거의 전하지 않는 진환의 중요한 유작임을 알고 있었던 나는 작품을 보자마자 바로 가격을 물었고, 화랑 대표 H씨는 즉시 1,800만 원을 불렀다. 그때는 나도 대학병원의 레지던트로 근무하던 시절이라, 그걸 덥석 살 수 있을 만큼의 형편은 못 되었다. 이후 나는 이 그림이 먼저 다른 곳으로 한번 흘러갔다가 나중에 국립현대미술관의 소장품으로 들어가는 일련의 과정을 약간의 시차를 두고 지켜볼 수 있었다.

이 작품에는 반추상적 구성 속에 새(들)가 천공天空을 나는 모습으로 보이는 형상이 그려져 있는데, 「소牛」에 등장하는 새의 실제적 형태와는 전혀 다른, 그보다는 훨씬 애매하고 모호한 형상성을 띠고 있으며, 그러한 이유

「기도하는 소년과 소」, 한지에 수묵·채색, 29.5× 20.5cm, 1940년경

로 마치 봉황이나 난조鸞鳥 또는 대붕大鵬 등과 같은 전설의 영조靈鳥를 대면하고 있는 듯한 느낌을 불러일으킨다. 실제로 거의 비슷한 시기에 그려진 작품인 「천도와 아이들」에서도 돌연 봉황이 출현하고 있어, 「혈」에 등장하는 새가 봉황일 가능성을 매우 강하게 시사하고 있다. 이것의 도상은 새의 구체적인 형태적 묘사보다는 새의 신비로운 영성을 상징적으로 표현하는 데 더 역점을 두고 있는 것으로 보인다.

> 그는 만물을 자기에게 복종하게 하실 수 있는 자의 역사로 우리의 낮은 몸을 자기 영광의 몸의 형체와 같이 변하게 하시리라
> ─「빌립보서」 3:21

마치 땅의 육체(우리의 낮은 몸)를 벗어나 하늘의 영체(자기 영광의 몸의 형체)가 된 듯한 새의 모습에서, 우리는 이 도상의 체계를 기독교적 '구원 salvation, redemption'의 주제와도 연결해 생각해 볼 수 있다. 작품 「기도하는 소년과 소」(1940년경)에 등장하는 '기도하는 소년'은 소를 인간화한 일종의 보조자아auxiliary ego나 분신double 또는 제2자아alter ego에 해당하며, 소의 구원에 대한 간곡한 염원을 소년의 기도하는 모습으로 구체화해 표현하고 있는 것으로 해석할 수 있다.

이처럼 '구원'이라는 관점에서 도상을 조망한다면, '소 복합체', '날개와 연기', '새 복합체' 이상의 삼자를 복음의 대헌장이라 불리는 「로마서」의 중

요한 주제인 '칭의justification', '성화sanctification', '영화glorification'에 각각 대응해 볼 수 있다.

즉 아직 육체에 속해 있어서 행위로는 죄를 짓지만, 신분적으로는 그리스도의 보혈로 속량된 상태를 이르는 과거완료적(past perfect, 이미 이루어진 구원) 칭의稱義는 지상의 현실을 살아가면서도 천상의 본향을 그리워하는—하늘을 마시고 싶은—노스탤지어적 '소 복합체'에, 영으로서 몸의 행실을 죽이며 죄로부터 끊임없이 의의 길을 향해 나아가려는 현재진행적(present progressive, 지금 이루어가는 구원) 성화聖化는 땅으로부터 하늘을 향해 수직으로 상승하려는 초월에의 의지를 상징하는—하늘을 마시고 있는—'날개와 연기'에, 재림 이후에 새로운 몸을 입고 완전한 구원에 이르게 될 미래완료적(future perfect, 장차 이루어질 구원) 영화榮華는 자신의 처음 육체를 벗고 하늘에서 영체glorified body처럼 보이는 새로운 몸을 입은 상태인—이미 하늘을 마신—유토피아적 '새 복합체'에 대응할 수 있다는 뜻이다.

이처럼 그의 회화는 존재(소/새)와 매개(날개와 연기/물과 바람), 시간(과거/현재/미래)과 공간(땅/천지간/하늘)이 하나의 통합적 서사 구조로 놀라울 정도로 치밀하고 완벽하게 교직되어 있음을 발견하게 된다.

둘이자 하나인 '소'

표면적으로는 '소(땅)'의 초월이 '새(하늘)'인 것처럼 보이지만, '날개와 연기'와 함께 거하는 '소(존재)' 안에는 이미 '소〔내재, βίος(bios)=죄로 인해 죽을 수밖에 없는 유한한 육신의 생명)'와 '새〔초월, ζωή(zoe)=은혜로 그리스도 안에서 값 없이 주는 하나님께 속한 영원한 생명)'라는 땅과 하늘, 육과 영의 양의성이 동시적으로 지시되고 있다. 즉 그리스도의 보혈로 속량된 인간의 실존적 양면성, 곧 죄로 인해 타락한 육체의 본성과 십자가의 의를 믿음으로 인해 성취된 성령의 내주內住가 공존하는 상태를 의미한다. 칭의를 획득한 '소(존

「물속의 소들」, 캔버스에 유채, 66×24cm, 1942

재)'는 미래에 이루어질 초월(영원한 생명, '새')을 지향하면서도 자신 안에 현재적 내재(육신의 생명, '소')와 미래적 초월(영원한 생명, '새')이 함께 공존하는, 홑이 아닌 겹의 상태에 놓여 있다. 이처럼 '소'는 스스로 자신 안에 포함되면서 동시에 자신을 초월하는 포월적包越的 존재다. 또한 '새(하늘=하나님)'는,

> 하나님도 한 분이시니 곧 만유의 아버지시라 만유 위에 계시고 만유를 통일하시고 만유 가운데 계시도다
> ─「에베소서」 4:6

만유 위에 계시고(하늘에 계시고, 만유를 넘어서 초월적으로 존재하시고), 만유를 통일하시고[아버지와 아들과 인간─'새'와 '날개·연기'와 '소'─을 하나로 통일시키고, 초월(하나님=하늘='새')과 내재(인간=땅='소')를 중보자(예수 그리스도=천지간='날개·연기')를 통해 하나로 만드시고), 만유 가운데 계시는(땅의 우리 가운데 계시는, 만유 안에 내재적으로 존재하시는), 포월자로서의 아버지, 곧 임마누엘Immanuel의 하나님이심을 보여 준다. 또한,

> 그 안에는 신성의 모든 충만이 육체로 거하시고
> ─「골로새서」 2:9

가 의미하는 바, 완전한 사람vere homo과 완전한 하나님vere Deus이 예수 그리스도라는 한 존재 안에서 통일되어 있는 것처럼, 내재와 초월이 이원론적으로 존재하는 것이 아니라 한 존재(소) 안에서 통일되어 있다. 그의 작품에서 '소'는 그 안에 '소'와 '새'를 동시에 함께 포함하면서, '소'의 신성은 '새'가 되고 '새'의 인성은 '소'가 된다. 그리스도가 땅에서 하늘로 승천한 것처럼, '날개와 연기'는 땅에서 하늘로 치솟는 형상으로 그려진다.

이제 앞에서 잠시 언급하고 지나갔던, 화가의 여러 작품─예컨대 「물속

173

의 소들」(1942), 「소沼」, 「계절잡묘」, 「계절만묘 기이 학성」 등—속에서 반복
적으로 등장하고 있는 연못이나 하천의 '물'의 이미지가 표상하고 있는 내
용이 무엇인지를 살펴보려 한다.

> 명절 끝날 곧 큰 날에 예수께서 서서 외쳐 이르시되 누구든지 목마
> 르거든 내게로 와서 마시라 나를 믿는 자는 성경에 이름과 같이 그
> 배에서 생수의 강이 흘러나오리라 하시니 이는 그를 믿는 자들이
> 받을 성령을 가리켜 말씀하신 것이라(예수께서 아직 영광을 받지 않으
> 셨으므로 성령이 아직 그들에게 계시지 아니하시더라)
> —「요한복음」 7:37-39

> 예수께서 대답하시되 진실로 진실로 네게 이르노니 사람이 물과 성
> 령으로 나지 아니하면 하나님 나라에 들어갈 수 없느니라
> —「요한복음」 3:5

여기에서 '물'은 '생수의 강=성령'으로 표현하고 있으며, 성령과 연관된 맥
락 속에서 물을 언급하고 있다. 소가 물가에 거하며 생수를 마셔야 생명을
영위할 수 있듯, 땅의 인간은 성령의 거하심이 그 안에 있지 않으면, 하늘
인 하나님과의 관계가 끊어질 수밖에 없다. 즉 '물(성령)' 안에서 '새(하나님)'
와 '날개·연기(예수 그리스도)'와 '소(인간)'는 하나로 연합될 수 있다. 「물속
의 소들」에서 소가 물에 잠긴 것은 세례—죄에 대하여는 죽고 의에 대하여
는 살게 하는 것—와 성령의 충만을, 「소沼」와 「계절잡묘」 등에서 물가에 소
가 있는 것은 성령의 내주를 의미한다고 해석할 수 있다. 이에 더해,

> 바람이 임의로 불매 네가 그 소리는 들어도 어디서 와서 어디로 가
> 는지 알지 못하나니 성령으로 난 사람도 다 그러하니라

오순절 날이 이미 이르매 그들이 다같이 한 곳에 모였더니 홀연히
하늘로부터 급하고 강한 바람 같은 소리가 있어 그들이 앉은 온 집
에 가득하며 마치 불의 혀처럼 갈라지는 것들이 그들에게 보여 각
사람 위에 하나씩 임하여 있더니 그들이 다 성령의 충만함을 받고
성령이 말하게 하심을 따라 다른 언어들로 말하기를 시작하니라

　「사도행전」 2:1~4

　성령은 '급하고 강한 바람 같은 소리'로 묘사되기도 하는데, '바람'은 그
대상의 실체가 시각적으로는 감지될 수 없고 청각이나 촉각을 통한 흐름과
움직임으로만 감지된다. 화가의 작업에서도 하늘을 운행하는 공기의 진동—
「혈책」에서—이나 뭉글뭉글 상승하는 연기의 동세—「우기 8」에서—등을 통
해 간접적으로 바람의 존재가 암시되면서, 마치 '날개·연기'가 그리스도의
표상으로 기능하는 것처럼 '물·바람'이 성령의 표상으로서 기능하게 된다.

「소」의 日記

　겨을 날이다. 눈이 나리지 않는 땅 우에 바람도 없고 쭉나무가 몇 주
저 밭두덕에 서 있을 뿐이다. 自然에 變化가 없는 고요한 순간이다.
쭉나무 저쪽, 묵은 土城. 내가 보는 하늘을 뒤로하고, 「소」는 우두커
니 서 있다. 힘차고도 온순한 맵씨다.
몸뚱아리는 비바람에 씻기어 바위와 같이—소의 生命은 地球와 함
께 있을 듯이 强하구나. 鈍한 눈방울 힘찬 두 뿔 조용한 動作, 꼬리
는 飛龍처럼 꿈을 싫고 아름답고 忍冬넝쿨처럼 엉크러진 목덜미의
주름살은 現實의 生活에 對한 記錄이었다. 이 時間에도 나는 웬일인

「소의 日記」

지 期待에 떨면서 「소」를 바라보고 있다.

이렇다 할 自己의 生活을 갖이 못한 「소」는 山과 들을 지붕과 하늘을, 세…….

작업 노트인 「소의 일기」는 전체 내용 중에서도 단지 200자 원고지 두 장 분량밖에는 전해지지 않고 있지만, 여기에는 화가의 내면적 상태와 의식의 흐름을 파악하고 이해하는 데 필수불가결한 몇 가지 소중한 단초가 드러나 있다. 무장의 토성을 배경으로 우두커니 서 있는 소의 형상을 묘사하고 있는 이 짤막한 원고 속에는 소의 중의적이고 양면적 특징이 다양한 방식의 묘사로 기술되어 있는데, 먼저 '땅 우에'서 '하늘을 뒤로하고'라는 표현을 통해 소가 서 있는 공간과 바라보는 공간의 상반성을 지시하고 있으며, 이 '소 복합체' 구조의 본질이 '강한 생명'에 있음을 강조하고 있다. 다시 「화첩 속의 봄—소」(『한성일보』, 1950)의 "또다시 억세게 지구를 헤치고 가고 모든 원소元素의 생명이 새로 움직이는데 (중략) 이따금 쟁기잡이의 투박한 메아리 소리만 들려오곤 한다"라는 구절에서도 원초적 생명의 새로움과 운동성, 또 그의 속성으로서의 앞을 헤치고 나아가는 억셈과 투박함, 즉 '강한 힘'에 대한 강조가 유사하게 반복된다.

또 그런 다음에는 '힘차다'와 '온순하다'라는 상반된 양의적 형용을 통해 소의 맵시를 설명하는데, 이는 일차적으로 화가가 자신의 삶의 현장에서 보여 준 성격의 양면성, 즉 자신의 기호嗜好와 지향성에 따라 주체적으로 미술을 선택해 느리지만 묵묵히 앞을 향해 나아가는 소(=자신)의 모습이 '힘참'으로, 부모와 주변의 기대와 소망을 완전히 뿌리치거나 저버리지 않는

부드럽고 순종적인 소(=자신)의 모습이 '온순함'으로 표현된 것이다. 그러나 좀 더 일반론적이고 보편적인 관점으로 정리하면, '온순한'으로는 소의 정적인 자태를, '힘차고'로는 소의 동적인 기세를 묘사하면서 정靜과 동動의 이항 대립 및 그 양자의 혼용일체—정중동靜中動, 동중정動中靜—를 동시적으로 기술하고 있는 것으로 파악해 볼 수 있다. 소의 눈, 동작, 뿔의 묘사인 '둔한 눈방울', '조용한 동작', '힘찬 두 뿔'에서 '둔한', '조용한'과 '힘찬'의 대비 역시 그와 동일한 의미망의 해석을 공유하고 있다고 볼 수 있다.

다음으로 소의 봄늉어리와 꼬리는 '바위'와 '비룡'에 비유되는데, 부동不動의 바위는 묵직한 괴량감으로 인해 땅을 향하는 하강에 대한 감각을, 생동하는 비룡은 날렵한 꿈틀거림으로 인해 하늘을 향하는 상승에 대한 감각을 환기한다. 이것은 소의 내면에 있는 상호모순적인 지상(바위=소)과 천상(비룡=새)의 두 속성이 서로 대립하는 동시에 하나로 융합되어 있는 기이한 존재 양식을 비유적으로 잘 시각화해 전달하고 있다. 이를 통해 우리는 화가가 글에서 또 그림에서 묘사하고 있는 '소'가 그 자신 안에 이미 '소'와 '새'를 함께 포함하는, 즉 대립과 융합을 한 몸으로 포괄하고 있는, 그래서 내용으로서는 양의적이지만 구조로서는 하나로 통일되어 있는 소임을 알 수 있다.

또한, 여기에서는 소의 현실과 이상에 대한 설명도 부가되었는데, '몸뚱어리는 비바람에 씻기어 바위와 같이', '인동넝쿨처럼 엉클어진 목덜미의 주름살' 등의 표현은 '소'적인 현실의 고난(애굽적 속박)에 대한 가없는 인고를, '꼬리는 비룡처럼 꿈을 싣고 아름답고', '웬일인지 기대에 떨면서' 등의 표현은 앞으로 이루어질 '새'적인 자유(출애굽적 해방)의 구현에 대한 간절한 기원을 의미한다고 볼 수 있다.

천인합일天人合—과 재세이화在世理化가 구현된 '신인묘합神人妙合'의 성취

김영기는 『한국인의 조형의식』(창지사, 1994, 315쪽)에서 한국 건축은 구조

물의 무게를 탈중력화하여 가볍게 날아오르는 형상을 취하고 있다고 하면서 이것으로 '비飛의 미'라는 개념을 새롭게 제시하는데, 새와 같이 상승하는 이미지는 '하늘의 영원성'을 지향하는 정신적인 측면을 내포하고 있다는 것이다. 그는 자금성 태화전과 경복궁 인정전의 건축 양식을 비교하면서 중국인의 미감과 한국인 미감의 차이를 기술하는데, 태화전의 지붕은 밑으로 내려올수록 안정감을 주는 삼각 형태를 이루고 있으며 이로 인해 중력 방향인 하방으로 작용하는 장중한 무게감을 느끼게 하는 반면, 인정전은 처마가 길고 윤곽이 상향 곡선을 이루며 새의 날개처럼 하늘로 비상하는 형태로 인해 사뿐하고 날렵한 느낌을 준다고 설명한다. 또 이은숙은 『우리 정신, 우리 디자인』(안그라픽스, 2009, 196쪽)에서 '비飛'에 대해 다음과 같이 기술하고 있다.

> 한국 사상은 하늘과 하나 되는 이상적 차원을 가지는 동시에 현실 세계에서도 이를 구현하고자 하는 특징이 있다. 마찬가지로 한국미도 하늘로 상승함과 동시에 땅으로 하강하는 요소를 가지고 있다. 한국인의 '비'는 현실을 무시하고 하늘로만 가려고 하는 '비'도 아니며 이상이 없는 현실적 환상도 아니다. 사람이 개인의 정신적 차원에서 벗어나 하늘과 하나 되는 천인합일의 경지가 되면 일체의 구별에서 벗어난 완전히 조화로운 세계에서 소요하게 된다.

이처럼 진환의 '소'는 '하늘과 하나 되는', '하늘로 상승하려는' 초월 요소와 '현실 세계에서도 이를 구현하려는', '땅으로 하강하는' 내재 요소가 공존하고 있으며, 현실(소)과 이상(새)을 자신 안에 동시적으로 구유具有하는 양의적 차원을 모두 포괄한다. 한국 사상이 '하늘과 하나 되는 이상적 차원(天人合一)을 가지는 동시에 현실 세계에서도 이를 구현(在世理化)하고자 하는' 것처럼 소 안에는 이미 새─초월─의 씨앗이 있기 때문에, 소는 땅─

178

현실—에 살면서도 하늘의 새를 간절히 소망하면서 새의 속성을 땅에서 구현하고자 하는 것이다. 예컨대 단독상의 소 한 마리만을 그린 두 점의 「소」 드로잉에서, 무언가를 꿈꾸는 듯한 소의 안온한 표정과 바람을 타고 하늘로 올라가는 세 줄기 연기의 형상은 마치 성령의 감화로 그리스도를 영접한, 땅으로부터 이미 하늘화된(칭의), 또 지금 하늘화되어 가는(성화), 그리고 앞으로 하늘화되어질(영화) 영적 인간의 모습을 상징적으로 보여 주고 있는 듯하다. 이는

> 나라가 임하시오며 뜻이 하늘에서 이루어진 것 같이 땅에서도 이루어지이다
>
> —「마태복음」 6:10

라는 '주님이 가르쳐주신 기도主祈禱文'의 내용과 전혀 다를 바 없다. 천인합일은 모든 종교가 거기에 도달하고자 하는 궁극의 초월적 지평인데, 진환의 작품에서 '날개와 연기'를 통해 '소가 땅에서도 '새'를 구현함으로써, '소

표 1 소 복합체ox complex **구조**

소牛=정靜	정중동靜中動·동중정動中靜	새鶴=동動
온순한(맵시)		힘찬(맵시)
둔한/조용한(눈방울/동작)		힘찬(두 뿔)
비바람에 씻기어 바위와 같이 (몸뚱어리)		비룡처럼(꼬리)
인동넝쿨처럼 엉클어진 (목덜미의 주름살)	강한 생명력	꿈을 싣고 아름답고(꼬리)
인동忍冬/비바람에 씻기어 (고난을 인고)		꿈을 싣고/아름답고(자유를 기원)
현실의 생활(애굽적 속박)		웬일인지 기대에 떨면서(출애굽적 해방)
현실의 생활에 대한 기록		이상의 도래에 대한 기록
땅地=인人/내재內在, bios	묘합妙合	하늘天=신神/초월超越, zoe

와 '날개·연기'와 '새'가 하나로 통일되고 있는 모습은 무칭지언無稱之言이자 궁극지사窮極之辭인 신인묘합神人妙合의 경지를 도상화한 형태로 제시하고 있으며, 하나님(새)과 인간(소)이 중보자인 예수 그리스도(날개와 연기)를 통해 성령(물과 바람) 안에서 하나가 되는 장면을 초현실적·환상적으로 그려낸 것으로 볼 수 있다.

삼자三者와 삼태극 문양 간의 구조적 친연성

내가 아버지께 구하겠으니 그가 또 다른 보혜사를 너희에게 주사 영원토록 너희와 함께 있게 하리니

—「요한복음」 14:16

「소와 송아지」, 종이에 펜, 15.2×17.6cm, 연도 미상

「송아지」, 종이에 펜, 23.2×22cm, 연도 미상

그날에는 내가 아버지 안에, 너희가 내 안에, 내가 너희 안에 있는 것을 너희가 알리라

—「요한복음」 14:20

라는 「요한복음」의 말씀을 화면의 도상과 연결해 '날개와 연기(내)가 새(아버지)에게 구하겠으니 새(그)가 또 다른 물과 바람(보혜사: 진리의 영, 성령)을 소(너희)에게 주사 영원토록 소(너희)와 함께 있게 하리니'/'그날에는 날개와 연기(내)가 새(아버지) 안에, 소(너희)가 날개와 연기(내) 안에, 날개와 연기(내)가 소(너희) 안에 있는 것

을 소(너희)가 알리라'로 해득해 낼 수 있으며, 하나님(새)과 중보자 예수 그리스도(날개와 연기)와 인간(소)이 궁극적으로 하나가 되는('새':'날개와 연기':'소'=하나님:예수 그리스도:인간), 그래서 천지인天地人 삼재三才가 하나로 어우러진 삼태극三太極의 도상과도 그 의미망에 있어서는 서로 긴밀하게 연결·대응되고 있다.

　소와 송아지가 읍성과 마을을 배경으로 다정하게 서 있는 모습을 그린 드로잉 작품 「소와 송아지」나 고개를 하늘로 향하고 있는 송아지의 모습을 세 번 반복해 그린 드로잉 작품 「송아지」는 유화 작품 「우기 8」을 그리기 전에 선先제작된 에스키스esquisse가 아닐까 생각된다. 「우기 8」은 소와 송아지와 연기를 주요 소재로 취택하고 있는데, 마치 '새', '날개와 연기', '소'가 각각 하나님, 예수 그리스도, 인간에 대응되는 것처럼, '소', '송아지', '바람(연기의 움직임)'은 아버지와 아들과 성령 곧 성 삼위일체 하나님의 표상에 대응되며〔소:송아지:바람(연기의 움직임)=아버지:아들:성령〕, 「우기 8」에서 소와 송아지 사이의 너무나 사랑스런 표정과 자세는 하나님의 속성이 사랑이심을 보여 주고 있는 것으로 해석할 수 있다. 또한 이것은

<div style="margin-left:2em">

예수께서 세례를 받으시고 곧 물에서 올라오실새 하늘이 열리고 하나님의 성령이 비둘기 같이 내려 자기 위에 임하심을 보시더니 하늘로부터 소리가 있어 말씀하시되 이는 내 사랑하는 아들이요 내 기뻐하는 자라 하시니라

　—「마태복음」 3:16-17

</div>

라는 「마태복음」의 말씀처럼, 아버지, 아들, 성령의 삼위 하나님이 함께 임하고, 세 위격이 하나의 본체 안에서 사랑과 기쁨으로 연합된 상태를 표현하고 있는데, 이 역시 삼태극의 형상으로 도해화할 수 있다.

181

표 2 삼태극 구조

진환 회화의 전체 구조	작품 「우기 8」의 구조
「요한복음」 14:20	「마태복음」 3:16-17
새 = 하나님 (아버지) / 날개와 연기 = 예수 그리스도 (아들) / 소 = 인간 (구원받은 자녀)	소 = 성부 / 송아지 = 성자 / 바람 (연기의 움직임) = 성령

'소 복합체'의 본질

겨울철의 기록인 「소의 일기」와 봄철의 기록인 「화첩 속의 봄—소」의 내용을 통해 '소 복합체' 구조의 본질이 '강한 생명'과 '강한 힘', 즉 '강한 생명력'에 있음을 전술한 바 있다. 그런데 맹춘孟春의 기록이면서 내용에 소가 등장하는 또 다른 자료가 있다. 어떤 이가 자신을 찾아와 보여 주었던 목우도 두 점에 대한 설명과 연천에서 한가로이 지내고 있는 자신의 근황을 적은 미수眉叟 허목許穆, 1595~1682의 「牧牛圖記목우도기」라는 제목의 글인데, 이것은 허목의 문집인 『기언記言』 제29권 하편 「서화」에 수록되어 있다.

「牧牛圖記」

六年春 余老居漣上 客從吳殿中來 持牧牛圖示余 雨景雪景爲二圖 有平蕪野樹 郊墟遊牛 有行者立者吃草者 童子有誇者 有下者 有被蓑者 有戴篛笠者 有持釣竿者 其下時之名公學士詠畫酬唱詩成一什 余無他事 老於耕牧

182

或燒菑種秫 或放牛平蕪 垂釣清溪 日夕墟煙有暝色 罷釣驅牛而歸 此老人
耕牧而樂者也 今時已孟春 寒日滌凍塗 雉震呴 魚陟負冰 農緯來治田 又對
此畫 悠然有郊原閒暇之趣 喜而書之 爲牧牛圖記 丁未(1667) 正月

육년 봄에 내가 늙어 연천漣川 가에서 지내고 있을 때 객이 오전중吳
殿中을 따라와서 지니고 있던 목우도를 나에게 보여 주었는데, 우경雨
景과 설경雪景 두 가지로 된 것이었다. 넓은 평야와 들녘의 나무, 빈터
에 노니는 소가 있는데, 걸어가는 놈, 서 있는 놈, 풀 먹는 놈이 있었
으며, 목동들은 소를 타고 있는 자, 내려오는 자, 도롱이를 입고 있
는 자, 삿갓을 쓴 자, 낚싯대를 쥐고 있는 자가 있었다. 그 밑에는 당
대의 명공名公과 학사學士들이 그림에 대해 읊고 수창酬唱, 시가를 서로 주고
받으며 부름한 시詩가 열 사람을 이루고 있었다. 나는 별다른 일이 없어
밭을 갈고 소를 먹이며 늙어간다. 그리하여 묵정밭에 불을 놓아 수
수를 심기도 하고 들판에서 소에게 풀을 뜯기기도 하며 맑은 시내
에 낚싯대를 드리우다가, 저물녘에 연기가 나고 어두워지면 낚시를
그만두고 소를 몰고 돌아온다. 이는 늙은 내가 밭 갈고 소 먹이면서
즐기는 것이다. 지금 절기가 이미 맹춘이라서 추위가 나날이 달라
언 땅이 녹아서 꿩이 울고 물고기가 얼음 위로 뛰어오르며 농부가
쟁기를 챙겨서 밭을 간다.
그런데 이 그림을 대하니
유유히 들판에서의 한가한
정취가 있으므로 기쁜 마
음으로 글을 써서 목우도
기를 짓는다. 정미년(1667)
정월

허목, 「牧牛圖記」

183

「목우도기」와 진환의 「소의 일기」 및 「화첩 속의 봄―소」에서는 우선 고요한 주변의 풍경을 기술한 다음, 힘찬 소의 자태나 쟁기를 끌며 밭을 가는 소의 역동성을 부각하고 있다. 진환이 생명의 약동을 일깨우는 계절의 기운과 소의 억센 쟁기질을 연결시키듯, 허목은 언 땅이 녹아서 꿩이 울고 물고기가 얼음 위로 뛰어오르는 연비어약鳶飛魚躍의 생의 약동élan vital과 소의 밭갈이를 연관시키고 있다. 소가 지닌, 또는 소가 환기하는 강한 생명력은 두 사람의 글 모두에서 가장 중요한 주제가 되고 있다.

陳瓘의 '소'는 '이야기'를 가지고 있다. 그것은 어쩌면 나의 고향 이야기이기 때문에 나에게 읽혀지는 것일지도 모른다. 지금도 귀향 버스에서 내리면 너무도 갑작스럽게 느껴지는 마을의 정적 때문에 나는 그때마다 당황하게 된다. 폐허로 무너져내리고 있는 土城, 낮게 깔려 있는 오두막집들이 여름의 뜨거운 햇볕이 내리쬐면 모든 것이 정지된 것 같다. 이 정적은 거역할 수 없는 힘으로 마을 전체를 억누르고 있어서 마치 진공상태에 빠진 것 같다.

그런데 자세히 보면 그 가운데에도 살아서 움직이는 생명체가 눈에 띈다. 土城 위에 매어 놓은 한 마리 황소인 것이다. 이 황소의 느린 움직임과 터질 듯한 힘은 마을 전체를 억누르는 정적의 무게를 은근하게 그러면서도 완강하게 버티고 있다. 이러한 '소'를 보게 되면 그것이 '무장'이라는 마을의 공간의 상징이라는 생각을 한다. 세월의 풍상 속에서 보이지 않는 생명력을 발휘하여 느린 변화를 보이는 점에서 그곳은 우리나라의 어느 곳에서나 볼 수 있는 촌락이지만, 화가가 그린 '소'는 단순한 소가 아니다.

—김치수, 「그림 속의 말」에서

이화여대 불문과 교수를 지낸, 무장 출신의 문학평론가 김치수金治洙,

1940~2014가 1983년 〈진환 유작전〉 도록에 기고한 이 글에서도 역시 소의 '느린 움직임과 터질 듯한 힘'을 강조한다. 그 역시도 진환이 그려온 소의 본질을 '겉으로는 느리고 둔해(미련해) 보이지만 변화를 이끄는 강력한 생명력을 간직하고 있음'으로 파악하고 있다는 것을 알 수 있다. 이것은 진환의 작업이,

> 십자가의 도가 멸망하는 자들에게는 미련한 것이요 구원을 받는 우리에게는 하나님의 능력이라
> ─「고린도전서」 1:18

라는 「고린도전서」의 말씀이 전하고 있는 놀라운 하나님의 '생명 주시는 능력'과 예수 그리스도를 통해 '믿음으로 영생을 얻은(구원을 받은) 인간의 모습'을 소의 형상을 빌려 잘 표현해 내고 있다.

표 3 '소 복합체-초월의 매개(날개·연기/물·바람)-새 복합체'의 종합

	소 복합체ox complex	초월의 매개	새 복합체bird complex
	현실적 자아 / 지상의 고향 마을	날개wing / 물water / 바람wind / 연기smoke	초월적 자아 / 천상의 유토피아
공간	땅	천지간	하늘
시간	과거완료	현재진행	미래완료
구원	칭의	성화	영화
존재	인간	예수 그리스도·성령	하나님
존재양태	육체	육체·영체	영체

시대적 컨텍스트^{context} 속에서 바라본 '소'

 마지막으로 언급할 지점은 당대의 미술적 상황에 관한 내용인데, 그것은 일제강점기 일본 유학생 출신 화가들의 상당수가 초현실주의^{surrealism}나 야수파^{fauvism}의 영향을 받았고, 이를 통해 그들이 공유하던 향토적 정취와 민족적 정체성에 대한 공감이 표현되고 있다는 점이다. 여기에서 언급한 진환 외에도 문학수[예컨대, 작품 「비행기가 있는 풍경」(1939), 「춘향단죄지도春香斷罪之圖」(1940) 등]나 이중섭[작품 「망월」(1940), 「소와 여인」(1940), 「연못이 있는 풍경」(1941), 「망월」(1943), 엽서화 「반우반어」(1940) 등] 등의 많은 동시대 화가들이 이러한 회화적 기조를 굳게 견지해 나가고 있었으며, 이들의 작업은 전통에 기초한 설화적 토속취土俗趣를 추구하면서도, 몽환적 분위기가 짙게 깔린 초현실주의적 화풍을 구사하는 경향을 띠고 있었다.

 일본의 다양한 재야 성향의 미술 동인들—이과회, 독립미술가협회, 자유미술가협회, 미술문화협회 등—에서는 1930년대를 전후한 시기에 초현실주의가 크게 유행했고, 진환이 니혼日本미술학교를 졸업한 뒤부터 수학했고 이후에는 강사로도 출강했던 '미술공예학원'을 창립한 교수진 중 하나인 후쿠자와 이치로福澤一郎, 1898~1992가 당대 일본 초현실주의 회화의 중추적 역할을 담당했던 지점을 통해, 진환이 그로부터 초현실주의 화풍의 영향을 받았을 가능성에 대한 내용을 다룬 선행 연구도 있다(안태연, 「진환과 1930~1940년대 일본 초현실주의 미술—꿈과 이상의 편린들」, 『진환 평전』, 33~51쪽).

 그뿐 아니라 소는 그 시절 민족적 상징의 가장 강력한 모티브로 차용되었던, 당대 조선인 화가들 사이에서는 꽤나 보편적인 작업의 소재이기도 했다. 그것은 그들이 학습기를 거치며 습득해 온 일본미술의 영향, 조선 향토색의 추구라는 상호 공감대, 어린 시절부터 주변에서 늘 보아온 친숙함 등이 겹쳐진 탓일 것이다. 한국 근대미술사에서는 진환 외에 소를 즐겨 그린 주요 작가군으로 이중섭, 최재덕, 송혜수宋惠秀, 1913~2005, 고석高錫, 1913~40 등

이 거명되기도 한다. 즉 이것은 작업의 소재로서 소를 선택한 것이 진환만의 독자적인 발상은 아니었다는 뜻이기도 하다. 이뿐 아니라, 비슷한 시기에 그와 함께 소를 그린 이중섭의 1940년대 작품의 도판에도 진환의 작품에서의 중심 소재인 소, 새, 연못(물) 등의 모티브가 똑같이 등장하고 있으며, 문학수의 경우 역시도 「비행기가 있는 풍경」에서는 소들이, 「춘향단죄지도」에서는 천마天馬의 날개가, 「나는 말」에서는 피어오르는 연기가 화면 속에 등장하고 있다. 이것은 이 글의 분석 대상이었던 소를 포함한 진환의 몇몇 모티브 역시도 단지 그만의 특별한 선택은 아니었다는 뜻이 된다. 그렇다면 진환과 이중섭, 그리고 문학수의 모티브 전체를 다 뭉뚱그려 상동적相同的 시각으로 파악하는 것이 과연 합당한 시도일까? 이중섭이나 문학수의 작품 속에 등장하는 유사 소재—소, 새, 연못(물), 날개, 연기 등—를 기독교적 존재론의 시각으로서만 환원해 읽어내는 것은 아무래도 좀 과한 독법이지 않은가? 만일 그렇다면 동시대의 몇몇 동료 화가와 겹쳐지는 진환의 이러한 소재 취택을 기독교의 존재론적 관점으로 파악하려 한 것이 다소 무리한 시도는 아니었을까 하는 의문이 제기될 수도 있을 것이다.

　그러나 한 화가의 유니크한 작품 세계라는 것이 기실은 극히 미시적인 차이, 즉 스승이나 선후배, 동료 화가들과 함께 공유했던 미술적 큰 흐름 이면에 자리 잡고 있는 그 자신만의 고유한 성장 배경이나 특유의 생활 경험, 사유 방식이나 신념 체계의 차이 및 신앙적 배경 등, 이를테면 '일반명사'로서의 체험이 아닌, 기질이나 환경 또는 개별적으로 처해진 상황 등의 차이에서 유래하는 '고유명사'로서의 체험에 훨씬 더 많이 빚지게 되는 경우도 있다. 이것을 찾아내고 읽어낸다는 것은 대단히 예민하면서도 섬세한 문제다. 예컨대 진환의 작품에서와는 달리 이중섭의 1940년대 작품에서 소와 더불어 '여성'이 등장하는 것은, 당시 애인이었던 야마모토 마사코와의 연애사가 작업에 반영되고 있는 것이라 볼 수도 있고, 이중섭의 작품에서와는 달리 진환의 작품에서 그의 고향 마을의 풍경이 더 빈번하게 그리고

더 구체적으로 등장하는 것은, 이중섭에 비해 고향이 작업에 있어 그에게 끼친 정서적 영향이 더 지대했을 것이기 때문이라 볼 수도 있다. 진환의 경우, 비록 짧은 분량이나마 자신의 작업을 이해할 수 있도록 보족補足해 주는 몇몇의 소중한 유고遺稿가 남아 있었기에, 작품과의 연관선상에서 이를 그의 개연성 있는 종교적 배경과 연계해 해석하려는 시도가 가능할 수 있었다. 이 논고는 유사한 소재를 다루는 개별 화가 간의 틈새에 존재할 수 있는 미세한 차이를 발견하려는 하나의 예시적 사례이며, 종교적 배경을 전제로 화가의 작업 전반을 이해하려 시도한 하나의 가설적 제시이기도 하다.

　진환의 작가적 자기 타블로tableau의 형성과정과 회화적 체계로의 거시적 진행이 당시 제도권 미술학교를 통한 정규교육의 과정, 사승師承 관계 내에서의 신新미술사조의 접촉, 뜻이 맞는 화우들과의 동인활동 등을 통해 이루어져 나갔을 것은 너무나도 자명한 사실이다. 그러나 동시대의 한 공간에서 어울린 화가들 사이에서는 여러 측면에서 서로간에 소재 및 화풍에서의 유사한 패턴이 공유될 수밖에 없기에, 분석할 수 있는 작품과 자료가 전반적으로 불비不備한 현 상황에서 '조선신미술가협회'의 동료들—진환, 이중섭, 문학수, 최재덕, 이쾌대 등—간의 상호 영향관계를 함부로 예단하기란 자칫 섣부르게 될 수도 있는, 매우 어려운 연구 영역이기도 하다. 그러므로 추후 이에 대한 관련 사료의 발굴 및 다양한 후속 연구가 지속적으로 필요해 보인다.

사진으로 본 진환

陳
瓛

1913~51

진환은 1913년 6월 24일 전라북도 고창군 무장면 무장리 257-3에서 태어나, 1931년 고창고
등보통학교를 졸업했다. 같은 해 보성전문학교 상과에 입학했으나, 다음 해인 1932년 중퇴
했다. 이후 고향 인근인 광주와 영광 등지를 전전하다가, 1934년 니혼미술학교 양화과에 입
학했다. 1938년 같은 학교를 졸업하고, 같은 해 도쿄미술공예학원 순수미술연구실에 입학해
1940년 수료했다. 또한, 다시 그해부터 미술공예학원 강사와 미술공예학원 부속 아동미술
학교 주임으로 재직했다. 1943년 귀국하여 이듬해 전주 출신의 강전창(姜全昌)과 결혼했고,
1946년 부친이 설립한 무장농업학원의 원장으로 취임했다. 그해 다시 무장농업학원이 무장
초급중학교로 승격됨에 따라 초대 교장직을 맡게 되었고, 1948년부터는 홍대 미대 교수를
지냈다. 6·25전쟁 중인 1951년 1월 7일, 피난 도중 고향 인근에서 제자가 오인 사격한 유탄
에 맞아 별세했다.

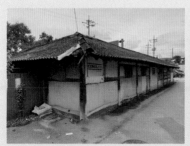
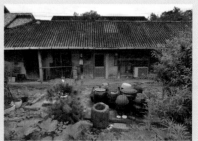

화가의 생가 외경과 내뜰(전라북도 고창군 무장면 무장리 257-3)

미술에 관심을 갖기 시작한 무렵부터 화가의 그림을 좋아하게 되었다. 한국 근대미술사에서
소를 즐겨 그린 화가들이 한둘도 아니고, 그들의 작품이 모두 독특한 나름의 매력을 가지고
있지만, 화가가 그린 작품의 경우는 그 부드러운 소의 얼굴 표정이나, 황토색의 토속적 일상

189

화가가 스케치한 생가

성과 하늘색의 천상적 초월성, 그리고 하얗게 뭉게 뭉게 피어오르는 구름의 신비감 등이 교차하는 미묘한 지점에서 항상 감동을 받았더랬다. 2000년 당시, 화가의 차남 진경우의 광주 진월동 자택을 찾아가 〈진환유작전〉(신세계미술관, 1983) 도록을 한 권 받아오기도 했고, 최근까지도 광주 일곡동에 자리한 그의 화실을 몇 차례 방문하기도 했다. 대략 20년 전쯤 고창군 무장면의 생가를 찾아 그 위치를 확인해 두었는데, 생가 일부는 도로가 생기면서 이미 없어졌지만, 나머지 일부는 지금까지도 보존되어 있다.

무장읍성의 진무루

무장읍성은 무송현茂松縣과 장사현長沙縣, 이 두 고을을 통합하고 그 중간 지점을 현의 치소治所로 삼아 조선 태종 17년(1417)에 축조한 읍성이다. 무장이라는 지명도 무송과 장사에서 각각 한 자씩 취해서 붙인 것이다. 또한, 이곳은 동학농민혁명(1894) 당시 무장기포茂長起包 및 창의문倡義文의 포고와 연관된 장소이기도 하다. 화가의 그림에는 무장읍성이 중요한 배경으로 등장하고 있으며 진무루鎭茂樓가 그려진 스케치들이 더러 남아 있기도 하다. 진무루는 성의 남쪽에 위치하고 있는 읍성의 정문으로, 석벽으로 된 옹성에 둘러싸여 있다.

(시계방향으로) 무장읍성 내 객사, 송사지관/읍성 안에서 바라본 진무루와 마을 전경/마을 느티나무 옆에 세워진 진을주의 「무장토성」 시비

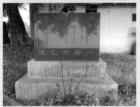

읍성 내에는 송사지관松沙之館이라는 객사가 자리하고 있고 읍성 밖 마을에는 영선중·고등학교가 있는데, 이 학교의 전신인 무장초급중학교에서 화가는 초대 교장을 지냈다. 마을에는 고창 출신의 시인 진을주陳乙洲가 지은 시 「무장토성」의 일부가 석비에 새겨져 있다.

이따금/하마下馬등 말발굽 소리에도/귀가 밝아/벌떡 일어서는 토성土城//철따라/굿거리 열두 거리 굽니던/질곽한 성문城門//초립동이 드나들던 성밖/솟대거리 당산에/달밤 부엉이가 울면/풍년이었고/백여시가 울면/꽃상여가 나갔다//시방도 살막에선/짭짤한 미역내음 갯바람이/활등 같은 신화의 등허리에/부딪쳐 온다

화가의 고창고등보통학교(1926~31) 학적부

생도란의 '鎭用'에 세로 두 줄을 그어 지우고 작게 '瓛'이라 써넣은 것을 보면, 고보 졸업 전 어느 시점부터 '진환'이라는 이름을 쓰기 시작한 것으로 보인다.

매형, 매제들과 함께(왼쪽부터 진환, 고재선(누이동생 양순 남편), 김경탁(누이동생 판순 남편), 정태원(손윗누이 남순 남편))

큰매형인 정태원은 화가가 보성전문학교 자퇴 후 낙향해 방황하던 시절, 화방에서 화구를 사주며 미술 쪽으로 진로를 이끄는 결정적인 역할을 했다고 한다. 또한, 화가의 부친 진우곤의 반대에도 불구하고 화가에게 일본 유학을 권유하고 유학에 필요한 모든 절차를 준비해 주었으며, 화가가 무장초급중학교 교장으로 재직하던 시기에도 상경해 홍대 미대의 설립에 참여할 것을 종용했다고 한다. 정태원은 광주 YMCA와 수피아여자고등학교의 설립에도 관여했고, 6·25전쟁 중에 기독교 신앙에 대한 배교를 거부했다는 이유로 좌익 세력이 주도한 인민위원회에 회부되어 순교했다.

화가가 이른 나이에 요절한 데다가, 일본 도쿄에 유작 대부분을 남겨둔 채 귀국한 탓에 전해지는 유작이 많지 않다. 또 신세계미술관에서 열린 〈진환 유작전〉(1983) 도록이나, 최근 출간된 『진환 평전』(2020) 정도의 자료가 남아 있을 뿐이다. 많지 않은 사진 자료 가운데 도쿄 시절 사진 대부분은 화가가 도쿄미술공예학원 강사로 재직할 당시 학생이었던 하야시다 시게마사林田重正가 보관하고 있다가 공개했다. 그는 자신의 글에서 화가를 '명상의 화가'로 회고하기도 했다.

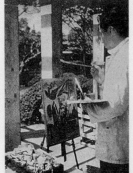

1 젊은 시절의 화가
2 고창 영선중학교(구 무장초급중학교) 교장실에 걸려 있는 진환의 초상
3 〈제11회 베를린 올림픽 예술경기전〉 출품작 「군상」을 제작 중인 진환(1936)
4 도쿄미술공예학원 시절의 화가(1940년경)
5 도쿄미술공예학원 부속 아동미술학교에서(1940년경)
6 도쿄미술공예학원 부속 아동미술학교 실기실에서(1940년경)
7 아내 강전창과 함께(1944)
8 고창 영선중학교 교무실에 걸려 있는 부친과 조부의 사진을 들고 서 있는 진환의 차남 진경우

|1|2|3|
|4|
|5|
|6|7|8|

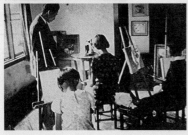

〈제2회 신미술가협회전〉 전시장에서(왼쪽부터 진환, 이쾌대, 최재덕, 홍일표, 화신화랑, 1942. 5)

〈제3회 신미술가협회전〉 전시장에서(앞줄 왼쪽 두 번째부터 배운성, 이여성 등, 뒷줄 왼쪽부터 이성화, 김학준, 손응성, 진환, 이쾌대, 윤자선, 홍일표, 화신화랑, 1943. 5)

화가는 '독립미술협회'나 '신자연파협회' 등의 미술 동인을 통해 작가로서의 입지를 다져나갔고, 도쿄 유학 중에는 조선인 유학생들의 모임인 '재동경미술협회' 동인전에 출품하기도 했다. 또한, 1941년부터 1944년까지 4회에 걸쳐 회원전을 열었던 '신미술가협회' 창립 동인으로 참여해, 「우기牛記」 연작을 비롯한 다양한 작품을 지속적으로 출품했다.

〈제3회 신미술가협회전〉 전시장에서(왼쪽부터 홍일표, 최재덕, 김종찬, 윤자선, 진환, 이쾌대, 화신화랑, 1943. 5)

(시계방향으로) 〈제1회 신미술가협회 경성전〉 초대장(김종찬, 문학수, 김학준, 진환, 이중섭, 최재덕, 이쾌대, 화신화랑, 1941. 5)/〈제3회 신미술가협회전〉 리플릿/〈제3회 신미술가협회전〉 작품 목록

양
달
석

낙원을 꿈꾸는
소와 목동

　다른 장르의 글쓰기와 비교할 때, 미술비평과 관련된 논고에서 가장 두드러진 특징 가운데 하나는 현학성衒學性의 문제다. 현학성은 화려한 언술과 고도의 지식을 남들에게 과시하려는 허장성세를 비꼬려는 의도로 사용되기도 하지만, 어떤 대상을 파악하고 설명하려는 측면에서는 주로 상대에게 그것이 잘 잡히지 않고 모호한 상태에 놓여 있다는 뉘앙스와 결부되기도 한다. 그것은 그 대상의 속성이 마냥 단순하지 않고 다면적이기 때문에 그렇게 되는 것이기도 하지만, 어쩌면 어떤 대상에 대해 글을 쓰는 필자가 그 대상의 본질을 정확히 꿰뚫지 못하는 데서 오는 폐해일 수도 있다. 그렇다면 복잡한 대상의 본질을 단순하게 정리하고 파악할 수 있게 해주는 가장 좋은 방법은 무엇일까? 무엇이 복잡하다는 것은 그 대상의 전모를 일거에 파악하기가 쉽지 않다는 전제가 이미 그 안에 내포되어 있으므로, 우선은 그 대상의 본질로 들어갈 수 있는, 비록 미세할지라도 핵심적인 실마리를 찾아내려는 의미 있는 시도가 선행되어야 한다. 그리고 때에 따라서는 개별적인 특수성을 찾아 그 단서에 접근하는 것보다는 보편적인 공통항을 탐색하려는 시도가 더 큰 도움이 될 수도 있다.

「소낙비」, 캔버스에 유채, 45×53cm, 1960년대

　미술에 관한 글, 특히 현대미술 분야 등의 경우에서 그것이 현학성을 띠게 되는 가장 큰 이유는 객관적인 정답을 이야기하기가 특히 어렵다는 점과 방법론상 인문학의 문사철文史哲 전반을 아우르며 상당히 관념적·사변적인 방식으로 접근할 수밖에 없다는 점 때문인 듯하다. 그러다 보니 심지어는 '아무 말 대잔치'와 같은 공허한 말의 성찬이 되어버릴 수도 있다. 그래서 과거에서 현대로 올수록 미술은 적어도 다수가 이해하고 공감하기가 점점 더 힘들어지는 고상하고 난해한 장르로 전락하고 있다는 느낌을 지울 수가 없다. 아무리 미술의 대중화에 대해 목소리를 높여 봐도 미술은 그들만의 리그에서 벗어나지 못하고 있다는 것이다. 물론 그렇다고 해서 다수가 공감할 수 있는 인기 절정의 장르만이 최고의 가치를 지닌다는 이야기를 하려는 것은 아니다. 그렇다고 미술가가 아이돌 그룹같이, 미술품이 걸그룹 멤버의 댄스같이, 미술애호가가 그들의 열렬한 팬덤같이 그렇게 대

중적이 되기는 좀 어렵지 않겠는가? 그러나 그럼에도 정말로 안타까운 점은 현대미술이 다수가 함께 어울리며 공감할 수 있는, 가장 중요한 예술의 한 기능을 차츰차츰 잃어버리고 있다는 사실이다.

미술에 접근하는 코드, 정조

이러한 시대에 미술로 접근할 수 있는 가장 대중적이고 보편적인 코드로 지목될 수 있는 항목은 '정조情操, sentiment'일 것이다. 미술 영역에서 '조형적 미美의 공감'이라는 측면보다 '텍스트의 치밀한 독해'의 측면이 더 중요한 요소로 전환된 현대미술이 상실한 중요한 덕목이 바로 이것이 아닐까 하고 생각하는데, 여산黎山 양달석梁達錫, 1908~84의 회화는 정서체험이 예술에서 차지하는 중요성이 무엇인지를 이 시대에 다시 새롭게 소환하는 '오래된 미래'로서 우리에게 다가오고 있다. 결국, 사람의 마음을 움직이는 것은 일어난 사건에 대한 인지가 아닌 그 사건과 연결되어 있는 정조이고, 작품에서 드러나는 화가 자신의 기억memory과 정신역동psychodynamics도 바로 이 정서체험과 가장 긴밀하게 연관되어 있다. 정조란 단순히 미적 영역에만 갇혀 있을 수 없는 훨씬 그 이상의 것이며, 그렇기 때문에 우리가 작품을 대할 때 표현된 사실이 무엇이냐에 대한 인지적 해석도 중요하지만, 그 이상으로 그 사실을 어떻게 느꼈는지에 대한 정서적 해석이 중요해진다. 이 동네나 저 동네나 객관적으로 봐선 별 차이 없이 거기가 거기인데, 내가 태어난 바로 그 마을만은 여느 다른 마을보다 각별하게 느껴지는 것, 그것은 고향의 정경과 함께 떠오르는 나의 뼛속 깊이 새겨진 아련한 추억 때문일 것이다.

또 한 사람이 결혼을 생각할 때, 상대편이 학벌 괜찮고 재산 많고 집안이 좋은 데도 왠지 끌리지 않는 경우도 있고, 정반대로 외적 조건은 그저 그러한데 이상하게 마음이 끌리는 상대도 있다. 이처럼 각별하게 느껴진다거나 이상하게 마음이 끌린다는 것, 그것이 바로 중요한 대상과의 초기 대

「소와 목동」, 캔버스에 유채, 65.2×91cm, 1971

상관계에서 유래하는 정서체험과 연관되지 않고서는 설명할 수 없는 인간 존재의 독특한 신비인 것이다. 물론 이 시대 사람들의 정조가 양달석이 살았던 그 시대 사람들의 정조와 같을 수는 없고 그러하기에 이것이 우리가 다시 양달석이 경험했던 당시의 근대적 정조로 회귀해야 한다는 이야기를 하려는 것은 아니다. 그러나 근대기에 양달석이 표현하고 전달하려 했던 예술의 핵심이 그 시대의 '정조'라는 점을 그의 작품을 통해 이해한다면, 과거에 지나간 그의 작품이 지닌 정서를 이해하고 접근하는 방법을 지금 다시 발견해 나가면서, 다시 이 시대 사람들이 느끼는 현대적 정서를 어떻게 효과적으로 표현하고 전달할 수 있을지에 대한 새로운 단서를 찾아낼 수 있게 될 것이다.

또 양달석 작품의 도상과 그 삶의 궤적의 연관성을 추적하면서 화가의

인생사적 체험과 정신역동이 자신의 작품세계를 형성한 근간이 되었는지에 대한 문제와 화가 자신의 삶에 대한 회고와 손수 기록한 글을 통해 그가 추구해 온 예술의 지향이 어떠했는지를 구체적으로 파악해 보는 것은 양달석의 작품이 지금 이 시대에 제기하는 문제의식을 환기하는 동시에 그것이 지닌 예술적 의미를 새로이 정립하는 '의미의 현재화'를 구현해 낼 수 있는 계기가 될 수 있을 것으로 기대한다.

애정결핍, 사랑을 갈구하다

양달석의 작품이 지닌 정조에 접근하고 그것을 느끼기 위해서 선행해야 할 작업은 그가 자신의 삶의 상황 속에서 어떤 컬러의 감정을 형성해 나가게 되었는가에 관한 문제와 그 형성된 감정이 작품 안으로 어떻게 투영되어 있는가에 관한 문제를 모두 확인해 볼 필요가 있다. 이를 위해서는 그의 가족력을 포함하는 유년기를 비롯한 성장기의 개인력personal history 전반과 화가의 작업 소재와 내용을 확인하고 이들을 서로 연결하는 과정이 반드시 필요하다.

화가는 거제 사등면에서 대대로 한의업에 종사해 온 집안 출신의 넉넉한 환경에서 태어났지만, 네 살 무렵 부모의 이혼으로 어머니와 헤어졌고 그 직후 양의학을 공부하러 상경해 버린 아버지의 부재까지 겹치면서, 차남이었던 화가를 포함한 3남 1녀의 형제자매 모두가 친척집을 전전하면서 천덕꾸러기 신세로 눈칫밥을 얻어먹고 살았던 것으로 알려져 있다. 여섯 살이 되던 해엔 아버지의 귀향과 재혼으로 가족이 모여 살게 되었고, 한약국과 양의원을 겸했던 아버지는 지역에서 이름난 양의로 활약하며 상당한 재산도 모았으나, 새로 들어온 계모가 사납고 모진 성격이라 전처 소생의 자녀들에게는 유난

히 표독스레 굴었다 한다. 어느 추운 겨울날 밤, 변소에 빠져 꽁꽁 얼어붙은 화가를 구해 내려는 화가 누이의 모습을 본 계모는 두 사람에게 찬물을 끼얹어 방 근처에 얼씬도 못하게 했다고 한다. 이때 화가의 누이는 동생의 몸이 얼어붙지 않도록 밤새도록 화가를 껴안아 자신의 체온으로 동생의 몸을 덥혀 주었다고 하는데, 화가는 이런 누이의 애틋한 온정을 나이가 든 다음에도 결코 잊을 수 없었다고 회고했다. 그 이후에도 계모는 엄동설한의 추위에 여러 차례 화가의 옷을 벗겨 집 밖으로 쫓아내 버렸다는데, 우연히 길을 지나다가 이 장면을 목격한 처녀 오씨吳氏가 쫓겨나서 길에서 떨고 있는 화가를 품에 안고 다시 집으로 데려다주었다 한다. 후처가 전실 자식들을 학대하는 것을 알게 된 아버지는 계모와 이혼을 한 후 다시 오씨와 결혼했고, 심성이 고운 오씨 부인은 화가의 형제자매들을 지극하게 돌보았으나 애석하게도 그녀는 결혼한 지 일 년 만에 아이를 낳다가 난산으로 세상을 떠났다고 한다. 이후 다시 아버지는 한씨韓氏 부인과 네 번째 결혼을 했으나 부부간이 그리 원만치만은 않았다 하며, 화가가 열두 살 때 가족들이 충남 강경으로 거처를 옮겼으나, 아버지가 콜레라로 사망하면서 이듬해 고향으로 돌아와 열여섯 살이 될 때까지 백부집에서 소풀을 먹이는 목동일로 겨우 연명하는 불행한 처지에 놓이게 된다.

이상의 내용은 유년기 시절 화가의 개인력에 대한 간단한 요약인데, 여기에서 중요한 사항 몇 가지를 살펴본다면, 우선 생모 신씨辛氏를 포함해 어머니의 역할을 하는 대상이 전부 네 사람(multiple care givers), 즉 여러 차례에 걸친 양육자의 변동이 있었다는 점을 지적할 수 있다. 두 번째 계모인 오씨 부인으로부터 1년 남짓한 동안에 아무리 따뜻한 사랑을 받았다 하더라도 피붙이인 생모와의 애착과는 분명 차이가 있었을 것이며, 네 살 이전

202

「소와 목동」, 종이에 연필, 21.6×27.7cm, 1950년대

의 양육자인 생모 역시 이혼을 단행할 정도의 모종의 불화가 남편과의 사이에서 있었을 것이란 사실을 감안한다면, 그녀가 당시 화가에게 전적으로 안정적인 돌봄을 제공하기에는 다소간의 정서적 불안정과 기복이 있었을 것으로 추측된다. 첫 번째 계모의 극심한 학대와 그 이전 2~3년간 부모 없이 친척집을 떠돌아야 했던 유년기 애정결핍의 편력은 화가가 자신의 불편이나 요구에 대해 민감한 반응을 보여 주는 따뜻하고 한결같은 양육을 받지 못하도록 만들었고, 오히려 누이로부터 어머니에게 느낄 수 있는 애틋한 정서적 감화를 받았음을 알 수 있다.

그다음으로, 열두 살 때 겪은 아버지의 죽음은 화가에게 고아가 되는 쓰라린 아픔과 더불어 경제적인 빈곤을 안겨 주었는데, 당시 화가가 겪었던 감정은 사고무친四顧無親, 즉 세상 어디에도 자신을 사랑하고 돌보아 줄 사람이 없다는 아득한 절망감에 다름 아니었을 것이다. 당시 화가의 처지로 보아서는, 무엇보다도 자신을 부모처럼 사랑스레 돌보아 줄, 그리고 자신이 의지할 수 있는 어떤 듬직한 존재의 출현과 누이가 보여 주었던 그 온정의

지속성에 대한 깊은 정서적 갈망이 있었으리라는 점을 예상하기란 그리 어렵지 않다. 다음은 그가 백부집에서 목동생활을 할 때 있었던 사건을 자서전에 회고한 내용이다.

절망의 뒤안길, 소를 만나다

나는 소와 함께 흔히 종일을 산마루에서 보냈다. 산에는 소와 초목과 들과 바람과 구름 등이 한국적 정서의 자연 구도를 이루고 있어 나는 이 속에서 불행한 나의 어린 시절을 달랬다. 11월의 어느 저녁나절이었다. 산등성이에서 팔베개를 하고 누워 꿈의 나래를 펴고 있다가 그만 소를 잃고 말았다. 아무리 찾았으나 소가 보이지 않아 나는 깜깜한 뒤에야 집에 돌아왔다. 백부는 불호령이었다. 담뱃대로 나의 머리를 마구 치면서 소를 찾아오라고 호통이었다. 나는 다시 산으로 올라갔다. 밤새도록 이 산 저 산을 무서움도 모르고 찾아 헤매었으나 소는 보이지 않았다. 짐승처럼 컴컴한 산허리에서 나는 한기와 공복으로 쓰러지고 말았다. 새벽녘 추위에 떨며 눈을 떠보니 멀리 맞은편 산언덕에 소 한 마리가 보였다. 허둥지둥 뛰어내려간 나는 그 소의 한쪽 다리를 잡고 얼마나 통곡을 했는지 모른다.

「소」, 종이에 콩테, 21.5×28cm, 연도 미상

그 소는 내가 찾던 소였다. 나는 평생 동안 소를 그리고 있다. 나의 그림엔 소가 제일 많이 등장한다. 나는 소를 나의 부모처럼 혹은 자식처럼 그려왔다. 소 등에서 아이들이 낮잠을 자는 그림, 비가 올 때 아이들이 소 배 밑에서 비를 피하는 그림 등은

이때의 인생에서 비롯되었다.

그는 양친 슬하에서 그 나이 또래의 보통 아이들이 당연히 누린 조건 없는 육친의 사랑을 전혀 받지 못했고, 마음속에 깊은 서러움을 안은 채 유년의 긴 시간을 보내야만 했다. 그러나 이때 목동으로 소를 먹이면서 소와 함께 보낸 시간은 후에 그의 정신세계와 작품세계에 결정적인 영향을 끼쳤을 뿐 아니라, 앞으로 그가 지향해 나갈 예술의 기반을 확립함은 물론, 향후 평생을 천착하게 될 자신만의 고유한 예술의 세계와 조우하게 된 더할 수 없이 값진 시간이기도 했다. 자신의 인생으로서는 대단한 위기이자 손실이었지만, 자신의 예술로서는 엄청난 기회이자 자산이었다. 그에게 소는 자신의 불행을 달래주는 친구이자 위로자 그리고 가상의 부모로 다가왔고, 백부와 세상으로부터 구박받고 소외된 자신을 지켜주는 수호자이자 사랑을 베풀어주는 인자한 대상 이미지가 투영된 '이상화된 부모상idealized parent imago'으로 자리 잡게 되었다.

전람회 수상, 그러나 퇴학

열여섯 살이 되던 해, 화가는 누이와 자형의 손에 이끌려 통영으로 내려와 통영사립강습소에 입학했고, 입학 후 첫 미술 시간에 그린 작품 「연꽃」이 담임선생님으로부터 좋은 그림이라는 칭찬을 받게 되었다. 안정된 환경과 인정욕구의 충족을 통해 학업과 미술에 대한 의욕이 고무되기 시작한 화가는 이듬해 보결시험을 거쳐 통영공립보통학교에 합격해 3학년으로 편입했고 성적도 항상 전교 1등을 차지했다. 열여덟 살 때인 1925년에는 경북 김천에서 열린 〈김천 소년소녀 문예전람회〉(금릉청년회대강당, 12. 27~28)의 도화 부문에 출품해 2등상을 수상(『시대일보』, 1925. 12. 29)하면서 화가의 길을 걷기로 결심을 굳히게 된다. 열아홉 살이 되던 해에는 지역 최고의

「소 등에 탄 아이들」, 종이에 연필, 10×17.7cm, 연도 미상

명문학교인 진주공립농업학교에 30:1의 경쟁을 뚫고 합격했고, 틈틈이 그린 그림을 판매한 돈으로 근근이 등록금을 벌충하면서 학업과 그림 그리는 일을 병행했다. 3학년 재학 중인 1929년에 오사카 大阪신문사가 주최한 〈전全일본 중등학생 미술전람회〉에 「농가」를 출품해 특선을 했으나, 학업보다는 미술에 열중하는 화가를 못마땅하게 여긴 백부와 담임이 서로 의논해 수상 사실을 알려 주지 않았고, 이를 나중에 알게 된 화가는 학교에 대한 애착이 사라져 학교를 중퇴하려던 중, 광주학생운동이 진주로 확산되면서 동맹휴학이 시작되었는데, 그 동맹을 주도해 퇴학을 당한다.

화가가 자신의 인정욕구의 충족, 즉 칭찬과 격려를 통해 자신이 잘하는 일을 발견하게 되고 자신이 가고자 하는 길을 걷게 되는데, 남들보다 뛰어난 학업성적을 통해 선생님의 사랑을 받으며 어린 시절 받았던 깊은 상처로부터 벗어나 자존감을 회복하게 되고, 월등한 그림 실력과 이를 증명하는 두 차례 미술전람회의 수상 경력은 이러한 자존감을 증폭시켜, 자신의 정체성을 그림 그리는 사람, 즉

「밤 따는 아이」, 종이에 연필, 17.9×10cm, 연도 미상

화가로 규정하도록 하는 계기가 된다. 이러한 화가로서의 자기규정에 반하는 외부의 방해, 즉 수상 소식을 알리지 않고 미술에 대한 자신의 사랑을 부정하는 제도와 사람에 대한 맹렬한 분노는 학교를 그만두겠다는 확고한 결심으로 표출되고, 학생운동이라는 계기와 맞물리면서 자신의 분노가 항일과 동맹휴학으로 전치되어 표출되기 시작한다. 이 수상 소식의 은폐는 거의 부모의 상실에서 온 자신의 유년기 고통을 재현할 정도의 위기를 느끼게 만들었던 것으로 보이는데, 물론 이후의 반일적 태도와 행동은 그 자신의 개인사적 분노라는 핵심 익동의 일환으로서 표현되었던 측면도 있었겠지만, 다른 한편으로는 화가 자신이 살아가던 부당한 삶의 조건에 대한 절박한 인식, 즉 굴종을 강요받을 수밖에 없었던 억압받는 식민지의 신민이라는 고뇌 어린 사회의식을 발출하는 계기가 되었는데, 이 굴종과 억압은 자신이 어린 시절 경험했던 개인사적 고난, 즉 부모의 상실과 백부로부터 받았던 설움의 사회적 맥락으로의 재현으로 이해할 수 있으며, 이러한 개인적·사회적 수난이라는 양면의 순차적 경험은 화가로 하여금 자신의 예술을 구축할 수 있도록 추동하는 근원적인 토양을 형성해 나가게 만드는 데 가장 결정적인 역할을 담당했을 것이다. 화가는 맹휴盟休의 주모자로 체포, 연행된 후 맹휴의 이유를 취조하는 일경의 심문에 조선의 역사와 글을 배울 수 있게 하고 노예교육을 철폐하라는 요구를 내세우면서 전체 맹휴 관련 연행자 마흔 명 중에 구제되지 못했던 단 두 명의 퇴학자 명단에 포함된다. 이러한 반일의식은 유년시절 체험했던 부모의 상실과 핍박의 경험이 청소년기 일제강점기 치하의 사회적 차별 및 압박의 경험과 함께 겹치며 맞물려진 결과로 감지되는데, 이 같은 고난의 원체험이 자신의 인생사 속에서 어떠한 예술적 지향으로 표현되어 나가는지를 살펴보는 것은 매우 흥미로운 지점이 될 것으로 생각된다.

〈조선미술전람회〉, 드디어 입선하다

「전원의 사랑」(1932)

유년기와 청소년기를 지나 스물세 살의 나이에 진낙선陳洛先과 결혼하고, 수년간의 작업을 통해 스물다섯 살이 되던 해인 1932년에는 〈제11회 조선미술전람회〉에 수채화 작품인 「전원의 사랑」(1932)을 출품해 첫 입선을 하게 된다. 이 작품의 도상은 나무가 있는 들판을 배경으로 한 농부의 아내

「전원의 사랑」, 1932(〈제11회 조선미술전람회〉 입선작)

가 어린 아기에게 젖을 먹이고 있으며 그 옆에 계집아이가 어머니에게 기대어 있고 사내아이가 지게로 봇짐을 메고 있는 모습을 담고 있다. 당시 일제의 수탈을 피해 만주 등으로 이주하던 농민들의 참상을 그린 이 작품은 입선 발표가 난 뒤 신문 지상에서 '한국 농민의 생활을 극적으로 잘 표현한 작품'으로 호평받았으며, 동맹휴학과 퇴학 등으로 촉발된 반일의식을 투영한 화면에 오히려 그와는 정반대인 낭만적인 제목을 붙임으로써 역설적인 언어유희를 통한 풍자적인 심정을 표출하고 있다.

「가두 예단」(1938)

이후 1938년에는 〈제17회 조선미술전람회〉에 「가두 예단」(1938)을 출품, 다시 입선을 하게 된다. 화면 오른쪽

「가두 예단」, 1938(〈제17회 조선미술전람회〉 입선작)

에는 머리에 고깔모자를 쓰고 오른손에는 부채를 든 채 외줄을 타고 있는 곡예사가 서 있고, 가운데에는 허연 수염의 노인이 앉아서 통소를 불고 있으며, 왼쪽에는 선 채로 악기를 연주하고 있는 젊은 악사의 모습이 보인다. 화면 앞쪽으로는 장구를 치는 긴 수염의 고수鼓手가 앉아 있고, 뒤쪽에는 이 공연을 무리지어 구경하는 사람들의 모습이 보인다. 이 작품은 시대적 풍물을 잘 보여 주고 있으면서도 무언지 모를 그 이상의 애수 어린 분위기를 느끼게 한다. 이는 〈선전〉 출품을 위해 작품을 액자에 넣어 서울로 보내면서 같은 날 뇌염에 걸린 넷째 아들의 입원비를 마련하지 못해 태어난 지채 40일도 안 된 어린 핏덩이의 시신을 관에 넣어 공동묘지로 보내는 기막힌 사연 속에서 완성되었기 때문이 아닐까 생각되기도 한다. 이 작품이 담고 있는 유랑하는 인간 군상의 처량한 행색이야말로 그림 그리는 자기 자신의 또 다른 분신alter ego이기도 한데, 길목 사람들이 모인 저잣거리에서 어릿광대처럼 공연을 하며 떠도는 예인들의 모습—자신은 스스로를 예인이라 여길지라도 세상 사람들은 모두 다 자신을 어릿광대로 바라보는, 그래서 자신과 세상 사이의 시선의 불균형과 그에 따르는 무서운 고독—속에 담긴 처량함과 그 형극의 세월 속에 예술이라는 이름의, 그 실체가 도무지 잡히지 않는, 그래서 세상 사람들은 도무지 이해할 수 없는 그 일을 숙명처럼 붙잡고 살아나가는 자신의 쓸쓸한 심사와 나라를 빼앗긴 시대의 황량함을 동시에 드러내는, 자기와 시대의 자화상으로서의 모습을 담고 있는 묘한 작품이다. 여기에는 세상에서 얻고 싶었던 사랑과 인정에 대한 욕구의 좌절과 그에 따른 아픔도 있지만, 그럼에도 포기할 수 없는, 타인이 어떻게 생각하든지 이 예술의 길을 걸어가야겠다는 애절한 구도求道의 염원이 동시적으로 드러나는 작업이다. 마치 화가의 1930년대 그림을 보노라면 그 시절 민중의 심금을 울리던 「황성옛터」나 「타향살이」 같은 트로트 가요의 가사와 율조에서 느껴지는 애련한 정조와 밀접하게 연결된 조선의 마음을 그려볼 수 있게 해준다.

「풍년제」(1939)

「풍년제」, 1939(〈제18회 조선미술전람회〉 입선작)

1939년에도 〈제18회 조선미술전람회〉에 「풍년제」(1939)를 출품해 연달아 입선하는데, 화가는 이 그림을 '농악을 통해 한국 농민들의 저항을 표현한 작품'이라고 설명했고, 신문 지상에서도 '마치 무엇인가를 집어삼킬 듯한 태산 같은 힘을 가진 농부의 모습'이라는 내용의 기사와 더불어 상당한 호평을 받았다. 1930년대 후반기의 화가 작품은 농촌 인물들의 생활상과 풍속과 풍물을 통해 당시 민중의 일상 이면에 감추어진 진솔하고 애잔한 감정을 잘 드러내고 있으며, 식민지적 현실에서 고통받는 농민들의 심사가 은유적으로 잘 표현되어 있다. 여기서는 상모를 쓰고 꽹과리를 치고 있는 한 인물의 모습이 화면 앞부분의 대부분을 채우고 있는데, 이 인물 역시도 무언가를 호소하거나 부르짖고 있는 듯한 표정을 짓고 있다.

그래서인지는 몰라도, 소리하고 춤추면서 풍년을 즐거워하는 농악제의 현장이라기보다는 오히려 절규하는 듯한 처연함이 주된 정조를 이루고 있다. 그러나 이 인물이 화면에서 차지하는 큰 비중과 그로 인한 육중한 느낌 때문인지 '무엇인가를 집어삼킬 듯한 태산 같은 힘'의 기운을 도판 사진만으로도 그대로 감응할 수 있다. 상황과 정조의 불일치라 할까? 이러한 패러독스는 화가의 전기 작업 전반을 지배하고 있는 큰 기조인데, 특히 이 작품에서는 기쁨과 슬픔이라는 양가적인 감정과 안온을 지향하는 평화 의지와 격동을 수반하는 투쟁 의지라는 두 개의 대립항이 절묘하게 포착된다. 이러한 양면은 양달석의 일평생을 통시적으로 관통하는 주요한 양상이기도 한데, 바로 이 둘만으로도 양달석의 전체 작업을 파악해 볼 수 있을

만큼 양달석 작업의 독해에 중요한 내용이기도 하다.

「고향」(1940)

1940년 〈제19회 조선미술전람회〉에는 「고향」(1940)을 출품했는데, 현재 작품의 도판이 전해지고 있지는 않으나, 화가 자신이 직접 '명태같이 바싹 마른 농촌의 목동들이 다 쓰러져 가는 농가를 배경으로 모여 있는 40호 크기의 그림'이라고 설명한 바 있다. 그는 두 차례 입선 이후, 이번에는 한 층 더 높은 상인 특선 수상을 내심으로는 기대하면서 온 심혈을 다해 작품을 제작했다. 화가 자신의 설명―바싹 마른 농촌의 목동들, 다 쓰러져 가는 농가―만으로도, 이번 출품작은 지난 두 차례의 입선작보다는 피압박 민족의 식민지 현실을 훨씬 더 직접적으로 드러내 보인 그림이었던 것으로 추정된다. 그러나 「고향」의 경우는 〈선전〉 주최 측이었던 당국의 입장에선 결코 유쾌할 수 없는 출품작임이 분명했다. 식민지적 상황을 고착화하려는 문화통치의 일환으로 만들어진 것이 바로 〈선전〉의 설립 이유였기 때문이다. 그러므로 결과는 당연히 낙선이었다. 특선은 고사하고 입선조차 하지 못했던 것이다.

의지적 쟁투에서 낭만적 희열로

1940년대 초입은 이러한 격동을 수반하는 화가의 투쟁 의지가 최고조로 높아진 시기였고, 이 시기 작업들에서는 화가 자신의 유년기 경험과 그와 관련된 의식이 선명하게 투영되어 드러나고 있다. 1940년대 초반에 경남 고성에서 열린 개인전에 대한 스스로의 회고를 참고하면 당시 전시 출품작들이 드러내는 표현주의적 성향, 삶의 질곡과 연관된 애상 및 이에 대한 극복의 의지, 인고의 투박한 정취를 지향하는 의식의 흐름 등을 확인할 수 있다.

「나룻터」, 합판에 유채, 54×22cm, 1940년대

개인전을 연 지 사흘째 되던 날에 한 청년이 나타나 작품을 보고 난 뒤여러 가지 질문을 했다. 그가 "이 목동들은 어찌하여 머리가 몸통보다 크고 찌그러진 얼굴이냐?"라고 묻자, 화가는 "농촌에서 직접 나는 목동으로 자란 사람이다. 이 목동 시절의 슬픈 추억이 자연히 이렇게 표현되었다"라고 답했고, 다시 청년이 "이 농가는 비뚤어지고 썩어가는 얼룩 초가지붕이냐?"라고 묻자, 화가는 "이것은 내가 어려서 머슴살이하던 내 방의 벽이 빗

물이 새어 얼룩이 진 것을 보고 내 그림의 특색으로 삼았다"라고 답했다. 또다시 청년은 "이 소나무는 뿌리가 이렇게 큰데 가지가 모두 끊겨 나가고 끝의 몇몇 가지만 남았느냐?"라고 물었고, 화가는 "어떠한 박해나 고생이 있어도 꺾이지 않고 지내왔고 앞으로도 그렇게 지낼 것이다"라고 답했다.

그러나 해방 이후부터 다시 화가는 첫 번째로 낭만성을 드러내기에 한 층 더 적합한 곡선을 주조로 목동들의 얼굴을 둥근 공처럼 살찌게 묘사하면서, 식민지 시대 정서를 드러내는 슬픔과 불안의 표현보다는 미소와 귀염성을 표현하는 방식으로 해방의 시대정신을 반영해 내기 시작한다. 또다른 한 가지는 단청의 장식적 미감과 입체감을 표현하기에 적합한 불화의 기법을 연구해 도입하기 시작했다. 이것은 해방 전 야수적 표현파 기법에서 온화한 민화적 화풍으로의 변화를 예고하는 예리한 단초이기도 했다.

그때까지의 나의 작품엔 곡선이 많았다. 동양화에 있어 중국의 것은 묵직한 직선이고 일본의 것은 가는 아름다운 선이고 한국의 것은 옛날서부터 대다수의 화가들이 곡선을 많이 애용해 왔다. 곡선은 낭만성을 표현한 것인데 우리 민족이 역사적으로 민족의 수난을 많이 겪은 결과라고 생각했다. 이리하여 나의 그림에서 고쳐야 할 것은 명태같이 바짝 마른 아이들이었다. 이제 대항할 적인 일본이 없어졌지 않은가? 이 목동의 얼굴을 둥근 공과 같이 살찌게 그리고 지금까지의 얼굴 표정도 슬픔과 불만에 싸인 초조한 것이었는데 미소를 머금은 귀염성 있는 것으로 바꾸어야 되겠다고 느꼈다. 그러나 나무며 집과 바위들은 곡선을 그대로 쓰기로 작정했다. 이 곡선은 그림뿐만 아니라 우리들의 생활 주변에서도 많이 발견할 수 있다. 이를테면 우리 부녀들의 소맷자락과 치마 주름, 기와집의 처마 밑과 용마루며 고대 건축물의 지붕 밑의 도리의 장식 등에 나타나 우리 민족 고유의 미를 자랑하고 있다. 그래서 나의 오늘날까지 그림에서

내가 부지중에 그리던 장점을 발견했다. 그것은 순남색으로 그린 소나무와 황색으로서 그 배경을 장식한 그림이며 녹색과 적색의 알맞은 조화인데 이런 색조들은 어딘지 모르게 우리나라 고유의 미인 단청의 장식성과 같았다. 그래서 범어사 등의 사찰을 찾아가 단청의 색감과 명암이 노골적인 것이 아니면서도 입체감이 또렷한 불화의 특징을 며칠을 두고 연구하였다.

비급진적 매너리즘, 그러나 거기서 현대를 열다

부산미국공보원에서는 1950년 1월 13일부터 18일까지 총 40점의 수채화 작품으로 〈제5회 양달석 수채화 개인전〉을 열었는데, 전시를 마친 후 한 신문에 실린 화가의 칼럼 「화실단상」(1950. 1. 25)과, 이 전시를 본 화가 이준 李俊, 1919~2021과 '문외한門外漢'이라는 필명을 쓴 익명의 한 평자가 신문에 남긴

(왼쪽부터) 양달석, 「화실단상」(1950. 1. 25)/이준, 「양달석 씨의 수채화전을 보고」(1950. 1. 15)/문외한, 「고원에의 동경」

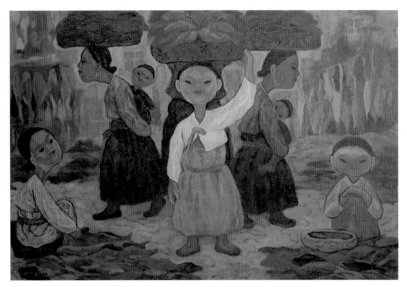

「생선장수」, 캔버스에 유채, 73.8×101.5cm, 1950년대

전시에 대한 감평鑑評〔이준, 「양달석 씨의 수채화전을 보고」(1950. 1. 15), 문외한, 「고원故苑에의 동경」〕 등이 전해지고 있다. 화가는 당대의 열악한 예술적 환경과 자신의 처지에 대해 깊이 탄식하면서도 모방보다는 체험을 통한 개성의 확립을 통해 예술가로서의 정체성을 잃지 않아야겠다고 다짐하고 있다. 또한 부산이라는 도시의 문화적 후진성을 언급하는 한편, 추후 예술에 대한 사회적 환경이 개선되면 그때는 지금 그리고 있는 목동과 회색조의 꼬불꼬불한 거리가 아닌, 호화로운 색조를 살려 나부裸婦 등을 그릴 수 있을 것이라 스스로 자위하고 있다.

이 글을 통해, 1940년대 후반까지는 화가가 꼬불꼬불한 선조와 회색조를 주조로 한 '목동'과 '부산 거리港街'를 소재로 한 작품을 다수 제작했음을 확인할 수 있다. 익명의 평자인 문외한은 수채이면서도 심도 있는 유화

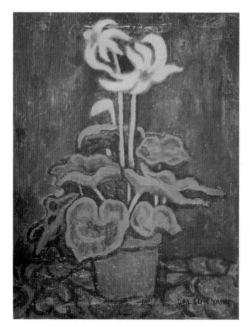

「꽃」, 캔버스에 유채, 68×56cm, 1950년대

풍의 기법 구사를 화가의 독창적인 수법으로 보았으며, 그의 작업이 다소
매너리스틱하게 보일 수 있으나, 그것은 급진적 사조에 편승하기보다는 생
활 예술을 추구하는 화가의 작화적 특성 때문이라는 점을 언급하고 있다.
이준 역시도 문외한의 언급과 유사하게 화가의 제작이 매너리즘에 기울어
지는 듯하지만, 여타의 급진적인 회화 조류를 따르지 않으면서 현대적 감
각을 찾고 있으며, 회색조를 화면의 주조로 하는 화면 안에서 긴밀한 구성
과 진실한 작화 태도를 발견할 수 있었다고 논평했다. 점경인물적點景人物的 처
리와 꼬부라진 선이 다소 화면 전체의 분위기와 안정감을 저하한다고 언급
하면서 전시장에 출품된 개별 작품에 대해 차례로 논하다가, 마지막에는
화가의 제작에서 일어날 수도 있는 기분 본위의 안이한 대량생산의 위험을

경고하고 있다.

목가적 낙원, 민요로 그리다

서울 동화화랑에서는 1960년 9월 17일부터 23일까지 「합작」, 「동산」, 「들」, 「풀밭」, 「어촌」, 「섬」, 「바다로 가는 길」, 「아파트」, 「파담波湛」, 「피난촌」 등 마흔한 점의 유화작품으로 개인전을 열었다. 이 전시는 당시 『민국일보』 기자였던 이구열李龜烈, 1932~2020이 신문 지상에 상당한 분량(한 면의 1/4가량)의 지면을 할애해 「민요화가 양달석 씨의 반생」(『민국일보』, 1960. 9. 22)

이라는 제목의 기사로 화가의 그림과 생의 편력을 상세히 보도했다. 이 글에서는 화가가 민요화가로서 민요가 가지는 리듬을 타는 그림을 그리고 있다는 점과 퉁소의 여운을 느끼게 한다는 음악적 요소를 강조하고 있으며, 아늑함과 따스한 정감, 유머와 순백한 동화적 세계, 반문명적인 평화로운 세계를 형상화하고 있다고 평하고 있다. 이 전시에 대해 평론가 방근택方根澤, 1929~92은 「목가 부르는 동심의 세계」(『경향신문』, 1960. 9. 26)라는 제목의 글에서 화가가 단순히 기쁨과 낙천적인 세계만을 그리는 것은 아니며, 현실과 대결하고 현실을 직시하는 묵묵한 관찰의 산물로서의 작품이 이번 전시에 출품되었다고 강조하고 있다. 또한, 화가가 천성

(위에서부터) 이구열, 「민요화가 양달석 씨의 반생」, 『민국일보』(1960. 9. 22)/방근택, 「목가 부르는 동심의 세계」, 『경향신문』(1960. 9. 26)

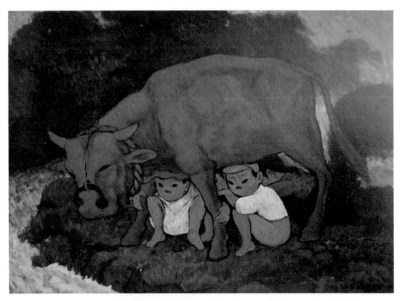

「소낙비」, 캔버스에 유채, 50×70cm, 1960년대

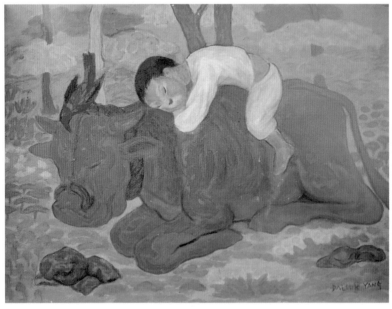

「낮잠」, 합판에 유채, 38.5×53cm, 1960년대 초

적으로는 색채를 다채롭게 구사하는
작가이므로 낭만적인 환상을 추구하
는 요소를 가지고 있으나, 목가적 세
계와 농민의 생활세계를 자신의 화
풍과 융합하는 과정의 어려움 때문
에 이를 해결하기 위한 방편으로 동
화적 회화 형식을 취하게 된 것이라

K, 「창」

평가하고 있다. 그러면서 낭만적 화풍 속에 비극적 내용이 강조될 때 그
의 예술이 더욱 심화될 것임을 갈파하고 있기도 하다. 또 다른 신문에서는
「창窓」이라는 칼럼에 익명의 필자인 'K'의 관전 소감이 게재되기도 했는데,
여기에서 그는 현대적 불안과 검은 그림자가 없는 화가의 작품은 현대인들
이 잃어버린 꿈과 목가적 환상과 낭만을 불러일으키고 있다고 언급했으며,
부드러운 색깔의 리듬, 너무나 인간적인 동심에의 귀의를 표현하는 시적
화조畵調를 드러낸다고 평했다.

　또 비슷한 시기에 여름철 야산에서 소나기를 만나게 된 어린 소년소녀들
이 풀을 먹이려고 몰고 갔던 소의 네 다리 속 배 밑으로 들어가 웅크리고
앉은 귀여운 모습을 그린 「소낙비」(1960년대)나 소년이 소 등에 엎드려 편
안히 잠든 모습을 그린 「낮잠」(1960년대 초) 등의 대표작을 제작하기도 했
다. 동글동글한 풀밭 위에 소와 목동들이 함께 어우러진 알록달록한 색감
의 평화로운 낙원경을 그려낸 「목동」 연작은 이 시기를 전후해 화가의 가
장 대표적인 도상으로 자리매김하게 되었다.

인생과 예술, 그윽한 향기로 피어나다

「거리의 악사」

　화가가 해방 직후 기고했던 칼럼인 「거리의 악사」에서는 길에서 퉁소를

(위에서부터) 양달석, 「거리의 악사」
(1945. 10. 27)/양달석, 「생리와 문화」

불며 구걸하는 악사와 그림을 그려서 생계를
꾸려가는 자신을 동일시하면서, 남들에게 이
리저리로 치이고 있는 자신의 처지와 이로 인
해 일어나는 감정의 동요에 대해 이야기하고
있다. 그러나 화가는 이런 상황 속에서도 눈
을 닫고 귀를 막음으로써 쓸데없는 무익한 감
정에 정력을 소모하기보다는, 스스로의 예술
에 더욱 도취하면서 그림에만 전력해 나가겠
다는 전도前途에의 각오와 다짐을 새삼 피력하
고 있다. 이 글의 내용은 화가가 해방 직후 어
떠한 마음가짐으로 그림을 그렸고 어떻게 생
활하겠다고 결심했는지를 잘 드러내 보여 준
다. 또한, 여기에서 화가는 연암燕巖 박지원朴趾
源, 1737~1805의 『열하일기熱河日記』 속 「일야구도하
기一夜九渡河記」의 내용처럼, 외물에 현혹되지 않
고 본질을 지향하고자 하는 속내를 강조하고
있다.

그 어려운 것이란 나의 눈이 밝고 귀가 멀지 않으므로 눈과 귀가 제
멋대로 받아들이는 희로애락의 감정적인 변화가 아닐까? 새해부터
는 눈과 귀의 사용법을 조절하는 수양을 해야겠다. 보지 못하고 듣
지 않는 거리의 악사처럼 자기의 예술에 도취해야겠다. 보고 듣는
어지러운 감정에 소모되는 정력을 아껴서 '캔버스'에다 몽땅 쏟아야
겠다. 30년간을 두고 파낸 나의 개성의 보석을 지금부터는 깎고 다
듬어 빛을 내야겠다.
　　—「거리의 악사」(1945. 10. 27)

이 같은 화가의 결연한 다짐은 "마음을 잠잠하게 하는 자는 귀와 눈이 누가 되지 않고, 귀와 눈만을 믿는 자는 보고 듣는 것이 더욱 밝아져서 큰 병이 된다는 것을 깨달았다"라는 「일야구도하기」의 한 구절을 그대로 연상케 한다. 이 칼럼의 내용은 「일야구도하기」에 언급된 '몸 가지는데 교묘하고 스스로 총명한 것을 자신하는 자'가 아닌, '마음을 잠잠하게 하는 자'로 살아가고자 하는 화가의 충일한 결기를 잘 보여 주고 있다.

「생리와 문화」

또 다른 칼럼인 「생리와 문화」에서도 서양인과 우리들 사이에는 생리적 차이가 엄존하고 있음과 문화라는 것이 고유한 생리에 기반하고 발전해 나간다는 논조를 펼친 바 있는데, 이는 자신의 예술적 기반이 민족적 생리에서 출발한다는 점을 시사하고 있다.

> 서양식의 복장이며 요리를 비롯한 생활형식을 아무리 모방하여도 우리 체질엔 어딘지 부자연하여 마치 우리 골상이 아무래도 서양인과는 동일화하기 어려운 것과 같이 우리 고유의 생활양식이며 문화는 우리의 생리적인 조건을 토대로 하여 시초된 것이고 발전한 것이라고 보는 것이 어떨까? 이십 대의 청년이 오십 대의 노인에게 담뱃불을 빌려 붙이고는 당연한 듯이 활보하는 꼴이며 차내에서 좌석을 점령한 학생들이 선취특권인 양 태연하게 앉아 있는 꼴이란 아무리 해석하여도 불쾌하다. 비단 이런 도의적인 생활태도뿐이 아니라 다른 분야의 문화에서도 무조건 모방하여 우리의 생리적인 조건에도 소화를 못할 때는 도리어 손실이 될 것이다. 그러므로 우리는 고유한 전통적인 생활형식과 문화 면에 외래의 것을 참고, 요리하여서 새로운 우리 형식을 만들고 그것을 더욱 빛나게 함으로써 외국인들이 우리 것을 배우려 힘쓸 것이고 비로소 우리 국가며 민족의 수준

이 세계적으로 높아질 것이라고 믿는다.

—「생리와 문화」

「폐차의 해골을 형태화—색채엔 동양화의 특질도 살려보고」

「폐차의 해골을 형태화—색채엔 동양화의 특질도 살려보고」라는 제목의 칼럼을 통해서도, 이 시절 자신의 화풍을 찾기 위해 노력한 화가의 일면모를 파악해 볼 수 있다. 길가에 버려진 폐차의 찌그러진 골조 형태, 운동성이 드러나는 동양적인 선조, 흑백을 포함하는 감각적 오방색 등을 통해 자신만의 세련된 화면을 개척해 나가는 화가의 모습이 잘 묘사되어 있다. 그는 여기에서 자신의 설명적 조형 방식이 우리 민족의 고유한 생리에서 오는 것이며, 이러한 표현으로 인해 설혹 평자들의 비난을 받게 된다 하더라도 그것은 어쩔 수 없는 일이라며, 자기 나름의 독특한 회화적 관점을 강하게 피력하고 있다. 서양화를 그리면서도 서양 사조를 그대로 추종할 수 없는 것은 서양의 사조가 '나의 반찬이나 비료의 일부는 될 수 있으나 밥이나 종자는 될 수 없다'며 색채나 선조에서 전통에 기반한 자신만의 생리를 지속적으로 추구해 나가려고 애썼다. 또한 서양화의 재료적·매체적 특징에 깊은 관심을 가졌음은 물론, 기존의 동양화 전통을 그대로 답습하는 것이 체질에도 맞지 않았기에, 자신이 동양화보다는 서양화에 매진하게 되었음을 밝히고 있다. 그에게 있어 생리라는 것은 오랜 세월에 걸쳐 누십 대를 이어 내려온 회화적 전통의 기저이자 기호嗜好의 근원이 되는 민족과 지역성에서

양달석, 「폐차의 해골을 형태화—색채엔 동양화의 특질도 살려보고」

오는 근본적인 차이를 의미하는데, 그는 이러한 민족의 생리를 존중하면서도, 그 생리적 요소에 타 민족의 양식을 더하여 혼성화된 예술적 신경지를 열어가고자 하는 깊은 심정으로 작화에 매진해 나갔던 것이다.

나는 무조건 현대 서양화의 사조에 추종 못하는 것을 못된 고집이라고 여기나 그러나 슬퍼하지는 않는다. 내가 만약 불란서에 태어났더라면 추상파 또는 그 이후 작가가 되었을지 모르나 민족적인 토양 위에 종자를 심어야 한다는 나의 예술적인 고집이 20여 년간을 두고 골수에까지 뿌리가 박혀서 지금은 이 뿌리를 뽑을 수가 없게 되었다. (중략) 서양화 사조에서 지각적인(설명물) 요소를 가장 중요시한 시대가 19세기였다고 보는데 동양화의 지각적인 특질은 수천 년을 두고 연속해 왔으므로 우리 민족의 생리적인 조건에서 이 설명적인 특기는 떠날 수 없는 것이 아닐까? 나의 시각의 동심적인 색경色鏡은 동양적인 생리의 숙명으로 믿어버렸다. 그러므로 나의 동심적인 조형을 설명적이라고 평객評客의 비난을 받고 있으나 나의 숙명이므로 어쩔 수 없다고 믿고 있다. 그리고 서양화를 그리면서 서양화의 사조에 무조건 추종 못하는 나의 고집은 '그것은 나의 반찬이나 비료의 일부는 될 수 있으나 밥이나 종자는 될 수 없다'고 믿는 탓이다. 서양화인西洋畵人들이 도리어 동양적인 특질을 모방하는 요즈음 나의 이 신념은 확고부동할 뿐이다.

　—「폐차의 해골을 형태화—색채엔 동양화의 특질도 살려보고」

「미술과 민족성」

1963년에는 『부산일보』 지면에 「미술과 민족성」이라는 장문의 논고를 게재했는데, 아마도 화가가 남긴 글 가운데 가장 본격적인 예술론이 아닌가 한다. 그간 기고한 다른 칼럼의 내용을 총망라해 종합적으로 정리해 놓

은 느낌이 든다. 우리 민족의 낭만을 민족의 수난과 연관된 향수적 애상으로 보는 측면 등에서는 야나기 무네요시柳宗悅, 1889~1961의 조선미론과의 친연성이 일부 엿보이기도 한다. 여기서는 지각적 요소를 통한 사회의 교도가 미술가의 중요한 역할이라는 점과 이를 위한 강력한 문화정책의 필요성을 강조하는 등 사회와 유리되지 않은 예술에 대한 참여적 시각과 태도가 드러나고 있으며, 서양의 현대미술 역시 우리나라로 유입된 이상 우리 민족의 생리에 맞게 변모해야 함과 민족문화의 독립이 민족의 존엄성 확보에 필수불가결한 요소임을 역설하고 있다.

즉 고전 건축물의 풍부한 곡선미며 부녀들의 치마 주름과 소맷자락의 곡선 등이나 우리의 낭만은 이태리와 같은 감미가 아니라 향수적인 애상이라고 보는데 (특히 민요와 창곡에서) 이것은 국토의 지리적인 환경 때문에 여러 차례의 민족 수난이 빚어낸 특성이 아닐까?

양달석, 「미술과 민족성」, 『부산일보』
(1963. 1. 22)

여기에서 주의할 것은 동양미술은 오랜 전통에서 지각적인 (문학, 종교 등) 감수성을 현재까지 유지하고 있는 사실인바 전술한 서양화의 시각적인 감수성만으론 우리 민족 생리에 영양이 될 수 없을 것이며 이 지각적인 요소는 때로는 사회를 교도하는 역할도 담당함으로서 현재와 같은 사회와는 유리된 미술가의 지위를 지양할 수 있을 것으로 생각한다. 동시에 강력한 문화정책이 이에 수반되지 않고는 불가능할 것은 물론이다. 결론으로서 서양의 현대 미술사조는 그것이 우리 민족 생리에 동화되고 여과되어 새로운 변모화變貌化를 필요로 할 것이며 경제적 독립이 민족주권

확립에 불가결하듯이 민족의 존엄성을 확보하자면 민족문화도 독립
되어야 할 것은 두말할 나위 없다.

—「미술과 민족성」(『부산일보』, 1963. 1. 22)

「추상송」

「추상송」이라는 또 다른 연도 미상의 칼럼에는, 화가가 자신의 외모에 대
한 이야기를 통해 스스로 자신의 못생긴 외모에 만족하면서 이것으로 인
해 오히려 작업에 더 열중할 수 있다는, 자신의 처지를 스스로 위안하는
내용이 담겨 있다.

곤대추, 유자껍질, 만물상 등등으로 나의 얼굴은 별칭도 많다. 아닌
게 아니라 거울을 들여다보면 나의 꼴이 이런 별명과 꼭 맞으니 화
가 날 지경이다. 그러나 못생긴 이 꼴로도 청년시대에 단 한번의 연
애를 했고 결혼까지 했으니 어찌
나의 천복天福이 아니겠는가? 이따
금 잡지나 역사책에서 얼굴 못생
긴 유명한 예술가들의 초상을 볼
때엔 얼마나 반가운지 못생긴 나
로서는 유일한 자위가 아닐 수 없
다. 이왕 못생긴 얼굴이니 개조
는 안 될 말이고 혹시 전화위복
의 운수나 있지 않을까? 하고 막
연히 바랄 뿐이다. 얼굴이 못생겼
으니 여성들과는 인연이 없는 팔
자라—덕택으로 가정불화도 없고

양달석, 「추상송」

225

귀중한 시간과 정력을 작화에 집중시킬 수 있음은 다행한 일이다. 얼굴이 잘났더라면 나도 밀수업자에겐 필요한 존재가 되었을지 모르나 이것과 무관하게 살 수 있으니 마음이 편안하다. 그리고 잘난 사람들이 흔히 범하기 쉬운 실수도 별로 없다. 예를 들어 말하면 감투나 장자長者 급級의 자리도 나와는 인연이 멀다. 번들번들한 간판으로 입으로만 애국과 애족을 논하고 도의를 설교하면서 속은 엉큼하여 노력 없는 대가만을 엿보는 것보다 못난 얼굴에 만족하고 마음이나 곱게 다듬어 자기 정력으로 깨끗한 생계를 도모하는 것이 얼마나 좋으냐고 나는 자위한다. 그러므로 조석으로 목탁을 치고 불경을 외이며 그 속에서 행여나 좋은 그림을 발견하려고 은근히 바라는 희망도 모두가 못생긴 데서 오는 나의 인생에의 선물인가 한다.

―「추상송醜相頌」

증상으로서의 강박, 그 나타남과 사라짐

화가의 작업이 반영하는 핵심적인 역동을 이해하기 위한 일부 사례들을 소개해 보려 한다. 화가의 아내가 "서면 바닥에서 바람 안 피우고 돌아다닌 남자는 너희 아버지뿐이다"라며 딸(梁惠貞)에게 대놓고 말할 정도로 서로간에 믿음이 깊었고 부부 금슬도 좋았으나, 딸은 화가가 예민해서인지 몇몇의 사안에서는 더러 평범하지 않은 행동이 있었다고 진술한다. 어린 시절 부모의 이혼 등으로 단일한 양육자로부터 안정된 돌봄을 받지 못하고 여러 명의 새어머니를 거치면서 학대를 받았던 경험이나, 해방 이후 6·25 이전까지 수차례

「망향」, 종이에 콩테, 20×28cm, 1950년대

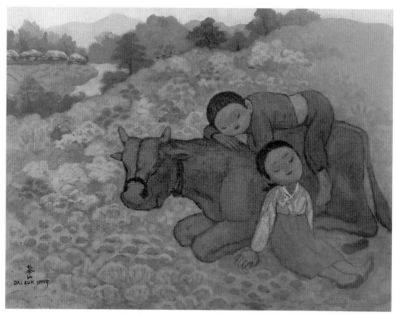

「소 등에 업힌 아이들」, 합판에 유채, 49×65cm, 연도 미상

좌익으로 몰려 고문을 당했던 외상적 체험traumatic experience 등이 다양한 일
상생활 영역에서 신경증적 증상을 유발한 중요한 원인이 되었을 것으로 짐
작된다.

　화가의 서면 집에 밥하는 식모를 한 명 고용한 적이 있었는데, 그때 집안
형편이 어려웠음에도 화가의 아내가 아이들과 장모를 집에 두고 밖으로 일
을 나가야 했기 때문에 어쩔 수 없이 사람을 써야만 하는 상황이었다고 한
다. 그런데 집에서 화가와 화가 아내가 담소를 나누다가 피곤해서 함께 누
우면, 그 식모도 똑같이 화가 부부를 따라 방바닥에 눕더라는 것이다. 그
이후로는 자신이 누우면 식모도 따라서 눕는다는 생각이 반복적으로 떠
오르기 시작했고, 그 장면이 계속 뇌리에 어른거리는 강박 증상이 나타나
기도 했으며, 식모를 집에서 내보낸 다음에도 그런 느낌이 없어지지 않아

몹시 힘들어했다고 한다. 한참 후에 원불교를 믿으면서 일원상一圓相을 그린 종이를 들고 나가 돌 위에 붙인 다음, 정성껏 기도를 드린 다음에야 비로소 그런 증상들이 사라졌다는데, 일원상을 그리며 기도하는 의례^{ritual}가 화가의 뉴로틱^{neurotic}한 기질에서 발생한 긴장을 효과적으로 이완한 것으로 보이며, 강박 증상에 대해서도 일련의 치료적 효과를 발휘한 것이 아닐까 생각되기도 한다.

특이한 생활방식, 그리고 식성

뿐만 아니라, 화가의 생활방식이나 식성 등에서도 몇 가지 특이사항이 있었다고 한다. 깨엿을 가장 즐겨 먹었고, 반대로 절대 먹지 않았던 음식으로는 복숭아가 있었는데, 복숭아를 먹으면 배탈이 잦았고 딸 또한 복숭아에 알레르기가 있었던 사실이 그 주요한 원인이었던 듯하다. 부인이 복숭아를 매우 좋아했음에도 집 어디에든 씻어 놓은 복숭아가 보이기만 하면 괴팍하리만치 그대로 쓰레기통에 버렸으며, 가족들이 생쌀을 씹어 먹는 모습을 보기만 하면 쌀독(채독)이 올라 손톱이 뒤집어진다며 호되게 야단을 쳤고, 아내가 복어로 요리라도 만들라치면 혹시라도 여독餘毒이 있을 수 있다며 음식을 들고 나가 솥째로 하수구에 부어버렸다고 한다. 음식—알레르기, 독성 성분 등—에 대해 지나치게 노이로제 반응을 보였던 점 역시 화가의 유년기를 비롯해 이후의 부정적 경험과의 연관 속에서 이해해 볼 수도 있을 듯하다. 실제로 화가는 1938년 〈선전〉 출품을 위한 화구 등의 재료비를 마련하느라 태어난 지 한 달 조금 넘은 4남(梁榮)의 치료비를 마련하지 못해 아이를 뇌염으로 떠나보냈고, 1942년 작업 중 돌연한 협심증의 발병으로, 하필 태어난 지 채 두 달도 안 된 5남(梁輝)이 누워 있던 자리 위로 몸이 쓰러지며 그 아이 역시 떠나보내게 된다. 생때같은 두 아들을 잃게 만들었던 이 참화야말로 화가에게 극심한 슬픔과 죄책감을 안겨

「판자집」, 합판에 유채, 34.8×27.3cm, 1960

주었는데, 화불단행禍不單行이었을까? 단지 이 일들만 있었던 것이 아니었다.

구타와 고문, 억울함을 삭이다

화가는 1947년에 서울에 있던 '조선미술동맹' 측과 접촉하면서 '부산미술가동맹'의 결성을 주도했다는 혐의로 억울하게 용공분자로 몰리면서 경찰서에 두 차례나 끌려가 심한 고문을 당한 후 다시 20여 일간의 구류를

살았고, 그 과정에서 임신한 아내까지도 함께 끌려가 전기고문을 당했다고 한다. 2년 후인 1949년에는 경남공립상업학교의 한 동료 교사로부터 다시 빨갱이로 고발당해 형사들에게 7일간 모진 구타와 고문을 당한 후 다시 20여 일간의 구류를 살고서야 겨우 풀려났다고 한다. 이때 받았던 엄청난 심신의 충격 때문이었는지 화가는 그 이후로 심각한 불안과 불면증에 시달렸고, 플루라제팜flurazepam 성분의 진정수면제인 달마돔dalmadorm을 일평생 복용했다고 한다. 이처럼 오랜 세월에 걸친 부정적 경험 또는 자신이 피해를 볼 수 있는 여러 상황과 맞닥뜨리면서, 혹 이들을 알레르기를 유발시키는 과일이나 독이 있는 음식 등으로 전치displacement 혹은 투사projection하는 등의 편집적paranoid 행동이나 반응 등으로 이끌렸던 것은 아니었을까 추정해 볼 수도 있겠다.

내 가족, 내가 지킨다

고생하면서도 극진한 뒷바라지를 아끼지 않았던 아내에게는 화가가 자주 신경질적으로 대했으면서도 유독 자식들에게만은 늘 끔찍했다고 하며, 아무리 자식들이 잘못해도 가장 심하게 하는 욕이 고작 '고얀 놈' 정도였다 한다. 특히 외동딸에 대한 사랑이 각별해 아들들에게는 몰라도 딸에겐 정말 꼼짝을 못했다는데, 딸이 어릴 때는 발목에나 찰랑거리는 얕은 개울이라도 반드시 딸을 등에 업고서야 건너갔으며, 경남여고 재학 시절엔 딸의 하교 시간이 되면 집 근처 서면의 정류장까지 걸어가 버스에서 내리는 딸의 책가방을 받는다면서 한참을 서서 기다리곤 했다고도 한다. 또 오빠들이 여동생에게 계집애라는 말만 해도 욕한다며 벌을 세웠고, 남동생들도 아버지가 무서워 누나에게만은 꼼짝을 못했다고 한다. 딸이 열아홉 살되던 해에 맹장염으로 수술을 받았을 때에도, 집도의에게 간청해 이례적으로 수술복으로 갈아입고는 의료진과 함께 수술실까지 따라 들어갔는데,

막 수술을 시작하려고 의사가 메스를 드는 순간, 화들짝 놀란 화가는 딸의 맹장에 급히 손을 갖다 대면서 칼을 막으려다 수술실에서 쫓겨났고, 수술 부위를 한번 더 소독해야 하는 웃지 못할 촌극이 있었다고도 했다. 이러한 딸에 대한 과도한 애정 역시,

「순애」, 1960년대 초

만일 자신이 딸에게 이처럼 절절하고 애틋한 사랑을 베풀지 않는다면 어린 시절 부모에게 사랑을 받지 못해서 겪은 자신의 고통이 딸에게도 전치되어 나타날 수 있다는 무의식적 염려를 스스로 견딜 수 없었기 때문이며, 자신의 부정적 경험이 반복되지 않게 하기 위해 자신은 최선의 사랑을 베풀어야 한다는 심층의 강박적인 심리가 딸에 대한 강력한 애정으로 전이된 측면이 있다고도 생각해 볼 수 있다. 물론 이러한 행동이 전부 병적이라는 의미는 아니며, 화가의 본래 착하고 고운 성품에 이러한 성장 과정의 체험이 함께 겹쳐지면서 복합적으로 표출되었던 총체로서의 행동방식일 것이다.

이러한 화가의 마음을 매우 잘 드러내고 있는 대표적인 작품으로 1962년 1월 경남공보관에서 개최된 제15회 개인전에 출품되었던 작품 「순애純愛」(1960년대 초)를 꼽을 수 있다. 어린아이를 자신의 다리 밑에 안전하게 보호하면서 눈을 위로 치켜뜬 채 두 뿔로 사나운 호랑이를 들이받아 공중에 붕 띄운 장면을 코믹하게 그려낸 이 작품은 호랑이처럼 무서운 세상의 그 어떤 고난과 어려움 속에서도 기어이 자식을 지켜내고야 말겠다는 아버지의 강인한 의지를 들이받는 소의 기운찬 모습으로 형상화한 1960년대 양달석 회화의 명품이다. 특히 아이의 근심스런 표정과 마치 소를 응원하는 듯 보이는 바위에 나타난 얼굴 표정, 소의 야무지고도 옹골찬 눈빛과 자세,

「관상 보는 사람들」, 종이에 담채, 64.5×92cm, 1963

「낙원」, 종이에 담채, 40×63cm, 1963

뿔에 들이받힌 호랑이의 해학적인 표정 등은 한국인 특유의 전통적 골계미를 매우 잘 드러내고 있기도 하다. 바로 이 그림에 등장하는 씩씩한 소의 모습처럼, 화가는 호랑이 같은 험난한 세파를 이겨내고 자녀들을 훌륭하게 키워냈다. 굽이굽이 겪어온 모진 삶의 질곡 속에 조우한 오아시스와 같은 기쁨이었던 장남(梁岡)의 서울대학교 수석 합격과 미국 유학, 그리고 차남(梁廣南)의 교수 임용(중앙대학교 연극영화과) 등의 시기와 어둡던 그의 그림들이 밝고 화려해지는 변화의 양상이 묘하게 서로 중첩되고 있다.

　또한, 아내를 대단히 사랑했음에도 아내에게 자주 신경질적으로 대했다는 점 역시 자신의 진짜 속마음과는 다르게 어린 시절 계모 또는 백부 등과의 관계에서 내재화된 부정적 감정을 유발하는 관계양상이 아내와의 관계에서 반복 재현된 것으로 이해해 볼 수 있겠다. 아내와의 관계에서 또 한 가지 재미있는 사건은 화가 말년에 부부 모두 중풍에 걸렸을 때의 일화다. 기장 정관에 사후 화가 부부의 묫자리로 마련해 둔 산소터를 살펴보기 위해, 혼자로는 거동이 다소 불편했던 화가의 아내는 젊은 남자 친척의 등에 업혀서 승차할 수 있었고, 자동차로 무사히 화가와 함께 돌아보고 왔다. 그런데 저녁 무렵 집에 돌아오자마자 화가는 아내에게 역정을 내었다는 것이다. "어떻게 젊은 남자가 당신을 업고 가는데 가만히 업혀서 갈 수가 있느냐"면서 집을 나가겠다고 으름장을 놓더니, 가방에 옷가지와 짐들을 주섬주섬 싸더라는 것이다. 아내와 딸이 말려도 하도 완강해 그냥 내버려두었더니, 대문 밖에 나가서 얼마 가지도 못한 채 가만히 담벼락에 몸을 기대고 서 있는 것이 아닌가? 얼마 있다가 화가의 딸이 달려 나와서는 "아버지, 이건 젊은 부부들이나 그러는 거지, 아버지같이 점잖으신 분이 왜 그러세요" 하고 달래자, "이제 다시는 안 그럴게 누부(누이)야"라고 말하며 이내 집으로 들어갔다고 한다. 이처럼 나이가 들어 퇴행적 행동이 일어났을 때 화가가 보인 반응을 보더라도, 아내의 사랑을 다른 사람에게 빼앗기는 것에 대한 불안을 동반하는 과민한 감정 반응을 가족들에게 보였던 점이나, 딸

을 보고는 어린 시절 자신을 헌신적으로 돌봐준 누이라고 불렀던 점 등으로 미루어볼 때, 노화로 인한 대뇌의 정상적인 억제 기능이 약화되면서 과거 어린 시절 품었던 강력한 애정욕구가 부적절하게 재현, 표출되었던 것으로 이해할 수 있겠다.

개인과 시대의 문제, 정조로 풀어내다

양달석 회화에 드리워진 독특한 정조의 기원은 영아기 발달과정에서 부모의 부재와 고통스런 유년기 체험, 이로 인한 의존욕구의 좌절을 보상해 줄 수 있는 대상표상object representation으로서의 든직한 '소' 이미지, 그리고 마침내 그 소를 통해 자신의 고난과 불행을 보상받게 되는 자기표상으로서의 천진한 '목동' 이미지 등과 깊이 연관되는데, 이 양자는 화가의 고유한 개인력상의 체험이 응축된 일련의 상징표상으로 기능하고 있다. 또한, 소와

「소와 아이들」, 종이에 볼펜, 35×25cm, 1973

목동이 놓인 평화로운 '자연경' 이미지는 사랑과 행복을 간절히 소망하고 희구했던 화가 자신의 유토피아 지향의 심리적 일단을 강하게 피력하고 있기에, 화가의 회화작업은 목동(자기)과 소(대상)가 자연경(세계)을 배경으로 일련의 역동적 원망성취顚望成就, wish fulfillment를 펼쳐나가는 심리 서사의 탁월한 은유적 표현이기도 하다. 이러한 화면의 이미지와 내면적 스토리의 얼개는 화가 자신의 특유한 개인사는 물론 당대 보편적 시대사의 궤적과

도 함께 맞물리면서 당대를 살아간 보편자로서의 인간상과 개별자로서의 인간상, 이 양면을 동시에 지녔던 한 인간의 복합적인 정조를 잘 드러내고 있는데, 전기 작업에서는 현실 극복의 의지에서 기인한 표현적인 격정과 분노의 정조가 강조되다가 후기 작업에서는 극복된 현실의 표상인 낙원경의 구현에 방점을 둔 서정적인 침잠과 평온의 정조가 강조되고 있다.*

* 2021 경남현대작가조명전 〈여산 양달석〉, 경남도립미술관 3층(2021. 6. 25~10. 10)

사진으로 본 양달석

梁

達

錫

1908~84

양달석은 1908년 10월 18일 거제 사등면 사등리 815번지에서 태어났다. 1923년 누이가 살던 통영으로 이주해 통영공립보통학교를 다녔고, 1927년 진주공립농업학교에 입학했다. 1929년 광주학생운동으로 촉발된 동맹휴학을 주도하다가 퇴학당한 후 고향으로 낙향, 이후 1930년에 결혼하고 일본으로 건너가 유학 생활을 하던 중 다시 귀향해 면서기로 취직했다. 1939년에는 부산으로 이주했다가 이내 생계를 위해 일본 도쿄로 다시 건너갔고, 1942년 다시 귀국해 부산 서면에 정착했다. 6·25전쟁 발발 후에는 해군종군화가단 소속으로 여러 격전지를 다니며 종군했고, 이후 장전동, 온천동, 사직동 등으로 이주해 작품활동을 이어가던 중, 1984년 4월 2일 사직동 자택에서 별세했다.

거제 사등면 성내마을(화가의 고향마을)

거제 사등성지

화가가 태어난 사등면은 거제도의 북서쪽에 위치해 있는데, 임진왜란 당시의 전략적 요충이었던 견내량을 지나는 거제대교 및 신거제대교에서 비교적 멀지 않은 거리에 자리 잡고 있다. 통영 쪽에서 신거제대교를 건너가 거제로 입도入島한 다음, 다시 거제대로를 따라 동북쪽으로 9킬로미터 남짓 이동해 올라가면 돌로 쌓아올린 긴 석성石城이 둘러싸고 있는 마을을 발견하게 된다. 이 성터를 사등성지沙等城址라 부르는데, 현재는 경상남도 기념물 제9호로 지정되어 있다. 이 사등성은 주위가 986미터, 높이 5미터, 너비 5미터의 석성으로 삼한시대의 변진弁辰 12국의 하나인 독로국瀆盧國의 왕성으로 축조되었다고 하나, 이에 대해 문헌상으로 증명할 만한 사료는 전해지지 않는다.

사등성은 평평한 모래사장 위에 기러기가 앉은 평사낙안平
沙落雁의 풍수지에 거북 모양의 성을 쌓아 성문을 거북의 귀
와 코가 위치한 자리에 두었고, 성문터에는 밖으로 ㄱ자 모
양의 옹성이 있으며, 성 밖은 해자를 파서 적의 침입을 저지
했다.

화가가 별세한 지 28년이 넘어 지난 2002년 12월 30일, 거
제 사등면 사곡삼거리에 화가의 그림비가 세워졌는데, 이
여산黎汕 양달석梁達錫 화비를 세우는 날 제막식 기념행사를
하면서 화가의 어린 시절 고향 친구 한 분이 추억담과 함께
직접 지은 축시를 한 수 읊었다고 한다.

여산 양달석 화비(거제 사등면 사
곡삼거리)

　　　　소를 몰고 풀을 먹이던 달석아
　　　　니가 이제 그 자리로 다시 돌아왔구나
　　　　반갑다 친구야…….

'한국근현대미술기록연구회'에서 편저한 저서『제국미술학교와 조선인 유학생들』88쪽에는
화가의 데이코쿠미술학교 '학적부'는 물론이고 '입학자 및 재
학자 명단', '조선인 학생표', 그 외 각종 자료의 생도 명단에
남아 있는 기록이 없다고 기술되어 있다. 그러나 화가의 비망
록이나 회고담, 신문자료 등에 의하면 자신이 데이코쿠미술
학교 서양화과에 입학했으며, 당시 '코주부' 만화로 유명한 김
용환金龍煥과 함께 동숙同宿했다는 내용 등이 발견되고 있다.
또한, 여기에 화가가 교표 붙은 교복을 입고 찍은 유족 소장
의 사진 한 장—이 사진 아래에는 '東京帝國美術學校 2年'이
라 적은 화가의 육필이 남아 있다—이 남아 지금까지 전해지
고 있다. 그러나 데이코쿠미술학교 학적부에는 화가와 관련된

도쿄 데이코쿠미술학교 2학년
재학 시절(1932년경으로 추정)

자료와 기록이 전혀 남아 있지 않은 상황이므로, 청강생의 자격으로 학교를 다녔거나, 예비
학교를 다녔거나, 아니면 당시 실제로 학교를 다녔음에도 학적이 증빙되지 못할 어떤 특별한
사유가 있었거나 하는 등의 경우에 대해서도 추후 조사와 연구가 필요해 보인다.

한복에 족두리 차림으로 모델을 서고 있는 화가의 아내 진낙선과 화가가 자신의 아내를 모델로 그린 작품이 함께 촬영된 사진 한 장이 남아 현재까지 전해지고 있다. 이로 보아 화가의 아내는 그가 그리는 인물화의 주된 모델이었을 것으로 충분히 짐작된다. 화가의 장남 양강梁岡은 서울대학교 문리대학 화학과를 수석으로 입학해 미국 유타대학에서 박

화가의 가족사진(앞줄 왼쪽부터 계모 한백호, 장모 박무순과 딸 양혜정, 부인 진낙선과 6남 양창, 뒤줄 왼쪽부터 장남 양강, 양달석, 차남 양광남, 1940년대)/양달석·진낙선 부부(화가의 아내가 작품 모델을 서고 있는 모습, 1930년대)

사학위를 받은 세계적인 핵물리학자였고, 차남 양광남梁廣南은 중앙대학교에 연극영화과를 창설해 오랫동안 같은 학교 교수를 역임한 연예계의 큰 스승이었으며, 6남 양창梁昶 역시 방송계로 투신해 MBC PD로 국장직을 역임했다. 화가의 딸 양혜정梁惠貞은 전통 화훼花卉 예술가로 활동하면서, '한올꽃예술회'를 설립해 우리나라 꽃예술 발전에 크게 공헌했다.

〈제11회 독립미술전람회〉(1941) 입선작 「고향」의 이미지로 제작된 엽서

〈제11회 독립미술전람회〉(1941) 리플릿

1941년 3월 5일부터 25일까지 도쿄 우에노上野 공원의 도쿄부립미술관에서 열린 〈제11회 독립미술전람회〉에 화가는 작품 「고향」을 출품해 당당히 입선을 차지하는 영예를 얻는다. 그때 한 일본 신문은 "한국 화가들이 동경 제전과 이과전에 몇 명이 있으나 이 사람들의 화풍은 대개 고적古蹟이나 미인들을 소재로 한 것일 뿐이고 이 작가처럼 한국의 원시적인 농촌 생활을 솔직히 표현한 작가는 드물다"라고 화가의 입선작을 호평했다. 당시 『부산일보』 일어판 1941년 4월 2일자 3면에 실린 기사에서는 그의 화풍에 대해 "순박하고 로맨틱한 원시인의 동화를 상징하는 독특한 화풍을 갈고닦는 데 성공했다"라고 언급하고 있다. 작품 「고향」은 전람회 셋째 날 와세다早稻田대학 연극부 박물관에서 매입해 갔다고 한다.

〈제12회 독립미술전람회〉(1942) 리플릿

1942년 3월 5일부터 23일까지 도쿄 우에노 공원의 도쿄부립미술관에서 열린 〈제12회 독립미술전람회〉에 화가는 목동을 주제로 한 작품 「산촌의 가을」을 재차 출품하여 연입선한다. 이 작품의 흑백 도판은 신문기사 속의 작은 사진 이미지로 남아 있는데, 이를 통해 이 작품이 초가집이 모여 있는 마을과 무성한 나무들이 원경을 이루고 있고, 근경에는 누워 있거나 엎드려 있거나 서 있는 아이들 여럿이 함께 어울려 있는, 전형적인 평화로운 산촌의 풍경을 담고 있음을 알 수 있다.

화가는 1962년 8월 15일에는 경남도지사 사회유공 표창을, 같은 해 12월 10일에는 제1회 경상남도 문화상(미술 부문)을 수상했다. 또한, 1963년부터 1973년까지 약 10년여에 걸쳐 경상남도 문화상 심사위원을 역임했고, 1976년 7월 9일에는 제6회 향토문화상을 수상했다.

제1회 경상남도 문화상 수상식(미술부문 수상, 1962. 12. 10)

화가는 하모니카를 잘 불었고 탭댄스도 잘 추었다고 한다. 미술뿐 아니라 다양한 분야에 다재다능했다. 대나무로 만든 방공모와 각반을 고안해 특허국에서 실용신안특허를 받았고, 그 외에도 다시 9종—마사제조기, 방공표시판, 저금담배상자, 짚신제조기, 가마니 직기, 대용 아동용 란도셀, 회화교육완구, 조선탁주 정조기, 개폐식 변기개—의 발명품을 고안하기도 했다.

딸의 결혼식장에서 하모니카 연주 중인 양달석(오른쪽은 6남 양창, 1960. 11. 27)

유족이 소장하고 있는 사진들의 일부다.

1 | 2 | 3
—————
4

1 아내 진낙선, 딸 양혜정과 함께(1960년대 후반)
2 개인전 전시장에서 딸을 바라보는 화가(부산 수로화랑, 1977)
3 동양화풍의 수채화와 병풍 작품 전시장에서(1960년대)
4 만년의 화가(사직동 자택에서, 1980년대)

구(舊) 문화장다방 건물(부산광역시 동래구 온천동 135-4)/
천우장이 있던 자리(부산광역시 부산진구 부전2동 241-38)

화가가 중풍으로 투병하면서부터는 집 밖 운동장에서 테니스 치는 사람들 구경하기를 즐겼고, 딸이 운전하는 차를 타고 온천장의 문화장다방에 들러 종업원이 타주는 차 한 잔을 마시고 집에 돌아와서야, 비로소 그림 그리는 하루의 일과를 시작했다고 한다. 한편, 화가가 전시를 열었던 천우장이 있었던 곳은 현재 서면의 천우빌딩 자리다.

「해방이여!」, 캔버스에 유채, 71.5×
59.5cm, 1947

"2021년 경남 창원시 경남도립미술관에서 열린 2021 경남근현대작가조명전 〈여산 양달석〉의 전시 관련 인터뷰에서 화가의 6남 양창은 화가의 작품세계에 관한 흥미롭고도 새로운 관점을 피력했다. 세간에서는 화가의 그림을 목가적이며, 동심의 세계이며, 가장 한국적이며, 유머러스하다고 평했지만, 아들에게 들려준 화가의 이야기는 그와 전혀 달랐다고 한다. 비가 오고 개울이 있는 풍경 속에 아이들이 소와 함께 있는 화면이 의미하는 바란, 이 물이 언

제 넘쳐 아이들과 소를 쓸어갈지 모를 불안한 시대 상황의 표현이었다는 것이다. 당시는 그림이 밝지 않으면 팔기가 어렵던 시절이라 생계를 위해 어쩔 수 없이 밝은 색조로 그림을 그렸지만, 가끔씩은 회색이 가득 깔린 아침 안개 같은 분위기의 색조로 그려진 작품들도 눈에 띄었는데, 이것이야말로 시대상을 은유하려는 화가의 진짜 의도가 잘 드러난 작업이었다고 한다. 또한, 풀밭에서 소가 풀을 뜯고 있는 모습을 그린 작품들을 보면 언제나 아이들 둘이 앉아 있든지 아니면 소가 두 마리 등장하는데, 서로 마주보며 풀을 뜯는 소들은 별로 없고 소들이 거의 서로가 등을 지고 있다는 것이다. 또 위에서 내려오는 시냇물은 하나로 이어진 것이 아니라 소들이 서 있는 풀밭을 양쪽으로 갈라놓으며 흐르고 있는데, 이 역시도 남북으로 갈라져 있던 당시 우리의 답답한 상황을 표현한 것이라 한다. 게다가 아이들의 얼굴을 보면 코는 흔적만 있고 눈썹은 거의 없으며 목은 지나치게 가늘다. 그래서 쭉 찢어진 눈하고 입하고 귀만 있는데, 눈썹이나 다른 부위가 들어가면 표정을 통해 아이들의 감정이 다 드러나 버리니까, 누구나 차별 없이 평등하게 놀 수 있는 아이들의 세계를 표현하기 위해 그걸 다 없애 버렸다는 것이다. 이처럼 화가는 밝고, 평화롭고, 유머러스하고, 한국적이라는 껍데기의 안쪽으로 잿빛과 갈라진 땅과 서로 등진 소와 표정 없는 아이들의 모습을 그려 넣음으로써 그 자신이 목도하며 인식했던 당대의 시대의식을 정직하게 표현하려 했던 것이다. 「해방이여!」

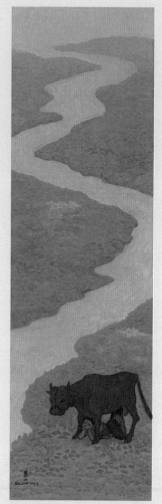

「소와 목동」, 비단에 유채, 106.5×32cm, 1960년대

(1947)의 경우, 어두운 진녹색을 배경으로 주먹을 불끈 쥔 채 손을 높이 치켜든 아이의 모습에서 화가의 다른 그림에서와는 달리 격동하는 참여적 기운이 느껴지기도 하고, 「소와 목동」(1960년대)의 바탕에 깔린 회색조의 아련한 분위기에서는 당시 화가가 느꼈던 불안한 시대의 기류를 강렬하게 대면할 수 있다.

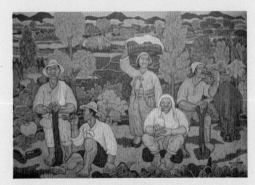
「잠시」, 캔버스에 유채, 112×156.5cm, 1957

〈제6회 국전〉입선작인 「잠시」(1957)에서는 붉은 황토색 밭과 호박이 달린 밭두렁이 앞에 보이고, 멀리 산들이 물결치는 농촌의 풍경을 배경으로 다섯 인물과 소 한 마리가 등장한다. 화면 한가운데에는 아낙네가 보자기를 덮은 함지박을 이고 서 있으며, 좌우로 각각 두 명의 농부가 자리를 잡고 있다. 앉거나 서서 곰방대로 담배를 피우는가 하면, 삽과 곡괭이를 짚고 서 있으며, 더불어 황소가 앞을 내다보고 있다. 한여름 농부들이 밭에서 점심을 먹고 난 뒤 잠시 휴식을 취하는 순간을 포착한 이 그림은 '소와 목동'으로 대표되는 전형적인 양달석 화풍으로 지목된 작품과는 판이한 소재와 주제를 다루고 있다. 건강한 농부의 삶과 노동의 가치를 당당하게 내세우고 있는데, 서구적인 화풍의 답습, 추상화 경향, 정태적 소재주의에 빠진 당시 화단의 상황에 비춰볼 때 유례없이 독보적인 화풍을 보여 주고 있다. 부산의 미술평론가 옥영식玉榮植은 이 작품의 양식에 대해 '불화의 평면화법을 쏙 빼닮은 작품'이라 언급하면서, 곡괭이를 짚고 있는 사내에게서 사천왕상이 언뜻 연상되거나, 함지박을 인 여성의 손마저 불끈불끈한 근육질로 표현한 데서 불화의 과장된 인체 표현법이 보이며, 분홍과 파랑 색조의 대비에서 볼 수 있듯, 화면 전체의 색채미도 불화의 배색을 수용해 계승했다고 언급하고 있다. 근육질 농사꾼의 강인한 생명력을 예찬하고 있는 이 작품은 정치적인 메시지를 담고 있지는 않지만, 노동의 가치를 전하는 이념화理念畵로 볼 수 있다는 것이다. 경제적 궁핍과 도탄의 시기였던 당대의 상황에 비춰보면 새로운 농촌의 건설을 위한 발언이 작품 속에 내장되어 있다."
—「몰라도 너무 몰랐던 '1세대 서양화가 양달석'」(『부산일보』, 2010. 8. 11)

'여산양달석기념사업회' 주최로 열린 〈양달석 특별전〉 오프닝 행사에 참석한 화가의 딸 양혜정(왼쪽이 필자, 거제문화예술회관, 2016. 3. 17)

화가는 생전에 자신의 작품을 판매해 아들 세 명을 미국으로 유학 보냈을 정도로 인지도가 높은 작가였으나, 제대로 된 도록이나 수작들에 해당하는 작품의 소장처가 명확히 밝혀지지 않아 사후 미술관에서의 정식 회고전이 열린 적은 한 번도 없었던 것으로 기억된다. 그러나 2021년 경남도립미술관에서 첫 미술관 단위의 회고전인 2021 경남근현대작가조명전 〈여산 양달석〉전이 열림으로써, 화가의 작품세계에 대한 지속적인 연구와 조사가 진행될 수 있는 결정적 계기를 마련할 수 있게 되었다.

경남도립미술관에서 열린 2021 경남근현대작가조명전 〈여산 양달석〉전의 파사드 전경과 전시장(2021. 8. 12)

김
영
덕

민중미술의 선구자,
그 새로운
자리매김

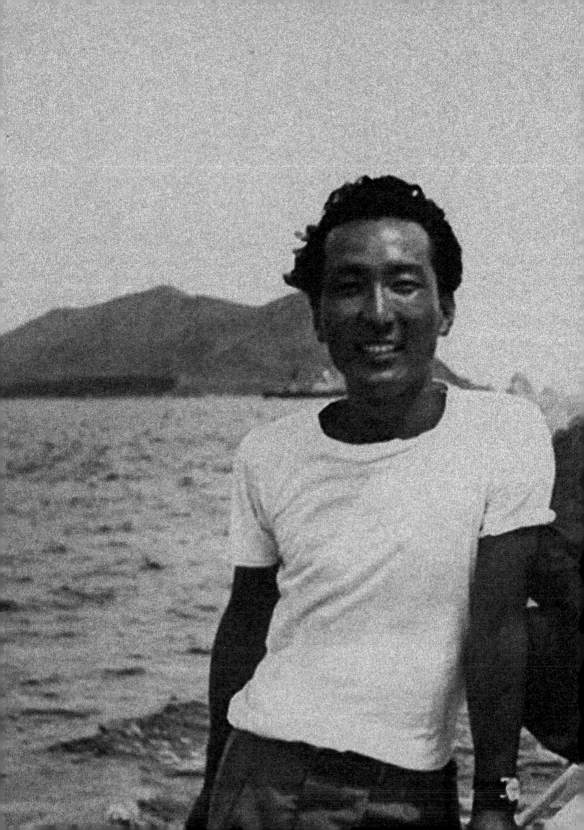

나의 인생 나의 작품
김영덕의 구술

김영덕

저는 충청남도 서산에서 1931년에 났어요. 4남매가 있었지요. 어릴 때는 가회동에 살면서 재동국민학교엘 다녔어요. 그때는 거기가 이를테면 귀족 학교 같은 곳이었지요. 그런데 곧 아버님께서 하시던 사업이 망했고 제가 아홉 살 되던 해에 아버님이 돌아가셨어요. 그렇게 되니까 집안이 한순간 에 빈민굴로 떨어져 버리게 되더군요. 그땐 얼마나 어려웠는지 어머님이 나 중에 말씀하시길, 사남매와 차라리 극단적 선택을 할까 하는 생각까지 했다 고 하시더군요. 그때 어머님은 비탄에 빠져서 거의 망연자실한 상태셨어요.

천당에서 지옥으로

어느 추운 겨울날 돈 받을 게 있다고 아버님이 나가시려는데 모직옷을 전당포에 잡혀서 당장 입고 나갈 옷이 없는 거예요. 그래서 여름 흰 두루

마기를 걸치고 나가시는데, 그 빈곤의 비참함, 서러움이 정말 너무나 강렬하게 느껴지더군요. 가장의 실패가 부르는 가정의 처절한 비극을 느꼈지요. 결국, 아버님은 돈을 못 받으시고 작은 귤 서너 개를 가지고 오셔서 남매들끼리 몇 조각씩 나눠 먹었어요. 굶고 있었는데 밤늦게 어머님이 어디서 쌀을 꾸어 오시더군요. 북아현동, 공덕동이 당시에는 서울에서 빈촌이었는데 아버님 돌아가신 후, 식구들이 거기로 옮겨 살게 되었지요. 그때 어머님은 삯바느질과 노점상 등을 하시면서 너무 고생을 많이 하셨어요. 자식들을 위해 힘들고 고달픈 삶을 사셨지요. 그러면서 저보다 7년 연상인 형님이 밖으로 나가서 함께 벌이를 해, 그걸로 식구들이 겨우겨우 살았어요. 제가 초등학교 다닐 때는 책에 빠져서 살았어요. 경성부립도서관 아동실에 책이 많았는데 주로 거기 가서 살았지요. 그때 『레미제라블』이나 기타 여러 다이제스트 북을 아주 많이 봤어요. 일본말로 된 책을 많이 보아서인지 제가 일본어는 아주 잘했어요. 아주 고급한 표현도 능숙하게 할 수 있을 정도로. 제가 초등학교를 졸업할 무렵 형님이 일본군에 징집되어 끌려가고 나서는 제가 돈을 벌지 않으면 안 되는 상황이 되어버렸거든요. 그래서 중학교 진학을 포기하고 1944년에 경성철공조합사무소에 나가서 사환일을 하게 되었어요. 여기서 일하다가 불을 켜면서 제가 초등학교 때 읽었던 책에 나오는 요시다 겐지로라는 사람의 시구 중에 '가을의 해는 두레박 떨어지듯 떨어진다'라는 구절을 읊조리고 있는 제 목소리를 회사 상사들이 듣더니 "어 너 이 시를 어떻게 아느냐"고 묻더군요. 그래서 책에서 보았다고 하니, "너는 공부를 해야 할 아이다"라고 하면서 제 어머님께 공부를 시키라는 이야기를 해주겠다고 하더군요. 저는 그때도 일본인의 수필집, 화집 등을 많이 보면서 화가가 되고 싶다는 생각을 하고 있었어요. 제 집 형편으로는 어림없는 일이었지만요. 그 이야기를 일본인 직장 상사들에게 하니까, "아니다. 일본에서는 학교를 들어가지 못해도 좋은 선생한테 사숙을 해서 훌륭한 화가가 된 사람들이 많다" 그러면서 저를 격려하더니 저희 어머

니를 만나 저를 공부시키라고 이야기를 하는 거예요. 그런데 제 어머님은 너무 살기가 어려우니까 제가 기술자가 되기를 바라셨어요. 그런데 아들이 화가가 된다니까 그렇게 낙심을 하시더군요. 어머님께 화가가 되겠다고 말하면서도 그런 환경에서 어떻게 제가 그런 말도 안 되는 생각을 했었는지 저도 도대체 모르겠어요. 그렇게 어머님이 말렸는데도 그림을 그린 걸 보면 한편으로는 저도 참 대단한 면이 있었지만, 어머님께는 참 나쁜 자식이었던 셈이지요.

앞으로 나아갈 길, 그림

1945년에는 덕수상고 야간부에 입학을 했어요. 해방이 되면서 함경북도 청진에 징용 갔던 형님이 돌아오셔서 형님이 생계를 책임지니까 학교를 다닐 조금의 여유가 생기기도 했었지요. 그런데 그해 제가 전국 규모의 미전에 출품한 작품이 특선을 했어요. 디자인 형식이 아닌 콩테로 그리는 방식으로 포스터를 그렸는데, 그게 입상이 되어 학교에서 교장선생님으로부터 상장을 전달받고 큰 격려도 받았죠. 상장 전달식을 하면서 교장선생님도 너무 좋아해 주셨고요. 그러면서 제가 학교에서는 어려움을 겪으면서도 열심히 노력하는 인기 있는 아이가 되어버렸어요. 정말 너무 열심히 그림을 그리니까 학교에서 집안이 어려운 아이가 그런다고 기특하게 여겨 그림을 그리도록 교실을 하나 내주었지요. 거기에는 석고상이 서너 개 정도 있었고 이젤도 있었어요. 미술부 활동을 하게 된 셈이지요. 그때 덕수상고 미술반에 제미帝美, 제국미술학교 출신 선생님 세 분이 그림을 가르치러 오셨어요. 처음에는 김두환金斗煥, 1913~94 선생님이 나오시다가─그분도 충청도 예산 사람이에요. 다음에는 20대 후반 정도였던 장욱진張旭鎭, 1917~90 선생님이 나왔어요. 국립박물관인가에 계시다가 그만두었다고 하시더라고요. 그래서 그 당시 장욱진 선생님께 그림을 배웠는데, 친절하게 가르쳐주는 편은 아니었지만, 또 그분의 화풍의 영향을 받은 것도 아니었지만, 그때 그림을 그리는

게 너무 좋아 장욱진 선생님이 사시던 내수동 집까지 가서 그림을 배우고
그랬어요. 거기서 장 선생님이 귀찮아하지 않고 잘 봐주셨지요. 그리고 그
다음에는 개성 출신의 이순동 선생님이 나와서 그림을 가르쳤지요. 아무
튼, 그래서 장욱진 선생님과는 아주 깊은 인연이 있었던 거지요. 나중에 서
울에서 제가 전시를 할 때 찾아오셔서 방명록에 그림을 그려주시기도 했
어요. 당시 학교 다닐 때 조태환이라는 친구, 독서량이 많은 똑똑한 친구가
있었는데 결국 학교를 그만두고 전학을 갔고, 남건희라는, 경복景福 다니다
가 집안이 어려워 덕수德壽 야간으로 전학 온 친구도 있었는데, 그 애 아버
님이 일제시대 몽양夢陽 여운형呂運亨, 1886~1947이 관여하던 조선중앙일보사에
서 일하다가 반일운동으로 잡혀가 서대문 감옥에서 옥사했어요. 그리고 그
아이 어머니는 예전 경기여고 출신의 인텔리였고요. 그런 똑똑하고 어려운
친구들이 학교에 좀 있었어요. 결국, 남건희 그 친구는 나중에 6·25 나고
의용군으로 입대했는데, 그때는 제가 부산에 가 있을 때였어요. 그 친구가
제 어머님께 "나중에 부산으로 진격하면 제가 꼭 영덕이를 찾아서 행방을
알려 드릴게요" 그러고 내려갔다는 이야기를 어머님께 듣기도 했지요. 제
가 그런 환경에서 살면서 너무 어렵다 보니 당시 어떤 정치의식이 있었어
요. 김구金九, 1876~1949나 여운형 같은 분들은 적지라고 할 수 있는 중국 땅에
서 힘들게 독립운동을 했는데도 해방 후에 억울하게 밀려나 암살을 당하
고, 이승만李承晩, 1875~1965은 안전한 먼 미국 땅에 있었는데도 나중에 돌아와
서 결국은 대통령으로 승승장구하는 이 세상이 너무나도 불공평하지 않은
가 하는 생각을 했고, 또 그런 말을 밖으로 하고 다녔어요. 당시 공부하
던 서클이 있었는데 거기 가입해 그곳에서 마르크스 이야기, 사회주의 이
야기를 들었지요. 그러면서 침식을 잊고 그림을 그리다가 그 서클에서 가
르치던 대학생 청년에게 나는 그림을 그려야 하기 때문에 이 서클에서 나
가겠다고 하니, 그림 그리면서 서클도 같이 하면 된다고 그래요. 그런데 그
게 잘 안 되는 거예요. 그래서 다시 나가겠다고 했더니, 그 대학생이 "그래

나가라. 알았다. 그럼 공부 열심히 해라. 그렇지만 민족을 저버리지 않는 화가가 되어야 한다" 그렇게 이야기를 하더군요. 그 이야기가 참 인상적이었어요. 그런데 그런 이야기들이 밖으로 나가면서 설화舌禍가 생긴 거예요. 학교에 형사 두 명이 찾아와서 김영덕이 누구냐고 하기에 손을 들었더니 그들이 저를 종로경찰서로 끌고 갔어요. 거기 가니 제가 살아왔던 이야기와 생각을 모두 자술서에 적으라고 하더군요. 그래서 자술서를 다 썼는데 그 서클에서 공부했던 내용을 적은 게 결국은 문제가 되었어요. "너는 거길 그만둔 게 아니다. 그 서클은 남로당의 학생 세포나"라고 엮어서 형사들이 계속 저에게 물고문, 통닭구이 그런 혹독한 고문을 했지요. 너무 고문을 심하게 당하다 보니 다 마음대로 하라고 이야기하고 조서에 도장을 찍었어요. 그랬더니 결국 징역 2년에 집행유예 3년이 나오더라고요. 그 무렵 형님이 돈을 벌면서 전엔 사글세를 살다가 그때 근근이 집을 전세로 옮길 정도가 되었는데, 제 구명을 위해 다시 집을 사글세로 옮기고, 그 돈을 가지고 당시 법률신문의 유柳 씨 성을 가진 검찰 출입 기자를 통해 형님이 검사에게 뇌물을 썼어요. 그때 담당 검사가 최崔 아무개였는데 말馬 상에 평양 사투리를 아주 심하게 썼어요. 취조를 하다가 내용이 자기 마음에 들지 않으면 슬리퍼로 제 얼굴을 때리고 그랬지요. 그때 검사에게 "화가가 되고 싶으니 저를 빼달라"고 애소哀訴를 해도 "이 빨갱이 새끼 죽인다" 그러면서 소리를 질렀어요. 결국, 석방은 되었지만 학교에서는 바로 제적을 당했지요. 학교의 다른 선생님들은 저를 동정하고 선처를 원했다고 하는데, 교감이 끝끝내 저를 제적시켜야 한다고 주장해 복학이 안 되고 결국은 학교를 나오게 되었어요. 그 교감은 이북 사람이었는데 일제시대 국민모(전투모)를 쓰고 각반을 하고 다니는, 마치 일제시대 일본 사람처럼 보이는 인물이었어요. 아마 검사나 교감이나 모두 이북에서 친일 문제가 걸려 공산당을 피해 이남으로 내려온 사람들이었던 것 같았어요. 빨갱이라면 아무리 어린 학생이라도 마치 죽일 듯이 대했거든요. 그게 1949년이었어요.

부산, 화가의 길을 걷다

이렇게 풀려난 다음에 도저히 집엘 못 있겠더군요. 어디든 외국엘 가고 싶었어요. 그런데 제가 일본말은 잘했기 때문에 일본에 가겠다고 마음먹고 부산엘 갔어요. 그게 1950년 4월, 즉 6·25가 나기 두 달 전쯤이었지요. 그런데 결국 밀항에 실패하고 얼마 안 가서 전쟁이 난 거지요. 그래서 부산에 있게 되었어요. 그때는 길에 다니는 젊은이를 아무나 잡아들여 낙동강 전선에 투입했기 때문에 계속 숨어서 지내게 되었고, 그러다가 국제신보사에 들어가게 된 겁니다. 전시라 인력이 많이 필요해 간단한 시험만으로 입사가 되었지요. 그러면서 부산시청이나 세관과 철도를 통합한 운수부 등을 출입했고 동부전선 현장을 취재하기도 했어요. 포항 형산강지구 전투였는데 위문과 취재를 위해 걸어가는 도중에 경찰이 어떤 젊은이의 손을 철사로 묶어서 어디론가 끌고 가고 있었어요. 그 젊은이의 손목이 철사에 패여서 완전히 피투성이예요. "어디를 가냐" 그러니까 경찰이 "총살시키러 간다"고 그래요. 내 또래의 젊은이였는데, 재판도 안 하고 어떻게 이렇게 사람을 죽이는가 하는 생각이 들어 경찰에게 따지고 싶었지만, 겁이 나서 말을 못 했어요. 그 청년 몸에서 비릿한 피 냄새가 났어요. 고문 때문에 그랬겠지요. 밤에 자다가 박격포 소리가 나면 도망가기도 하고 그랬는데, 기자 한 명도 즉결로 총살을 당했어요. 적에게 비밀을 누설한 혐의로 그 자리에서 즉결처분이 된 거예요. 그때 사회의 부정부패라는 게 말로 다 못해요. 전장에서 죽은 시신들, 다 말라 뻣뻣해진 시신들을 트럭에 꽉꽉 채워서 싣는 것을 보았어요. 결국은 그게 나중에 제가 「인탁人拓」 시리즈를 하게 된 모티브가 된 거지요. 비참했어요. 1955년에는 신문사에 사표를 내고 밀항을 시도하려다 또 실패했어요. 그러니 객지인 부산에서 저는 붕 떠버렸지요. 그때 부산에서 김종석金鍾石이라고 하는 분이 저를 참 아껴주었는데, 그분의 부인이 일본식 술집인 목로집을 했거든요. 그래서 매일 거기서 공짜 술 먹여주고 집에서 재워주고 그랬지요. 제 은인이죠. 부산에서 '청맥靑脈' 동인도 같

254

이 했던 김경金耕, 1922~65 선생과는 그 시절 단짝이었어요. 부산에 그런 분들이 있어서 서울로 올라오지 못했어요. 그분들을 의지해서 그 막막했던 시간을 견뎠건 거지요. 그런데 평론하시던 이시우李時雨, 1916~95 선생이 미술교사를 구하는 학교가 있다는 거예요. 그 학교의 교무주임이 자기와 함께 일하던 동료인데 그쪽에서 청을 해서 저를 추천했다는 거예요. 이시우 선생한테 이야기를 좋게 들어서였는지 저를 뽑으려고 하더군요. 부산상고였는데 그 학교에서 미술부를 키워서 학교 이름을 높이겠다는 생각이 있었던 것 같아요. 제가 '청맥' 동인을 하고 있는 것도 알고 있고, 국제신보나 민주신보 등에 글을 쓴 것도 보았다고 하더군요. 제가 미술대학을 안 나왔기 때문에 검인정 자격시험을 보려고도 했어요. 그때 문교부의 검인정을 장욱진 선생이 담당하고 있었거든요. 그런데 자칫 여기 응시했다가 옛날 공안 사건이 들통 나면 너무 무서운 일이지요. 그래서 결국은 시험에 응시도 못 했어요. 제가 선생 자격이 없다고 하니 그쪽에서는 일단 학교를 2년 중퇴한 것으로 하자, 그리고 제 월급은 부산상고 사친회의 기금으로 줄 수 있으니 학교에서 돈이 안 나가도 된다며, 2년 중퇴로 기재해 요식행위로 상부에 보고만 하면 된다고 그러더군요. 부끄러운 일이지만 그렇게 했어요. 그래서 1957년 봄에 부산상고 선생으로 들어가 1961년까지 있게 되었지요. 1961년에 5·16이 나면서 군 미필자들은 전부 직장에서 쫓아냈는데, 저는 신문사 전시 보도요원 일을 하면서 군을 면제받았기 때문에 미필자에 속했어요. 그래서 저와 영어교사 한 명, 독어교사 한 명 그렇게 전부 세 명이 학교에서 쫓겨났어요.

서울, 다시 화가의 길을 걷다

그리고 1961년에 결혼을 하고 나서 1962년 겨울에 서울로 왔어요. 장호章湖, 1929~99 시인을 의지하고 수유리의 방 한 칸짜리 집에서 살림을 시작했고요. 엄청나게 고생했지요. 국민주택이라고 그 지역은 거의 젊은 지식인들

로 아이 한두 명 있는 사람들이 살고 있어 그들을 바라보고 해바라기 화실을 냈는데 실패했어요. 미대 출신이 아니라는 소문이 나니까 화실이 안 되더라고요. 엄마들이 주로 원하는 건 사생대회 나가서 상을 받는 거예요. 그러려면 주최 측과 서로 연결이 되어야 하는데 돈 없으면 되는 일이 아니더라고요. 가진 돈을 모두 탕진하고 닭장 우리에 들어가 살기도 했어요. 그러다 무엇을 해야 할까 생각하다 보니 삽화 일을 해야겠다는 생각이 들더군요. 그것밖에는 살 길이 없었어요. 삽화를 잡지사, 신문사에서 그냥 주나요. 그거 겨우 뚫어서 어렵게, 어렵게 할 수 있었지요. 1967년에는 〈구상전具象展〉이 창립되었는데 그때 제가 〈구상전〉 창립 간사를 하게 되었어요. 박고석 선생이 저를 추천해 주셨지요. 박 선생이 "영덕이가 서울에서는 생소하니 서울에 영덕이를 알리자. 영덕이를 간사를 시키자" 그렇게 해서 당시 주간조선에서 〈구상전〉을 소개할 때, 간사라면서 〈구상전〉 주요 작가들과의 인터뷰 자리에 저를 끼워 주더군요. 1970년에는 작품도 〈구상전〉에 출품했지요. 그래도 박고석, 정규鄭圭, 최영림崔榮林, 1916~85, 홍종명洪鍾鳴, 1922~2004, 박성환朴成煥, 1919~2001, 박항섭朴恒燮, 1923~79 이런 분들이 저를 인정해 주셨고, 1960년에 부산서 〈조선일보 초대전〉 출품 의뢰를 받았을 때 호평을 받기도 했어요. 연합신문에 이경성李慶成, 이봉상李鳳商 이런 분들이 글을 쓰는데 제 이름이 나왔고, '환상적이다'라는 평도 있었지요. 제 딸은 건축을 하면서 나름 사회적으로 인정을 받고 있고, 아들은 삼성 반도체의 임원으로 있어요. 아들은 학자가 되고 싶어 했지만 제가 받침을 다 하기가 너무 어려워서 외국에 공부하러는 못 보냈습니다. 그래서 삼성에 들어갔지요. 이제 자식들은 다 살 만하니 제 할 바는 다한 셈입니다. 저는 어릴 때 아버지의 사업 실패로 너무 심한 고생을 했기 때문에 식구들에게 제 모든 걸 다 바치며 살았어요. 그래서 이제 화집 내고 〈미수전米壽展〉을 하는 일이 제가 인생에서 마지막으로 해야 할 일이 아닌가 하는 생각이 듭니다.*

* 화가와 고양동 자택(2017. 11. 8)에서 가졌던 대담을 요약한 내용이다.

김영덕, 민중미술의 선구자

<u>김영덕의 예술세계</u>

김영덕金永惠의 경우, 초기 10여 년(1950~62)의 재부在釜 시절 하인두河麟
斗, 1930~89, 추연근秋淵槿, 1924~2013 등과 함께 동인으로 참가했던 〈청맥전靑脈展〉
(1956년 창립)과 상경 이후 〈구상전〉(1967년 창립)의 참여를 통한 활동 이
력, 〈현대작가초대전〉(1980년대, 국립현대미술관 개최)과 〈제작전制作展〉(1981년
창립), 〈시현전始現展〉(1988년 창립) 등속의 참여가 미술계 인사와 미술사 연
구자들 사이에서 간간이 회자되고 있을 뿐이다. 어느 한 시절, 가족 부양
과 생계를 위한 신문·잡지의 삽화 작업에 주력하면서부터, 안타깝게도 화
단 중심부로부터는 서서히 멀어져 버린 셈이다. 이 때문이었을까? 그 앞뒤
긴 세월에 걸친 화가로서의 치열했던 진면모까지도 실은 과도하게 망각되
어 버린 측면이 없지는 않아 보인다. 그러므로 화가로서의 김영덕은 아직까
지 지표 위로 발굴되지 않고 이제껏 땅속 깊이 묻혀 있는, 이를테면 고고학
적·지질학적 조사를 기다리고 있는 미지의 고대 화석이나 선대의 부장 유
물과도 같은 위상의 근대 화가로서 이제는 다시 한번 새롭게 조명해 볼 필
요가 있을 것이다.

가난했던 어린 시절

충청남도 서산에서 출생했지만(1931), 화가는 네 살 무렵 서울로 이사를
한다(1934). 그런데 5년이 지나 화가가 아홉 살 되던 해(1939)에 갑자기 아
버지가 돌아가시면서, 남은 다섯 식구들은—어머니와 4남매—지독한 가난
의 수렁 속으로 빠져 들어가게 된다. 그야말로 급전직하急轉直下의 기막힌 상
황에 놓이게 된 것이다. 화가가 이 당시 겪었던 인생의 반전과 경제적 곤란
은 이후 화가의 작업에서 끊이지 않고 면면히 나타나게 되는 리얼리스트

로서의 성향, 즉 예술이라는 미명하에 현실의 문제를 도외시하지 않으면서 사회 참여적 성향을 드러내는 가장 근원적인 토양으로 작용하게 된다. 화가는 다음과 같이 자신이 겪었던 어린 시절의 가난을 회상했다.

어릴 때는 가회동에 살면서 재동국민학교엘 다녔어요. 그때는 거기가 이를테면 귀족학교 같은 곳이었지요. 그런데 곧 아버님께서 하시던 사업이 망했고 제가 아홉 살 되던 해에 아버님이 돌아가셨어요. 그렇게 되니까 집안이 한순간에 빈민굴로 떨어져 버리게 되더군요. 그땐 얼마나 어려웠는지 어머님이 나중에 말씀하시길 사남매와 차라리 극단적 선택을 할까 하는 생각까지 했다고 하시더군요. 그때 어머님은 비탄에 빠져서 거의 망연자실한 상태셨어요. 어느 추운 겨울 날 돈 받을 게 있다고 아버님이 나가시려는데 모직옷을 전당포에 잡혀서 당장 입고 나갈 옷이 없는 거예요. 그래서 여름 흰 두루마기를 걸치고 나가시는데, 그 빈곤의 비참함, 서러움이 정말 너무나 강렬하게 느껴지더군요. 가장의 실패가 부르는 가정의 처절한 비극을 느꼈지요. 결국, 아버님은 돈을 못 받으시고 작은 귤 서너 개를 가지고 오셔서 남매들끼리 몇 조각씩 나눠 먹었어요. 굶고 있었는데 밤늦게 어머님이 어디서 쌀을 꾸어 오시더군요. 북아현동, 공덕동이 당시에는 서울에서 빈촌이었는데 아버님 돌아가신 후, 식구들이 거기로 옮겨 살게 되었지요. 그때 어머님은 삯바느질과 노점상 등을 하시면서 너무 고생을 많이 하셨어요. 자식들을 위해 힘들고 고달픈 삶을 사셨지요. 그러면서 저보다 7년 연상인 형님이 밖으로 나가서 함께 벌이를 해, 그걸로 식구들이 겨우겨우 살았어요.

이처럼 급변한 환경에도 불구하고, 초등학교 시절 화가는 경성부립도서관 아동실을 일삼아 다니면서 일본어로 된 문학 선집과 위인 전기물, 성장

소설, 검호劍豪소설, SF 과학소설 등 흥미가는 대로 독파했고, 빅토르 위고 Victor Hugo, 1802~85의 『레미제라블』도 이때 탐독한 책 중의 하나였다고 한다. 폭넓은 상식과 지적 자양분을 왕성하게 흡수하면서 자유롭게 고급한 회화적 표현을 할 수 있을 정도의 일어 실력을 갖출 수 있었다. 그러나 화가가 초등학교를 졸업할 무렵, 가장 역할을 하던 형님이 대동아전쟁大東亞戰爭에 징집되었고, 그로 인해 더 이상 집안의 생계를 유지할 수 없게 되었다. 중학교 진학을 포기한 화가는 열네 살이 되던 해(1944)에 경성철공조합사무소의 소년 사환으로 취직을 하게 된다.

소년, 화가의 꿈을 키우다

3~4층 높이의 콘크리트 건물에 둘러싸여 있던 단층 목조건물인 경성철공조합사무소 주변은 오후쯤 되면 그늘이 드리워지면서 금방 어두워졌다. 화가는 바로 그해 어느 가을날 이곳에서 초등학교 시절에 읽었던 요시다 겐지로吉田絃二郎, 1886~1956의 수필 속 '가을의 해는 두레박 떨어지듯 떨어진다'라는 구절을 혼자 읊으면서 조용히 자기 일을 하고 있었는데, 이를 옆에서 듣던 일본인 직원들이 어떻게 그 구절을 알게 되었는지를 자세히 물어보았다. 화가로부터 초등학교 시절 도서관에서 절실한 심정으로 독서를 했던 사연을 듣고서 호기심이 동한 그들은 이모저모로 여러 가지 지적인 검증을 해본 뒤에 "너는 공부를 할 아이다"라며 화가를 어머니께로 데려가 공부를 시키도록 설득했다고 한다. 그는 일본인들의 수필집이나 화집을 보면서 항상 화가가 되어야겠다는 소망을 마음속으로 몰래 품고 있었지만, 언감생심 자신의 처지나 형편으로 보아선 어림도 없는 일이라 여기고 있었다. 그런데 조합의 일본인 직원에게서 "아니다. 일본에서는 학교를 가지 못해도 좋은 선생한테 사숙을 해서 훌륭한 화가가 된 사람들이 많다"라는 격려를 받으면서 내심 용기를 얻어 어머니께 화가가 되고 싶다고 말했으나 집안형편의 어려움 때문에 어머니는 그가 기술자가 되기를 원했다. 그러나

여러 우여곡절을 거치며 결국 상급학교—덕수상업고등학교 야간부—에 진학해 몇몇 훌륭한 스승을 만났고 이를 계기로 회화 세계에 입문하게 된다. 일제강점기 당시로서는 조선 최고의 미술 엘리트였던 데이코쿠미술학교 출신의 세 분—김두환, 장욱진, 이순동李順東—의 가르침을 차례로 받게 된 것이다. 특히 장욱진과의 인연은 더욱 각별해 화가는 그의 내수동 집을 오가면서 오랫동안 그림을 사숙하기도 했다. 또한, 전국 규모의 미전에서 특선을 한 다음부터는 미술반에 대한 학교 차원의 지원이 늘었고, 화가는 한층 나아진 환경에서 전문화가로서의 꿈을 본격적으로 키워가기에 이른다. 이 무렵 화가의 집안은 형님의 노력으로 안정을 찾아갔고, 형님은 화가가 야간부에서 주간부로 옮길 것을 권유한다. 그러나 침식을 잊을 정도로 그림 그리기에만 몰두했던, 그래서 온 시간을 그림 공부에만 쏟고 싶었던 화가는 그대로 야간부를 다니기로 결심한다. 자신에게 이처럼 전일專一한 집중의 시간이 존재했다는 사실을 두고 화가는 '운명이 내 편이었다'라고까지 표현했다. 오직 하나에 대해서만 극도로 몰입하면서 그 외의 나머지를 전부 배제filtering할 때 모든 습득의 효과는 극대화된다. 도파민dopamine의 증폭에 의해 일어나는 아주 깊은 몰입의 경지에서는 긴 시간도 찰나처럼 느껴지고 반복으로 인해 유발되는 지루함도 망각하게 된다. 마치 그림 그리는 일과 자신이 하나가 된 것 같은 일체감을 느끼면서 어느 순간 자아의식까지도 사라진다. 화가는 그림을 그리면서 당시 이러한 몰입을 수시로 체험했다고 한다.

빨갱이로 몰리다

그러나 불행은 전혀 생각지 못한 곳에서 싹트기 시작했다. 화가의 집안에는 반일 민족주의적 성향이 강한 어른들이 여럿 있었다. 당시 어려운 가정형편 속에서 공부하면서 싹트게 된 사회 부조리에 대한 비판의식을 품고 있었던 화가는 주변 친구들에게 자신의 심중을 토로하기도 했다.

김구나 여운형 같은 분들은 적지라고 할 수 있는 중국 땅에서 힘들게 독립운동을 했는데도 해방 후에 억울하게 밀려나 암살을 당하고, 이승만은 안전한 먼 미국 땅에 있었는데도 나중에 돌아와서 결국은 대통령으로 승승장구하는 이 세상이 너무나도 불공평하지 않은가?

그런데 얼마 후 형사 두 명이 학교로 찾아오더니 화가를 종로경찰서로 끌고 갔다(1949). 그들은 화가에게 살아온 이야기들을 하나도 빠뜨리지 말고 자술서에 적으라고 한 다음, 견딜 수 없는 혹독한 고문들—물고문, 통닭구이 등—을 계속 가했다고 한다. 자포자기 상태에서 어쩔 수 없이 강압적으로 적게 한 자술서 위에다 손도장을 찍자, 그들은 화가에게 남로당의 학생 세포라는 말도 안 되는 누명을 씌웠다. 재판에 회부된 화가는 단기징역 2년에 집행유예 3년을 선고받았다. 당시 유행하던 공부 모임에 한두 번 정도 참석한 적은 있었지만 작업할 시간을 조금이라도 아끼려고 더는 그 모임에 참석하지 않았고, 좌익 세력들이 연루된 모의나 활동을 한 적은 전혀 없었다고 했다. 그럼에도 불구하고 부정부패가 횡행했던 해방 공간에서 배경 없고 집안형편이 어려웠던 화가는 사건 조사의 실적이 필요했던 경찰들에게 희생양으로 몰려, 지나치게 과도한 중형을 선고받게 된 셈이었다. 형님은 화가의 신원(伸寃)을 위해 그간 악착같이 벌어서 전세로 옮긴 집의 보증금을 빼 다시 사글세로 옮기고 그 돈을 판사에게 뇌물로 바쳐 겨우 석방은 되었지만, 결국 학교에서는 제적 처리당했다. 평안도 사투리를 진하게 쓰던 담당 검사나 화가의 퇴학을 완강하게 주장했던 학교 교감은 친일세력 척결 과정에서 북에서 남으로 쫓겨 내려온 사람들이었기 때문에, 빨갱이라는 혐의만 있으면 아무리 어린 학생이라 하더라도 가혹하게 대했다는 것이다. 화가는 그때는 그런 시대였다고 말했다.

6·25전쟁, 종군기자로 활동하다

이러한 처지에까지 내쳐진 화가는 더 이상 집에 머물러 있을 수가 없었다. 그림 공부를 위해 어디든 외국으로 탈출하겠다는 궁리를 하다가, 일어에 자신이 있으니까 일본으로 밀항할 요량으로 누님이 살고 있는 부산에 1950년 4월경에 내려갔다. 그 후 두어 달 지나자 6·25전쟁이 터지면서 화가는 서울의 가족 걱정으로 밀항을 미루고 이후 10여 년간을 부산에 정착하게 된다. 전쟁 초에는 길에서 젊은이들을 사냥하듯 잡아다가 바로바로 낙동강 전선으로 투입시켰다. 그야말로 한 치 앞의 생사도 예측할 수 없는 엄혹한 시절이었다. 그 와중에 화가는 전쟁으로 충원이 필요했던 신문사에 경쟁을 뚫고 용케 들어간다. 그가 들어간 국제신보사는 당시로서는 전국적 위상의 신문사였다. 이후 그는 주로 부산시청과 운수부—세관과 철도를 통합한 기관—에 출입하다가 여기서 부산 출신 장정들로 구성된 향토부대—3사단 23연대—가 포항 전선에 배치되어 있다는 소식을 듣게 된다. 이 소식을 들은 부산시청 측에서는 종군 위문단을 꾸려 포항 전선을 방문하는데, 이때 취재기자 자격으로 동행한 화가는 그 현장에서 이후 평생 잊을 수 없는 참혹한 장면을 목격하게 된다. 경찰이 한 젊은이의 손목을 철사로 묶어서 어디론가 끌고 가는데 그의 손목은 철사에 패여 터질 듯 부어올라 완전히 피투성이였다. 그를 어디로 데려가는지 묻자 즉결로 총살시키러 간다는 대답을 들었고, 이에 화가는 엄청난 충격을 받는다. 때는 9월인지라 햇볕은 아직 뜨거웠고 녹음은 짙푸르렀다. 나지막이 연이어진 산등성이 뒤편에서는 전투가 한창이어서 기관총 소리와 대포 소리가 뒤엉켜 요란했고, 산능선 위의 하늘에서는 잠자리 같은 비행기들이 기총소사를 하는지 오르락내리락 온갖 재주를 다 부리고 있었다. 산 한쪽으로는 매미 소리 한가로운 우리의 정겨운 시골 풍경이 펼쳐져 있었고, 정훈장교의 안내를 받으며 화가는 그 평온한 풍경 속을 위문단 사람들과 함께 지나가고 있었다. 저 멀리 미루나무 곁으로 몇 대의 군용트럭이 나타났다. 구름 같은 흙먼지

「전장의 아이들」, 캔버스에 유채, 90.9×72.7cm, 1955

를 일으키며 달려온 차들을 비켜서서 보내놓고 흘깃 돌아본 시야에 적재
함에 실린 장작처럼 뻣뻣한 젊은 시신들의 더미가 흙먼지의 틈새로 화인처
럼 찍혀왔다. "아, 무슨 말을 하랴. 이 미친놈의 세상!" 화가는 속으로 피눈
물을 흘리며 절규했다. 이 같은 전쟁의 참상이 이후 제작되는 「인탁」—인간

탁본人間拓本의 준말—시리즈의 주요한 모티브가 된다.

독학, 성장을 위한 몸부림

김영덕을 본격적인 화가로 알린 최초의 작품은 〈제1회 청맥 동인전〉에
출품하기 위해 그가 정성을 다해 제작한 역작 「전장戰場의 아이들」(1955)이
다. 부산의 토벽土壁 동인으로 활동하며 향토적 색감과 굳센 포름을 추구했
던 김경과의 교유관계를 짐작게 하는 붉은 빛깔과 황토 빛깔의 토속적 색
감 그리고 튼실한 다리와 길쭉한 발의 형태가 유난히 도드라진 이 작품은
전쟁 이후 거리에서 흔히 만날 수 있었던 가난한 소년들의 모습을 튼실하
고 옹골차게 묘사해 낸, 전후戰後의 생생한 현실 반영이 돋보이는 수작이다.
이 작품은 당시 전쟁물자 수송을 위해 급조된 신작로 한가운데에 무리지
어 막아서서 전쟁 반대를 시위하는 소년들의 모습을 형상화한, 반전과 평
화를 희구하는 화가의 심정이 절절히 투영되고 있는 애틋한 작품이기도
하다. 그가 존경하던 선배 김경의 경우, 퀭한 눈빛의 비쩍 마른 명태나 몸
부림치며 울부짖는 소의 형상, 질긴 생활력으로 억척스레 살아가는 여인들
의 모습 등을 통해 당대 민중의 삶의 진실성을 드러내는 데 좀 더 주력하
였다면, 김영덕의 작업에서는 선배인 김경의 영향을 받으면서도 오히려 거
기서 한 발 더 나아가 전쟁의 참상에 대한 고발과 전후 평화에 대한 염원
이라는 현실의 구체적 메시지를 드러내려는 의식이 좀 더 강하게 표출되고
있다. 같은 해에 그린 소품 「골목길」(1955)에서도 그림자처럼 드리워진 인물
의 형상, 나무 판때기를 이어 만든 담벼락 위에 낙서한 소년, 소녀의 티 없
이 천진한 모습, 밝은 태양과 평화를 상징하는 비둘기 등은 「전장의 아이
들」과 동일한 주제의식을 암시하고 있다.

「전장의 아이들」과 궤를 같이하는 또 다른 작품으로는 그 이듬해에 제작
된 「삶, 네 여인」(1956)—이 작품은 오랫동안 부산상고에 보관되어 있다가
1989년경 어디론가 사라졌다고 한다—을 들 수 있다. 함지를 머리에 이고

「골목길」, 캔버스에 유채, 41×32cm, 1955

전후의 궁핍을 꿋꿋이 견디어 내는 강인하고 억척스런 시장 여인들의 모습을 그린 작품이다. 이 작품은 당대의 현장성이나 삶의 진실과 조우하려는 리얼리즘적인 회화정신을 드러내고 있다. 또한 당대 민중의 생각이나 의지를 잘 보여 주려는, 그리고 형상을 통해 대상의 내면을 탐구하려는 진지한 태도를 표현하고 있기도 하다. 어쩌면 1980년대 민중미술도 이런 전후의 현실을 묘사해 온 선배 화가들의 의식이나 전통과 서로 무관하다고 할 수는 없을 것이다. 특히 이 작품은 멕시코 미술과의 연관성이나 영향 관계

「삶, 네 여인」, 캔버스에 유채, 162.2×130.3cm, 1956

등이 인물의 안면 묘사 등에서 뚜렷이 나타나고 있으며, 인체의 표현, 특히 앞을 향해 걸어나오는 각개 인물의 동세 처리가 매우 역동적으로 자연스럽게 부각되어 있어, 학습기에 이루어진 데생력의 수련이 일정 수준 이상까지 제대로 결실되고 있음을 보여 준다. 이는 오윤(吳潤, 1946~86의 수련기 시절 멕시코 미술에 대한 경도나 관심보다도 훨씬 이른 시기에 이루어진 현실 미학의 탐색이었다. 또한, 이 두 점의 그림―「전장의 아이들」과 「삶, 네 여인」―은 6·25전쟁을 배경으로 제작된 다른 동시대 작품과 비교할 때, 한층 더 건강하면서도 일면으로는 사나운 느낌까지 풍길 정도의 팽팽한 힘과 기운을 강하게 발산하고 있다.

266

치열한 독학과 기자 시절 구독한 외국의 전문잡지와 이론서를 통해 배운 인문학적·회화적 역량이 주변 화가들로부터 인정받았기에, 그는 부산의 미술적 주류나 제도권 시야에서 한걸음 벗어나 있었음에도 지역 주요 화가들—김경, 김영교金岭教, 1916~97, 추연근, 하인두 등—과 이물 없이 어울릴 수 있었다. 피난 왔던 화가들 대다수가 환도하면서 부산 문화계의 공백을 메우기 위한 미술운동의 일환으로 '청맥'을 결성했을 당시, 화가 역시 당당한 1인의 작가로 참여할 수 있게 되었다. 국제신보 기자 시절 매일 같이 접할 수 있었던 일본 신문의 학예란을 통해 얻은 세계 미술계의 정보와 정기구독한 일본의 각종 미술잡지, 단행본 등에서 축적된 지식으로 다져진 그의 식견은 주변에 놀라운 파문을 일으키는 경이로 받아들여졌는데, 당시 국내 문화계는 외국과의 소통 부재로 완전한 정체기였다. 이 오랜 내적 충전의 시간들이 〈청맥〉 전의 참여를 통해 드디어 충실한 작업상의 결실—「전장의 아이들」, 「삶, 네 여인」 등—로 나타나게 된 것이었다.

현실 인식과 참여적 태도

작업들에서 나타나기 시작한 사실주의적, 참여적 회화 경향의 유래를 화가는 다음과 같이 회고했다.

제가 국제신보사에 취직한 지 그리 오래지 않은 무렵이지요. 아마 1950년 가을쯤으로 기억됩니다. 그때 국제신보사의 자료실에 열람되어 있던 일본의 아사히朝日 신문을 읽다가 베르나르 로르주Bernard Lorjou, 1908~86라는 프랑스 작가의 작업을 처음으로 접하게 되었어요. 한 농원에서 트레일러로 1,000호가 넘는 로르주의 엄청난 대작 「원자력 시대」를 어디론가 운송하고 있는 장면이 신문기사 속에 사진으로 실려 있었는데, 아! 정말 대단하더군요. 화면 가운데에는 크게 원폭의 버섯구름이 올라오는 모습이 그려져 있었고, 또 한쪽으

로는 세계 여러 정치 지도자들의 모습이 있고 각양 각종의 다양한 형상이 서사적으로 중첩되고 있었지요. 로르주는 프랑스의 '롬 테무앙L'homme Tempoin'의 동인으로 활동한 작가입니다. '롬 테무앙'은 '시대의 증인', '목격자'라는 뜻이라고 해요. 이 동인의 선언문이 그 그림 이미지와 함께 기사 내용으로 나와서 읽어보니까 "제2차 세계대전이 끝난 지 오래지도 않았는데, 냉전으로 세계의 위기는 다시 오고 있다. 2차 대전과 지금 새롭게 조성되고 있는 위기의 차이는 원폭의 문제다. 결국, 원폭의 사용은 인류를 전멸로 이끌 것이다. 이 인류 절멸의 위기가 다시 싹트는 시대에 우리들 화가는 어찌해야 할 것인가?" 이 선언문에는 그들의 현실 인식과 작가로서 나아가야 할 참여적 방향성이 선명하게 제시되어 있었지요. 그때 생각했지요. 과연 나는 우리의 가열한 현실 속에서 무엇을 어떻게 그려야 하나? 순수형식만이 미술의 문제가 아니라고 생각했어요. 현실참여가 중요하다는 거지요. 그리고 서사의 중요성, 스토리의 중요성을 인식하게 되었어요. 이 '롬 테무앙'의 선언문과 로르주의 작품 「원자력 시대」를 보고 나서, 바로 이런 방향이야말로 작가로서 내가 걸어가야 할 올바른 길이라 확신하게 되었어요. 국내 작가들의 전시회에 가면 여전히 태극선 들고 피아노 앞에 앉은 미인도, 누드화, 꽃 그림, 사생화 같은 풍경화 일색이었지요.

1951년인가 1952년인가는 정확하지 않은데 그때 기타가와 다미지北川民次, 1894~1989라는 일본 작가의 수기를 읽게 되었어요. 그는 뉴욕으로 건너가 부두의 하역 노동자로 일하면서 고학으로 야간 미술학교를 다닌 사람입니다. 그런데 1910년에 멕시코 혁명이 일어났다는 소식을 듣고는 미국에서 다시 멕시코로 건너가 혁명군에 편입되지요. 전투에 참여는 안 했지만, 그곳에서 순회 미술교사를 하면서

미술정책 수립에 참여하는 일꾼이 됩니다. 그러면서 리베라, 오로스코, 시케이로스, 타마요 등의 작가들과 협업하기도 하고 또 서로 교유하며 지내는데, 그가 이 멕시코 혁명이 일어났던 시절을 회상하는 내용을 수기로 쓴 거지요. 가톨릭 수사들이 거주하는 수도원을 젊은 작가들에게 개방하고, 그림 공부를 희망하는 사람들에게 정부가 미술교사를 파견하고, 또 미술 재료도 공급해서 여러 편의를 제공해 주고, 장학제도도 마련하고, 멕시코 벽화미술과 같은 국민미술운동을 이끈 이야기들이 나왔던 기억이 납니다. 그렇지만 제가 기타가와 다미지에게 작가로서 그렇게 훌륭하다는 느낌을 받았던 건 아니었어요. 다른 자료에서 도판으로 그의 그림을 보았는데 리베라의 인물화 스타일을 한 70퍼센트 정도는 본뜬 듯한, 그런 느낌이 있었기 때문이었지요. 아무튼, 이 글을 읽으면서 받았던 자극을 통해 우선 「삶, 네 여인」이 나왔고 「인탁」 연작의 어떤 구상을 얻게 된 셈이기는 해요. 물론 제가 이 수기를 처음 읽을 때만 해도 멕시코 미술이라는 분야에 대한 예비지식이 전혀 없어서 그랬겠지만, 그 느낌이제게는 대단히 생소했어요. 당시에 그 수기를 읽으면서 제가 느꼈던점은 멕시코 미술이라는 것에는 파리를 통해 들어온 유럽적인 내용과 원래의 멕시코 고유의 내용이 양립하고 있었는데, 원래의 멕시코적인 고유의 것을 어떻게 파리적인 현대미술과 만나게 해 멕시코 미술을 세계화하느냐 아니면 순혈주의로 나아가 세계화가 가능하냐또 그 접점을 어떻게 찾을 수 있느냐 하는 문제를 진지하게 생각해보도록 만든 거지요. 그중에서도 특히 타마요의 경우에서 그런 생각을 많이 해보게 되었어요. 이와 동일한 맥락에서 우리에게 처해진 미술적 과제, 즉 서양의 표현과 우리의 내용을 어떻게 결합해 형상화하느냐의 문제를 다시 고민하도록 만들더군요. 또 현실의 문제를 어떻게 표현하느냐 하는 문제도 이때 다시 생각해 보게 되었지요.

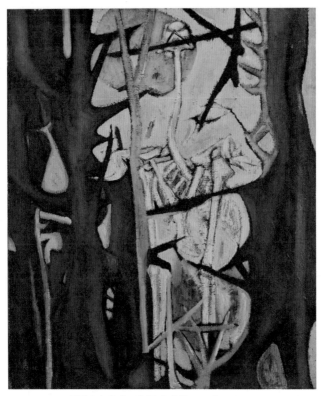

「선인장과 새 뼈」, 캔버스에 유채, 73.5×61cm, 1958

 1955년 화가는 신문사를 사직하고 초조한 심정으로 다시 일본으로의 밀항을 꾀했으나 결국 실패하고 만다. 그러나 이 와중에서도 부산의 몇몇 진보적 화가와의 관계가 더욱 돈독해졌고, '청맥'의 창립 동인으로 참여하면서 부산 화단에 완전히 정착하게 된다. 1957년에는 평론가 이시우의 도움으로 부산상고 미술 강사로 취직해 1961년까지 재직했고, 1958년에는 〈제1회 경남미술전〉 최고상을 받았다.

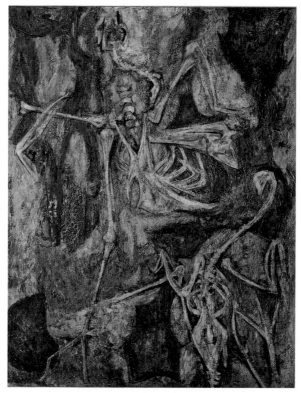

「태고-다시 삶을 위하여」, 캔버스에 유채, 116.8×91cm, 1958

쉬르리얼리즘과 앵포르멜의 결합

그 이후 부산 지역 화단의 주목을 받게 된 화가는 1959년 11월 소래유
다방에서 생애 첫 번째 개인전을 열게 되었다. 당시 화가는 주로 「선인장」
연작을 제작하고 있었는데, 현실의 리얼한 대상을 다루고 있음에도 화면에
동물의 뼈 형상이 등장하는 등 다소 초현실적인 분위기를 자아내는 작업
을 시도하는 단계를 거쳐 나가게 된다. 열사의 공간에서 초인적으로 살아
가는 선인장의 생태가 전후 부산 사람들의 질긴 생활력이나 어떻게든 존재

「건어-발기다」, 캔버스에 유채, 116.8×91cm, 1959

「출토물-흙의 증언」, 캔버스에 유채, 116.8×91cm, 1960

하려는 인간의 보편한 생존 의지를 은유하고 있다. 극한의 풍토적 가열함을 넘어서서 존재하는 선인장 꽃의 화려함을 매개로 피난 시절 인간 군상의 삶을 적확하게 표집해 낸 이 시기의 작업은 현재 단 두 점 정도만 남아 있을 뿐이다.

이 시기의 작품 「태고-다시 삶을 위하여」(1958)는 형해화形骸化된 포름이나 화면 전반의 둔중하면서도 대범한 터치를 통해 암울했던 시대적 분위기를 극적으로 표출해 내고 있는데, 그 화면은 쉬르리얼리즘과 앵포르멜의 영향 관계를 동시적으로 느끼게 하면서도 이와 더불어 묘한 토속취土俗趣를 감지케 하는 기이한 열도熱度를 드러내고 있다. 사막의 식물인 사보텐saboten의 이미지 자체가 이미 초현실적 뉘앙스로 다가오고 있으며, 강렬한 마티에르와 암연黯然한 배경은 부정형과 반조형의 기미를 선명하게 담아내고 있기에, 이 「선인장」 연작은 이후 진행되는 양종兩種의 회화적 기조—쉬르리얼리즘과 앵포르멜—가 모두 포함된 일종의 태胎자리와도 같은 중요한 기점을 지시하고 있다. 이 한 화면 속에서 혼합된 두 기조는 이후 양방향의 독립된 작화의 경로—「인탁」과 「향鄕」 연작—로 분리되고, 시간이 지나면서 계속적으로 분화되어 나가는 진화의 경로를 밟게 된다.

이 시기의 다른 몇몇 작품—예컨대 「건어-발기다」(1959), 「출토물-흙의 증언」(1960), 「상像-응시」(1960) 등—을 면밀히 살펴보자. 마른 생선이나 고분의 시신, 무표정한 인물들의 표정, 탈을 쓰고 있는 얼굴들의 분위기, 작품 전반에 깔린 피폐하고 음울한 색채 등에서는 「인탁」 시리즈가 어떻게 시작될 수 있었을까를 짐작게 하는 중요한 암시가 속속 발견되고 있다. 죽음과 시신, 무덤, 혼백과 같은 이미지는 당시 화가의 정신세계를 지배하는 가장 주된 작인作因이 되었던 것이다. 당시의 작업은 부산, 경남 지역의 선배 화가 전혁림全爀林, 1916~2010의 다소 탁하고 침침한 화면의 분위기를 연상케도 하는데, 당대 화가들로서는 어쩔 수 없이 맞닥뜨려야만 했던 음울한 시대적 상황이나 배경이 그들 간에 유사한 마티에르나 색감을 공유하도록 만

「상-응시」, 캔버스에 유채, 130.3×89.4cm, 1960

든 주요한 원인이 되었을 것이다.

5·16 이후에는 군 복무를 수행하지 않았다는 이유 때문에 자의 반 타의 반
으로 학교를 그만두게 되었고, 시인 하보何步 장응두張應斗, 1913~72의 딸 장양림張
陽林과 결혼하면서 1962년 가을 무렵 서울의 수유리로 거처를 옮기게 된다.

미술적 관점의 차이와 치열한 논쟁

부산 화단의 문제점을 지적한 하인두와 성백주成百冑의 2인 대담 「부산 화
단을 진단한다—그 현황과 전망을 말한다」(『국제신보』, 1962. 2. 15)의 내용
을 반박한 김영덕의 「독단과 비약이 낳은 오진—「부산 화단을 진단한다」
를 읽고」(『부산일보』, 1962. 2. 18), 이를 하인두가 재차 반박한 「편집적 독선
으로 한 착언—김영덕 씨의 반론에 대하여」(『부산일보』, 1962. 2. 27), 그리고
다시 이를 재반박한 김영덕의 「개념의 혼용과 불분명에서 오는 난삽성—
하인두 씨의 반박에 다시 답하며」(『국제신보』, 1962. 3. 5), 또다시 이를 재반
박한 하인두의 「회화의 내적 '이마쥬'와 상황성—김영덕 씨의 재반박문을
소재하여」 등의 신문 기고들—이상의 기사 전문全文은 〈김영덕 미수전〉 도
록 182~190쪽에 수록되어 있다—은 당시 화가의 미술적 시각과 작업의
관점을 아주 정확히 보여 준다. 하인두, 성백주의 대담과 하인두의 글을 읽
고 이를 격렬하게 반박, 재반박한 그의 기고문에는 장 포트리에Jean Fautrier,
1898~1964의 작업에 대한 두 사람—하인두, 김영덕—의 해석의 차이가 잘 드
러나 있다. 하인두는 초현실주의적 자동기술법automatism이 제작 과정에서 매
우 중요하며, 우연성이나 충격성, 무의식성 등의 요소가 화면에 많이 도입
되어야 한다는 입장을 견지하고 있는 반면, 김영덕은 오토마티즘이라는 것
이 화면 구성의 한 요소로 필요하기는 하지만, 전적으로 오토마티즘에만
개방을 하게 되면 작업이 단지 무의식의 산물로서만 귀결되면서 작가의 사
유나 의식의 영역은 전적으로 배제되므로, 오토마티즘은 적절한 선에서 규
제되어야 하며 그 규제된 영역 속으로 작가의 의식이나 세계관이 침투해

들어가야 한다는 논조를 견지하고 있다. 요컨대 자신이 발 딛고 있는 현실, 자신이 지금 사유하고 있는 의식세계를 떠난 작업은 결단코 진실한 표현이 될 수 없다는 점을 공포하고 있는 것이다.

형식은 내용성이 규제하는 것이다. 그리고 나는 여기에 분명히 덧붙이겠다. 또한 그 내용성을 규제하는 것은 진실한 종합체로서의 인간성의 전면적 발전을 동경하는 작가의 커가는 사상이며 내적 법칙이라고. 피카소가 한 말이 있다. 화가는 눈만을, 음악가는 귀만을, 시인은 마음의 하프만을, 권투가는 근육만을 가진 머저리는 아닌 것이다. 예술가도 사회적 존재인 것이며 세계의 비통하고 격렬하고 혹은 고요한 갖가지 사건 앞에서 쉴 새 없이 각성하고 그 사건의 영상을 작품에 형성해 나아가는 것으로 자기를 만들어나가는 것이다. 어찌 타인과 무관계한 채 있을 수 있으며 상아象牙와 같은 무관심으로 그들이 우리에게 제공하는 풍유豊裕한 인생으로부터 도피할 수 있다는 것인가.
―「독단과 비약이 낳은 오진―「부산 화단을 진단한다」를 읽고」(『부산일보』, 1962. 2. 18)에서

어쨌든 좋다. 씨의 말마따나 인간의 심층심리, 잠재의식의 문제가 「슐」이후 예술창작의 지중포重한 방법으로 탐구되어 온 것은 긍정한다. 그러나 필자는 하씨가 말하는 발굴(정신의 전면적 해방)만으로는 소위 조형언어라는 것은 될 수 있을지 몰라도, 예술은 될 수 없는 것으로 안다. 이것이 참으로 예술이 되기 위해서는 이 발굴, 「오트메티즘」에 의한 발굴은 다시 의식화되고 객관화되어 현실과의 용접을 통한, 세계의 재획득을 꾀하는 정신의 창조적 양상에까지 높이는 능력이 있어야 하는 것이다. (중략) 허나 필자는 이렇게 표현하겠

「인탁-숙부의 초상」, 캔버스에 유채, 130.3×130.3cm, 1976

다. 「텍스츄어」는 표현의 목적에 합치되는 자리에서 그것의 유일이 추구되고 발굴되는 것이라고. 조형보다 앞서 형상화되어야 할 현실이 있는 것이다. 「시詩는 실천적 진리를 목적으로 하지 않으면 안 된다」, 「로도·레아몽」의 말이다. 이건 회화에도 합당되는 것으로 알며, 지금도 유효하다.

―「개념의 혼용과 불분명에서 오는 난삽성―하인두 씨의 반박에 다시 답하며」 (『국제신보』, 1962. 3. 5)에서

277

「인탁-숙부의 초상」(1976)은 김영덕, 하인두 양자 간의 격론 속에서 언급된 화가의 예술적 논지나 관점을 가장 잘 보여 주고 있는 대표적인 작품이다. 이 작품은 어떤 부당한 권력에 대항한 군상과 이 잘못된 권력에 의해 희생된 제물이라는 확실한 주제의식—인혁당 사건—을 표현하고 있다. 또한, 이는 그 자신이 청소년기에 겪었던 무시무시한 고문과 기소, 유죄판결 등과 같은 트라우마적 경험과의 동일시이자 이의 한 투영이기도 하다. 그러나 그는 이러한 주제의식을 상식적인 혹은 진부한 형상으로 표현하려 하기보다는 무의식의 혼돈을 느끼게 해주는 암시적인 형상으로서 내비친다. 마치 「향」과 「인탁」에서 드러나고 있는 정반대의 대비처럼 화려함과 음산함이라는 콘트라스트contrast를 바탕에 깔고 작업을 진행하고 있는데, 작품속 십자가에 달린 예수의 주변을 둘러싸고 있는 인물은 이지적인, 격정적인, 해학적인, 겁먹은, 눈치를 보며 살피는 등의 다양한 표정으로 묘사되고있다. 그러나 이 얼굴 형상은 무의식적 심상의 투영과도 같이 전혀 정형화되어 있지 않고, 마치 의식의 흐름 속에서 얼핏 스쳐가는 무의식의 심상을 슬쩍 낚아챈 듯한, 어떤 의외성을 내포하고 있는 형상으로서 나타나고 있다. 즉 다루고자 하는 주제의식은 선명하게, 그러나 구체적 내용에서는 오토마티즘적 요소를 개입시키고 있는 것이다.

「인탁」 시리즈

전쟁 체험의 산물인 「인탁」 시리즈는 1960년대 후반부터 그 윤곽을 드러내게 되는데, 공교롭게도 그의 작업 중 대중적으로 가장 잘 알려진 「향」 시리즈 역시 거의 비슷한 시기에 시작되고 있다. 한 화가 주체의 의식 내부에서 이 상반된 두 계열의 연작이 거의 동시적으로 시작되고 있다는 점을 우리는 특별히 주목해 보아야 할 필요가 있다.

「인탁」 시리즈에 분명 앵포르멜적인 요소가 있기는 하다. 그러나 그는 앵포르멜의 비정형적 측면만을 전적으로 수용하기보다는 대상의 형상요소

「인탁-진혼」, 캔버스에 유채, 145.5×112.1cm, 1968

를 보존하려는 또 다른 측면을 채택하고 있다. 탁본처럼 납작하게 깔려진
인체 형상은 마치 남관南寬, 1911~90의 파리시대 작업에서 나타나고 있는 화
면의 내용―울퉁불퉁한 바위나 고태 나는 석물의 표면처럼 얼룩거리는 형
상들―과도 일부 유사한, 깨어지고 일그러진 인간상의 비극을 드라마틱하
게 표징해 주고 있다. 여기에는 기호성과 주술성, 그리고 민속성의 다채로
운 영역이 복합적으로 혼재되어 나타나고 있기도 하다. 「인탁」 시리즈야말

「인탁-일식」, 캔버스에 유채, 130.3×130.3cm, 1970

로 무의식과 의식이 작품 속에서 어떻게 조화되어야 하며, 오토마티즘과 작가의 규제가 어느 선에서 조율되어야 하는지를 보여 주는 표본적인 작례로 꼽아볼 수 있겠다. 「인탁」 시리즈의 경우, 색채나 형상 등에서는 전쟁의 기억으로부터 추출된 느낌을 그대로 화면 속으로 도입하고 있으나, 단지 그것을 조형 요소의 조합으로만 변형하는 문제에 대해서는 완강하게 반대되는 입장에 서 있었다. 전쟁의 참혹한 상황에 대한 묘사나 기술을 절대

280

「인탁-빛이여! 74-02」, 캔버스에 유채, 130.3×130.3cm, 1974

적으로 포기할 수 없었기에, 우리는 그의 작품을 통해 부조리 가운데 죽어가는 실존체로서의 구체적 인간과 전쟁이라는 비극적 현실을 동시에 느끼고 인식할 수 있게 된다. 이것이야말로 모더니즘과 리얼리즘의 경계선상에서 화가가 어떤 포즈를 취하고 있었는가에 대한 명료한 방증이다. 화가는 1960년대 당시 한국미술의 주류적 흐름과는 정반대로, 시대를 증언하는 리얼리스트의 입장에 깊이 개입하고 있었던 것이다.

「향」 시리즈

「향」 시리즈의 경우, 「인탁」 시리즈와는 달리 소박하고 환상적이며 서정이 담긴 내면세계를 드러내고 있다. 마치 신비로운 아우라가 온 화면에 뿌려진 듯 아스라한 인상을 담고 있기도 하다. 화가는 어린 시절부터 장 바티스트 카미유 코로Jean Baptiste Camille Corot, 1796~1875의 풍경화를 좋아했다고 한다. 이처럼 생래적인 한일閑逸하면서도 평온한 정감을 표현하고 싶은 내적 충동에 직면하여 시작한 작업이 바로 「향」 시리즈다. 그는 안드레아스 에카르트Andreas Eckardt, 1884~1971의 『조선미술사』(1929)를 읽으면서, 한국미술의 특징인 자연미의 오묘한 표현—간소한 절제미, 고아한 품격미, 소박하고 따스하며 인간적인, 문득 보는 이의 마음을 흡입하며 한없는 평화로움에 들게 하는 그 무엇—에 대해 깊이 생각하게 되었고, 자신의 체질과 한국적 미감에 대한 연구가 조우하면서 「향」 연작이 시작된 것이다. 내가 화가의 댁에서 보았던 「향-일월」(1970)은 자신이 꼽는 대표작 중 한 점으로, 〈제5회 구상전〉에 출품되었던 작품이기도 하다. 당시 이경성은

> 이 그림은 이번 전시회에 출품된 김영덕의 일곱 작품 중의 하나이다. 약간 저조한 기색을 보이던 〈구상전〉이 이번에 다시 활기를 되찾았다. 특히 눈에 띄는 것은 홍종명, 송경末環, 박항섭, 김영덕, 김상유金相游 등이었다.
>
> 「향」은 오래전부터 시도하고 있는 그의 독특한 형상에의 집념이 아니고 그리워하는 고향의식을 시정 어린 조형으로 나타내고 있는 작품이다. 달과 해가 걸려 있는 눈에 익은 산을 큰 바위 같은 양괴로 추상하고 그 아랫부분인 들과 강을 수평으로 흘리고 있는 화면 처리는 독특한 환상적 흥취를 자아내고 있다. 그러면서도 부분적인 세부 표현은 무엇인지 유기적인 생명감을 자아내게 한다. 마치 건조한 사막 속에서 생명을 굳건히 유지하고 살아가는 선인장과 같은

「향-일월」, 캔버스에 유채, 91×116.8cm, 1970

생의 법칙이 있다.

—『신동아』(1971년 2월호, 260쪽)

라는 평설評說을 남긴 바 있다. 이 작품은 단순한 구성과 시끄럽지 않은 소
박함의 한 전형을 관객에게 제시하고 있다. 이 같은 조형적 태도는 한국인
의 저변을 흐르는 보편한 미적 정조는 물론, 내면에 체질화된 자신의 미적
양식까지도 절묘하게 투영해 내고 있다. 황토산 위로 까치가 날고, 구름이
흐르며, 일월이 공존하는, 무심하고 정겨운 서정성의 한 자락을 끄집어낸
「향」 연작은 인생의 파란과 곡절을 지나 화가 자신이 마지막으로 도달하고
싶었던 이상향의 세계가 무엇이었는지를 깊이 음미할 수 있게 해준다.

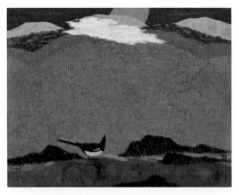

「향-세월」, 캔버스에 유채, 90.9×116.7cm, 1982

「국토기행-울음산」, 캔버스에 유채, 130.3×162.2cm, 1988

「새야 새야-빛으로!」, 캔버스에 유채, 130×130cm, 1979

「국토기행-형관의 땅」, 캔버스에 유채, 130.3×162.2cm, 1994~95

「새야 새야」 시리즈와 「국토기행」 시리즈, 「금강산」 시리즈

화가는 「향」 시리즈의 서정성 속에서만 계속 머물러 있지는 않았다. 이후 그는 「인탁」과 「향」 연작의 여러 요소가 섞이고 중첩되는 「새야 새야」나 「국토기행」 연작을 함께 선보이는데, 「국토기행-울음산」 연작의 경우, 근경에서는 오방의 화려한 색채를, 원경에서는 짙은 암색暗色을 두면서 그 둘을 대비시키고 있다. 그러나 근경의 안쪽으로는 그 화려한 이미지와 완전히 상반되게, 「인탁」 시리즈의 납작한 인물 군상이 마치 시신이 깔려 있는 듯한 비극적인 형상으로 묘사하고 있다. 「새야 새야」 연작에서는 전봉준全琫準, 1855~95과 동학농민혁명을 배경으로 우리 땅에서 펼쳐진 비극의 역사를 넘어서 새로운 도약을 기원하는 도상이 등장한다. 「국토기행-형관荊冠의 땅」

285

(1994~95)에서는 아래에 오방색이 깔리고, 그 위쪽으로는 한반도의 지도와 광활한 산맥의 이미지가 펼쳐지고 있다. 이 오방의 색채는 일견 화려해 보이지만, 바로 그 위의 암울한 색조 및 일그러진 형상과 결합하면서 오히려 전체적으로는 고통과 인고의 느낌을 전달하고 있다.

화가의 작업에서는 자신과 세계를 표상하는 두 죽―내면의 자연서정과 외현의 역사의식―이 서로 혼재, 교직되면서 작가적 정체성을 형성해 나가고 있는데, 1980년대 이후 삽화 작업으로 인해 양적으로 많은 작업을 하지 못했음에도, 이 당시 작업에서는 이 시대 한반도를 살아가는 '지금-여기'에 존재하는 한 인간으로서의 삶의 고뇌가 투영된 치열한 작가의식의 결정結晶을 엿볼 수 있다.

「국토기행」이나 「금강산」 연작의 경우는 우리들이 '지금-여기'에 발 딛고 있는 국토에 대한 사랑을 그리는 작업인데, 금강산 그림에서는 주로 고구려 고분벽화의 이미지를 연상시키는 다양한 도상이 출현하고 있다. 여기에는 분단 이후 서로 원수처럼 지내는 남과 북이 언젠가는 통일을 이루어 하나의 민족으로 살아가기를 염원하는 화가의 마음이 절절하게 드러나 있다. 작품 속에 자주 등장하는 한반도의 형상 역시 하나 된 조국을 열망하는 화가의 간절한 심정의 반영이 아니겠는가? 실경으로서의 금강산은 과거 조선 후기 회화의 중요한 소재였다. 조선조의 이름난 화가들이 이를 즐겨 그리기도 했거니와, 겸재謙齋에 의한 진경산수眞景山水의 발원이 되기도 했던 의미 깊은 모티브이기도 하다. 또한, 고구려 고분벽화의 경우는 우리나라 회화의 시원이자 남상濫觴이라 해도 전혀 과언이 아닐 것이다. 최근의 작업은 오랜 세월 겪어온 고난과 갈등―「선인장」, 「인탁」, 「국토기행」 등의 연작―이 서서히 치유되면서, 내면의 평화롭고 자유로운 경지를 새로이 발견하게 된, 벅찬 감격의 노래가 아닐까 생각한다. 어쩌면 「향」 시리즈에서 보여 주었던 고요하고 소박한 평온을 좀 더 격정적으로 변형시킨 내용으로 이해해 볼 수도 있겠다.

「국토기행-통(統)-고천(告天)」, 캔버스에 유채, 112.1×162.2cm, 1992

　요컨대 우리는 그의 작업을 현실의 고통과 이상에의 갈망이 변증법적으로 충돌해 온 하나의 서사적 대결 구도로서 이해해 볼 수 있으며, 그러하기에 작업 속에서 양립되기 어려운 두 가지의 상이한 양상이 오랫동안 함께 공존할 수밖에 없었던 것이다. 그의 작업의 요체는 불가능한 현실의 한계 속에서도 반드시 되어야만 하는 당위적 이상을 열망하는, 고통스런 현실 인식과 결사적인 미래 지향의 결합이라 말할 수 있다. 마치 고려가요 「정석가鄭石歌」의 화자가 도저히 일어날 수 없는 사태를 반복해 나열하면서 그런 불가능한 사태가 일어나야 유덕有德하신 임을 여의겠다는, 다시 말해 그러하기에 결코 임과 이별할 수 없다는 애타는 역설의 소망을 표하고 있는 바처럼, 화가는 지금은 불가능해 보이는 남북의 통일과 관련된 이미지의 제시를 통해, 이와는 전혀 반대편에 놓인 홍익인간弘益人間과 재세이화在世理化의 세상이 열리는 민족의 빛나는 새날을 간절히 염원하고 있는 것이다.

「나의 금강도-천화(天華)는 청(靑)에서 나다」, 캔버스에 유채, 130.3×130.3cm, 2008

한국 민중미술의 선구자

화가는 상경 이후 홀로 작업을 해왔으나, 〈구상전〉이 창립되면서부터 선배 화가인 박고석의 추천으로 이 모임의 간사를 맡게 된다. 이것은 서울에서의 활동 이력이 적었던 화가를 중앙 화단에 알리려는 박고석의 고마운 배려였다. 〈구상전〉에 출품하면서부터는 많은 선배 화가들—박고석, 정규, 최영림, 홍종명, 박성환, 박항섭 등—의 인정을 받게 되었고, 이경성과 이봉상으로부터 "작업이 환상적인 요소를 갖추고 있다"라는 호평을 받았다. 오히려 〈구상전〉 회원들의 작품에서 공통적으로 나타나는 서정성과 토속성 외에 일부 표현주의적 형상이 도입되거나, 이들 가운데서도 주로 이북 출신 화가들의 작품에서 도드라지는 애수나 향수와는 또 다른, 어떤 초현실적 분위기나 감각이 스며들어 있었다.

화가 특유의 내용적 요소는 선배인 김경의 영향을 계승, 반영하면서도 이후에 출현하는 민중미술의 맹아를 보여 주는 작업들—김경인金京仁, 1941~ , 권순철權純哲, 1944~ 등—이나 민중미술 작업들—'현실과 발언', '임술년' 등—의 근원을 암시하고 있다. 1980년대에 본격적으로 대두되었던 민중의식이나 정치적 표현이 그 이전부터 벌써 자신의 작업 속에 나타나고 있었던 것이다. 다만 한 시대 앞서서 활동했기에 그룹을 통한 미술운동으로 진행되지 못했을 뿐, 실제 내용적 성과에 있어서는 그의 작업에 대한 민중미술 이전 단계에서의 미술사적 평가가 매우 긴요할 것으로 판단된다.

인간 김영덕

나는 그리 길지 않은 동안이었지만 망백望百의 노화가老畫家와 깊이 교유하면서, 조심스럽고 치밀한 삶에 대한 태도와 또 그와는 전혀 다른 넉넉하고 관대한 품성을 동시에 느낄 수 있었다. 결론적으로 말하자면, 온갖 간난신고艱難辛苦를 겪으며 세월의 풍상에 벼리어져 원숙함이 내면화된 사람만이 구사할 수 있는 배려와 이해심, 현실에 대한 숙고를 저버리지 않으면서도

전적으로 거기에만 매여 있지 않고 그 현실 너머를 차분히 조망하면서 자신의 이상을 견지해 내는 그의 작업이야말로 진실한 화가의 인격 그 자체였던 것이다.*

「여인」, 종이에 먹, 25×16cm, 1971

* 〈김영덕 미수전〉, 갤러리 미술세계(2018. 4. 11~23)

사진으로 본 김영덕

金
永
悳

1931~2020

김영덕은 1931년 6월 30일 충청남도 서산에서 태어나 네 살 무렵 서울로 이주했고, 아홉 살되던 해 부친의 별세와 함께 가세가 급격히 기울면서 초등학교 졸업 후 소년 사환으로 취직한다. 그 후 향학의 일념으로 덕수상고 야간부에 진학해, 장욱진과 김두환 등의 스승을 만나며 미술 세계에 입문하게 된다. 그러나 사회적 부조리에 대한 비판적 발언이 문제가 되면서, 경찰서에 끌려가 고문을 당하고 좌익으로 몰려 학교에서도 제적 처리되었다. 이후 일본으로 밀항을 계획하다가 6·25전쟁의 발발로 10여 년간 부산에 정착하게 되었고, 『국제신보』 기자로 종군하며 자신이 목도한 전쟁의 참상을 증언하는 현실비판적 성격의 작품을 발표한다. 1956년에는 부산에서 추연근, 하인두와 함께 미술 동인 '청맥'을 결성했고, 상경 이후인 1960년대부터 「인탁」, 「향」 등의 다양한 연작을 발표해 왔다. 그는 1980년대 이후 만개한 민중미술의 성과를 이미 1960년대 전후부터 꾸준히 선취(先取)해 왔던, 한국 리얼리즘 회화사에 향후 선구자로서의 재평가를 요하는 화가이기도 하다.

<div style="writing-mode:vertical">김영덕</div>

(왼쪽부터) 낙엽이 진, 자택 마당 서쪽의 은행나무/고양동 자택(경기도 고양시 고양동 355-3)/벽제관 터

이곳은 1982년 5월부터 2020년 12월 9일 별세한 마지막 날까지 화가에게는 생활의 중심이자 작업의 터전이었다. 화가의 집 가까이에는 옛 벽제관碧蹄館 터가 자리하고 있고, 집 마당의 서쪽에는 수령 600년이 넘는 거대한 은행나무 한 그루가 서 있는데, 특히 잎이 샛노랗게 물드는 늦가을의 풍치야말로 참으로 볼

만한 가경佳景이다.

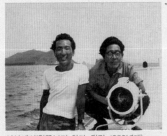

선상에서(왼쪽부터 화가, 김경, 1950년대)

화가가 1950년 부산으로 내려간 후, 그곳에서 가장 가깝게 교유했던 선배 화가가 바로 김경이었다. 부산에 있던 김경이 박고석의 주선으로 인창고등학교 미술교사로 적을 옮기며 1958년 상경했으므로, 이 사진은 1958년 이전인 부산 시절에 찍은 것으로 추정된다. 생전에 화가는 1965년 7월 김경 선생 별세 당시, 큰길에서 한참 떨어진 길 끄트머리에 있던 연신내의 선생 자택까지 앰뷸런스가 도저히 들어갈 수가 없어서, 좁은 농로를 따라 들것으로 선생을 집에서 앰뷸런스까지 옮긴 다음, 신경정신과 의사 김종해金鍾海의 주선으로 서부시립병원에 입원시켰었다는 이야기며, 예전에 자신이 보관하던 김경 선생 작품이 어떻게 자신에게 왔다가 나중에는 어디로 흘러가게 되었는지, 또 부산에서 처음 김경 선생의 작품을 보았던 당시의 인상과 그때 자신이 느꼈던 예술적 경이감이 어떠했는지 등의 이야기들을 이따금 들려주곤 했다.

〈제1회 청맥〉 전 전시장에서(부산 미화당백화점 별관 문화회관, 1956. 4)

〈제1회 청맥靑脈〉 전은 1956년 4월 부산 미화당백화점 별관 문화회관에서 열렸다. 화가는 추연근, 하인두와 함께 '청맥'의 창립 동인으로 활동했고, 창립전인 제1회전에 「소년 A」, 「자화상」, 「황토」 등의 작품을 출품했다. 사진에서 화가의 왼쪽에 걸린 그림이 「자화상」이고, 오른쪽에 걸린 그림이 「소년 A」이다. 「소년 A」는 현재 「전장의 아이들」로 알려져 있는 바로 그 작품이다.

부산 화단의 문제점을 지적하는 「부산 화단을 진단한다─그 현황과 전망을 말한다」(『국제신문』, 1962. 2. 15)라는 하인두와 성백주成百冑의 대담 기사를 읽고 이를 반박한 화가의 글 「독단과 비약이 낳은 오진─「부산 화단을 진단한다」를 읽고」(『부산일보』, 1962. 2. 18)가 계기가 되어 다시 하인두의 글 「편집적 독선으로 한 착언錯言─김영덕 씨의 반론에 대하여」(『부산일보』, 1962. 2. 27)가 실렸다. 그러나 이것으로 상황이 다 끝난 것이 아니었다. 뒤이어 다시 하인두의 글을 재반박하는 화가의 글 「개념의 혼용과 불분명에서 오는 난삽성─하인두 씨의 반박

에 다시 답하며」(『국제신보』, 1962. 3. 5)
가 실렸고, 또다시 이를 재반박한 하인두
의 글 「회화의 내적 '이마쥬'와 상황성—김
영덕 씨의 재반박문을 소재素材하여」가 실
리기에 이른다. 한국 현대미술의 역사는
이처럼 치열한 논쟁과 정밀한 해독의 과정
을 통해 발전해 왔다.

김영덕, 「독단과 비약이 낳은 오진—「부산 화단을
진단한다」를 읽고」(『부산일보』, 1962. 2. 18)

화가의 60대 시절 사진이다. 건장한 모습과 형형한 눈
빛이 인상적이다.

60대의 화가

김영덕

화가의 〈미수전米壽展〉 전시장에는 가족들과 많은 지인
들이 참석해 성황을 이루었다. 또 그로부터 약 1년이 지
난 2019년 5월 23일, 화가는 소마미술관에서 열린 〈소
화素畵—한국근현대드로잉〉 전을 방문해 나와 함께 차
를 마시면서 반갑게 인사를 나누기도 했었다. 그러나
그로부터 채 얼마 지나지 않아 화가는 식도암을 진단받
고 힘든 투병을 시작했고, 사이사이에 몇 번을 더 만나
며 적절한 치료의 진행에 대해 논의하기도 했으나, 이내
병세가 악화되어 2020년 12월 9일 별세했다.

〈김영덕 미수전〉 전시장(갤러리 미술세계, 2018. 4. 11)
〈김영덕 미수전〉 전시장에서의 화가(왼쪽이 필자, 2018. 4. 11)

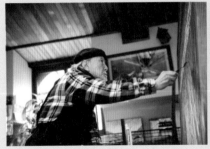

고양동 작업실에서 작업 중인 화가 고양동 작업실에서

만년에 아내와 사별한 후에도, 화가는 화필을 든 채 마지막까지 작업을 이어나갔다. 2018년 〈미수전〉을 전후로 몇 차례 고양동 자택을 방문했을 당시 2층 작업실에서 화가가 제작 중인 작품들이 더러 보이던 광경이 지금껏 뇌리에 생생하다.

(시계방향으로) 전시장에서 방명 중인 화가(부산 미광화랑, 2016. 4)/인사동의 찻집 삼화령에서(2018. 3. 28)/화가가 즐겨 찾던 파주 마장호수에서 아내 장양림과 함께

294

황
용
엽

인생의 험산에서
체득한 '인간'
이야기

나의 인생 나의 작품
황용엽의 구술

저는 왜정 때 평양에서 출생했습니다. 이제는 남아 있는 친구도 거의 없지요. 월남한 중, 고등학교 동창 300명 중에 지금은 스무 명도 모이기 어렵습니다. 초등학교 동창 120명 중에는 서른 명이 월남했어요. 처음에는 그중에 스무여 명씩이나 만났는데 지금은 나 외에 단 한 명 남았어요. 저는 평양 시내 한복판에 있는 남산소학교를 다녔습니다. 지금 이북에서 행사 때마다 군인들 퍼레이드하는 곳이 바로 거기 옆입니다. 일본 선생님들이 여럿 계셨고 그 옆에는 일본인들이 다니는 소학교와 중학교가 있었어요. 일본말 안 쓰고 조선말을 쓰다가 잡히면 수업을 안 시켰습니다. 왜정 때였으니까요.

297

어머니 아버지, 그리고 새어머니 새아버지

사실 제 개인적인 가정사가 좀 복잡합니다. 원래는 형제자매가 4남 2녀인데 큰누이가 아주 어릴 때 일찍 죽어서 실제로는 4남 1녀예요. 너무 일찍 죽었기 때문에 큰누이는 얼굴도 몰라요. 큰형님, 죽은 큰누이, 둘째 형님, 둘째 누이, 나, 남동생, 순서가 그렇게 됩니다. 집안형편은 중산층 정도로 살았고, 아버지는 사업을 한다고 일본과 만주 봉천 쪽으로 다니셨어요. 나중에는 서울에 와서 제가 어릴 때 그쪽에서 새로 가정을 꾸렸기 때문에 아버지를 모르고 자랐습니다. 그래서 아버지와는 거의 왕래가 없었고 나중에 월남해서도 서울에서 몇 번 아버지를 만났지만, 그쪽에도 재혼해 가정이 있으니까 저는 냉정하게 지냈어요. 오히려 제 집사람이 아버지에게 잘했어요. 키워준 아버지는 그렇게 잘해 주셨는데 친아버지가 어떻게 저럴까 싶기도 했고 아무튼 그랬지요.

제가 제 아버지나 제 가정사 이야기하는 것을 사실은 좀 불편해합니다. 저를 낳고 얼마 안 되어 무슨 병 때문이었는지는 잘 모르겠지만 어머니가 유방을 절제하는 수술을 받았어요. 그러니 저를 젖을 먹여 키울 수가 없었지요. 그런데 예전에는 가게 없이 물건을 등에 메고 돌아다니면서 사람들에게 생활용품을 판매하는 행상이 있었어요. 그러다 보니 자연히 이 행상이 동네 사람들 사정을 잘 알았습니다. 이분이 가가호호 방문하다 보니까 어느 날 딸 한 명, 아들 세 명을 둔 아주머니 한 분이 젖을 짜서 밖에 버리는 모습을 보았답니다. 막내아들이 태어난 지 얼마 안 되어 죽었기 때문에 젖은 나오고 그 젖을 먹일 아이는 없으니 버리는 것이었지요. 그걸 보고는 그 행상이 제 어머니 사정을 설명하고 저에게 젖을 먹일 수 있도록 부탁했다는 겁니다. 그 시절에는 젖을 먹일 수 없으면 우유 같은 것은 없었으니 멀건 죽물 같은 것을 먹이는 형편이었지요. 그래서 그 집으로 들어가 젖을 먹으면서 유모 밑에서 네 살까지 있었고 그 이후에는 다시 본가로 돌아왔어요. 그러니 저는 어머니가 둘이지요.

「인간」, 종이에 혼합 재료, 53×38cm, 2015

　당시 평양이나 선천 같은 곳은 전체 인구의 거의 80퍼센트가 기독교도였
어요. 그 유모의 집안도 독실한 기독교 집안이었고 평안북도 정주에 살다
가 평양으로 이주한 분들이었어요. 우리 집과 유모집은 거리로 1킬로미터
이내였어요. 나중에는 정이 들어서 본가로 간 이후에도 그 집을 자주 찾아
가고 서로 집안끼리도 왕래했어요. 그건 기억이 나요. 워낙 나한테 잘 해주
었고 나는 아버지도 없는 상태였고 그래서 사실 그 집과 정이 깊이 들었어
요. 그 집 사람들과는 다 친부모형제처럼 지냈어요. 정말 어떻게 그럴 수가

있을까 싶을 정도로 진심으로 제게 잘해 주었지요. 남산소학교 1, 2학년 때
는 유모가 교문까지 찾아와 저를 업어다가 먹을 것을 사주면서 집에까지
데려다주고 그랬어요. 그게 기억이 납니다. 그래서 이남에 와서도 유모집
식구들이 공산당에게 다 숙청당했다는 이야기를 듣고는 하나님께 기도를
드려도 친부모님 이상으로 양부모님 기도가 더 간절하게 나와요. 제 경우
는 저를 낳아준 친어머니, 유모, 아버지가 재혼해 같이 사신 어머니 이렇게
어머니가 셋, 그리고 친아버지, 제 유모의 남편인 양부 이렇게 아버지가 둘
인 셈이지요.

2차 세계대전이 끝나기 전에 비행기의 공습이 있어서 평양에 소방도로
를 냈는데 그때 우리 집이 헐렸어요. 그래서 거기로부터 약 15킬로미터 정
도 떨어진 강서고분 근처로 이사를 가게 되었지요. 거기는 평양과 남포의
중간쯤 되는 위치입니다. 그래서 거기서 강서중학교, 강서고등학교를 다녔
어요. 고구려 고분이 있는 곳인데 제 그림에 고구려 고분벽화, 샤머니즘 등
의 영향을 받은 것은 이러한 탓도 있습니다. 평양과는 약 40~50리 정도의
거리였는데 그때도 기차를 타고 평양에 가서 유모집을 자주 들렀어요. 계
속 한집안처럼 지낸 셈이지요.

해방공간, 평양미술학교를 다니다

중학을 다니던 중에 8·15해방을 맞았습니다. 그리고 얼마 후 김일성金日
成 정권이 들어왔지요. 해방 후 두세 달 정도 지나고 나서일 겁니다. 그때 좌
익으로 평양숭실학교에 공산당 본부를 두고 공산당을 창당했던 대구사범
학교 선생 출신인 현준혁玄俊爀, 1906~45이 조만식曺晩植, 1883~1950 선생과 함께 군
트럭을 타고 가다가 경찰인지 보안요원인지에 의해 총으로 암살당했다고
하더군요. 그래서 당시 말들이 관을 끌고 가는 현준혁의 러시아식 장례식
을 보았던 기억이 납니다.

그런데 그때는 중학에 미술선생이 없었어요. 체육과 선생이 대구사범 출

신이었는데 이 사람이 원래는 현준혁 밑에서 일하던 박재홍이라는 분이에요. 이분은 대구사범 다닐 때 현준혁한테 배운 제자지요. 그런데 현준혁이 죽고 나니 공산당 본부에서는 더 이상 일을 할 수가 없잖아요? 그래서 중학교에 선생으로 온 거지요. 사범학교를 다녔으니까. 그때는 사범학교에서 예능을 다 배웠거든요. 그러니까 그이가 체육과 미술을 모두 가르쳤어요. 그때는 미술실 이런 것도 없었지만 그림을 좋아해서 제가 나중에 평양미술학교를 갔습니다.

그 시절에는 왜정시대와는 다르게 학제가 바뀌었어요. 초등학교는 6년제가 5년제로, 5년제 중학교는 중, 고 각각 3년제로 바뀌었지요. 그래서 저는 중학 2학년에서 3학년으로 1년을 월반해 금방 고등학교로 갔고 학년 시작도 4월에서 9월로 바뀌었어요. 그 바람에 저는 또 반년 학교를 덜 다녀 중, 고교 과정 6년을 실제로는 4년 반만 다닌 셈이 되었지요. 고등학교를 졸업할 무렵에―그때는 졸업 전에도 시험자격이 있었거든요―평양미술학교가 신설되어 평양에 가서 입학시험을 보았지요. 합격해서 1948년 9월에 제2회로 입학했어요. 입학 후 학제 개편으로 평양미술학교가 국립학교인 평양미술대학으로 명칭이 바뀌었지요. 거기서 김주경金周經, 1902~81, 길진섭吉鎭燮, 1907~75, 문학수, 조규봉曺圭奉, 1917~97, 나상돈 이런 분들께 배웠어요. 평양사범학교에는 정관철鄭冠鐵, 1916~83이 있었고요. 길진섭 선생님은 참 성품이 인자한 분이셨어요. 지금 생각하면 그런 분이 어떻게 이북으로 왔을까 싶어요. 다 공산당을 잘 몰라서 그랬을 거예요.

중, 고등학교 다닐 때는 공부하다가 삽자루 들고 동원 나가서 일하는 경우가 많았어요. 또 대학 때는 정치행사가 있을 때마다 미대생들한테 선전 피켓을 들려서 행사장의 제일 앞에 서 있도록 시켰지요. 당시에는 당이 선전하는 내용을 만화 형식으로 그리도록 시키기도 했고 낫과 망치를 그리게 하거나 총을 들고 찌르는 모습 등을 그리게도 했어요. 그림 그리는 화가들이 자기들 선전하는 목적에는 제일 이용가치가 높았거든요. 그래서 일본

「인간」, 종이에 펜·담채, 35×25.5cm, 1984

사람들이 버리고 간 적산가옥 중에 제일 좋은 집은 공산당 당원들이나 간부들이 차지하고 그다음 좋은 집들은 화가들에게 주었지요.

중학 때 저희들 미술을 가르치던 박재홍 선생님이 당시 교육부의 장학관을 하고 있었는데 김일성이가 외무성의 편집국장으로 발령을 내서 보냈어요. 대학 다니다가 2학년 때 6·25가 났거든요. 그때 그 선생님을 찾아갔어요. 앞으로 못 뵐 것 같습니다. 인민군에 입대

하게 될 거라고 이야기하고는 바로 몸을 피했어요. 사실은 1949년 여름에도 월남하려고 해주까지 갔었는데 경계가 심했어요. 그때 그래서 월남을 못 했지요. 해방되고 1947년까지는 경비하는 사람들에게 돈을 얼마 주면 38선을 넘을 수 있었어요. 그런데 그 이후로는 38선을 넘어 남쪽으로 가기가 어려워졌어요. 아마 6·25가 나지 않았다면 저도 월남할 수 없었을 겁니다. 1949년 해주에 갔을 때도 전쟁 준비 중이었는지 기차로 군수물자 이동이 많았어요.

6·25전쟁, 인민군 징집을 피해 은신하다

1950년 6·25전쟁이 나자 처음에는 잡혀도 대학생 신분증이 있으면 통과를 시켰는데 한두 달이 지나니까 고등학생까지 군대로 잡아가더군요. 인민군으로 잡혀가지 않으려고 그때부터 도피 생활을 시작했지요. 그때 병역기

302

피는 지금 병역기피하고는 완전히 다릅니다. 목숨을 걸어야 하는 일이었어요. 1950년 가을이었는데 가을인데도 겨울처럼 굉장히 추웠어요. 산에 들어가 계곡에서 자거나 이른 추수를 해서 볏짚을 쌓아둔 곳이 있으면 그 속에서 자고 빈집이 있으면 들어가 자기도 했지요. 어떤 집에서는 빈 닭장이 있어서 그 안에 들어가서 자기도 했어요. 어찌나 벼룩이 많았는지 몰라요. 또 어떤 집에는 빈대가 많은데 빈대 때문에 도저히 잠을 잘 수가 없어요. 그래서 바닥에 상자를 쌓아놓고 그 위에 올라가 누워 자면 벼룩들이 바닥에서 천장으로 기어 올라가 내가 누워 있는 상자 위로 떨어져요. 빈대들도 살기 위해 그런 머리를 쓰더군요.

평양에서 강서 쪽으로 이동하는데 미 공군이 철로를 파괴한다고 B-29로 레이더 없이 무차별로 폭격을 합디다. 600~700미터 정도를 B-29 편대가 와서 무차별로 폭격을 해요. 폭탄이 떨어지면 파편이 45도 각도로 튀는데 그 각도 사이에 서 있어서 내가 안 죽었어요. 운이 좋아서 그랬지 사실은 거의 죽은 거나 다름없지요. 앞이 안 보이고 유리창이 다 날아가고 그랬어요. 라디오를 틀어 봐도 이북이 라디오 전파를 고정시켜 자기네 방송만 나오게 해놓아서 이남 방송은 전혀 들을 수가 없었는데 얼마 후에는 국군이 북진해 들어옵디다. 그래서 밖으로 나가 돌아다녀 보니 길마다 시체가 널브러져 있고 도망하는 인민군들이 블랙리스트에 올라 있는 인사들이나 기독교인들을 다 사살했더군요. 후퇴하면서 다 총살시키고 시신들 위에 흙덩어리를 덮어 놓은 것을 보았지요. 그러니 보복이 없을 수 있겠어요? 가족들이 거의 피해를 보지 않은 사람이 없었거든요. 후퇴할 때 공산당 고위층 중에도 도망을 못 간 사람들이 있었어요. 그 사람들이 보복을 당하는데요. 우리나라 사람들 정말 잔인해요. 낮에 그 사람들을 길에서 때려 죽여요. 옷 벗기고 전신줄로 묶고 불로 지져서 죽여요. 철사로 몸을 꽁꽁 묶으면 피가 안 통하잖아요. 그래서 묶인 아래쪽은 전부 썩는 거예요. 저는 인간이 얼마나 잔인해지고 끔찍해질 수 있는지 그때 다 알았어요. 이남 사

「인간」, 종이에 펜, 20.3×12cm, 1975

람들은 그런 식으로 잡히면 살려달라고 싹싹 빌었지요. 그런데 이북 공산당들은 "그래 나를 죽여라" 그래요. 그런 게 좀 달랐어요.

영화감독 신상옥申相玉, 1926~2006 씨가 납북되었다 7년 만에 돌아와 TV 인터뷰를 하면서 이북 사정을 이야기했어요. "이북에서는 처벌이 없어요. 그냥 증발해 버려요" 하는데 그 말이 맞아요. 거기는 법이 없어요. 내가 해방 후부터 6·25까지 김일성 치하를 5년 겪었거든요. 거기 무서운 곳입니다. 조직화된 감시가 말도 못하게 심했어요. 여기서는 아마 상상을 할 수가 없을 거예요. 사람 살 곳이 못 되지요. KAL

기 폭파한 김현희金賢姬가 나와서 기자회견하는데 그러더군요. "이북을 한마디로 표현하자면 무대 세트입니다. 출연하는 사람은 대사 외워 연극, 연출을 하는 것입니다." 그거 분명하지요. 거기는 말하고 듣고 볼 자유가 없어요.

6·25 전에 이북에도 전람회가 있었어요. 그런데 그거 누가 심사하는 줄 압니까? 정치인이 먼저 심사해요. 거기에 내용이 부합되어야 입선이든 낙선이든 하는 거예요. 아는 사람이 어머니가 아이 젖 먹이는 모습을 그려서 전람회에 출품했다가 호되게 비난을 받더군요. 그림에 모성애, 휴머니즘이 있다는 거예요. 김일성이 아버지, 어머니인데 왜 그따위 것을 그리느냐는 거예요. 모성애는 어버이 김일성에게만 있다는 거지요. 그때는 학습지도니 선전이니 그런 거 계속했어요. 여기는 반상회 잘 안 나가지요? 거기는 그

304

때 매일 반상회를 했어요. 반동이 되니 안 나갈 수가 없어요. 평양 거리에 전신주가 200미터에 한 개씩 있어요. 그런데 그 전신주마다 확성기가 달려 있어요. 그 확성기로 하루 종일 김일성을 찬양하는 프로파간다를 틀기 때문에 외출을 하는 한은 무조건 그 소리를 들을 수밖에 없어요. 세뇌를 해요. 제가 일평생 지키는 몇 가지 원칙이 있어요. 약속을 지켜라. 남에게 피해를 끼치지 말라. 시간을 지켜라. 이 모든 걸 왜정 때 일본 사람들한테 배운 거예요. 이게 일본 교육에서 만들어진 거지요. 이북이 이렇게 세뇌를 시키면 어린아이들의 뇌리에 박히지요. 정말 무서운 일이에요.

병역을 기피하고 다니면서 생사의 고비를 여러 번 넘겼어요. 체포될 뻔했다가 벗어나고. 그래서 '아! 사람이 다 자기 명이 있는 거구나' 그렇게 생각해요. 도망 다니다가 인민군 고위직과 마주쳤어요. 남한으로 치자면 소령정도 계급의 장교였지요. 이북은 군 계급 체계가 이남하고 달랐어요. 복무기간에 따라 진급되는 것이 아니에요. 그냥 공산당에서 자기네 필요에 따라 계급을 줘요. 조직이 위로 갈수록 업그레이드되어 있지요. 그런데 그 사람이 나를 보고도 그냥 가버리더군요. 신기한 일이지요. 또 한번은 깜깜한 밤에 산길로 이동을 하는데 앞이 하나도 안 보여요. 그런데 앞쪽에서 순간 불빛이 번쩍하는 거예요. 담뱃불이었지요. 그걸 보고는 얼른 옆에 있는 숲속으로 들어가 엎드렸어요. 만일 그때 인민군이 담배를 피우지 않았으면 앞이 안 보이니 저는 그냥 계속 앞으로 걸어가다가 인민군과 맞닥뜨려 결국은 잡히지 않았겠어요? 어느 날은 대낮에 친구와 함께 시골길을 지나가는데 저쪽 반대편에서 보안서원들이 4~5명을 포승에 묶어서 데리고 걸어오더군요. 그때 저는 친구와 함께 과일을 먹는 행인인 척 가장하고 길가에 앉아 있었어요. 그때 묶여서 끌려가던 사람들 중에는 고등학교를 함께 다닌 동창생 친구도 있었어요. 얼굴이 마주쳤는데 서로 모르는 척 스쳐 지나갔지요. 이때도 잡히는 줄 알았는데 다행히 위기를 모면했어요. 도망 다니다가 어느 날 밤에 날씨가 너무 추운 거예요. 그래서 죽더라도 집에서 죽어

야지 하는 생각에 집에 가서 문을 열고 들어갔는데 어제까지 인민군이 지킨다고 집 앞에서 보초를 서고 있었다는 거예요. 그런데 오늘 그 보초가 가버렸다는 거예요. 내가 태어나 그런 유모 만나서 그런 자애로운 집에 있었고 죽을 고비를 수도 없이 넘기고…… 생각해 보면 다 하나님께서 크신 은혜로 저를 도우신 거지요.

유모집의 큰형님이 왜정 때부터 대한통운(마루보시)에서 총무를 했는데 크리스천이라고 회사에서 쫓겨났어요. 그래서 평양 시내에 책방을 차렸는데 헌책방이었지요. 평양에서 세 손가락 안에 드는 책방이었어요. 거기 가면 일본 책들이 많았는데 미술잡지로는 『아틀리에』, 『미즈에』, 『예술신조』 등 중요한 책들이 많았어요. 형님 덕분에 거기서 그런 책들 많이 보았지요. 학교에서는 이데올로기 교육을 받았지만 그래도 거기서 서구의 좋은 작가들의 그림을 많이 접했어요. 이북에서는 그런 거 보면 반동이지요. 어떤 선배가 교내전에 작품을 출품했는데 그걸 보더니 학생총회에서 동무 나오라면서 자아비판을 시키는 거예요. 데포르마시옹^{déformation}을 심하게 해서 그렸거든요. 그걸 보고 "동무는 그림을 있는 그대로 그리지 않고 감성대로 그렸다"는 거예요. 그 선배가 궁지에 몰린 거 아니에요? 그래서 손재주가 없어서 그렇게 된 거라고 하니 예전에 그린 그림은 실물 그대로 잘 그렸는데 거짓말한다며 사상비판을 더 혹독하게 시켰어요. 그래도 러시아의 소셜 리얼리즘^{social realism}은 좀 달라요. 정치구호가 있어도 역사적 배경이 있고 문학, 음악, 미술이 모두 세계적이에요. 레핀, 고리키 이런 사람들을 앞세우지요. 그런데 이북은 김일성 지시대로만 하니 수준 미달이지요. 김일성 동상, 가족 우상화, 선전 선동, 뭐 전부 그런 거니 수준 미달이지요.

대동강 철교를 건너 남으로, 남으로

국군이 남쪽으로 후퇴하게 되니까 공산당 프락치들이 여기저기 쫙 퍼져서 국군이 딱 일주일만 있으면 다시 돌아오니까 멀리 가지 말라며 선전, 선

동을 하더군요. 그래도 남쪽으로 가야겠다고 생각하고 12월 3일에 대동강을 건넜어요. 4일부터는 대동강을 건널 수가 없었어요. 바로 대동강 철교가 폭파되었는데 폭파 직전에 건넜지요. 나중에 다시 집으로 올 수 있을 거라 생각했어요. 가면서 어머니께 인사도 드리지 못했지요. 제 큰형수님이 일본 여자예요. 큰형님 소생인 1남 1녀를 어머니께 맡기고 큰형님, 큰형수님과 함께 남쪽으로 내려갔지요. 그런데 그때 큰형수님이 산달이었거든요. 황해도 황주까지 오니까 만삭인 큰형수님이 도저히 더 걷지를 못해요. 하는 수 없이 근처 할머니가 혼자 사시는 민가에 큰형수님을 맡기고 큰형님과 둘이서 사리원까지 갔어요. 결국, 큰형수님은 거기서 월남하지 못했어요. 사리원에서 묵으면서 보니 UN군이 남쪽으로 가더군요. 가면서 미군의 폭격으로 양민들이 무수히 죽었어요. 제트기가 지나가면 엎드리고 제트기가 안 보이면 다시 일어나서 걸어가고 그랬어요. 아기 엄마가 아기를 버리고 폭격을 피하는 것도 보았지요. 극한 상황이 되니 모성애라는 것도 없어지더군요.

서울로 가야겠다고 생각을 했는데 워낙 못 먹고 잠도 못 자고 하다 보니 하루에 단 40~50리를 못 걷겠더라고요. 후퇴하는 화물기차의 지붕에 올라타고서는 개성 북쪽에 있는 송악산을 거쳐 개성 역전에 도착하게 되었어요. 개성에서 선죽교를 보고 지나가는데 집집마다 대문에 고추하고 숯을 매달아 놓았어요. 아이를 낳은 집처럼 보이게 해서 피난민들이 집으로 못 들어오도록 하는 일종의 방패였지요. 거기에서는 큰 기와집 곳간에서 하루를 잤어요. 다음 날 누군가 대문을 발로 차고 집 안으로 들어오더군요. 군복을 입은 사람이었는데 인민군인지 국군인지 알 수가 없어서 긴장했지요. 그 집 아들이 치안대 경찰이었는데 비상이 걸린 줄도 모르고 집에서 계속 잠을 자고 있으니 국군이 잡으러 온 것이었어요. 그러고는 그 집을 떠나 계속 남쪽으로 가서 임진강 나루터에 도착했어요. 피난민들은 수백 미터씩 줄을 서서 배를 기다리는데 나룻배는 딱 한 척뿐인 거예요. 그곳에서 대한민국 경찰들에게 약품이고 소지품이고 다 빼앗겨 빈털터리가 되었고

「나의 이야기」, 캔버스에 유채, 193.9×259.1cm, 2004

약 2~3시간을 기다려 간신히 배를 타고 임진강을 건넜어요. 그때 대한민국 경찰들 부패한 거 이루 다 말할 수가 없었어요.

기찻길로 가니까 나중에 화물기차 한 대가 오더군요. 그래서 기차 지붕에 매달려서 수색까지 왔어요. 그때는 수색이 어딘지도 몰랐어요. 거기 내리니 아이들이 신문을 들고 뛰어다녀요. 사람들에게 물어보니 신문팔이라고 그래요. 이북에는 신문팔이라는 게 없었거든요. 거기서 전선의 소식을 알 수 있었어요. 다시 한강을 건너려고 하니 한강 다리는 끊어졌고 배를 타려면 마포로 가야 한다고 하더군요. 마포나루에 나룻배가 한두 척 있었는데 그걸 타고 한강을 건너 여의도 모래사장을 지나 영등포에 도착했고 도림동에 간신히 방을 하나 얻었어요. 서울에서 우연히 둘째 형님도 만나게 되었지요.

308

벌어서 먹고 살아야 하니 영등포 역전에서 생전 안 해본 장사를 시작했어요. 처음에는 시장에서 사과를 도매로 사다가 낱개로 팔았어요. 그런데 장사를 안 해봐서 그런지 사라는 소리도 못 지르겠고 배가 고프니까 나중에는 있는 사과를 먹어치우게 되고 그게 반복되니 안 되겠다 싶더라고요. 그다음에는 곶감장사, 엿장수 했는데 다 안 됐어요. 그런데 중공군이 내려와 이제는 한강 일대도 위험할 것 같은 상황이 되더군요.

국군으로 참전, 적탄에 맞다

형님들께는 피난 가시라 하고 나는 12월 18일, 그날이 내 생일이었는데 그날로 국군에 지원 입대했어요. 지원병들이 모두 집결하니 트럭을 태워 다시 한강을 건너 당시 태릉에 있던 서울공대 운동장으로 데리고 가더라고요. 약 1,000명 정도의 사람들이 모였는데 그중 약 50명 정도는 전에 이북에서 알던 사람들이었어요. 이북 출신들은 공산당한테 극심하게 시달렸고 그에 따른 반감이 많았기 때문에 자원해서 군에 입대한 사람들이 많았지요. 또 이북에서 내려와 달리 할 일이 없고 갈 데도 없으니 군에 입대하는 사람들이 많기도 했고요. 입대하고 그날로 가는데 거기에 상사, 중사들과 장교 한두 명이 있었어요. 그런데 그네들이 몽둥이를 들고 다니면서 이 자식 저 자식 반말을 하는 거예요. 이북은 군에 기합이 없고 반말이 없거든요. 그래도 이북에서 내려와 입대한 사람들은 지식인들이 많았는데 그들이 그런 대접을 받으니 수군거리는 거예요. 그중에 더러는 "도망가야지 매 맞아 죽겠다" 그런 이야기도 하고 그랬어요. 2시간 만에 싹 군복으로 갈아입고 모였는데 배가 고파 옷과 건빵을 바꿔 먹는 사람도 있었지요. 두 명이 부대에서 도망을 가다가 잡혔는데 잡힌 사람들은 총살을 시킨다고 하더군요. 정말 총살을 하는지 엄포였는지는 모르겠지만 그러니 도망할 수도 없었지요. 그날부터 25일까지는 일주일 동안 제식훈련이나 총검술 같은 훈련을 시켰어요.

크리스마스인 25일에는 트럭 10여 대로 분승해 전체가 어디론가 이동하는데 날이 어둑해질 무렵이 되어서야 청평 역전에 있는 어느 소학교에 도착하게 되었지요. 거기서 그날 밤에 숙박을 했는데 도착해 보니 학교 복도에 시체 10여 구가 가마니에 덮여 있었어요. 제가 타고 온 트럭 바로 앞에 출발한 트럭이 전복되면서 사망한 사람들이었지요. 조금만 일찍 트럭을 탔다면 제가 거기 누워 있었을 수도 있었지요. 다음 날 아침에는 M1 소총을 주고 총 쏘는 법을 가르치면서 수류탄을 분배해 주더군요. 그런데 31일 밤에 갑자기 후퇴명령이 떨어졌어요. 전체 군단이 적군에 포위되었다는 겁니다. 그래서 트럭을 타고 다시 여주까지 갔지요. 거기서 방어구축을 하라는데 훈련도 제대로 안 된 상태에서 무슨 방어구축이 되겠어요? 민가에서 버리고 간 소, 돼지들을 잡아먹고 지냈는데 하루는 돼지를 잡으려고 물 끓여서 돼지를 솥에다 막 집어넣으려고 할 때 또 후퇴명령이 내려와요. 채 다 익지도 않은 돼지를 대충대충 칼로 잘라서 군장 안에 나누어 집어넣고는 계속 후퇴를 했지요. 세 명씩 어깨동무를 하고 행군을 했어요. 걸어가면서 자는 거예요. 신발이 방수가 안 되니 동상에 걸리기 쉬운데 걷지 않고 쉬면 바로 동상에 걸려요. 가다가 낙오하는 사람은 어찌할 수가 없어요. 그냥 버려두고 가는 거예요. 괴산에 공비가 많다는 이야기가 있어서 빙 돌아서 점촌까지 갔어요. 거기는 청년들이 흰옷을 입고 머리를 땋고 있었고 상투를 튼 사람들이 많았어요. 개화되지 않은 곳이라는 생각을 했지요. 평양과는 달랐어요. 풍기, 안동을 지나서 제천까지 이동했는데 소백산 일대가 당시 빨치산의 이동 루트가 되다 보니 낮에는 국군이 점령해도 밤이 되면 공비들 세상이 됩니다. 밤과 낮의 지배가 달랐어요. 거기는 통신도 없었어요. 그 무렵 소백산 일대에서 사선을 넘으며 전투를 하던 도중에 적탄에 맞아 총상을 입었지요. 오른쪽 무릎 위를 다쳤어요.

왜정시대에는 서울 마포와 서대문에 각각 형무소가 하나씩 있었고 평양에도 시내 한복판에 형무소가 있었어요. 내가 다니던 소학교에서 가까웠

지요. 그런데 거기서 보면 죄수들에게 망태를 씌워 눈만 보이게 해놓고는 포승줄로 묶어서 끌고 다니더라고요. 그런 걸 자주 봤어요. 거기에는 나쁜 짓 하다 잡힌 사람도 있었을 것이고 사상범도 있었을 것이고 독립지사들도 있었겠지요. 어릴 때는 외출하면 매일 보던 풍경이었어요. 거리 청소를 시킬 때도 죄수들끼리 서로 포승줄로 묶어 연결한 채 끌고 다니면서 청소를 시켰어요. 어릴 때 그걸 보면서 속박이나 구속이 단순히 죄 때문만이 아닌, 어떤 시대와 어떤 계기에 의해 이루어지는 것이로구나 하는 생각을 했어요. 나는 개인적으로 영창에 구금되는 경험을 두 번 했어요. 6·25 나고 국군이 평양에 왔을 때 길거리에 있는 젊은 사람들을 다 잡더군요. 그러더니 어느 건물 지하에 약 300명 정도를 집어넣고는 아무 죄도 없이 3일을 억류했어요. 그때 배가 고프다는 생각은 안 들었어요. 그런데 목이 너무 마르더군요. 공기도 탁하고. 물이 얼마나 귀한 것인가를 느꼈지요. 자유의 소중함도 느꼈어요. 그리고 월남해서 대학 다닐 때에 미군부대에 있는 몽키하우스라는 영창에 한번 들어간 적이 있었어요.

오른쪽 무릎 바로 위에 총을 맞고 수술을 받았어요. 1951년 5월쯤이었지요. 그때부터 수술 후 약 7개월간 치료를 받았고 그 후로 또 약 1년 8개월이 지난 1953년 7월 5일에 제대했어요. 수술을 받고 오른쪽 다리가 1.5센티미터 짧아져서 군의관에게 재수술을 해달라고 부탁했어요. 다리를 절고 살 수가 없다는 생각이 들었거든요. 그런데 평양 출신의 군의관이 다시 수술하면 더 잘못될 수도 있다고 그래요. 그래서 더 수술을 못했지요. 병원에서 가장 위험한 환자는 머리를 다친 사람들이에요. 그런데 저는 그 두부손상 받은 중환자들이 있는 방에 입원해서 수술 받은 다리를 매달고 있었지요. 별별 환자가 다 있어요. 어깨나 두부에 관통상을 입은 환자들을 무수히 보았지요. 참상이자 비극이었어요. 병원 생활 중에 생명의 가치랄까 그런 소중함을 느꼈어요. 누이의 친구였던 이영자라는 분이 간호장교로 거기 있었어요. "어! 너 선엽이 동생 용엽이 아니니?" 하면서 저를 극진히 치

료해 주었지요. 사실 오랫동안 제대를 계속 미루고 있었던 것은 어디 제대하고 나가도 마땅히 갈 곳이 있어야지요. 그런데 미군부대 군속으로 있던 둘째 형님이 어찌어찌 수소문해 가지고 내가 있는 곳을 알아내서 마산까지 찾아왔어요. 그때 내가 마산육군병원에 있었거든요. 그래서 이제는 형님을 찾았으니 제대해도 되겠구나 생각했는데 병원에서 바로 제대를 안 시켰어요. 제대를 하려면 먼저 통영에 있는 보충대로 가야 한다고 해서 그리로 이송되었는데 거기 부대에 문맹자들이 많으니 글을 아는 제게 서류 작성하는 일을 시켰지요. 그러면서 제 제대를 몇 개월씩이나 미루더라고요. 한 달에 한번씩 제대 신검을 했는데 결국 1953년 7월 5일에 제대를 했지요. 통영에 있을 때 한번은 외출을 나갔다가 나전칠기연구소에서 열댓 명 정도의 사람과 함께 일하고 계시던 유강열劉康烈, 1920~76 선생님을 한번 뵌 적이 있었어요. 또 그 무렵 어떤 화가가 "이 사람이 이중섭 화백이다"라고 말하더군요. 그때 한번은 얼핏 이중섭 선생님을 뵌 듯합니다.

생존을 위한 분투, 그리고 다시 미대에 편입하다

제대하고 나서 형님들이 계시던 영등포로 올라왔어요. 거기 시장 복판에 양키 물건을 파는 곳이 있었거든요. 양담배, 깡통, 치즈, 버터, 마가린, 맥주, 다른 주류 이런 것들을 모아놓고 팔았는데 원래 한국 사람들이 파는 건 불법이에요. 그래서 헌병이 들이닥치면 천에 물건을 싸서는 메고 뛰었지요. 여의도가 전방 간이비행장이었기 때문에 영등포에 미군들이 많았거든요. 거기서 두 달 정도 장사를 하다가 안 되겠다 싶어 독립해야겠다는 생각이 들었지요. 간판점이라도 해보려고 영등포 일대에서 가게를 보러 다니다가 고향에서부터 알았던 위상학韋相學, 1913~67이라는 분을 만났어요. 그분께는 제가 페인트 가게나 한번 해보려 한다고 말씀을 드렸지요. 그분은 저보다 대략 15년 이상 연상이셨는데 일본에서 정식으로 초상화를 공부한 것으로는 우리나라에서 제1호였어요. 그런데 저보고 따라오라고 그래

312

요. 따라가 보니 그분은 영등포 역전에 가게를 얻어서 미군들 상대로 초상화 그리는 일을 하고 있었어요. 거기서 메릴린 먼로^{Marilyn Monroe, 1926~62}의 누드 사진을 주더니 한번 그려보라는 거예요. 나는 꼬박 6시간 동안 그렸어요. 거기 밥줄이 달렸잖아요? 그렇게 열심히 그림을 그려본 적이 없었던 것 같아요. 다 그렸더니 "됐어! 붙여!" 그래요. 지나가던 미군들이 보더니 원더풀 하면서 6달러에 사가더라고요. 그때 노동자가 하루 꼬박 일해도 1달러 벌기가 어려웠어요. 잠깐 일하는 값으로는 엄청난 벌이였지요.

그렇게 초상화를 그리다가 여러 사정으로 독립을 하려고 하니 위상학 씨가 인천항만으로 가서 초상화를 그리라고 하더군요. 거기는 월미도에 주둔해 있는 미군들이나 다른 미군들의 출입이 잦은 번화가였어요. 하꼬방(판잣집)에 가게를 세주고 있어서 있는 돈으로 가게 하나를 얻었지요. 거기서 'portrait shop'이라는 영문 간판을 걸고서 군인들 옷에 심벌마크 수를 놓는 일도 하고 초상화도 그렸어요. 많이 그리면 하루에 초상화 열 장 정도까지도 그렸지요. 일을 다 못할 정도로 바빴어요. 미군부대 출입하는 헌병 통역을 하는 군속이 있어서 그를 소개 받아 미군부대를 출입하며 장사로도 돈을 벌었어요. 그때 자본주의를 배운 셈이지요.

그리고 다시 서울에 올라와서는 청계천 시장에서 장사를 하고 있는 친구를 찾아갔는데 그 친구가 나한테 그동안 모아둔 돈으로 집을 사면 어떻겠느냐고 조언을 하더군요. 그렇지만 바로는 집을 살 수가 없어서 인천으로 다시 잠시 가 있게 되었거든요. 그런데 그로부터 며칠 지나서 갑자기 화폐개혁이 된 거예요. 졸지에 돈이 휴지가 된 거지요. 그래서 누가 양주를 사라고 하는 말을 듣고는 어차피 돈 가지고 있어 봐야 소용이 없으니 시가에 두 배를 쳐주고 돈 되는 대로 양주를 사서 창고에 넣어두었어요. 그러고는 앞으로 무엇을 해야 할지를 생각하는데 도저히 판단이 안 서더라고요. 그런데 그 무렵이 마침 부산으로 피난 갔던 학교들이 다시 서울로 환도하던 시기였어요. 그때 제 나이가 스물세 살이었는데 '어린 나이에 장사한다

「인간」, 캔버스에 유채, 60.6×50cm, 1985

고 이러지 말고 원래 미술학교를 다녔으니 다시 제대로 그림 공부를 하자.'
이런 생각이 들더군요. 10월인가 11월인가 그때쯤이었던 것 같아요.

서울대가 있는 동숭동으로 찾아가 미대를 다니고 싶다고 했더니 거기서
김태金泰, 1931~ , 안재후安載厚, 1932~2006를 아느냐고 물어요. 다 평양미술학교 동
창이거든요. 안다고 하니 김태는 2학년에, 안재후는 1학년에 다니고 있다고
그래요. 내가 군대 가 있는 동안 그 아이들은 월남해 학교를 다녔던 거지
요. 그런데 서울대는 편입이 안 된다는 거예요. 4월에 신학기가 되니 내년
에 시험을 보라고 그래요. 막상 동창들보다 늦게 학교를 다니기도 좀 그랬

314

는데 사립대학은 편입이 된다는 거예요. 그래서 다시 홍익대를 찾아간 거지요. 평양에서 미술대학을 다녔다고 하니 실기실로 데리고 가 그림을 그려보라고 하더군요. 아카데믹한 훈련은 평양에서 되어 있었고 평양미술학교도 입학하려면 3:1 정도의 경쟁이 있었거든요. 국립대학은 미술대학으로는 이북에서 그거 하나였어요. 해주에 전문학교가 하나 있었고. 그려 놓은 걸 보더니 됐다고 하면서 몇 학년으로 편입을 하겠느냐고 해서 3학년으로 하겠다니 그건 안 되고 2학년으로 편입을 하라고 해요. 그런데 안 다닌 1학년 등록금까지 다 내야 한다고 해서 할 수 없이 3학기분의 등록금을 내고 입학을 했어요.

입학하고 처음에는 누상동에서, 그다음에는 종로 화신 뒤에 있는 장안빌딩에서, 그다음에는 남산동 임시교사에서, 마지막에는 지금 홍대가 있는 와우산에서 학교를 다녔어요. 입학해서 졸업할 때까지 네 번이나 학교를 옮기며 다녔지요. 월남한 평양미술학교 동창 중에서는 필주광弼珠光, 1929~73, 김찬식金燦植, 1932~97이 나중에 홍대로 와서 나보다 늦게 졸업을 했지요. 서울미대 간 전상범田相範, 1926~99, 전상수田相秀, 1929~ 형제도 원래는 평양 출신이에요. 늘봄 전영택 목사님이 부친이고요. 아, 그리고 소설가 이태준李泰俊, 1904~? 선생님 아들이 저와 평양미술학교 동창생이에요. 그런데 이 친구가 1학년 마치고 바로 인민군에 입대한다고 그래요. 그때는 6·25 전이었지요. 그래서 제가 "너 왜 학교를 다 마치지 않고 군에 가냐?" 그러니까 그 친구 하는 말이 "나는 조국을 위해 인민군에 입대하기로 했다." 그래요. 그러더니 정말 학교를 중퇴하고 인민군에 갔어요. 혹시는 이태준 선생님 글이 반동적이라는 당의 비판을 받아서 그걸 만회하려고 공산당에 충성한다는 표시로 그 친구가 어쩔 수 없이 군대에 가게 된 것인지도 몰라요. 물론 정확한 내막은 저도 잘 모르지요.

처절한 인간 본능, 그 민낯을 보다

학교를 다니면서는 동대문 시장, 꿀꿀이 시장에서 밥 사먹고 친구집에 얹혀서 잠자면서 근근이 지냈고 돈벌이도 해야 하니 방학 때는 미군부대를 돌면서 아르바이트를 했어요. 미군부대를 차로 돌아다니며 초상화를 그렸지요. 서부전선 미군부대는 안 다닌 곳이 없어요. 거기 최전방에 있던 미군들은 애인사진이나 가족사진을 초상화로 그려서 본국으로 보내는 일이 많았거든요. 그네들은 고향에서 가져온 애인이나 가족들의 머리카락을 사진에 붙여 고이 간직하고 다녔어요. 타국의 전쟁터에서 언제 어떻게 죽을지 모르니 애인과 가족들에 대한 마음이 얼마나 애틋했겠어요? 그래서 다 완성된 초상화와 함께 미군들에게 받았던 그네들의 애인과 가족들의 사진 및 머리카락 등을 다시 전해 주기 위해—한 부대에서 다른 부대로 넘어가는 것이 금지되어 있었는데—월경하다가 검거되어 몽키하우스에를 들어가게 되었지요. 몽키하우스라는 곳은 이를테면 평지 위에 철망을 쳐서 만든 일종의 간이 영창 같은 곳인데 거기 들어가 보니 남자들로는 장사하러 들어왔다가 미군부대 안에서 못 빠져나와 잡힌 사람들 30여 명 정도가 있었고 여자들로는 한국군들이 후생사업으로 양색시를 미군부대 근방에 풀어놓자 미군 월급날에 맞춰 부대 안으로 몰래 들어가서 요령껏 일하고 나오는데 그중에서 나오다가 잡힌 50여 명 정도가 있었어요. 남자 30여 명, 여자 50여 명, 전부 이렇게 80여 명이 같이 영창 생활을 했지요. 그런데 그 안에 구류되어 있었던 남자들이 몽키하우스의 철망 아래로 땅을 파고는 그 아래쪽으로 기어서 저쪽 여자 구류자들 텐트 안으로 들어가 거기 있던 양색시들과 성을 거래하는 것을 보았지요. 그걸 보면서 인간의 존엄, 상식, 철학 이런 것들은 다 인간 본능 이후의 문제구나 하는 생각을 했지요.

또 대학을 다니면서 방학 때마다 미군들 하비숍hobby shop에서 아르바이트를 했어요. 하비숍은 미군부대에서 군인들의 제대 후 사회적응을 돕는 내용들을 강습하는 곳이에요. 근무 사이사이의 쉬는 시간에 라디오를 조립

「인간」, 캔버스에 유채, 145.5×112.1cm, 1982

하는 방법이나 신발을 만드는 방법 등을 가르쳐 주더군요. 그때 거기서 아르바이트할 때 자꾸 나한테 아침마다 청소하러 나오라고 그래요. 그래서 몇 번 안 나가다가 언젠가 한번 나가보니 부대의 사단장까지 나와서 청소를 하고 있더라고요. 한국군과는 전혀 다르죠. 그들의 힘이 어디에서 오는지 그제야 알겠더군요.

남은 생의 시간, 열정을 사르다

당시 학교생활은 2, 3학년이 한 교실 안에서 같이 배웠거든요. 제가 홍대 4회 졸업인데 그해에 전부 열아홉 명이 졸업을 했어요. 1회는 박석호朴錫浩, 1919~94 한 사람 졸업했고 제 기억에는 2, 3회 전부 합쳐서 서너 명인가 아무튼 몇 명 정도밖에는 졸업생이 없었어요. 우리 때가 비교적 많았지요. 학교 졸업 전에는 정규鄭圭, 1923~71 선생님의 소개로 도자기 회사에도 잠깐 취직해 있었어요. 졸업하고 취직을 하려고 하는데 2학년으로 편입을 했으니 1학년 학점이 없잖아요? 물론 나중에 추가 학점을 전부 이수하고 졸업을 하기는 했지만 중, 고등학교 교사 자격증을 받으려고 하니 어려운 점이 있더군요. 당시 교육학 과정이 미대에는 없었거든요. 그래서 정교사 자격증은 발급해 줄 수가 없고 대신 준교사 자격증을 발급해 줄 수는 있다고 하더라고요. 정교사 자격증을 받으려면 자격증을 주는 과정을 따로 수강해야 하는데 저는 그 과정을 수료하지 않았어요. 그래서 문교부에서 나온 준교사 자격증으로 인천고등학교에 취직해서 1년 8개월을 있었지요. 그런데 계속 인천에 있을 수가 없어서 서울 보성여고로 자리를 옮겨 3년간 재직했고 그 기간에 보성여고를 졸업하고 숙명여대에 다니고 있던 집사람(이정희)을 중매로 만나 결혼도 했지요. 집사람은 평안북도 선천 사람이에요. 그리고 그 집안이 영락교회 창립 과정에 관계가 많았어요. 한경직韓景職, 1902~2000 목사님이 결혼식 주례를 섰지요. 영락교회 김화진 전도사님이 제 처 이모인데 그이한테 집사람은 친딸보다 더 가까운 조카였어요. 집사람의 종교적 배경이

특별했지요.

보성여고 선생으로 있으면서 거기 월급으로는 도저히 아이들을 키우기가 힘들더라고요. 그래서 경희고등학교로 다시 옮겼는데 거기서도 채 1년을 못 채우고 나왔어요. 그러고 나서는 퇴계로에 미술학원을 열어 저녁때는 아이들을 가르치고 낮에는 그림을 그렸어요. 1965년에는 하드보드에 몽타주한 그림들로 중앙공보관에서 첫 개인전을 열었지요. 그 비슷한 무렵에 같은 곳에서 박수근 선생님의 유작전이 열렸어요.

대학 3학년 때 처음 국전에 입선했고 대학 4학년 때는 낙선했어요. 이종우李鍾禹, 1899~1981 선생님이 심사를 하셨는데, 이종우 선생님은 평양고보 출신이고 제 백부님과 같은 클래스메이트였기 때문에 저한테는 각별히 잘해주셨어요. 낙선했다니까 "그래 나도 네 그림은 뭘 그린 건지 도대체 잘 모르겠다" 그러시더라고요. 그래도 영등포중학교에 자기 아는 사람이 교장으로 있다면서 제가 미술교사로 들어갈 수 있는지 자리를 알아봐 주겠다며 저보고 같이 가자고 그러시더라고요. 저를 데리고 버스로 거기까지 가셨어요. 정말 제게 마음을 많이 써주셨지요. 이종우 선생님은 황해도 제일의 부잣집 아들인 데도 별로 그런 티를 안 내셨죠. 국전에는 그다음부터 출품 안 했어요. 부패상에 환멸을 느꼈지요. 누구라 하기는 그렇지만 저명한 화가가 자기 아들 입선시키려고 아들 그림 들고 여기저기를 다니고 그랬어요.

학교 다닐 때 이종우, 김환기, 이상범李象範, 1897~1972, 윤효중尹孝重, 1917~67, 이경성, 이봉상李鳳商, 1916~70, 이응노李應魯, 1904~89, 주경朱慶, 1905~79, 정규, 한묵韓默, 1914~2016 이런 분들께 배웠어요. 좋은 걸 많이 배웠죠. 특히 김환기 선생님은 예술가적 기질과 품성이 정말 대단했던 분이셨어요. 그런 분께 미술을 배울 수 있었던 것이 제게는 큰 행운이었지요. 퇴계로에서 미술학원 하면서도 11년 동안은 숙명여고에서 교사 생활을 함께 했지요. 그때 미술학원하면서 이대, 홍대, 서울대 많이 보냈지요. 홍대에 강의도 나갔지만 다 시간낭비인 것 같아 학교도 학원도 다 그만두고 프랑스에 가서 5개월간 공부를

하기도 했지요. 프랜시스 베이컨Francis Bacon, 1909~92이나 앙리 드 툴루즈 로트레크Henri de Toulouse-Lautrec, 1864~1901의 그림을 좋아했어요.

그리고 제가 대학 다닐 때 창신동에 살았는데 박수근 선생님 댁이 거기에서 채 100미터도 안 떨어져 있었지요. 지금에야 박수근, 박수근 하지만 그 당시에 박수근 선생님 인정하는 사람 거의 없었고 화가 중에도 박수근 선생님 댁을 찾아오는 사람은 거의 없었어요. 저 말고는 자주 만나는 사람도 거의 없었지요. 당시 선생님을 자주 만났는데 어느 날은 집에 가니 선생님과 사모님 두 분이 다 어색한 표정을 짓고 계시더라고요. 먹을 쌀이 없어 밥을 못 하고 계시는 거예요. 그래서 선생님이 가지고 계시던 징크 화이트zinc white 물감 몇 개를 받아와 그걸 팔아서 돈을 만들어 드리기도 했지요. 그분이 컬러풀한 그림을 그리지 못한 건 재료를 살 돈이 없는 것과도 연관이 있어요. 물감 중에 징크 화이트가 가장 싸요. 예술가의 그림이라는 게 환경, 상황으로부터 나오는 것도 무시 못 해요. 어느 날은 한 국전 심사위원으로부터 "박수근은 기초가 안 돼 있고 그림 실력이 없어서 국전에 낙선했다"라는 이야기를 듣고 명동에서부터 창신동 집까지 울면서 걸어오신 적도 있었어요. 지금 다 돈 된다니까 난리지 그때는 박 선생님 대접해 주는 사람 아무도 없었어요. 저는 박수근 선생님 그림이나 인품이 좋아서 자주 찾아뵙곤 했지요. 사모님도 참 인품이 좋으신 분이었어요.

이제 가만히 생각해 보니 저도 여든다섯 살 되도록 그림 그리며 인간이라는 존재의 문제를 평생토록 생각했지만 폭넓은 예술적 지평을 만드는 데에는 부족함이 있지 않았나 하는 생각이 들기도 합니다. 그러나 이제 어쩔수 있나요. 나이는 들었고 시간은 얼마 없고 남은 시간 최선을 다해 열심히 그림을 그려야겠지요.*

* 화가와 남현동 작업실(2015. 5. 3)과 사당역 근처 카페(2015. 5. 17)에서 가졌던 두 차례에 걸친 대담을 요약한 내용이다.

인생의 험산을 넘고 또 넘으며
황용엽의 예술세계

황용엽黃用燁, 1931~ 의 아호雅號는 '우산又山'이다. 앞의 인터뷰를 마친 후에 내가 선생께 왜 호를 '又山'이라고 지으셨는지를 여쭈었더니, 선생은 '산을 넘으니 산, 다시 산을 넘으니 또다시 산'이라 대답하셨다. 그때 나는 탁 하고 무릎을 치면서 '그것이 참으로 선생께 적합한 아호구나'라는 생각을 했다. 화가 자신의 인생역정과 예술 형상에 이처럼 정확히 맞아떨어지는 호칭이 또다시 있을까? 이름은 부모가 지어주는 것이지만 아호는 스스로 짓는 것이다. 그러므로 스스로 짓는 아호에는 필연적으로 자신의 인생에서 가장 의미 있고 중요하게 생각하는 내용이 포함되며, 자신의 인생에 대한 해석적 지평이 드러난다. 그러므로 그것─아호─은 화가가 그리는 그림이 그러하듯, 결국 자기 내면의 깊은 무의식과 핵심역동을 반영할 수밖에 없는 또 다른 하나의 축약된 상징기호symbolic sign인 것이다. 스스로 지은 이름 속에 등장하고 있는 '산山'이란 그의 인생역정에 비추어본다면 '넘어서기 어려운 난관'을 의미하는 것에 다름 아니다. 또한, 그 어려운 난관을 간신히 넘어보아도 또다시 다른 난관이 기다리고 있는 것을 함축하는 절실한 부사적 표현이 바로 '또又'인 것이다. 그렇다면 그의 인생에서 겪었던 고난과 갈등을 상징하는 '산'의 실체적 내용이 과연 무엇이었으며, 그 '산'이 화면 속에서 어떻게 표상화되고 있는가를 자세히 살펴보는 것이 그의 예술 전반을 이해하는 가장 바른 첩경이 될 것이다.

집단적 시대사, 그리고 개인적 발달사

그는 이북과 이남에서 당대 최고의 미술학교─평양미술대학과 홍익대학─를 모두 거치면서 교육을 받은, 흔치 않은 경험을 했던 근대기의 가장

「인간」, 캔버스에 유채, 90.9×72.7cm, 1977

끝자락을 살아온 화가 중 한 분이다. 그는 단순히 두 체제의 교육을 함께 받았다는 사실을 뛰어넘어 미술인으로서는 이북과 이남의 체제 형성과 그 변천의 역사를 모두 경험한 마지막 세대의 인물이기도 하다. 또한, 민족의 분단이라는 역사의 고난과 질곡을 자신의 온몸으로 겪어냈기에, 그 체험을 작품으로 표현해 낼 수 있는 최적의 조건을 갖춘 화가이기도 했다. 이러한 특수한 체험과 추체험은 그가 화가로서 성장하는 전 과정에 걸쳐 가장 결정적인 영향을 미치게 된다.

출생부터 10대 중반까지는 일제강점기의 제국주의적 침탈은 물론, 내선일체內鮮一體와 황국신민화皇國臣民化라는 명목으로 극악한 식민지 교육을 받았고, 10대 중반부터 20대 초반까지인 해방 이후 6·25전쟁을 겪은 약 5년간은 이북에서 김일성 정권의 철권통치와 우상화를 목적으로 하는 사상적 세뇌교육을 받게 된다. 이러한 억압적 굴레와 왜곡된 교육 내용의 문제 외에도, 인간 정신의 기저이며 동시에 학습의 도구가 되는 언어를 익히는 과정에서도 한글과 일본어를 약간의 시차를 두고 거의 동시에 습득해야 하는 어려움과 혼란을 겪었을 것이다. 즉 그는 일제와 조선, 이북과 이남이 서로 대립하고 갈등하던 일제 치하와 남북 분단이라는 두 차례에 걸친 모순적 시대 상황을 순차적으로 겪어나가야만 했다. 이러한 양 체제의 분열상을 마치 야누스Janus나 아수라阿修羅의 얼굴처럼 한 몸속에 새기고 살아가야 했던 인생의 경로 그 자체가 바로 화가 자신의 예술적 근원이자 자양분이었던 것이다.

그런데 문제는 단지 이것뿐만이 아니었다. 그는 자신의 발달사developmental history에서도 마치 이북과 이남, 일제와 조선이라는 대극적 두 체제를 만난 것과 정확히 조응하는 두 명의 양육자double care giver─친모와 유모─를 조우한다. 친어머니가 화가를 낳고 얼마 지나지 않아 유방을 절제하는 수술을 받았기 때문에, 불가피하게 그는 네 살이 될 때까지 집에서 가까운 곳에 살던 유모의 집에 들어가 양부모와 함께 살아야 하는 남다른 상황에 놓이

게 된 것이다. 친아버지는 화가의 유년기부터 이미 다른 여자를 만나 서울에서 새살림을 차렸기 때문에, 화가는 유모의 남편인 양아버지와 아버지상father figure으로서의 친밀한 관계를 형성하게 된다. 그는 유년기 양육과정에서 체제의 분열상과 더불어 이에 상응하는 부모상의 분열을 동시에 겪은 셈이다. 전前 오이디푸스기pre-oedipal period에는 유모가 그의 주된 양육자였으나, 오이디푸스기oedipal period에는 친모가 새로운 양육자로 등장하게 된다. 이것은 마치 그의 생애 초기에는 이북이 조국이었다가 청년기 이후에는 이남이 새로운 조국이 된 상황과 흡사하다고 볼 수 있다. 이러한 잠재적인 개인사 및 체제의 양가적 분열ambivalent split을 극대화하고 증폭시킨 결정적인 계기는 6·25라는 전쟁의 경험이었다.

만일 그의 작품을 망상delusion이나 환각hallucination과 같은 하나의 정신분열적 '현증'으로 본다면, 이러한 개인적 발달상의 분열 경험은 증상의 '잠재적 소인predisposition'으로 작용하게 된 것이고, 체제와 국가의 분열 경험은 '패턴pattern'으로, 전쟁의 경험은 증상의 '직접적 촉발인precipitant'으로 작용하게 된 것이다. 만일 잠재적 소인이나 이에 동조하는 패턴이 없었더라면 설혹 직접적 촉발인觸發因이 있었다고 해도 기저에 깔린 문제가 쉽게 현증現症—작품—으로 외현화外現化되지는 않았을 가능성이 훨씬 더 높았을 터인데, 이러한 취약성vulnerability으로서의 잠재적 소인이나 패턴이 스트레스 원源stressor으로서의 직접적 촉발인과 강력하게 부딪히면서 증상—현증—은 더 크게 증폭될 수밖에 없었던 것이다. 6·25를 겪은 수많은 화가가 있었지만, 유독 화가가 전쟁의 비극상과 전쟁을 대면하게 된 한 인간의 처절한 실존에 대한 깊은 고뇌를 작품 속에서 치열하게 다루어나간 이면에는 직접적 원인 이전에 이미 잠재되어 있던 개인사에 얽힌 분열적 경험이 막대한 영향을 끼친 것으로 볼 수 있다.

'직면형' 화가의 전형

그의 인생에 있어서 가장 큰 과제는 아마도 자유의 확장이었을 것이다. 그가 이러한 고뇌의 작업을 진행할 수밖에 없었던 배후에는 억압에 저항하면서 자유를 지키겠다는 강력한 의지가 선재先在하고 있었다. 그러나 그는 이러한 자유에의 의지 때문에 이북에서 월남하는 과정과 국군에 입대해 복무하는 과정 등에서 역설적으로 수많은 속박과 외상적 체험을 하게 된다. 스스로의 표현처럼 인간이 인간에게 행할 수 있는 최악의 잔인성을 눈앞에서 목도했고 인간의 본성과 근본을 회의하도록 만드는 무수한 사태를 겪는다. 이러한 카인Cain적 잔혹성이 배태되는 토양은 권력의지와 전쟁이며 필연적으로 이에 수반되는 문제의식은 폭력과 죽음에 대한 것이다.

동일한 한계상황에 직면했던 또 다른 일군一群의 예술가들의 경우는 자신의 자유를 확장하기 위한 동일한 목적 아래, 현실과 정반대의 모습으로 존재하는 천상의 유토피아를 그리기도 했다. 실제로 우리나라 근대기 화가들 중에는 전시임에도 전쟁의 느낌이 완전히 탈각된, 평화롭고 안온한 느낌을 담고 있는 작품을 제작한 '회피형' 화가도 다수 존재한다. 이는 일종의 부정denial이라는 방어기제의 발동과 연관되어 있다. 처해진 현실이 너무나 괴롭기 때문에 현실의 직면이 주는 고통을 피하기 위해, 가상을 통해 현실을 거부하는 방법을 취하는 것이다. 그러나 부정의 기제는 현실을 극복하는 방편으로서는 매우 허약하다. 왜냐하면, 부정은 현실의 왜곡이기 때문이다. 마치 창상이 썩어들어가 고름이 흘러내리는 환자에게 진통제만을 주사하는 것과 다를 바 없다. 현실을 바로 대면하는 것에만 근본적인 문제의 해결책이 있기 때문에, 진통제를 쓰는 것보다는 썩은 살을 도려내고 감염을 치료하기 위해 항생제로 처지해 주어야 할 것이다. 이것은 부정의 반대로서의 직면confrontation이다. 이는 냉정한 현실에 대한 인식의 기초하에서만 가능하다. 그러나 취약한 정신이 극렬한 고통과 맞닥뜨려질 때, 그 통증으로 인해 비명을 지르면서 기절할 수도 있다. 이러한 상황에서는 적절한 진

「인간」, 캔버스에 유채, 162.2×130.3cm, 1979

통제의 처치가 필요하기도 하다. 가상의 유토피아적 상상이 인간에게 극한의 고통을 이기게 만드는 동기를 부여하기 때문이다. 그 또한 예술이 현실에 베푸는 당의정^{糖衣錠} 같은 것이기에, 이를 전적으로 부정적으로 볼 수만은 없다.

어쨌든 황용엽의 경우는 이러한 예술에 관한 두 가지 관점 중에 전쟁의

326

경험과 시대의 비극에 대해 전형적인 현실적 대응으로서의 작업을 평생토록 유지해 온 우리 시대의 상징적인 화가다. 이러한 유형은 우리 근현대미술사에서 극히 찾아보기 어려운 '직면형' 화가에 해당한다. 증상으로서의 작품이 만들어지는 과정에서의 강력한 잠재적·직접적 원인이 동시에 있었음에도 불구하고 '회피형'이 아닌 '직면형' 화가가 될 수 있었던 이유는 그가 혼란스런 외형상의 양육과정을 겪었음에도, 유모나 양부가 그에게 건강한 내면적 발달의 배경을 일관되게consistent 제공해 주었고, 화가가 그 양육의 주체로부터 예민하면서도sensitive 반응적인responsive 평균치 이상의 건강한 환경으로서의 돌봄을 제공받을 수 있었던 사실과 결코 무관하지 않다.

처절한 정신적 외상을 겪은 고통의 시간들

그가 직면한 고통의 결과물은 정신적 외상psychic trauma의 양상으로 화면 속에서 드러나는데, 이 정신적 외상의 조형적 발현은 그가 제작하는 그로테스크한 인간의 형상과 직접적으로 연결된다. 이것은 재난 현장에서 구조된 사람들에게 흔히 발생하는 외상 후 스트레스 장애PTSD, Post-Traumatic Stress Disorder의 회화적 표현이라 보아도 크게 무리가 없다. 그의 경우, 인민군 징집을 기피하는 과정에서 겪게 된 반복적 체포의 위기, 이념적 성향이 다른 사람들 사이에서 숱하게 일어났던 폭행과 살해 현장의 목격, 친어머니와 유모 및 양쪽 가족들과의 생이별, 월남한 이후 홀로 남게 되었다는 막막한 감정과 생계에 대한 현실적 염려, 치열한 전투 현장에서 상시적으로 죽음의 위협에 노출되었을 뿐 아니라 실제로도 다리에 총상을 입고 오랜 기간 병상에 누워 있었던 경험 등은 통상적으로 PTSD에 준하는 증상을 유발할 수 있는 충분한 인자가 될 수 있었다. 그러나 그가 '회피형'이 아닌 '직면형' 화가가 될 수 있었던 이유로는 비교적 양육 배경이 양호했으며, 고등교육이 가능할 정도의 지적 수준을 갖추고 있었고, 외부 변화에 적절히 대응할 수 있는 성숙한 자아기능ego function을 구비하고 있었기에, 앞에서 언급한

외상 경험이 직접 신체적·정신적 증상으로 발현되기보다는 이차적·간접적 방식인 예술적 표현으로 승화될 수 있었던 것으로 보인다. 물론 당시의 충격적이고 압도적인 정황 등으로 미루어 짐작건대, 화가가 경도나 중등도의 우울과 불안 증상을 겪었을 가능성은 상당히 높다. 그러나 설령 그렇다 하더라도 자아 기능의 수준 등을 전반적으로 고려해 볼 때, 이후 퇴행 정도가 전前 오이디푸스기의 문제와 연관된 정신증적 증상psychotic symptom을 유발할 정도로 심각하지는 않았을 것이고, 단지 오이디푸스기의 문제와 연관된 신경증적 증상neurotic symptom을 유발하는 수준에 그쳤을 것으로 보인다.

혼란스런 부모상, 가학적인 초자아를 내면화하다

화면 속 등장하는 인간에게서 보이는 피학적 양상이 전쟁이나 억류 등의 경험에서 일차적으로 유래한 것이기는 하나, 이것이 일시적이 아닌 지속적이고 반복적인 양상으로 전 생애에 걸쳐 작품으로 형상화되고 있는 점에 주목할 때, 그가 발달상의 과정에서 어떠한 이유로든 엄격한 초자아harsh superego를 내면화하게 되었을 가능성이 상당히 높다. 초자아 형성은 4~6세 전후인 오이디푸스기에 부모와 아이 간의 삼자 관계triadic relation에서 유래한다. 오이디푸스 콤플렉스란 아이가 어머니의 사랑을 차지하기 위해 아버지를 제거하고 싶은 원망願望, wish에서 비롯되는데, 아이는 이 강렬한 어머니에 대한 리비도적 갈망 때문에 자신의 경쟁자인 아버지로부터 페니스를 거세당할 것 같은 위협을 느끼게 된다. 결국, 아이는 어머니를 포기하고 강자인 아버지를 동일시identification함으로써 거세불안castration anxiety을 극복하게 되고, 이러한 과정을 통해 초자아라는 정신기구psychic apparatus가 형성된다. 그런데 만일 이러한 거세불안을 정상적으로 극복하지 못하면 초자아 비대superego hypertrophy로 인한 가학적sadistic 초자아의 위협에 시달리면서 과도한 신경증적 불안은 물론, 이로 인한 피학적masochistic 우울감에 극도로 취약해질 수 있다.

「인간」, 캔버스에 유채, 90.5×72.5cm, 1974

　화가의 경우에서는 이 시기(4~6세)에 유모의 집에서 다시 본가로 돌아왔고, 본가에는 친어머니만 있었을 뿐 친아버지는 부재한 상황이었다. 아버지의 부재는 화가로 하여금 아버지와의 투쟁 없이도 어머니를 차지한 승리자oedipal victor가 되도록 만들어주었지만, 자신의 노력으로 아버지를 이기고 어머니를 획득한 것이 아니라는 내면의 죄책감guilty feeling이 오히려 이 성취가 부당한 것이라는 무의식적 믿음과 연결되었을 가능성도 생각해 볼 수 있다. 결국, 자신의 이 부당한 오이디푸스적 승리를 원래의 주인인 아버지가

언젠가는 되찾으러 올 것이라는 무의식적 불안이 그의 의식을 피학적으로 만들어나간 것으로 가정해 볼 수도 있다. 오이디푸스적 애정의 대상이 처음에는 친모에서 유모로, 나중에는 다시 유모에서 친모로 변천되는 발달상의 혼란을 겪었기에, 양부가 친부를 대신하는 위협적인 아버지상으로 개재되었을 수도 있다. 뿐만 아니라, 유모와 친모 중에 도대체 누가 진짜 오이디푸스적 이성 부모인지에 대한 혼란과 친모에 대응하는 오이디푸스적 대상을 양부로 오인하는 등의 문제들이 동반되었을 것으로도 추정된다. 물론 이러한 분석은 상당 부분 가정에 기초한 가설이지만, 그가 이후 일평생을 변함없이 동일한 피학적 주제의 작업을 지속적으로 견지해 나갈 수 있었던 근원적인 배경에 이러한 발달 과정을 주축으로 하는 정신역동이 복잡하게 개입되었을 개연성이 농후하다는 점만은 분명하다.

표현할 수 없는 감정, 그것을 표현하다

그의 작품에서 주목을 요하는 또 다른 한 가지는 화면에 등장하는 인간의 감정표현불능증적 양상이다. 감정표현불능증alexithymia이란 나 자신이나 상대방의 감정 상태를 인식하지 못하거나 이를 언어화하지 못하는 증상을 뜻한다. 2차 세계대전 당시 나치 박해의 생존자들—PTSD 환자들—을 광범위하게 조사, 연구했던 존 H. 크리스틸John H. Krystal은 정신적 외상이 정서의 표현과 밀접한 연관이 있음을 보고한 바 있다(1968, 1984, 1988). 그는 자신의 연구를 통해 성인기 외상 경험이 정서 발달의 퇴행을 야기한다는 결론을 내렸다. 이것은 외상의 생존자들이 자신의 정서를 하나의 신호로 사용하지 못한다는 뜻이기도 하다. 외상의 피해자들에게는 외상과 관련된 강렬한 감정이 과거의 압도적 상황이 재차 엄습하는 매우 불쾌한 위협으로 인지된다. 이들은 통상적으로 감정을 신체화하거나 물질을 남용하는 것으로 이러한 감정을 처리하려 한다. PTSD 환자들 중에 상당수가 특별한 기질적 원인 없이도 신체적 증상을 반복적으로 호소하거나 알코올이나 기타

약물 등을 남용하게 되는 것은 바로 이러한 이유 때문이다.

화가의 경우, 작품의 제작이 신체화 반응이나 물질의 남용 등에 대한 일종의 대체물로 활용될 수 있었으며, PTSD 환자들에게서 종종 나타나는 감정표현불능증적 양상은 실제로 자신의 그림 속에서 끊임없이 반복되고 있다. 그는 거의 자폐적이라 이야기해도 지나치지 않을 만큼 줄곧 인간의 형상만을 그려왔는데, 그 화면 속 인간의 모습은 정상적인 인간의 모습과는 너무나 다른 형상으로 드러나고 있다. 칼날같이 예리한 선에 묶이고 찢겨진 처절한 모습의 인간상은 음울한 배경 위로 예리하게 선각된 채 온통 앙상하게 뒤틀어져 있다. 부조리한 전쟁에 피투被投되어 황폐해질 대로 황폐해진 인간의 내면 풍경은 고통으로 일그러진 화가의 자화상에 다름 아니다. 그럼에도 그 인간의 모습에서 기뻐하고, 슬퍼하고, 화내고, 즐거워하고, 사랑하고, 미워하는 등의 감정적 신호를 찾아보기는 어렵다. 다만 감정이 극도로 억제된 상태로, 포승에 묶인 채 아무런 표정 없이 침묵하고 있을 뿐이다. 그에게 있어서 이러한 회화적 표현 방식이란 바로 자신의 외상적 경험에 대한 내면의 감정 상태를 반추하고 이를 다시 외현화하는 과정의 일환이었음을 어렵지 않게 짐작할 수 있으며, 이러한 노출이 자신의 외상 경험에 치료적으로 작용했을 가능성이 대단히 높다. 이와 같은 제작 행위의 반복은 6·25를 전후로 한 시기에 고착fixation된 자신의 부정적 감정의 문제를 해결하는 제반응abreaction이나 환기ventilation 또는 카타르시스적 방법으로 유용하게 활용되었을 것이다.

모순의 반복, 고통으로 고통을 극복하다

그러나 앞의 내용은 설명하기 어려운 한 가지의 새로운 의문을 제기하고 있다. 프로이트는 자신의 임상적 경험을 통해 억압된 원본능적 충동id impulse을 방출함으로써 내적 긴장을 줄이려 하는 것이 인간의 보편적 행동 원리임을 발견한다. 이를 쾌락원칙pleasure principle이라 하는데, 화가의 피학적

「인간」, 캔버스에 유채, 162.2×130.3cm, 1976

태도와 행동 방식은 불쾌를 피하고 쾌락을 추구함으로써 즉시만족immediate gratification을 얻으려는 이 보편적 인간 행동의 원리에 전적으로 반하고 있다.

이러한 모순을 설명할 수 있는 또 다른 기제로는 프로이트가 자신의 후기이론 중의 하나로 제시했던 반복강박repetition-compulsion의 원칙을 들 수 있다. 이것은 어린 시절에 겪었던 불쾌한 고통을 성인이 되어서도 계속 반복하려는 인간의 뿌리 깊은 본능과 깊이 연관되어 있다. 살아가면서 괴롭고 고통스런 과거를 반복하고자 하는 이 충동은 그 근원이 무의식적이기 때문에, 자신 스스로가 이러한 행동을 반복한다고는 생각하지 못하고, 불운한 외부 상황이 자신에게 반복적으로 찾아오는 것으로만 해석된다. 또한 이러한 반복강박은 프로이트가 말한 열반원칙nirvana principle, 즉 리비도 에너지가 제로zero가 되는, 무기물 상태로 회귀하고자 하는 죽음의 본능thanatos을 설명할 수 있는 이론적 배경이 되기도 한다. 아버지에게 맞으면서 자랐던 여자아이가 폭력적인 남자를 혐오하면서도 성인이 되어서는 결국 자기를 무자비하게 구타하는 남자와 결혼하는 피학성향 또는 PTSD 환자가 스스로는 전혀 원하지 않음에도 외상의 경험을 환기하는 악몽을 반복해서 꾸는 현상 등이 반복강박의 실제적 증례라 할 수 있다.

고소공포증이 있는 사람이 역설적으로 높은 산을 오르는 알피니스트가 되거나 죽음에 대한 공포가 극심한 사람이 수술방에서 환자들의 죽음과 매일 직면해야 하는 외과의사가 되는 경우가 있다. 이처럼 내면의 불안을 극복하기 위해 자신이 두려워하는 상황에 오히려 더 직극직으로 다가가는 현상을 역공포반응counterphobic reaction이라고 하는데, 이러한 반동형성reaction formation적 행동 역시 일종의 반복강박으로 이해할 수 있다.

치료자에게 반항적이고 공격적인 태도negative therapeutic reaction를 보이는 내담자들이 더러 있는데, 그들은 유아기에 경험한 부모와의 갈등을 치료 상황 속에서 무의식적으로 재현하고 있는 것이다. 스스로 불편하게 느끼면서도 내담자는 이러한 자기 파괴적 행동을 자신도 모르게 반복하게 된다. 이

러한 모순적 과정을 통해 그들은 자신이 무력감을 느꼈던 과거의 부정적인 상황을 내적으로 통합하면서 스스로 외상을 정복하는 환상을 갖게 된다. 익숙한 갈등과 고통이 생소한 평안과 안락보다 자신에게 더 안전한 느낌으로 다가오는 것이다. 달리 표현하면 이것은 나쁜 관계나 경험에서 오는 갈등conflict이 관계나 경험이 완전히 박탈된 결핍deficit보다 차라리 더 나은 것으로 인식된다는 의미이기도 하다.

이러한 반복강박은 상실에 대한 고통을 극복하는 방편으로 사용되기도 한다. 프로이트는 자신의 18개월 된 어린 손자가 밖에 나간 엄마를 기다리며 '포르트(fort)-다(da)' 놀이를 하는 것을 보면서 반복강박의 원리를 착안해 낼 수 있었다고 한다. 그는 아이가 실이 감겨진 나무 실패를 침대 뒤편에 집어 던지며 'fort(거기에 없다)'라고 소리치다가, 다시 실을 잡아당겨 실패를 끄집어내며 'da(여기에 있다)'라고 소리치는 행동을 반복하는 장면을 보게 된다. 아이는 사라짐과 돌아옴이 반복되는 놀이를 통해 어머니의 부재—불쾌—를 견디며, 그 고통을 견뎌내는 기쁨—쾌락—을 누릴 수 있었던 것이다. 물건이 사라졌다가 돌아오는 과정은 엄마와 이별했다가 해후하는 과정을 상징한다.

화가의 제작 행위도 이러한 범주에서 크게 벗어나지 않는다. 고통스런 그림을 반복해서 그리는 모습이 외적으로는 자신을 고통스럽게 하는 피학적 양상—불쾌—으로 비춰질 수 있으나, 내적으로는 그 제작 과정 속에서 자신의 고통스런 경험을 긍정적으로 통합해 나가는 과정—쾌락—으로서의 의미를 가진다. 오랜 세월에 걸친 작품의 제작을 통해, 화가는 가족들과의 헤어짐에서 오는 심정적 고통과 인간성을 말살하는 전쟁 체험에서 유래한 정신적 트라우마를 극복해 나갈 수 있었을는지도 모른다. 다시 말하면, 유토피아적 세계로 회귀하고자 하는 부정의 방어기제 이상으로 그 자신의 뿌리 깊은 고통과 트라우마를 극복할 수 있는 절묘하게 효율적인 방어의 형식이 바로 반복강박이었던 것이다.

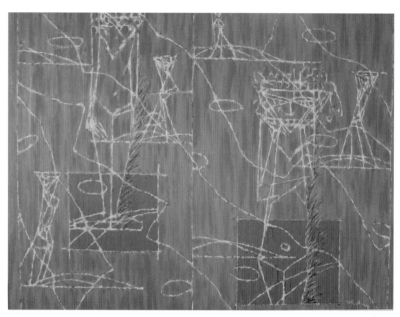

「나의 이야기」, 캔버스에 유채, 193.9×259.1cm, 2004

그의 아호 속에 등장하는 '산山'이란 실제적으로 넘어서기 어려운 난관이라는 의미도 포함되어 있지만, 자신의 정신 구조 내에서 일어난 심리적 외상 경험을 뜻한다고도 볼 수 있으며, 같은 그림을 반복해서 그리고 '또又' 그려도 이 외상적 경험에서 완전히 헤어나올 수 없기에 같은 그림을 계속 그리고 '또又' 그릴 수밖에 없다는 의미로 해독할 수도 있다. 결국 이 '우산 又山'이라는 아호의 의미는 실제적인 그리고 심리적인 함의를 동시에 내포하고 있다. 실제적 난관이나 심리적 외상(山)을 또(又) 계속해서 겪겠다는 아호 그 자체가 바로 무의식적 반복강박에 대한 강렬한 그의 의지를 더할 수 없이 명확하게 표출해 내고 있다.

새로운 인생, 그러나 불변하는 '인간' 이야기

『구약성경』「욥기」에는 자신이 겪는 엄청난 고통의 의미가 무엇인지 몰라 하나님께 울부짖는 욥Job의 이야기가 나온다. 전 재산과 건강을 잃은 것은 물론, 열 명의 자녀가 모두 죽고 부인마저 곁을 떠나게 된 욥이나, 도저히 인간으로서는 견딜 수 없는 굴욕적인 학대를 받다가 자신은 살아남았지만 종내 가족을 다 잃게 된 빅터 프랭클Viktor Frankl, 1905~97—제2차 세계대전 당시 나치에 의해 아우슈비츠에서 수용 생활을 한 오스트리아 정신의학자—처럼, 화가도 가족들과의 생이별과 생사를 오가는 전투의 현장 그리고 삶을 더 이상 영위할 수 없을 것 같은 장래에 대한 막막함에 직면한다. 그러면서 자신이 앞으로 무엇을 해야 할지 그리고 자신이 정말로 원하는 것이 무엇인지를 자문하게 된다. 그는 다시 그림 그리는 일을 하기로 마음먹고 마침내 미술대학에 편입한다. 이러한 결정의 무의식적 배후에는 자신의 인생에 의미를 부여할 수 있는 일이 돈을 많이 버는 것이 아니라, 자신을 표현할 수 있는 그림을 그리는 것이라는 깨달음과 통찰이 깔려 있는 것이다. 또한 작품 속으로 고통을 투사하는 과정을 통해 자신의 인생을 지탱해 나갈 수 있는 생생한 의미를 발견한 것이다.

그의 심리적 상태나 외상에 대한 치유 과정은 시기에 따라 다양한 변천을 거치며 작품 속에서 복합적인 양상으로 나타나고 있다. 1950년대 후반에서 1960년대 중후반기에 걸친 작업에서는 붉은 색조를 주조로 하고 있지만 뭉개져 거의 형체를 구분할 수 없는, 당시 앵포르멜 회화와의 형식적 연계성은 물론, 세계대전 이후 서구를 풍미했던 실존주의와의 내용적 친연성이 드러나고 있다. 1970년대 중반을 전후한 시기에는 간략한 선묘의 궤적이 화면 바탕의 단색조 회색톤의 마티에르 위를 횡단하는 양상을 보여주고 있는데, 무채색의 영향 때문인지 화면 속 인간이 처해진 암울함과 희망 없음의 감정이 극대화되어 표현되고 있다. 하드에지hard edge의 딱딱한 기하학적 공간구조는 감정표현불능증적 양상을 잘 보여 주고 있기도 하다.

336

1982년을 전후한 시기에 주로 제작된 작품에서는 붓질의 빠른 운동감과 물감의 튀는 듯한 속도감 등으로 인해 마치 인간이 고문당하거나 피를 흘리고 있는 것 같은 비극적 느낌이 거의 최고치로 증폭되고 있다. 이 시기의 작업에서는 표현주의적 특징이 도드라진다.

이러한 전기前期 작업에서 특히 주목해야 하는 조형요소는 인간을 꼭두각시처럼 묶고 있는 선조(끈)와 화면 중간에 군데군데 보이는 사각형(창)이다. 이 선조들은 어떤 육체적·정신적·정치적·체제적 억압과 속박을 은유하고 있는데, 화가에게 있어 이에 대한 원체험은 소학교 때 보았다는, 수감된 죄수들이 망태에 가려진 얼굴로 포승에 매여 길거리에서 끌려다니는 모습이다. 그 이후 병역기피와 전투 현장에서 보았다는, 사람들이 묶인 채 끌려가거나 죽임을 당하는 모습을 환기하는 가장 현저한 모티브 역시, 선조로 표현된 끈이었다. 그러므로 화가의 작품 속에서 고통받는 인간의 모습과 함께 그 인간을 구속하는 표상으로 포승을 상징하는 끈 모양의 선조가 나타나게 된 것은 너무나도 당연한 귀결이다. 또한 그의 화면에서의 공간은 개방적 양상이 아닌 폐쇄된 양상으로 그려지고 있다. 이러한 폐쇄 공간(감옥)에 대한 화가의 원체험은 6·25 당시 국군이 평양으로 북진했을 때 아무 이유 없이 국군들에게 잡혀 한 건물의 지하실에 3일간 억류되었던 사건과 월남 후 방학 중에 초상화 그리는 아르바이트를 하다가 미군부대의 몽키하우스에서 한동안 구금되어 지낸 사건이었다. 화면 속에서 인간들이 묶인 채 격리되어 있는 공간은 대개 어둡고 모가 진, 각면체 형태로 구획되어 있는데, 이 구획의 어느 부분에는 사각의 창문처럼 보이는 모양이 종종 등장하고 있다. 그러나 이 사각의 테두리 안쪽으로는 폐쇄 공간 외부의 대상이 일체 관찰되고 있지 않다. 그러므로 그것은 창이되 그저 형태로서의 창일 뿐, 내부를 외부로 열어주는 기능으로서의 창일 수는 없는 것이다. 실재가 아닌 허상으로서의 창과 그 창밖의 캄캄한 흑암은 내부에 묶여 있는 인간에게 더 이상 아무런 희망이 존재할 수 없다는 깊은 절망감만을 확실하

「마른 소년」, 캔버스에 유채, 53×45.5cm, 1965

게 각인하고 있다. 절대로 빠져나갈 수 없다는 폐쇄공포증적claustrophobic 불안 속에서, 이들 인간은 허리가 꺾인 채 그저 표정 없이 꼭두각시처럼 부유하고 있을 뿐이다. 이렇게 자유를 잃고 거대한 힘과 압박에 의해 조종당하는 인간의 무력함을 화가는 자신만의 조형언어로 매우 독특하게 형상화해내고 있다. 조종하는 대로 움직여질 수밖에 없는 꼭두각시의 형상은 인간이 처해진 비극적 실존상황을 표상하는 보편적 상징기호로 기능하고 있다. 그가 이북이 '무대 세트'라는 김현희의 발언에 깊이 공감했던 이유도 야수적 권력과 그 지배욕에 의한 자유의 상실과 그로 인해 입었던 치명적인 정신의 내상內傷 때문이었을 것이다. 그는 자신의 작업을 통해 인간이 결코 쾌락이

338

「인간」, 캔버스에 유채, 80.3×65.1cm, 1975

나 권력에 의해 추동되는 허수아비 같은 존재가 되어서는 안 되며, 의미에
의해 움직이는 진실한 존재가 되어야 함을 역설하고 있다.

　1990년대 이후에 이르러서는 화면에 다양한 색조가 가미되면시 이진보
다는 다소 화려한 방향으로의 전환이 일어나게 된다. 이때는 색조뿐 아니
라 선조 역시도 약간의 곡화曲化를 통해 이전보다 더 유려해지고 장식적인
모양을 띠게 되는데, 이는 오랜 세월 작업을 진행해 오는 과정 속에서 자신
이 겪었던 고통과 외상의 경험을 실제적으로 치유해 낸 결과이기도 하다.
이러한 변화는 이북에 남겨진 혈육—누이와 남동생—과의 서신교환이 이
루어진 사건이나 자신이 겪었던 아픔과 고통이 종교적 의미체계 안에서 원

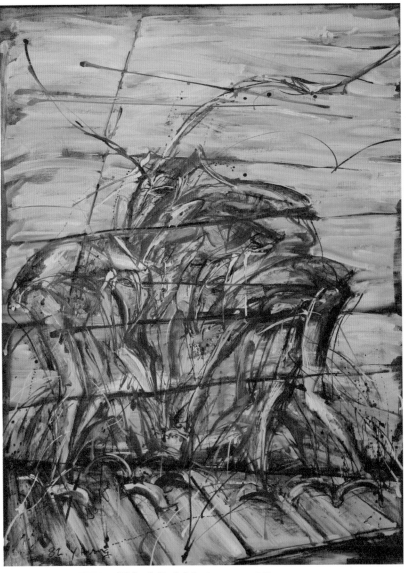

「인간」, 캔버스에 유채, 130.3×97cm, 1982

「나의 이야기」, 캔버스에 유채, 193.9×259.1cm, 1995

숙하게 통합되는 인생사적 변천과도 밀접한 연관이 있다. 욥이 그러했듯,
그 역시 하나님의 경륜 속에서 자신의 인생이 품고 있는 고난의 참된 의미
를 발견하게 된 것이다.

인간의 본질상, 육체가 아닌 정신으로 드러내다

그의 작품에서 인간 육체의 아름다움은 전적으로 부정되며, 풍부한 관
능이나 화려한 장식이 지워진 초라한 알몸이 있는 그대로 드러난다. 형태
적으로도 극도로 절제되고 금욕화되어 있기에, 이를 인간의 본질상에 대
한 형상화로 파악해 볼 수도 있다. 이것은 고행하는 붓다buddha의 모습이나
수행하는 수도사나 승려의 내면적 태도를 생략적으로 묘사하는 방식과도
유사하다. 그의 화면은 자기성찰적인introspective 양상을 띠고 있으며, 인간의

341

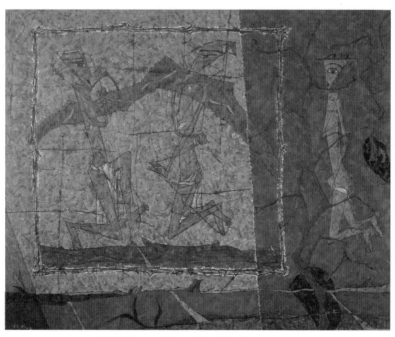

「축제 이야기」, 캔버스에 유채, 181.8×227.3cm, 1996

본질적 가치와 의미를 구현하고자 하는, 이 시대의 물질적·소비적 태도에 반하는 정신 우위적 태도를 보여 주고 있다. 지금 세대들이 겪고 있는 물신화의 홍수 속에서 소외되고 있는 인간 군상의 모습과도 연결되는 이 화면 속 형상은 전쟁 경험과 같은 공포에 직면한 인간의 심리는 물론, 현대사회의 속성인 소통의 부재나 고립감, 그리고 개별화 등의 맥락과도 밀접하게 연관된다. 유니크한 존재로서의 인간이 지니고 있는 고유성과 존엄에 대한 문제를 감동적으로 표현해 내고 있다. 비인간적 상황에 놓인 인간의 전모—전쟁, 소외, 빈곤, 질병 등—가 화면에 빠짐없이 포섭되고 있다는 점이야말로 그의 작품이 지닌 위대한 보편성이다. 이러한 비극성의 표출이 역설적으로 인간 존재의 고귀함을 드러내고 있다. 인간은 불안 속에서 살아갈

수밖에 없고, 인간 불안의 궁극은 죽음이다. 그러나 이 궁극적 유한성에 대한 불안이 오히려 인간을 가장 의미 있는 삶의 자리로 이끌어갈 수 있다. 이 비극성이 오히려 인간을 가장 인간답게 만든다. 여기에서 스위스의 조각가 알베르토 자코메티Alberto Giacometti, 1901~66의 삐쩍 마른 인체나 프랜시스 베이컨의 고깃덩어리 같은 인간 형상과 일맥상통하는 조형적 태도가 발견되며, 고구려 고분벽화나 고대 이집트 회화의 표현과도 형식적으로는 여일如─하게 그러하다.

실존적 한계상황, 은혜로 구원하다

화가의 작업에서 놓치지 말아야 하는 또 한 가지 중요한 포인트는 실존적 비극을 해결하는 방법론으로서의 종교와 신앙의 문제다. 그는 자신의 주관적 경험에 근거한 그림을 그렸으나, 놀랍게도 다시 그것을 인간이 처해진 보편적 차원의 문제로 승화하고 있다. 화가의 그림에서 나는 이제 다시 인간의 근본적 한계상황인 원죄original sin의 문제를 투영해 생각해 본다. 서로가 서로를 미워하는 전쟁과 살육의 근원은 결국 인간 본연의 죄성, 즉 원죄의 문제가 아닌가? 기독교에서는 사망의 원인을 죄로 보고 있기에, 이 죄의 문제를 해결하지 못하는 한 사망은 피할 수 없는 것이 된다. 전술한 대담에서 화가가 자신의 삶 속에서 만났던 기적적인 상황과 고난의 극복을 하나님의 돌보심이나 은혜로움과 연관한 점으로 미루어볼 때, 그의 작업이 내용적으로 기독교적 세계관과 무관할 수는 없다고 판단된다. 『신약성경』「히브리서」 2장 15절에 나오는 '죽기를 무서워하므로 일생에 매여 종노릇 하는 사람'이 의미하는 타락한 인간의 실존을 그의 작품들은 탁월하게 형상화해 내고 있다. 그림의 어느 부분에서도 희망의 여지를 찾을 수 없다. 그러나 그의 작업은 극한의 절망 속에서만 발견할 수 있는 역설적인 희망을 보여 주고 있다. 인간은 절망을 인식해야 비로소 바로 그 절망의 자리에서 희망을 발견하기 시작한다. 철저하게 절망하지 않은 사람에게는 새

로운 구원의 세계가 열리지 않는다. 인간의 유한함이 자각되어야 비로소 무한한 신의 존재에 눈을 돌리게 된다. 자신의 힘과 능력으로는 절대 해결할 수 없는 죄와 죽음의 한계상황을 느껴보아야 자신에게는 구원의 가능성이 없음을 철저히 긍정하게 되고, 그제야 비로소 하나님의 은혜와 자비를 구하게 된다. 그런 의미에서 화가의 그림들은 대안 없는 절망을 표현한 것이 아니라, 절망의 창을 통해 비치는 구원의 빛을 보여 주는 일종의 성화聖畵, icon이기도 하다.*

* 〈황용엽: 인간의 길〉 전, 국립현대미술관 과천 제1전시실(2015. 7. 25~10. 11)

사진으로 본 황용엽

黃
用
燁

1931~

황용엽은 1931년 12월 18일 평양시 신양리 184-11에서 태어나 남산공립초등학교를 졸업했고, 후에 강서군으로 이사해 그곳에서 강시중·고등학교를 졸업했다. 1948년 평양미술학교에 입학해 약 2년간 수학했고, 2학년 때 6·25전쟁으로 인한 인민군의 징집을 피해 약 5개월 간 은신하다가 큰형님과 함께 월남했다. 일주일 만에 서울에 도착해 곧바로 국군에 지원 입 대했으나, 1951년 소백산 일원의 전선에서 총상을 입고 수술 후 1953년 제대했다. 영등포에 서 양키물건 장사, 인천에서 미군 초상화 그리는 일을 하다가 홍익대학교 미술대학에 편입, 1957년 졸업했다. 1960년 4년 연하의 이정희(李正姬)와 결혼했고, 이후 숙명여고 미술교사로 재직하면서 장성순(張成旬)과 함께 화실을 운영하기도 했다. 1969년 사당동 예술인마을(현 남현동)에 정착해 지금까지 작업을 이어오고 있다.

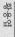

평양의 전경(1947)

평양 시가지(1950)

평양의 전경과 시가지를 찍은 이 사진들은 화가가 월남하기 전 강서고등학교와 평양미술학교를 다닐 즈음의 모습을 담고 있다. 당시 평양은 '동방의 예 루살렘'이라고 불릴 정도로 기독교인들이 많았고, 화가는 독실한 기독교 신자였던 유모와 그 집안으로부터 깊은 종교적 영향과 감화를 받았다고 한다. 일제강점기 이래 평양은 경성, 대구와 함께 근대 서 양 화단의 선봉이자 중심이었고, 뛰어난 양화가들을 배출해 낼 수 있는 확고한 미술적 토양을 배태 하고 있던 지역이었다.

강서대묘 전경

강서대묘 현무도

제2차 세계대전이 끝나갈 무렵 미군의 공습이 잦아지면서 일제가 평양 시내를 소개疏開할 목적으로 소방도로를 낼 때 화가의 집도 같이 헐렸다고 한다. 그래서 거기로부터 약 15킬로미터 정도 떨어진, 평양과 남포의 중간 정도에 자리한 강서고분 근처로 이사를 하였고, 화가는 거기서 강서중학교와 강서고등학교를 다녔다. 화가는 자신의 그림에 고구려 고분벽화나 샤머니즘 등의 영향이 나타나는 이면에는 이 같은 환경의 영향이 일부 있었을 것이라 설명하기도 했다. 화가는 강서에 살면서도 종종 기차를 타고 평양으로 가서, 어린 시절 자신을 길러준 유모의 댁을 자주 찾았다고 한다.

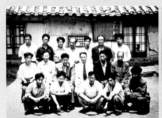

(왼쪽부터) 휴전 직후의 평양미술대학 교수진(가운뎃줄 오른쪽 두 번째가 문학수, 세 번째가 김주경, 평안북도 용천에 있던 평양미술대학 임시교사에서, 1953)/평양미술대학(구 평양미술학교)

대동강 남쪽, 평양 문수리에 있던 일본 소학교 자리에 터를 잡아 1947년 9월 7일 개교한 평양미술학교는 사회주의 리얼리즘에 입각한 미술 영재를 길러내는 당시 북한 유일의 미술대학이었다. 화가는 1948년 9월 이 학교에 2기로 입학해 김주경金周經, 길진섭吉鎭燮, 문학수文學洙, 조규봉曺圭奉 등을 사사했고, 소설가 이태준李泰俊의 아들, 서울미대 교수를 역임한 김태金泰 등과 동기생이었다. 평양미술학교는 1949년 9월 16일 국립미술학교로 승격되면서 평양미술대학으로 이름이 바뀌었다. 화가가 입학할 당시에는 회화과, 도안과, 조각과의 3개 학과가 있었으며, 2학년까지는 수강 과목이 같아 실기도 3개 학과를 함께 교육했다고 한다. 화가는

도안과로 입학했고, 재학 중이던 1949년 여름, 월남을 감행하기 위해 해주까지 왔다가 인민군의 삼엄한 경계로 바다를 건너는 데는 실패했다.

폭파된 대동강 철교(맥스 데스퍼, 1950. 12. 4)

6·25전쟁이 발발하면서 평양미술대학 2학년에 재학 중이던 화가는 인민군 징집을 피해 집 인근과 산속에서 약 5개월간을 은신하며 숱한 죽음의 위기를 넘겼고, 남부여대男負女戴한 피난민들의 행렬에 끼어 빗발치는 미군의 폭격 속에서, 1950년 12월 3일 야밤에 대동강 부교를 건너는 피난길에 올랐다고 한다. 이튿날인 12월 4일에는 이 부교마저 폭파되어 더 이상은 도강을 할 수 없었는데, 그야말로 생사를 건 아슬아슬한 탈출에 성공한 것이다. 폭파된 대동강 철교를 통과해 죽음을 무릅쓰며 자유를 향한 처절한 엑소더스를 감행했던 피난민들의 행렬을 촬영, 1951년 퓰리처상을 수상한 맥스 데스퍼Max Desfor의 이 사진은 전쟁의 아비규환에 대한 현장 고발이자 무성無聲의 웅변이었다. 화가도 그날 이 비극적 역사의 현장을 온몸으로 부대끼며, 마침내 김일성 정권의 폭압적 사슬을 끊고 자유를 향한 새로운 비상을 시작한다.

화가는 월남 후 자신의 생일인 1950년 12월 18일 국군에 지원 입대해 제식훈련과 총검술 등 기본교육을 받은 후, 서울에서 청평·여주·점촌·풍기·안동을 지나 제천까지 이동했고, 1951년 5월경 소백산 일원에서 벌어진 교전 중 오른쪽 무릎 바로 위쪽에 총상을 입고 수술을 받았다. 이후 마산육군병원에 입원해 있다가 1953년 7월 통영에서 제대한다.

도솔산 전투(1951. 6)

일제강점기 때 간수들과 포승에 묶인 채 망태를 쓴 죄수들의 모습

화가는 일제강점기 때 평양 시내에서 순사들이 죄수들에게 망태를 씌워 눈만 보이게 해놓고 포승줄로 묶고 다니는 장면을 거의 매일 보았던 기억과 6·25 당시 북진하던 국군에 의해 평양의 어느 건물 지하에 3일간 억류되었던 경험, 그리고 홍익대 미대 재학 중에 미군들 초상화 그리는 아르바이트를 하면서 그들에게 초상화를 전해 주려고 부대 사이를 월경하다가 일종의 간이 영창인 몽키하우스에 구금되었던 경험 등을 떠올리면서, 속박이나 구속이 단순히 죄 때문만은 아닌, 어떤 시대와 어떤 계기에 의해 이루어지는 사건이며, 인간의 존엄이나 상식, 철학 등도 다 인간 본능 이후의 문제라는 생각을 하게 된다. 이러한 의식의 변화는 이후 「인간」 연작에 그대로 반영되어 있다.

2016년 5월 3일 화가의 남현동 작업실을 찾았을 때, 입구에 붙어 있는 '우산화실又山画室'이라는 화실명이 가장 먼저 시선을 사로잡았다. 인생의 고난을 산에 비유한다면, '산 넘어 산'이라는 그의 아호는 화가 자신의 인생역정을 그대로 표상하고 있는 것 같았다. 화가의 역삼각형 얼굴 모습이 그의 작품 속 '인간'을 그대로 쏙 빼닮았다고 생각했다. 회화적 도상이 화가의 인생과 그대로 겹쳐지는 기묘한 느낌이었다. 결국, 그림이란 그림을 그리는 그 사람 자신의 이야기self-narrative일 뿐이다.

화가의 작업실 우산화실 입구에 걸려 있는 간판

〈제1회 앙가쥬망〉 전에서(왼쪽부터 최경한, 김태, 안재후, 황용엽, 박근자, 필주광, 국립중앙도서관 화랑, 1961. 9. 23)

화가는 1950년대 후반기부터 1960년대에 이르기까지 앵포르멜과 추상회화의 열풍이 휩쓸던 주류 미술운동의 흐름에서 벗어나, 자신의 비극적 체험을 형상화한 독자적인 미술적 행보를 뚝심 있게 견지해 나간다. '앙가쥬망'은 일평생 화가가 거의 유일하게 참여했던 미술 동인으로, 1961년부터 1969년까지 약 9년간에 걸쳐 활동했다. 1970년대 전반기부터는 「인간」

시리즈를 발표하기 시작하면서, 주로 개인전 중심으로 창작활동을 진행해 나간다.

화가는 국제화랑 개인전 직후인 1989년 12월 5일 '제1회 이중섭미술상'을 수상하는데, 그 이후로 미술계와 대중에게 화명畵名이 널리 알려지게 되었고, 1990년대 이후에 이르러서는 화면에 다양한 색조가 가미되면서 이전보다는 다소 화려한 방향으로의 전환이 일어나게 된다. 이때는 색조뿐 아니라 선조 역시도 약간의 곡화를 통해 이전보다 더 유려해지고 장식적인 모양을 띠게 되는데, 이는 오랜 세월 작업을 진행해 오는 과정 속에서 자신이 겪었던 고통과 외상의 경험을 실제적으로 치유해 낸 결과이기도 하다.

1	2	3
4		
5		
6		

1 프랑스 파리에서(1980년경)

2 남현동 작업실에서

3 개인전이 열린 대전시립미술관에서(오른쪽이 필자, 〈제18회 이동훈미술상 수상기념전〉, 2021. 11. 30)

4 개인전 전시장에서(국제화랑, 1989. 11. 14)

5 서촌 통인시장에서(2015. 10. 4)

6 '제1회 이중섭미술상' 상패와 함께 남현동 작업실에서(2021. 12. 7)

신
학
철

다시
모더니스트,
신학철

민중미술 1세대 대표화가인 신학철申鶴澈, 1943~은 1970년대 초반의 전위그룹인 '한국아방가르드협회(AG)'에 참여하면서 화가로서의 시작을 모더니스트로 출발했지만, 1980년대 초부터 발표하기 시작한 「한국근대사」 및 「한국현대사」 연작으로 민중미술이라는 한국현대미술사의 중요한 흐름 속에서 사적史的인 맥락을 확보한 기념비적 화가로 자리매김한다. 그는 한국의 1970년대와 1980년대를 관통해 온 모더니즘과 민중미술이라는 양대 사조를 모두 섭렵한 특이한 이력의 화가로, 회화의 형식논리와 사변적 이론 확립을 중시하던 홍대 출신의 당대 주류 작가 집단에서 자신의 몸을 빼내, 현실에 대해 발언하고 시대의 리얼한 현장성을 표출하는 작업 속으로 뚜벅뚜벅 진입해 들어갔다.

시간을 공간으로

대부분의 민중미술 계열의 화가들이 민족적 형식에 관심하며 이를 통해 민중적 내용으로 들어가려고 했던 것과는 달리, 그는 기괴한 초현실

적 분위기, 남근이나 살상용 무기로 상징되는 마초적 야수성, 거대한 기계 구조물과 우람한 근육질 사이에 낀 피폐한 인간 군상으로 표상되는 가학-피학성의 내용에 상응하는 서구풍의 형식—콜라주collage, 포토몽타주photomontage, 포토리얼리즘photorealism 등—으로 장강의 물결처럼 도도하고도 유장한 한국 근현대사의 흐름을 모뉴멘털한 하나의 매스mass로 구조화하며 시간의 공간화를 구현해 냈다. 시간의 육화肉化라고까지 할 수 있는 이 시간적 공간 속에 역사의 질곡이 서린 개별 사건을 차례로 삽입·배치하고, 그 틈새에 민중의 집단적 무의식collective unconsciousness과 리비도 에너지libidinal energy를 하나하나 용해시켜 가면서, 자신에게 주어진 회화적 태스크task를 해결해 내고 있었다.

그는 민중미술 화가 중에서도 조형 과정의 구축성에 대한 예민도가 특별히 남다른 편인데, 순수한 미적 관념의 추구가 아닌 실체로서의 현실 그 자체를 드러내는 것을 작업의 핵심으로 여기는 화가의 경우에 있어, 쌓아 올리면서 만들어가는 요소야말로 현실의 내용을 효과적으로 표현할 수 있는 가장 적합한 형식이라고 생각해 볼 수도 있다. 왜냐하면 이러한 화면 구성은 다양한 종류의 스토리를 압축적으로 담아낼 수 있을 뿐 아니라, 그 스토리의 조합 자체가 결과적으로는 하나의 조형적 완결성을 지향하기 때문이다(사실 작업이 설명적 혹은 서사적으로 된다는 것이야말로 조형예술 분야에서는 치명적인 약점으로 거론될 수 있다. 그러나 그의 작업에서 미시적 서사 요소의 총합이 거시적으로는 결국 서사보다는 조형의 수월성秀越性을 지향하는 방향으로 진행된다는 점은 극히 아이러니컬한 사실이다). 즉 미시적으로는 내용의 완결성을, 거시적으로는 형식의 완결성을 동시에 지향할 수 있다는 특유의 이점이 있다. 「한국근대사」 연작의 경우는 이러한 전형을 보여 주는 대표적인 작례作例라 하겠다. 또한 AG의 활동 시절부터 익혀왔던 오브제적인 제시나, 콜라주를 통한 합성 및 변형 등의 작법은 그 이후에도 폐기되지 않고 그대로 계승되어, 현실적 상황을 전달하는 수단으로서의 역할을 계속 담

당하게 된다. 화가는 특히 대상이 지닌 오브제로서의 속성에 주목하면서 작업을 진행해 왔는데, 사물을 있는 그대로 받아들인다는 오브제적인 속성은 후에 특정 사건과 관련된 사물(오브제)인 사진 자료들—이를테면 전두환의 얼굴이나 6월 항쟁 장면 등—을 통해 군부독재나 독재정권의 정치적 억압을 극적으로 표현하는 데 활용되었다.

회화, 욕동을 표출하다

화가의 정치·사회사적 관점을 극명하게 드러내고 있는 「한국근대사」와 「한국현대사」 연작의 경우, 과거로부터 현재에까지 이르는 시간의 흐름을 위아래로 긴 종적 화면 구성을 통해 시각화하고 있는 반면, 서민들의 생활사를 그려낸 「한국현대사-갑순이와 갑돌이」(1998~2002)의 경우, 횡으로 펼쳐지면서 점차 확장되는 방식으로 화면이 구성되고 있다. 이 작품 속에 등장하는 장삼이사張三李四로서의 대중은 거대한 억압기제에 짓눌리면서도 이를 뚜렷하게 인식하지 못하는 우민화愚民化된 양상을 띠기도 하지만, 다른 한편으로는 그들의 내면으로부터 역사의 물줄기를 바꾸는 드라마틱한 힘과 에너지가 발원되어 종내에는 이것이 현실 사회의 지금-여기here-now에로 격렬하게 분출되는 중대한 지점에 있기도 하다. 화가의 표현을 빌리면, 이들 작업에는 '역사의 진행에는 의식을 아무리 집어넣어도 그 기저에 작용하는 무의식이 훨씬 근본적이며 중요하게 존재한다'는 지점이 분명하게 드러나고 있다. 생각하지 않아도 나오는 것, 잘 설명될 수 없지만 표현되는 것, 그런 보이지 않는 힘이 감성적 강렬함과 함께 작품 속에 단단하게 내장되어 있는 느낌이었다. 이러한 본능적인 무의식적 요소로는 울퉁불퉁한 근육질과 서로가 서로를 찌르는 칼로 대표되는 폭압적 공격성, 여근 속으로 삽입된 남근과 사출되는 정액 그리고 남녀의 입맞춤으로 상징되는 성적 본능 등이 포함된다. 그에게 있어, 화면에 등장하는 모든 대상object은 욕동의

「한국현대사-갑순이와 갑돌이」, 캔버스에 유채, 각 200×122cm(×16), 1998~2002

「한국현대사-갑순이와 갑돌이」, 종이에 포토몽타주, 14.8×83.2cm, 2014

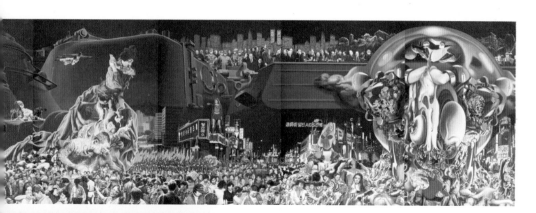

연장extension에 다름 아니다. 이런 맥락에서 본다면 그의 작품 속 대상 개념은 관계relation보다 욕동drive을 중시한다는 점에서 지극히 프로이디언Freudian적이다.

　화가는 다작을 하지는 않았지만, 시대와 현실을 반영하는 중요한 대작을 남겼다. 나는 민중미술 계열의 화가 중에서도 신학철과 오윤의 경우, 다른 화가보다 한층 더 특별하게 평가할 수 있는 어떤 요소들을 분명히 가지고 있다고 생각한다. 오윤의 경우, 민족적 양식을 통해 보편적 조형 원리에 도달한 점, 기와 운동감을 발하는 특유의 떠낸 듯한 선각線刻으로 우리 민족 고유의 한과 신명을 표출해 낸 점 등에 주목할 이유가 있고, 신학철의 경우, 모더니즘적 외래 사조의 수용과 자기화라는 어려운 과정을 통과하면서 내면의 무의식적 요소를 시간의 추이에 따라 중층으로 배열해 나가는 독특한 양식을 창안한 점, 또 이 양식을 통해 역사라는 서사구조를 조형으로 승화시켜 낼 수 있었다는 점 등에 주목할 필요가 있다.

신학철 회화의 사적史的 의의

우리나라 미술에서의 리얼리즘은 1922년 조직된 '염군사焰群社'와 1923년 조직된 '파스큘라Paskyula'가 결합해 1925년 8월에 결성된 '조선프롤레타리아 예술가동맹(KAPF)'을 통해 싹트기 시작했다. 그러나 당시 사회주의적 사실주의 계열의 작품으로 단지 몇몇 삽화류의 시사만화나 포스터, 판화 등만이 알려져 있을 뿐, 현재까지 유존되고 있는 본격적인 조형예술품으로서의 회화 및 조각 작품은 거의 전무한 실정이다. 당시 미술계에서 이러한 흐름을 주도하던 김복진金復鎭, 1901~40, 안석주安碩柱, 1901~50, 윤희순尹喜淳, 1902~47 등의 화가나 평자들의 경우, 사회주의의 이념적 수용과 이를 통한 현실비판적 문제 제기에는 일정 수준 도달했으나, 이를 조형적·양식적 수준에까지 성취해 내는 데에는 결과적으로 실패하고 말았다. 그 후 해방 이후 6·25 전후까지 좌우익의 대립이 첨예하던 시기에 활동하다가 월북한 좌익 계열 화가들—길진섭吉鎭燮, 1907~75, 김용준金瑢俊, 1904~67, 김주경, 배운성裵雲成, 1901~78, 임군홍林群鴻, 1912~79, 정현웅鄭玄雄, 1910~76 등—의 작업에서도 좌익의 이념적 성격이나 특징이 뚜렷이 드러나는 작품들은 실상 희소하며, 당시 우익계열 화가들과의 조형적 차별점도 사실은 찾아내기가 어렵다.

그러나 이들 중 해방공간의 혼돈과 격동을 서사적 구성으로 담아낸 「군상」 시리즈를 제작한 이쾌대李快大의 경우, 거대한 스케일과 구축적 양식화의 측면에서는 이전의 어느 화가도 도달하지 못했던 놀라운 수준의 성취를 보여 주고 있다[김재원, 「한국의 사회주의적 미술 현상에서의 사실성—KAPF에서 민중미술까지」, 『한국미술과 사실성』(눈빛, 2000), 143~171쪽 참조]. 그로부터 약 20년 이상이 지난 1969년에 결성된 '현실동인'으로부터 1980년대의 '현실과 발언', '광주자유미술인협의회', '임술년', '두렁' 등으로 이어지는 민중미술 화가군에 이르러서야 군부독재와 민주화, 독점자본과 비인간화, 통일과 전통문화의 회복 등 당대의 현실 인식에 기반한 제문제를 비로소 조

형적으로 다루어낼 수 있는 단계에까지 이르게 되는데, 이 흐름 속에서도 서사적 조형화의 측면에서 가장 탁월한 성취를 보여 준 작업은 단연 신학철의 「한국근대사」 연작이었다. 이 작업들은 해방공간에서 이쾌대가 성취한 조형적 유산을 발전적으로 계승하고 있을 뿐 아니라, 그 이전 한국의 사회주의적 사실주의 회화에서 결여되어 왔던 내용의 측면에 있어서도 당대의 구체적·역사적 현실과 이에 대한 비판의식을 그 형식요소 안에 명확히 노정露呈하고 있다는 점에서 한국 리얼리즘 회화의 역사에 한 획을 긋는 기념비적 위상을 점하게 된다.

이쾌대의 「군상」 연작의 경우, 수평적·병렬적 구성을 통해 인물들이 역사의 시공간 안에서 겪고 있는 사건의 역동적 분위기와 손에 잡힐 듯한 구체적 사실감을 마치 알몸처럼 나이브하고 드라마틱하게 드러내고 있는 반면, 신학철의 「한국근대사」 연작은 수직적·압축적 구성을 통해 수많은 인물과 사건의 다채로운 교직으로 이루어진 서사의 나신 위에 모던하고 세련된 블랙 앤 화이트black and white의 의상을 입힘으로써 이전 시대와 비교할 때 형식 측면에서도 한층 정제된 양상으로의 진행을 보여 주고 있다. 이것은 그의 1970년대 모더니스트로서의 작가적 경험과 밀접하게 연관되어 있다. 이후 「한국현대사」 연작으로 진행하면서 일부 작품들—「한국근대사-누가 하늘을 보았다 하는가」(1989), 「한국근대사-유월항쟁과 7·8월 노동자대투쟁도」(1991) 등—에서는 붉은 색조가 화면의 주조로 등장한다. 언젠가 화가는 부장품들—예컨대, 금이나 다이아몬드 같은 광물질—은 대개 무덤에서 나오는 것으로, 그 영원성에도 불구하고 오히려 역설적으로 죽음의 문화를 상징하는데, 이는 땅속에서 만들어진 것이며, 그곳 심부深部에서 용융되어 끓어오르는 마그마, 꺼지지 않고 영원히 타는 지옥불, 현대 문명의 사악한 에너지 등과 상통하는 측면이 있다는 내용을 한스 제들마이어Hans Sedlmayr, 1896~1984의 글에서 본 적이 있다고 말했다. 「한국현대사」 연작의 땅으로부터 공중으로 치솟는 레드red는 이러한 진술의 맥락과 밀접한 연관이 있어 보인다.

자생성과 의식성

화가의 작업 전체를 일이관지一以貫之하는 가장 중요한 개념은 자생성과 의식성의 문제다. 그는 이 개념의 틀로 사회주의와 자본주의 체제에 대한 이해에 접근하고 있었다. 사회주의는 유물론에서 시작되었으나, 레닌, 스탈린, 마오쩌둥毛澤東 등의 소수 지도자를 전지전능한 존재로 교조화, 무오화無誤化함으로써, 이들 지도자의 의식이 전체 민중에게 절대화되어 버렸다는 것이다. 물질의 자생성이 의식의 절대화로, 유물이 반유물로 전위轉位된 셈이다. 지도자의 의식이 민중에게 무비판적으로 강요되고, 민중의 자생적 에너지와 물질적 욕망은 저급한 것으로 억압되면서, 자생성에 비해 의식성이 비대화되었다는 논리다. 역으로 자본주의는 인간 주체의 자율성과 자유, 평등과 같은 의식의 개화로부터 출발했기에 본래는 반유물적이었다. 그러나 산업혁명, 신자유주의 등의 과정에서 볼 수 있듯, 자본의 힘이 극대화되면서 마침내는 오히려 유물화로 귀결되고 만다. 자본주의는 의식성에서 출발했으나, 거대자본이라는 물신物神과 이 물신을 향한 욕망의 자생성이 애초의 의식성을 압도해 버린 셈이다. 그는 "자본주의가 일면 사나운 짐승처럼 잔인하고 무자비하다"라고 했다. 그렇다면 자본주의를, 재벌을 어떻게 제어해야 하는가? 그럼에도 그는 재벌의 해체에는 반대했다. "우리나라 재벌들이가진 에너지가 질적으로는 사악하지만 양적으로는 엄청나지요. 만일 나쁘다는 이유만으로 이 거대한 에너지 덩어리를 전부 제거해 버린다면, 사회주의 체제에서처럼 의식만 남고 물질이 없어지게 될 겁니다"라고 했다. 욕망에서 오는 자생성이 사라진다는 것이다. 그는 자본에 대한 욕망이라는 수성獸性의 에너지를 살려내면서도, 동시에 이를 조련하여 순치하는 것을 이 시대에 부여된 중요한 과제로 여겼다.

북한의 경우도 지도자의 과도하게 절대화된 의식을 지워나가면서 민중의 무의식적 욕망과 힘을 되살려내야 하는데, 지금은 남북 모두 자생성과 의

식성에서 공히 불균형 상태에 놓여 있으며, 그러하기에 새롭고 적절한 균형점을 찾아야 한다는 점을 화가는 강조했다.

자생성과 의식성의 상대적 비율을 결정짓는 핵심 변수는 무의식unconsciousness이다. 무의식이 커지면 자생성이 확장되고, 의식이 커지면 의식성이 확장된다. 무의식은 욕동이며, 그 자체로서 에너지와 등가다. 역사의 진행과 발전은 이 무의식 에너지의 흐름이며, 이것은 한恨과도 연관된다. 또한 갑순이 갑돌이 같은 갑남을녀甲男乙女 한 사람 한 사람에게서 유래한 에너지의 총합이 바로 한국의 근대 100년을 추동한 힘이며, 화가 작업의 가장 중요한 모티브인 것이다. 화가가 그리고 있는 것이 표면적으로는 역사의 기록 같지만, 더 깊이 들어가면 실은 그 역사를 추동하는, 보이지 않는 욕동 에너지에 대해 발언하고 있는 것이다. 그에게 있어 리얼리즘이란 귀스타브 쿠르베Gustave Courbet, 1819~77의 방식처럼 있는 그대로를 묘사하는 것이 아니라, 현실에서 오는 느낌과 눈에 보이지 않는 세상의 구조까지도 함께 조형화하는 것이며, 이것이 가시화되는 과정에서 그림이 표면적으로는 마치 초현실주의적으로 보인다는 것이다. 즉 초현실적 요소처럼 보이는 내용이 실은 거대하고 추악하고 야만적인 에너지라는 비가시적, 무의식적 실체에 대한 가장 리얼한 묘사이기 때문에, 초현실적으로 묘사되는 내용이 결코 실체가 아니라고 할 수 없다는 것이다. 나 역시 넓은 의미에서, 그리고 더 진실한 의미에서 이러한 초현실적 개입이 만들어내는 세계가 통상적 의미의 리얼리즘보다 실재로서의 리얼리즘에 더 가깝다는 견해에 전적으로 동의한다. 쾌락원리pleasure principle와 일차과정사고primary process thinking가 지배하는 무의식의 세계에 초현실적 판타지의 요소가 없을 수 없기 때문이다. 또한 화가는 자신의 작업에 나타나는 남근적 성상性像, 거대한 기계, 사나운 야수 등에 대해서도 객관적 실제 현상이 형상으로 전치된 것일 뿐, 자신의 내적 요소가 표현된 것이라거나 자신의 성적 아이덴티티나 무의식적 공격성이 표출된 것으로 보아서는 안 된다고 했다. 자신의 작업에 등장하는 것

은 사진이든 실물이든 간에, 인지 측면에서는 하나의 동일한 오브제이자 실재이며, 그것이 실재이므로 단순히 자신 안에 있는 눈에 보이지 않는 심리적 요소로만—혹은 이미지나 상징과 같은, 실재가 아닌 추상이나 실재를 대체하는 어떤 것으로만—그림 속 형상을 설명하는 것은 옳지 않은 것 같다고 했다. 그러나 이는 전적으로 동의하기는 어려우며, 어느 화가의 경우라도, 특히 이처럼 상징적 구성을 갖춘 형상에는 화가의 개인적 무의식 혹은 집단적 무의식이 발현된 것이라고 볼 수밖에 없는 지점이 있다. 꿈이 이루어지는 과정에서 응축condensation이나 전치displacement, 상징화symbolization 등의 방어기제를 통해 원래의 무의식적 욕동이 의식되지 못하도록 위장되어 표현되는 것과 마찬가지로, 화가가 구축한 형상에는 그 자신과 집단의 무의식적 욕동이 위장되어 나타나고 있다. 다만 그가 표현하는 내용이 전적으로 어린 시절의 무의식만의 것은 아니며, 살아온 과정에서 축적한 의식이 이러한 실재로서의 형상 요소의 정립에 기여한 바가 있기에, 그가 무의식 외의 의식 요소를 크게 강조하고 있다는 정도로 이해할 수 있다. 나는 자생성과 연관된 무의식은 물론이지만, 의식성과 연관된 이 의식의 요소가 추후 신학철의 작업에서 매우 중요한 역할을 담당할 것으로 기대한다.

에스키스, 작가정신의 표상

「한국근대사—종합」(1983)

나는 신학철의 에스키스 다수를 개인적으로 수장收藏하고 있다. 그동안 부산에서 화가의 작품을 꾸준히 소개하고 취급해 온 갤러리 인디프레스 INDIPRESS의 김정대金正大 대표가 내 컬렉션의 취지를 십분 이해하고, 나를 돕겠다는 차원으로 화가에게 개인적으로 부탁해서 처음에는 두 점을 받아 전해 주었다. 그중 한 점은 「변신」(1997)이라는 제목의 작품인데, 세 장의 사진 이미지를 카피한 후에 부분적으로 잘라, 이것을 다시 검은 바닥종

「변신」, 종이에 포토몽타주, 35.5×19.8cm, 1997

이 위에 붙인, 사이보그^{cyborg}나 야수의 느낌을 강하게 풍기는 포토몽타주
계열의 작업이다. 소처럼 보이는 동물의 몸통과 다리, 오토바이처럼 보이
는 기계의 체부, 늑대나 개처럼 보이는 동물이 입을 벌린 채 이빨을 드러내
고 있는 모습 등 세 개의 이미지를 조립·결합한 작업으로, 「한국근대사-8」
(1982)과 부분적으로 유사한 양상을 보이고 있다. 화가는 한때 잡지 『월간
여성』 등에서 이미지를 구한 후 이것을 복사해 흑백의 이미지를 만드는 작
업을 시도했는데, 카피된 이미지에서 풍기는 느낌을 좋아해서인지 복사기

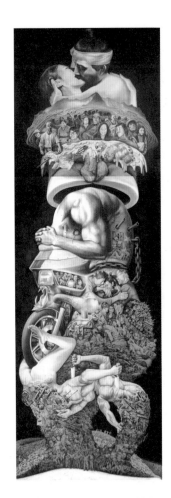

를 이용하여 원래 이미지를 확대·축소하고 이들을 조합하는 방법으로 큰 작품을 제작하기도 했다. 작업에 복사기를 활용하면서부터 그 이후로는 거의 데생을 하지 않았기 때문에, 현재 화가에게 남아 있는 「한국근대사」 이후 시기의 데생 작품은 거의 없다고 한다. 화가가 자신의 집에서 김정대에게 건네준 나머지 한 점은 「한국근대사-종합」(1983)의 몇 점의 초본 중에서 가장 나중에 제작된 것이었다. 작품을 넘겨주던 그날(2010. 5. 5), 화가는 그림 뒷면에 자신의 서명을 남겼다. 화가는 이 그림 외에도 몇 점의 「한국근대사-종합」(1983) 에스키스들이 분명히 집에 있었는데, 이사하면서 어디에 두었는지 도무지 찾을 수가 없다고 했다. 그래서 초벌로 그렸던 나머지 데생이 마저 발견되면, 김정대를 통해 다시 내게 연락을 주기로 했다.

그 후, 약 3년이 지난 2013년 3월 16일, 나는 김정대와 함께 화가를 처음으로 대면하게 되었다. 장소는 화가의 집이 있는 장안동의 한 식당이었다. 함께 저녁 식사를

「한국근대사-종합」(최종본), 캔버스에 유채, 390×130cm, 1983

「한국근대사-종합」(최종본 상단부), 캔버스에 유채, 130×130cm, 1983

하고 근처의 호프집으로 자리를 옮겨 새벽 4시까지 있었는데, 그 자리에서 화가는 3년 전에 찾지 못했다던 데생 네 점을 최근에야 찾았다며, 안산 경기도미술관에서 열리는 〈사람아, 사람아—신학철·안창홍의 그림 서민사〉 전 오프닝 날(2013. 4. 4) 그 작품들을 내게 전해 주겠다고 했다. 오프닝 당일에는 많은 작가, 화상, 평론가들—신학철, 안창홍安昌鴻, 김용태金勇泰, 주재환周在煥, 장경호張慶晧, 박불똥朴相模 내외, 성완경成完慶, 최석태崔錫台, 김정대 등—이 참석했고, 나는 약속대로 그날 전시장에서 네 점의 에스키스 모두를 화가로부터 건네받았다. 저녁에는 인사동으로 자리를 옮겨 이차, 삼차를 하며 뒤풀이를 하기도 했다.

이날 가져온 에스키스들 가운데 제작 시기가 가장 빠른 것은 일제강점기와 해방을 지나며 분단된 남과 북이 서로 엉겨 있는 장면—이것은 나중에 「한국근대사-종합」 하단의 일부인, 남과 북이 서로를 칼로 찌르는 도상으로 바뀐다—을 묘사한 그림이다. 이 그림은 1982년 12월 12일 늦은 밤,

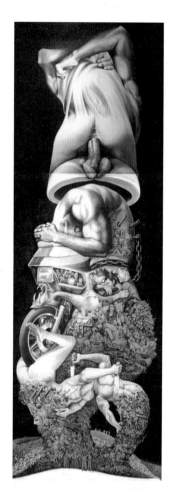

「한국근대사-종합」(초본), 캔버스에 유채, 390×130cm, 1983

「한국근대사-종합」(초본 상단부), 캔버스에 유채, 130×130cm, 1983

당시 화가가 미술교사로 재
직하던 남강고등학교의 숙
직실에 혼자 우두커니 앉아
있다가, 문득 떠오른 작품의
구성과 연관된 발상을 종
이 위에 처음으로 옮겨 본
에스키스로, 「한국근대사-
종합」의 최초 모티브가 되
는 도상이다. 그다음의 것은

「한국근대사-종합」(최초 습작), 종이에 펜, 19.5×27cm, 1982

「한국근대사-종합」의 하단부 2/3에 해당하는 에스키스이고, 나머지 2개가
상단부 1/3에 해당하는 에스키스들이다. 처음에는 속옷 상의를 벗어던지려
는 몸짓으로 상단부 1/3을 처리했다. 이 상단부 1/3에 해당하는 유화 작품
(130×130cm, 1983)은 실제로 시각적 강렬함에 있어서는 최종의 도상을 능가
하고 있는데, 화가에 의하면, 남녀 간의 성기 결합은 남과 북이 부부와 같이
하나가 된다는 의미를 담고 있으며, 속옷 상의를 벗어던지는 몸짓은 외세의
굴레와 질곡의 역사를 떨쳐낸다는 의미를 담고 있다고 했다. 그런데 화가의
아내가 아랫부분의 남녀 성기결합 장면이 너무 노골적이어서 남우세스럽다
며, 한번 다르게 그려보라고 화가에게 권했다고 한다. 아내의 검열(?) 때문에
결국엔 남녀가 키스하는 장면이 상단부 1/3의 최종 도상으로 낙점(?)을 받
게 되었다고 하는데, 에스키스의 최종 도상은—유화 작품에서 키스하는 두
남녀의 아랫부분이 백두산 천지로 그려진 것과는 달리—키스하는 두 사람
의 아랫부분이 연화대좌의 형상으로 처리되어 있다.

　이 네 점의 에스키스는 화가의 데생 중에서도 매우 중요한, 어찌 보면 데
생으로서는 가장 중요한 작품들이다. 「한국근대사」 시리즈 중에 가장 대표
적인 작품을 들라면 '돼지머리'라는 별칭으로 알려져 있는 「한국근대사-3」
(1981)과 「한국근대사-종합」의 두 점을 꼽아야 할 터인데, 그중에서도 화가

「한국근대사-종합」(초본 습작), 종이에 볼펜·연필 (45.7+22.9)×22.9cm, 1983
「한국근대사-종합」(최종본 습작), 종이에 볼펜·연필 (45.7+23.2)×22.9cm, 1983
「한국근대사-종합」(습작), 종이에 연필, 78.5×23cm, 1983

의 작업 에너지가 가장 왕성하게 투입된 작품을 딱 한 점만 들라면 아마도 「한국근대사-종합」을 꼽아야 할 것이다. 그는 보통 데생을 남기지 않고 캔버스 위에 바로 작업을 하는 경우가 많았는데, 「한국근대사-종합」을 제작할 때는 조형의 발상 과정에서부터 상당한 고민을 했고, 그 때문에 이 작품의 경우, 화가로서는 극히 이례적으로 초본을 남기게 되었던 것이다. 하단부 2/3의 주요 모티브는 유화 작품의 그것과 거의 동일한 구성을 보여 주고 있다. 발기된 채 삽입된 남근의 이미지, 근육질의 단단하고 우람한 남성의 상체, 오토바이와 그 아래 깔린 인물의 하체, 칼을 쥔 채 서로를 찌르는 사람들의 손과 몸 등의 이미지는 큰 틀에서 유화 작품의 그것과 전혀 다르지 않았고, 이 큰 구도 안에서 화면의 내용을 구성하는 수많은 인물의 이미지가 하나하나씩 삽입되어져 갔음을 확인할 수 있었다. 또한 상단부 1/3의 경우에는 화가가 처음에 구상했던 도상과 최종적으로 결정한 도상 모두를 보여 주고 있다. 이 초본들은 화가의 대표작인 「한국근대사-종합」이 어떤 발상의 흐름을 따라 진행되었는지를 명쾌하게 보여 주는, 사적史的으로 대단히 중요한 작품이기에, 개인적으로는 화가의 일반 유화 작품들의 미적 가치 수준을 훨씬 뛰어넘는 측면이 있다고 평가한다. 피카소로 치자면, 「아비뇽의 처녀들」이나 「게르니카」의 데생 작업에 해당하는 정도가 된다는 뜻이다.

「한국근대사-종합」에 대해 유홍준兪弘濬은 「신학철의 작품에 대한 나의 비평적 증언」에서 아래의 내용을 기록해 두었다. 분량이 적지 않음에도, 이 내용이 「한국근대사-종합」 에스키스의 의미와 중요성을 단적으로 설명해 주고 있기 때문에 인용한다.

신학철이 우리에게 작가로서 강렬한 인상과 신선한 충격을 준 것은 「한국근대사-3」이었다. 그림의 윗부분이 돼지의 비명으로 마무리되어 있기 때문에 '돼지머리'라는 별명이 붙은 작품이다. 지금도 신학

「한국근대사-3」, 캔버스에 유채, 128×100cm, 1981

철은 이 '돼지머리'에 강한 애정을 갖고 있다. 그로서는 본격적으로 현실 문제를 다루기 시작할 무렵의 작품이었기 때문에 '홍대논리'— 그는 강요된 모더니즘적 사고를 이렇게 말한다—와 싸우면서 어떤 때는 신나서 그리다가, 어떤 때는 과연 이렇게 해도 괜찮을까 회의도 하면서 그린 작품이기 때문에 가장 즐거웠고 또 가장 고통스러 웠던 작품이 이 '돼지머리'라고 한다. 그리고 첫 개인전 이후 이 그

369

림에 대한 호응에 힘입어 한번 본격적으로 이 주제를 다시 다뤄보겠다고 착수한 것이 「한국근대사-종합」이었다.

「한국근대사-종합」은 '돼지머리'와 여러 면에서 달랐다. 우선 스케일이 비교가 안 된다. 「한국근대사-종합」은 높이 4미터, 폭 130센티미터의 대작이다. 이 대작을 위하여 그는 별도의 작업실이 필요했지만 여의치 않아 그의 화실 천정 높이 3미터 정도까지 그리고 나서 윗부분을 이어 붙였다. 그림에 등장하는 사건의 인물도 이루 헤아릴 수 없을 만큼 장대한 스펙터클을 보여 준다. 여기서 보여 준 우리 역사의 어둠과 혼란, 비극적 상처들은 처절의 극을 달리며, 가슴팍으로 파고드는 쥐는 돼지의 비명 못지않게 끔찍한 상황이고 아픔이다. 우리의 분단 상황을 그는 이렇게 표현했던 것이다.

둘째는 「한국근대사-종합」은 '돼지머리'와 달리 분단 상황을 그리는 데 그치지 않았다. 여기서 한발 더 나아가 분단을 극복하는 통일에의 의지를 담아낸 것이다. 그만큼 신학철의 역사의식은 진전됐다고 말해도 좋을 것이다.

그러나 상단부를 형성할 통일에의 의지를 어떻게 형상화시킬 것인가라는 문제가 대단히 어려운 조형적 과제였다. 하단부까지는 사건의 사진을 몽타주하면서 우리 근대사를 생생하게 복원시켜 놓았고, 또 가슴을 파고든 쥐라는 상징적 설정까지 마친 그다음을 또 시작해야 한다는 어려움이 있었다. 그는 이 고민을 해결하는 데 1년 반이라는 시간을 보내야 했고, 무수히 지우고 다시 그리는 고통을 겪어야 했다.

① 처음에는 속옷을 벗어던지려는 몸짓을 그렸다. 그것 자체로는 그림이 될 듯 보이기도 했지만, 여기에는 떨어진 것이 만난다는 감동이 풍기질 못하는 것이 흠이었다. 그래서 윗부분은 다 지워지고 원위치했다.

만남! 통일은 만남이다. 만남을 강렬하게 표현할 수 있는 것은 무엇일까? 어떻게 만나는 것이 떨어지지 않는 혼연일체의 만남일까? 더욱이 남과 북의 만남에는 환희가 동반되는, 더는 떨어져서는 안 된다는 다짐이 있는 만남이어야 하지 않는가? 그렇다면 사랑으로 만나는 것이다. 그래서 ② 결혼하는 그림을 그렸다. 그러나 이렇게 되고 보니 뭔가 화끈하게 끌어오르는 힘이 없다. 설명은 되지만 감동이 죽는다. 그는 다시 지웠다.

이번에는 불타는 정열을 동반한 사랑을 묘사하기로 마음먹었다. ③ 한 쌍의 남녀가 성적으로 결합하는 화끈한 섹스 장면으로 상단부를 마무리시켜 보았다. 그려놓고 보니 윗부분의 이미지가 너무 강하여 아래쪽이 눈에 들어오질 않는다. 그는 미련 없이 지우고 다시 시작했다.

이렇게 지우고 다시 그리고 하는 과정에서 그는 이런 결론을 도출해 가고 있었다. 통일에의 의지는 만남이며, 살이 부딪히는 사랑의 만남이어야 한다는 생각이다. 이것이 주제를 상승시키게 표현할 방법을 찾고 있었다. 그러던 어느 날 신문에서 「어우동」 영화 광고를 보면서 강렬한 키스신을 보고는 그렇다! ④ 입맞춤으로 하자. 그것만으로 부족한 결합의 이미지는 성교 장면을 아래로 깔고 그 사이에는 통일된 세계에서 일하는 사람들의 행복을 그리면 될 것 같다. 이리하여 「한국근대사-종합」은 완성되었다. 이 작품이 상하로 끊겨 있는 부분에 발기된 남근이 위로 향해 뻗어 있고, 그 위로 녹아 흐르는 액체가 그려 있는 것은 이것을 묘사한 것이며, 키스신은 『한국영화의 에로티시즘』이라는 책에서 찾아낸 가장 화끈한 사진을 이용했다. 완성까지 2년 6개월이 걸렸다.

이 증언은 그가 하나의 작품을 완성하기 위하여 얼마나 치열하게 사고하는가를 보여 줌과 동시에 사변적, 논리적 사고가 아니라 감성

적이고 형상적인 사고의 결과로 이끌어가고 있음을 말해 주는 좋은
예가 될 것이다.

다음은 유홍준의 「신학철의 작품에 대한 나의 비평적 증언」에 대한 나
의 견해이다.

유홍준은 「한국근대사-종합」의 상단부가 총 4단계(①, ②, ③, ④)의
변화를 거쳐 완성된 것으로 기술하고 있으나, 신학철은 이를 부인
하고 명확히 단 2단계만을 거쳐 완성되었다고 진술했으며, 유홍준
은 「한국근대사-종합」의 전체 완성 기간을 2년 6개월로, 「한국근
대사-종합」의 상단부 완성 기간을 1년 반으로 기술—자신의 평론
집 『80년대 미술의 현장과 작가들』(열화당, 1987) 57쪽에 「한국근대
사-13」으로 제목이 명기된 작품 「한국근대사-종합」을 1986년 작
으로 표기했다—하고 있으나, 신학철은 전체와 상단부 완성 모두에
서 유홍준의 기술보다는 짧은 기간이 소요되었던 것으로 기억한다
고 진술했다(이상은 신학철과의 면담(2013. 11. 2) 및 전화 통화(2014. 5.
20)를 통해 재차 확인했다). 또한 「한국근대사-종합」하단부(삼성미술
관 리움 소장) 캔버스 뒷면에는 제작년도가 '1982. 12~1983. 8. 12'로,
초본 상단부(개인 소장) 캔버스 뒷면에는 '1983. 8. 12'로 표기되어 있
다. 반면 최종본 상단부(삼성미술관 리움 소장) 캔버스 뒷면에는 제작
년도의 표기가 없다. 이로 보아, 작업의 발상부터 하단부와 초본 상
단부를 모두 완성하는 데 총 8개월의 기간이 소요—최초 에스키스
의 제작 시점이 '1982. 12. 12'이며 「한국근대사-종합」 초본의 완성
시점이 '1983. 8. 12'이므로—되었음을 알 수 있고, 최종본 상단부를
완성한 시점—화가는 "두 번째로 다시 그린 그 윗부분을 83년 말이
나 늦어도 84년 초에는 완성했던 것 같은데……, 아니야 83년 말이

제2부

372

맞는 것 같아요"라고 진술했다 — 은 캔버스 뒷면에 제작년도의 표기가 없으므로 정확히 알 수는 없다. 그러나 화가의 기억과 진술을 존중해, 여기에서는 「한국근대사-종합」 최종본(삼성미술관 리움 소장)의 제작년도를 1983년으로 표기했다.

신학철의 2단계와 유홍준의 4단계를 굳이 연관시켜 본다면, 「한국근대사-종합」(초본 습작)은 ①, ②, ③(특히 ①, ③)에, 「한국근대사-종합」(최종본 습작)은 ④에 대응시킬 수 있다.

유화 작품 「한국근대사-종합」의 상단부 버전 두 종류를 서로 비교해 볼 때, 최종본 상단부의 경우, 작품이 가져야 하는 보편성과 안정감과 조화로움이 더 크게 강조되고 있다면, 초본 상단부의 경우, 화가의 심사心思로서의 원시성과 역동감과 기이함이 더 강렬하게 표출되고 있다. 최종본 상단부의 경우가 수많은 퇴고의 과정을 거친 고민의 최종 결정체라는 느낌을 더 강하게 풍기고 있다면, 초본 상단부의 경우는 화가의 무의식에서 쑥 빠져나온 듯한, 즉발적이고 스피디한 감흥의 미묘한 분위기를 더 강하게 내뿜고 있다. 정신기구에 비유하면, 최종본 상단부는 갈등의 조정자로서의 자아ego의 형상에 더 가깝고, 초본 상단부는 타고난 욕동으로서의 원본능id의 형상에 더 가깝다. 특히 이번에 처음으로 공개되는 초본 상단부는 성적 요소의 도입을 통해 해방의 이미지를 성공적으로 표현해 낸, 미술사적으로 매우 희귀한 작례에 해당하는 작업이다. 한 시대(1980년대)의 미술을 대표하는 신학철이라는 걸출한 화가의 많은 작품 중에서도 그를 표상하는 최고의 대표작이라 할 수 있는 이 작품에서 표출되고 있는 상이한 두 가지 면모는 앞으로도 두고두고 미술적으로 회자될 수 있는, 매우 풍부한 일화逸話로서의 스토리를 담지擔持하

고 있다. 어쩌면 작품 「한국근대사-종합」은 이 두 종류의 상단부 버전을 종합하는 과정을 통과하고 나서야 비로소 종합적으로 해독할 수 있으며, 이 둘 사이의 상보적相補的 기제를 통해서야 비로소 해석의 완전성integrity을 얻을 수 있게 될 것이다.

「한국근대사-3」(1981)

다시 그로부터 약 7개월, 11개월이 지난 2013년 11월 2일, 2014년 3월 1일 두 차례에 걸쳐, 나는 화가의 스크랩북에서 여러 작품을 더 선별했고, 이를 개인적으로 수장하게 되었다. 그중에는 제단 위에 돼지머리가 놓인

도상이 그려진, 「한국근대사-3」의 원형적 모티브를 보여 주는 매우 중요한 에스키스(1972)도 포함되어 있었는데, 화가의 설명에 의하면, 이것은 〈제3회 AG전〉(1972. 12. 11~12. 25)이 열리기 얼마 전에 그린 것이라 한다. 당시 생각해 낸 아이디어와 도상이 그로부터 거의 10년이나 지나서야 제작된 「한국근대사-3」에서 거듭 차용되고 있음을, 이 에스키스가 분명하게 알려 주었다. 또 과거 소마미술관에서 열린 〈한국 드로잉 30년 1970-2000〉 전(2010.

「돼지머리」, 종이에 펜, 18.1×13.4cm, 1972

9. 16~11. 21)에 출품되었던, 형태를 먼저 콜라주로 만들고 그 위에 채색의 덧칠을 올려 원작의 도상을 미리 본격적으로 제작한 「한국근대사-3」(습작, 1981)은 색조 구성상으로는 원작이 가진 요소와 그 느낌을 원작보다 더 원초적으로 절묘하게 뽑아낸, 기가 막힌 작품이었다. 고통으로 일그러진 돼지머리가 짓는 표정이 표현주의적으로 정말 생생하게 닿아왔고, 원작과 같은 검은 배경 위로 원작보다 어둡고 붉은 내용물의 색조가 자연스럽게 묻혀들어가면서, 도드라지지 않는 강렬함을 가열苛烈하게 뿜어내고 있었다.

「한국근대사-3」(습작), 종이에 콜라주·채색, 74×50cm, 1981

「메이퀸 추락사건」, 종이에 콜라주·채색, 51×34.5cm, 1971

「메이퀸 추락사건」(1971)

이외에도, 내가 굉장히 관심 있게 주목한 초기작 한 점은 〈한국 드로잉 30년 1970-2000〉 전(2010)에 「한국근대사-3」(습작)과 함께 출품되었던 「메이퀸 추락사건」(1971)이었다. 검고 어두운 배경과 더불어 선형으로 처리된 하얀 바닥 위에 육면체의 건물이 서 있고, 그 건물 위쪽 창문에서 수직으로 하강하는 궤적을 검은 화살표와 붉은 동그라미로 표시한 다음, 덕성여대 메이퀸의 사진을 건물 아래쪽에 붙인 이 콜라주는 신학철 작업의 역사에서 특별히 중요한 미술적 의의가 있는 작품이다. 그 이유는 그가 1980년대 이후 작업에서 현실의 '역사'와 '사건'을 본격적으로 다루어나가기 시작

376

하는데, 그 다루어나가는 양상의 가장 이른 단초를 제시하고 있는 것이 바로 이 작품 「메이퀸 추락사건」이기 때문이다(「메이퀸 추락사건」과 동일한 계열로 묶을 수 있는 작품으로는, 화가가 같은 해에 제작한 「버스 추락사고」가 있다). 이 작품에 이르러서야, 비로소 그는 '현실'에서 '실제'로 일어나는 '사건'을 다루기 시작한다.

> 이 작품(「메이퀸 추락사건」)은 1971년 6월 30일 하오 11시 30분경 서울 중구 충무로 1가 25 대연각 호텔 17층 13호실에서 투신한 넉성여대 메이퀸 유柳모 양의 변사 사건을 다룬 시의성 있는 작품이다. 이 사건은 당시 덕성여자대학 메이퀸에 연정을 품어오던 피해 여성의 오빠 친구 이李모 씨가 결혼을 전제로 한 교제를 허락해 주지 않자 앙심을 품고 공범과 함께 납치, 호텔에 강제투숙 후 피해자가 추락사한 사건이다. 하지만 살해를 당한 것인지 단순 추락사한 것인지 명확치 않아 피고인이 1심에서 무기징역, 항소심에서 무죄, 대법원에서 파기환송, 다시 무죄, 대법원 또 파기환송, 고등법원에서 무기징역 확정이라는 기나긴 '평퐁 재판'을 연출하다 결국 최종형으로 징역 10년을 받은 사건이다.
> ─〈한국 드로잉 30년 1970-2000〉전 전시도록 178쪽 참조

신학철과 김환기

2012년 10월 안국동에 있는 갤러리 175에서 열린 〈두 개의 문-신학철·김기라〉 2인전에 걸렸던 신학철의 「한국근대사-관동대지진(한국인 학살)」(2012)을 보면서, 불현듯 전에 환기미술관에서 보았던 김환기의 전면점화 「공기와 소리(I)」(1973)를 뇌리에서 떠올리게 되었다. 위로는 동심원 모양으로 퍼져나가는 푸른 점들의 일렁이는 파장이 마치 팽창하는 우주 공간처럼 번져나가고 있었고, 아래로는 겹겹이 수평선 형태의 푸른 점들이 차분하

「한국근대사-관동대지진(한국인 학살)」, 캔버스에 유채, 130.3×193.9cm, 2012

고 고요히 흐르고 있었다. 그리고 이 두 공간 사이를 섬광처럼 가르고 지나가는 하얀 선이 있었다. 그 아득하고 아름다운 푸른 점화의 실제 내용이 되는 색점色點보다 어쩐지 그 하얀 선—하얗게 그은 선처럼 보이지만 사실은 아무것도 그리지 않은 빈 공간—에 더 눈길이 가던 기억이 난다.

김환기의 그림은 밤하늘에 펼쳐진 무수한 성좌의 별빛으로 화포가 온통 채워져 있는 듯 아름다운 작품이었지만, 신학철의 그림은 온 하늘과 온 땅이 피비린내 나는 살육의 시신으로 가득 채워진 몸서리쳐지는 작품이었다. 원한과 분노에 찬 원귀들의 곡성으로 꽉 채워진 그 아비규환의 틈 사이로, 마치 김환기의 그림 속 하얀 선에 상응하는 듯 보이는 하늘과 땅 사이의 검은 공간이 꿈결처럼 지나가고 있었다. 그것은 하늘도 땅도 아닌 제3의 공간이었다. 나는 세상에서 대표적인 모더니스트라고 말하는 김환기와 세상

378

에서 대표적인 리얼리스트라고 말하는 신학철의, 서로 너무나 다르면서도 서로 너무도 비슷한 이 흰 공간과 검은 공간을 비교하게 되었다. 그리고 이 두 '공간'의 정체가 도대체 무엇인지에 대한 기이한 상념에 젖어들게 되었다. 그때 내 눈에는 마치 이 전혀 다른 두 점의 그림이 환영처럼 오버랩되는 기묘한 느낌이 들었던 것이다.

요지경 세상, 화가의 스크랩북

또한 나는 화가 자택에서 이틀(2013. 11. 2, 2014. 2. 16)에 걸쳐, 수로는 홍익대학교 미술대학 재학 시절인 1960년대 중반부터 AG에서 활약하던 1970년대 초반까지, 일부는 남강고등학교에 재직하던 1980년대 초반 무렵까지, 그가 틈틈이 정리해 두었던 두꺼운 스크랩북 네 권과, 그 이후에 제작된 다수의 콜라주, 포토몽타주 작업을 실견했고, 그 전모를 하나하나 꼼꼼하게 확인해 볼 수 있었다. 스크랩북 2권 전부와 1권의 일부에는 신문이나 잡지의 화보 혹은 기사 가운데에서 자신의 미술적 모티브가 될 만한 이미지와 내용을 오려 붙여둔 자료들이 가득 채워져 있었고, 1권의 일부와 나머지 1권 전부에는 대학 시절 이전(중학교 2학년)부터 대학 재학 시절을 지나 AG 활동 시기와 그 이후 1980년대 초반까지를 망라하는 오랜 기간 동안 그린 소묘와 작업 에스키스들이 모조리 스크랩되어 있었다. 이것이야말로 화가의 속살에 해당하는 밑그림이자, 정신의 흐름을 그대로 반영하는 생생한 삶과 예술의 흔적이었다.

자료 스크랩북 속에는 젊은 시절의 치기가 엿보이는, 화가가 직접 기록한 시적 단상과 더불어, 서구의 여성 모델이나 오드리 헵번, 엘리자베스 테일러, 리처드 버튼, 로렌스 올리비에, 브리지트 바르도, 바버라 부세, 클로딘 란게, 에바 툴린, 리켈 웰쉬, 헬가 루덴돌프 등 당대 영화배우들의 사진, 다양한 영화나 광고의 이미지들, 영화평론,『라이프』지에 실린 사진들,『타임』지나『뉴스위크』지 등에 실렸던 예술 관련 특집기사들, 가학·피학

379

적 성애 또는 동성애와 관련된 사진 이미지들, 성적 판타지를 유발하는 젊은 여성들의 누드 및 남녀 누드 사진들, 수영복 차림의 여성들 사진, 물침대 위의 아가씨 사진, 아프리카 여인들의 군무, 인디언 초상화 이미지, 피겨 스케이트를 타는 여인의 사진들, 패션쇼 장면으로 보이는 이미지들, 설악산 추경 등의 풍경 사진, 육상 허들경기 장면 사진, 장례식 장면 사진들, 파리 비엔날레와 밀라노 비엔날레 관련 기사들, 프랑스 현대 명화전과 근세 명화전 관련 기사들, 만화 관련 기사, 연극 관련 기사들, 살인사건 내용을 담고 있는 기사들, 사후 세계나 종교에 관한 기사, 설초雪蕉 이종우李鍾禹, 1899~1981의 우리나라 근대 '양화 초기' 관련 「남기고 싶은 이야기」 연재글 등 이 지면에 일일이 다 열거하기 어려울 정도로 많은 내용이 붙어 있었다. 이외에도 우가리트 서판, 비너스상, 산드로 보티첼리Sandro Botticelli, 1445?~1510 렘브란트 판 레인Rembrandt van Rijn, 1606~69, 오귀스트 로댕Auguste Rodin, 1840~1917, 장 오귀스트 도미니크 앵그르Jean Auguste Dominique Ingres, 1780~1867, 빈센트 반 고흐Vincent van Gogh, 1853~90, 프란시스코 고야Francisco Goya, 1746~1828, 클로드 모네Claude Monet, 1840~1926, 에드가르 드가Edgar Degas, 1834~1917, 알브레히트 뒤러Albrecht Dürer, 1471~1528, 귀스타브 쿠르베Gustave Courbet, 1819~77, 모리스 드 블라맹크Maurice de Vlaminck, 1876~1958, 파블로 피카소Pablo Picasso, 1881~1973, 조르주 브라크Georges Braque, 1882~1963, 마르크 샤갈Marc Chagall, 1887~1985, 에드바르 뭉크Edvard Munch, 1863~1944, 살바도르 달리Salvador Dali, 1904~89 알베르토 자코메티Alberto Giacometti, 1901~66, 마르셀 뒤샹Marcel Duchamp, 1887~1968, 마크 로스코Mark Rothko, 1903~70, 도널드 저드Donald Judd, 1928~94, 니키 드 생팔Niki de Saint-Phalle, 1930~2002, 앤디 워홀Andy Warhol, 1928~87, 로이 리히텐슈타인Roy Lichtenstein, 1923~97, 프랭크 스텔라Frank Stella, 1936~, 프레드 샌드백Fred Sandback, 1943~2003, 로버트 모리스Robert Morris, 1931~, 로버트 마더웰Robert Motherwell, 1915~91, 클래스 올덴버그Claes Oldenburg, 1929~, 앤드루 와이어스Andrew Wyeth, 1917~2009, 르코르뷔지에Le Corbusier, 1887~1965, 서구 미니멀리즘 조각들, 레너드 버스킨의 조각(「압박 받는 사람」), 인도 미술, 베트남 미술, 태

(시계방향으로)「닭」, 종이에 펜, 18.2×13.4cm,
1972 /「무제」, 종이에 수채, 26.7×19.3cm, 1967 /
「현재, 과거, 미래적 표현」, 종이에 연필, 27×
18.6cm, 연도 미상

「추상」, 종이에 수채, 19.3×25.3cm, 1967

국 미술, 인도네시아 힌두교 사원의 부조, 라마 불교, 대지미술, 미국 현대 음악, 아트 페스티벌과 미술품 컬렉션 관련 기사들, 중국의 고화, 일본인 화가의 그림, 백제 무령왕릉 출토 금제품들, 백제 금동보관, 고신라 금제이환 金製耳環, 불국사, 다보탑, 석굴암 본존불 및 부조, 에밀레종 비천상, 청자어룡형주전자, 분청사기병, 백자각병, 백자철화용문호, 나전칠기농, 하회탈, 까치 호랑이와 운룡도雲龍圖와 호렵도胡獵圖 등의 민화들, 연담蓮潭 김명국金明國, 1600~? 의 「달마도」, 겸재謙齋 정선鄭敾, 1676~1759과 호생관毫生館 최북崔北, 1712~86의 산수화, 화재和齋 변상벽卞相璧, 1730~75의 「작묘도雀猫圖」, 단원檀園 김홍도金弘道, 1745~1806? 의 「삼공불환도三公不換圖」와 산수도, 김홍도와 혜원蕙園 신윤복申潤福, 1758~?의 풍속도들, 현재玄齋 심사정沈師正, 1707~69의 「맹호도」, 고송유수관도인古松流水館道 人 이인문李寅文, 1745~1821의 산수도, 두성령杜城令 이암李巖, 1507~66의 「모견도母犬 圖」, 이명욱李明郁, ?~1713의 「어초문답도漁樵問答圖」, 추사秋史 김정희金正喜, 1786~1856 의 「불이선란도不二禪蘭圖」, 오원吾園 장승업張承業, 1843~97의 「호취도豪鷲圖」, 작자 미 상의 「투견도」, 이중섭의 「흰 소」 두 점, 정규鄭圭, 1923~71의 「곡예」, 김환기金 煥基, 1913~74의 「어디서 무엇이 되어 다시 만나랴」, 박서보朴栖甫, 1931~ 의 「유전질」 시리즈, 백남준白南準, 1932~2006과 샬럿 무어먼Charlotte Moorman, 1933~91, 송영수宋榮洙, 1930~70, 이성자李聖子, 1918~2009, 이우환李禹煥, 1936~, 김기창金基昶, 1913~2001, 박래현朴崍賢, 1920~76, 최기원崔起源, 1935~, 이일李逸, 1932~97, 김중업金重業, 1922~88, 김소월金素月, 1902~34, 서정주徐廷柱, 1915~2000 등과 연관된 이미지나 기사들은 물론, 장 폴 사르트르Jean Paul Sartre, 1905~80, 마하트마 간디Mahatma Gandhi, 1869~1948, 마셜 매클루언Marshall Mcluhan, 1911~80, 버허스 프레더릭 스키너Burrhus Frederick Skinner, 1904~90, 토머스 스턴스 엘리엇Thomas Stearns Eliot, 1888~1965, 아널드 토인비 Arnold Toynbee, 1889~1975, 어니스트 헤밍웨이Ernest Hemingway, 1899~1961, 앙드레 말로 André Malraux, 1901~76, 버지니아 울프Virginia Woolf, 1882~1941, 프랑수아즈 사강Françoise Sagan, 1935~2004, 아돌프 히틀러Adolf Hitler, 1889~1945, 린위탕林語堂, 1895~1976, 알베르트 아인슈타인Albert Einstein, 1879~1955, 재클린Jacqueline, 1929~94과 오나시스

1 「산」, 종이에 연필, 17.8×25.6cm, 연도 미상
2 「길」, 종이에 연필, 17.8×25.6cm, 연도 미상
3 「무제」, 종이에 담채, 26.2×19.1cm, 1967
4 「무제」, 종이에 수채, 17.6×24.7cm, 1967
5 「순환」, 종이에 수채, 25.7×18.2cm, 연도 미상
6 「무제」, 종이에 색연필, 25.7×18.2cm, 1979

1	2
3	4
5	6

Onassis, 1906~75, 체 게바라Ché Guevara, 1928~67, 지미 핸드릭스Jimi Hendrix, 1942~70 등의 다양한 인물에 대한 사진과 기사들로 가득했다. 이들 스크랩 자료는 그의 작가적 학습기의 다양하고도 광범위한 예술적 관심과 편력을 잘 보여주고 있는, 화가에 대한 중요한 연구 자료들이었다.

소묘 스크랩북 속에는 자화상, 부인, 어머니, 할머니, 모자상, 노인, 남녀 누드, 여인 누드, 여인 좌상 및 와상 등을 그린 습작기의 다양한 인체 소묘, 김천의 고향 마을 풍경을 그린 소묘, 홍대 실기실에 있었다는 소의 해골을 그린 소묘, 홍대 실기실 천장에 매달린 마른 가오리와 이것을 그리는 인물을 묘사한 소묘, 지쳐 쓰러진 소를 그린 소묘들, 털이 뽑힌 채 죽은 닭이나 제단 위에서 피를 흘리는 닭 등을 그린 소묘들(1972, 제3회 〈AG전〉 출품작과 관련된 에스키스), 「한국근대사-3」에 나오는 돼지머리를 연상케 하는 내용을 담은 소묘, 고문당하는 누드의 여인들을 그린 소묘, 앤드루 와이어스풍의 분위기가 짙게 나는 여인과 풍경이 그려진, 고적하고 격절된 느낌을 풍기는 다수의 소묘들, 푸른색 볼펜으로 해골이나 재난의 이미지 또는 몽환적 여인과 동물의 이미지 등을 묘사한, 살바도르 달리나 김종하金鍾夏, 1918~2011의 화풍과도 친연성이 있는 초현실풍의 소묘들, 기하학적 혹은 옵아트적 추상 공간과 간명하게 요약된 익명의 인물들이 결합된 소묘들과 조르조 데 키리코Giorgio de Chirico, 1888~1978풍의 다수의 소묘들, 「현재, 과

「변신」, 종이에 사인펜, 19×26.2cm, 1983

거, 미래적 표현」이라는 제목이 붙은 소묘들, 여인과 두루마기를 입은 남자가 함께 등장하는 소묘, AG 시절의 모더니즘 화풍을 연상케 하는 다수의 소묘들, 1967년에 제작된 추상화 원화들의 에스키스들, 작품 「내가 사는 도시」의

「변신-1」, 종이에 포토몽타주, 34.2×27.1cm, 1979

분위기를 담고 있는 에스키스, 길 위를 걷는 두루마기 입은 노인의 이미지를 그린 작품 「밤길」(1973)의 에스키스, 화가의 여러 작품 속 배경에 해당하는 산과 길의 형상을 연필로 섬세하게 그린 소묘들, 박서보 화실과 그곳에 있던 인물을 그린 에스키스, 개나 말, 사자, 호랑이, 새, 닭 등의 동물 또는 동물과 인물이 함께 등장하는 소묘들, 화가의 자료 스크랩에 등장하는 광고나 영화 속 서구 여인을 그린, 다분히 팝아트적 요소가 묻어 있는 다수의 소묘들, 기타 치는 인물을 그린 소묘, 마치 문갑의 목리문木理紋을 묘사한 듯 보이는 에스키스, 「메이퀸 추락사건」의 콜라주, 「가설」 연작의 에

스키스, 조각 작품들(「명상」, 「소음」, 「어떤 눈물」 등)의 에스키스들, 「변신」 조
각 연작의 에스키스들, 「숫자놀이」, 「지성」, 「부활」 연작의 에스키스들, 「한
국근대사-종합」에서 보이는 서로가 칼로 찌르는 형상의 원형을 암시하는
드로잉을 포함하는, 「순환」 연작의 에스키스들, 그로테스크한 남근적 형상
의 원형을 보여 주는 에스키스, 몸을 웅크린 채 도립倒立한 아기 세 명을 탑
처럼 수직으로 쌓아올린 형상을 그린 에스키스, 둔부와 발, 둔부와 손이
수직의 타워처럼 연결된 기괴한 신체상을 보여 주는 에스키스, 십자가상의
예수를 그린 에스키스, 잡지에 등장하는 인물 사진이나 인체의 부분 사진
을 옵아트적 공간의 소묘와 결합시킨 에스키스들, 탄피와 여성의 이미지를
결합하여 콜라주한 에스키스, 작품 「한국근대사-9」(1983)와 유사한 도상
에 근육 이미지를 콜라주한 에스키스, 콜라주 작업 「변신-1」(1979), 콜라주
와 채색으로 원작의 도상을 미리 본격적으로 제작한 「한국근대사-3」(습작)
등의 수다한 소묘와 에스키스, 그리고 콜라주들이 남아 있었다. 이외에도
화가가 제작한 목판화 세 점(「소」, 「밀밭」, 「다래키를 멘 여인」)과 '인식과 감정
의 차이'에 대한 단상, '관념과 실재, 시간과 행위' 등에 대한 단상, '신의 정
체' 등에 대한 단상 등을 적은 육필의 흔적이 스크랩북 사이사이에 개재되
어 있었다.

순수에서 현실로

50년 가까운 세월이 흐른, 오래되어 페이지를 넘길 때마다 종이가 삭아
바스러져 나가는 이 스크랩북을 펼쳐보면서, 나는 신학철이라는 화가의 미
적 이상aesthetic ideal에 대해 깊이 반추하게 되었다. 화장을 지운 민낯과도 같
은 그 자료와 소묘를 보면서 그가 학습기에 추구했던 세계를 볼 수 있었
다. 테크닉이 뛰어나다는 생각이 들지는 않았다. 그러나 끈질기게 자기 세
계를 견인하고 지속하는 끈기와 완력이 거기에 묻어 있었다. 그리고 자신
의 관심사에 대해 물고 늘어지는 집요한 천착도 읽을 수 있었다. 그 스크랩

386

속에는 우리나라와 세계 각처에서 이루어놓은 고금의 좋은 감각과 예술에 대한 관심이 생생하게 드러나 있었다. 조형적 아름다움, 그리고 아주 구체적으로는 아름다운 여인들의 자태와 매력에 관심이 있었다. 그도 애초에는 탐미성이 짙게 깔린 유미적 관점으로 예술을 바라보고 있었던 것이다. 그의 이후 작업의 양식적 기조가 된 초현실주의와 팝아트적 흐름이 중심에 깔리면서, 기하학적 옵아트의 성격이 더불어 부가되고 있었다. 요컨대, 그는 모더니스트였다. 모더니스트라는 점에서 당시 그가 추구한 세계는 김환기로 상징되는 우리나라의 모더니스트들이 추구한 세계와 별반 다르지 않았다. 그러나 그 자신 스스로도,

모든 사물들이 내가 아닌 관념이나 외부적인 것의 영향에 의한 베일을 통해서 보여졌으며 그러한 감각에 의하여 작품이 이루어졌음을 알게 되었다. 이러한 의식은 점점 뚜렷해졌고 현실화되었으며 마치 대항하기 힘든 괴물로 둔갑해 버렸다. (중략) 이러한 나의 제작방법은 신체의 일부분을 비집고 나오는 것이 아니라 사고나 사변에서 출발하여 이것에서 끝나버리는 것이었다. (중략) 어떤 의미에서는 무한의 자유에서 벗어나려는 몸부림, 그것도 자율성에 의한 조성 때문이었는지도 모르겠다. 순수라는 이름 아래 자율적으로 이루어지는 시각 위주의 조형이 아니라 근원적인 질서에 의해서 얻어지는 조형을 찾으려는 것이다. (중략) 사변적인 것에서 얻어진 무한의 자유와 자율적인 조형에서 벗어나기 위하여 작품에 나를 몰입시키려 했다. (중략) 이제 외진 곳에서 내면의 심연 속에서 그리고 높은 산정에서 내려와 현재 속에 나 자신을 던져야 하겠다.

이상의 문장에서 언명한 바처럼, 1970년대 후반부터는 현실을 바꾸는 도구로서의 미술로 진로를 선회한다. 모더니즘에서 리얼리즘으로의 극적

인 회심과 개종의 경험을 하게 되는 것이다. 그는 1982년 서울미술관에서의 첫 개인전에서 '순수'가 아닌 '현실'의 옷을 입고 혜성처럼 등장했고, 무수한 찬사 속에 미술계의 스타가 되었다. 그는 당시 군부독재의 시대상황과 맞물리며 시대에 조응하는 예술로 대중의 열광을 받았고, 평단에서는 너나할 것 없이 그에게 '민중미술가'라는 레테르를 붙여주었다. 그리고 10여 년, 그 뜨거운 세월도 이제는 다 지나가 버렸다. 그는 어쩌면 그동안 예술가로서 자신이 원하는 대로만 살거나 가고자 하는 대로만 가지 못했을지도 모른다. 이제는 그에게 예술가로서 살기 위해 새로운 에너지와 새로운 시도, 새롭게 스스로에게 도취될 수 있는 어떤 것이 필요한 시간이 되었다. 그는 현실과 역사를 다루었지만, 그가 다른 민중미술 화가보다도 미술적으로 탁월한 평가를 받게 되는 저류에는 이른바 형식미의 문제가 크게 작용하고 있다. 모더니즘의 세례를 받으며 만들었던 그 자율적 형식의 세계가 그 현실적 내용의 전달에 결정적으로 기여했다는 사실을 결코 간과할 수 없다. 내가 전혀 다른 미술이라고 생각했던 '공간(미술적 형식)'을 다룬 「공기와 소리(I)」과 '대상(미술적 내용)'을 다룬 「한국근대사 – 관동대지진(한국인 학살)」에서 동일시의 일루전illusion을 경험한 것 역시 어쩌면 이런 이유 때문이었을지도 모른다.

토속과 세련, 주정과 이지

나는 신학철이 더 이상 현실 진영에서 대對사회적 역할과 발언만을 지속하는 화가로 남기를 원치 않는다. 그 자신의 미적 이상을 자유롭게 구가하는 예술로 남은 생을 보내는 것이 이제 그에게 남은 온당한 몫이라 생각한다. 그 키key는 어디에 있는가? 그것을 나는 리얼리스트 이상으로 모더니스트로서의 풍부한 자산을 갖추고 있는 또 다른 신학철의 정체성과 연관되어 있다고 생각한다. 사람들은 자신이 10대, 20대의 나이에 즐겨 들었던 유행가를 그 이후로도 일평생 듣게 되고, 죽을 때까지 그 멜로디와 서정

에 눈물을 쏟는다. 바로 그 시기가 인간에게 감성적으로 가장 예민한 시기이기 때문인데, 신학철이 자신의 20대에 몸을 의탁했던 모더니즘이야말로 바로 그러한 지점이라는 것은 누구도 부인할 수 없는 팩트다. 그는 나에게 "모더니즘과 운동권의 차이는 진실의 문제와 관련되어 있다"라고 했다. "모더니즘은 눈만 있다. 세련되었지만 삶이 없다. 논리 이전에 내 몸이 문제이다. 나는 삶의 문제를 그릴 것이다"라고도 했다. 그러나 이제는 그가 '민중미술'이 아닌 '미술'에 대한 생각을 하기를 원한다. 그는 '이발소 그림'과 '뽕짝'에 대한 이야기도 했다. 그 상투적인 것의 진실함을, 우아하고 고상한 척하며 무시했던 투박하고 촌스러운 것에 숨겨진 힘을 이야기했지만, 정말 별처럼 빛나던 젊은 시절, 그가 추구했던 미적 이상이 과연 그것뿐이었을까?

2014년 2월 16일 화가의 아파트 거실에는 거의 완성된, '갑순이와 갑돌이'를 그린 유화 한 점이 덜렁 놓여 있었다. 동양화풍의 산수 배경에 갑순이와 갑돌이가 춤을 추며 행복해하는 모습이 그려진 이 작품에서 풍기는 전체적인 느낌은 화가 자신의 표현대로 상투적인 이발소 그림의 그것과 조금도 다르지 않았다. 그것이 앞으로 자신이 추구하려는 세계라고도 말했다. 그러나 정말 기이하고 위대한 예술은 서로 다른 둘 이상의 이질적 요소 간의 충돌에서 나온다. 농촌에서 보낸 어린 시절의 토속적 기억이 작가정신의 저층을 이루고 있겠지만, 화가로서의 뼈대를 세운 것은 모더니스트로 닦아온 세련의 시간들이다. 그가 젊은 시절 모더니즘에 경도되었던 이유에, 우선은 시대적 분위기도 있었을 것이고, 촌놈 의식을 극복하려는 의식과도 연관이 있었을 것이다. 어쨌든, 나로서는 이 토속土俗과 세련洗練, 주정主情과 이지理智가 만나는 지점, 두 가지가 융합된 지점이 그가 앞으로 진행해 나가야 하는 회귀의 귀결점이 아닌가 하는 생각이 들었다. 그 두 가지 중 한 가지만으로는 안 된다. 토속만으로는, 이발소 그림 같은 것만으로는 안 되는 것이다. 그가 잘 쓰는 '의식과 무의식', '자생성과 의식성'이라는 표현을 빌리면, 그의 무의식과 자생성은 '토속'이고 그의 의식과 의식성은 '세련'이다. 검

열 과정 없는, 파편화되고 상호연관성이 없어 보이는 의식의 흐름인 자유연상free association이 심저心底 무의식의 내용을 이끌어내듯, 의식(세련)이 무의식(토속)을 불러내며 의식의 상승이 무의식을 촉발하는 것이다. 무의식 외에 의식에도, 자생성 외에 의식성에도 천착할 필요가 있다. 언젠가 몇몇 사람과 함께 어울렸던 주석에서 누군가가 "이제 운동권의 사람들과 세계에서 좀 자유로워지시면 좋을 텐데"라고 하니까, 그는 "자유가 아니라 자율이지"라고 답했다. 그러나 자율은 체제 내적인 것, 한계지워진 것이고 법이 있는 것이다. 그러나 자유는 정신이 한계와 체제를 뛰어넘는 어떤 것이며 법이 없는 것이므로, 나 역시 그가 '자율'로 가는 것이 아니라 진실로 '자유'하기를 원한다. 또한, 그가 앞으로 자신의 진정한 미적 세계를 관철해 나가기 위해서라도 지금까지 쌓아온 작가적 정체성을 뒤돌아보거나, 타인의 시선을 의식하지 않기를 바란다. 왜냐하면, 이렇게 하지 않는 것이야말로 바로 그 자신의 미적 이상과 직결된 가장 올바른 대응이기 때문이다.

정태춘의 토속, 김민기의 세련

토속과 세련을 대표하는 두 명의 가수가 있다. 그 하나는 김민기金珉基, 다른 하나는 정태춘鄭泰春이다. 그들은 탁월한 서정성을 갖추고 있으면서 동시에 참여적 경향을 보여 준 우리 시대의 대표적 가객이다. 토속의 대표 선수인 정태춘의 경우, 거칠고 텁텁한 시골 촌놈 정서를 「양단 몇 마름」, 「장마」, 「여드레 팔십리」 등의 초기작에서, 또 사랑과 그리움이 묻어나는 섬세한 서정을 「봉숭아」, 「사랑하는 이에게」, 「사망부가思亡父歌」 등의 중기작에서 잘 보여 주고 있으면서도, 「그의 노래는」, 「인사동」, 「우리들의 죽음」, 「아, 대한민국」과 같은 치열한 현실인식을 자신의 후기작에서 드러내고 있다. 그 이후의 후기작에서는 치기 어린 관념성이나 퇴영적 낭만성이 탈각됨은 물론, 매우 차분하고 담담한 어조로 시대의 현실을 노래한다. 거칠게 휩쓰는 파도가 다 지나가고 정적만이 남은 바다 같은 그의 노래에는 서정과 참여

가 절묘하게 어우러지고 있다.

세련의 대표 선수인 김민기의 경우, 결벽한 사유, 세상의 어두움을 향한 시선, 가사와 화성의 완결성, 섬세하고 예민한 감성과 절제된 논리적 통어 능력 등에 있어 여타의 가수들이 보여 주지 못한 높은 경지가 드러나고 있다. 무엇보다 그의 노래는 원래 참여적 목적으로 지어진 것이 아니다. 김민기의 노래가 운동권에서는 저항가요로 불리지만, 사실 그의 노래 대부분은 자신의 예민한 서정과 감성, 인생을 살아가는 한 주체가 그 도상에서 만나게 되는 고민을 그대로 솔직하게 읊어낸 것이다. 그의 노래는 참여성과 목적성을 빼고는 아무것도 없는 조악한 데모 노래와는 격조가 다르다. 「사계」와 「그날이 오면」의 작곡가 문승현이 김민기의 노래에서 지식인적 성격과 추상성―이것은 모더니즘적인 것에 다름 아니다―을 한계로 지적했음에도, 「아침이슬」에 대해 '탁월한 음악적 수준과 가사, 멜로디, 리듬에 대한 거의 완벽한 형식상의 배려', '한 개인의 실존적 결단을 그려내는 데 있어서 아직껏 어느 작품도 도달하지 못한 경지'라고 말했다는데, 이것은 서정과 참여의 복합체라 할 만한 하나의 새로운 세계이다.

나아가야 할 신학철의 길

내가 신학철의 작품에 기대하는 것은 그의 마음 기저에 깔려 있는 유년기의 토속과 수련기에 갈고닦은 세련이 함께 어우러져 참여의 강박에서 벗어나 있되 서정의 깔때기를 통해 걸러져 나오는 정련된 참여 정신이다. 이는 홍운탁월烘雲托月의 지극한 경지이기도 한데, 구름을 그려 달을 드러내는 것처럼, 극강의 세련을 통해 자연히 스며져 오르는 토속을 보여 주는 것, 최고의 모던을 통해 스스로 배어나오는 현실을 표현하는 것이다. 그러하기에 지금 그에게 있어 모더니즘은 다시 중요하다. 모더니즘은 '절대영도絕對零度'와도 같은 아련한 이상의 세계이기는 하되, 이것이 현실과 만나야 한다. 뽕짝과 이발소 그림이 가지는 장점들 그거 다 부정하자는 거 아니다.

면면히 흐르는 예술적 생명력, 진솔하고 뜨거운 인간적 체취, 그런 거 분명히 거기에 있다. 굽이굽이 인생의 애환이 새겨진 끈끈한 느낌, 순정한 사랑의 감정, 그런 거 나도 정말 좋아한다. 옛날 고려가요나 사설시조들, 「목포의 눈물」이나 「이별의 부산 정거장」 등의 노래 역시 사실 다 그런 거 아닌가? 그거 예술 맞다. 그러나 화가는 뽕짝이나 이발소 그림으로 자신의 미적 이상을 더 이상 부정해서는 안 된다. 미끈한 몸매를 굳이 통자루 같은 옷으로 가리는 우를 범할 필요는 없다. 내용과 정체성을 바꾸라는 말이 아니다. 지금 이 시대의 사람들이 공감할 수 있고, 지금 이 시대에 어필할 수 있는, 지금 이 시대의 방법과 지금 이 시대의 양식을 고민해야 한다는 것이다. 신학철은 1980년대 왕년의 신학철이 아니라 2010년대의 현역 신학철이기 때문에, 그는 현재 처한 자신의 예술적 상황에 대해 깊이 각성하고 이제부터 다시 앞으로의 10년을 큰 틀에서 고민해야 한다. 과연 그것이 가능할지 어떨지 아직은 잘 모르겠으나, 나에게는 그 좋은 예술가, 그 진실한 인간 신학철이 박생광朴生光, 1904~85의 말년이 보여 준 것과 같은, 일신하는 큰 예술의 세계를 한번 제대로 펼쳤으면 하는 관객으로서의 그에 대한 마지막 바람이 있을 뿐이다. 작업 진행의 기승전결起承轉結이라는 측면에서 본다면, 모더니스트로서의 기起, 리얼리스트로서의 종적 회화 시기인 승承, 리얼리스트로서의 횡적 회화 시기와 그 이후 지금까지의 전轉을 지나, 이제는 마지막 결結만이 그에게 남았는데, 이 '결結'의 문제를 그가 과연 어떻게 해결하느냐가 초미의 관심사다. '기起'의 모더니즘적 요소로 회귀하느냐, 지금의 요소들을 더 밀고 나가느냐는 전적으로 화가의 선택이겠으나, 나는 그의 예술의 '결結'에 이후 한 치의 아쉬움이나 여한이 없었으면 좋겠다.

사실 나에게는 신학철의 토속이나 키치적 원초성에 대한 동경, 주정적 심사 등—투박함—을 존중하는 마음도 있다. 그러나 그러한 요소가 예술이 되려면 반드시 선결되어야 하는 전제가 있다. 무명 도공이 만든 백자나 안중근安重根, 1879~1910의 유묵을 보면, 거기에는 자신이 예술가라는 의식 또

는 예술을 하고 있다는 의식이 없다. 프로이트 식으로 말하자면 자유연상적인 것이고, 금강경金剛經 식으로 말하자면 아상我相이 없는 것이다. 물론 그들에게도 최소한의 미적 개안이나 미감 발현은 있었을 것이다. 그러나 단지 그뿐이다. 그런데도 예술을 의식하지 않은 바로 그 지점에서 전문적인 예술보다 더 예술 같은 것이 나오는 기막힌 역설이 존재하는데, 이때 예술을 의식하지 않은 채 무의식적으로 발현되는 투박함은 세련보다 더 위대한 세계가 될 수 있다. 신학철이 추구히는 투박함이 그러한 차원이라면 나 역시 그것을 인정하지 않을 수 없다는 점은 분명히 해둔다. 그러나 신학철의 투박함이 그러하기 위해서는 의식적으로 투박함을 추구하겠다는, 키치가 되어야겠다는 그 마음조차 버려야 한다는 것이다. 철저하게 속기俗氣가 제거되고, 무의식적이 되어야 한다는 것이다. 그렇게 되지 못한다면, 현재 신학철이 처한 예술의 입장에서는 세련을 추구하는 편이 옳다.

그의 회화의 경우, 이발소 그림풍의 「갑순이와 갑돌이」 연작에서 구사되는 나이브한 형태나 화려한 원색보다, 「한국근대사」 연작에서처럼 단색조의 명암으로 표현되는 그라데이션의 예민한 차이를 잡아내는 데 훨씬 더 뛰어난 특장特長이 있다. 형태를 꼭 복잡하게 구성한다거나 화면을 아주 크게 그린다거나 거기에 너무 많은 내용을 집어넣으려 한다거나 할 필요 없이, 형태를 큰 덩어리로 더 단순하게 구성해도 좋을 것 같다. 설명적 요소가 들어가되 이를 최소한으로 절제하고, 이전보다 조형적으로 더 아름답고 우아하게, 그리고 더 환원해 들어가는 양식의 심화가 지금에는 오히려 화가에게 새로운 출구를 열어주지 않을까 생각해 본다. 이것은 양식에 혹은 형식에 함몰되라는 말이 아니다. 오히려 내용이 더 큰 호소력을 가지기 위해서 그렇게 해야 한다는 뜻이다. 「피난길」(1978)은 내가 보았던 화가의 다른 어느 작품보다 이러한 예에 적합한데, 피난 가다가 길에서 죽은 부부의 참혹한 모습을 그처럼 흑백으로 단순하고 우아하게 그려 내기란 정말 어렵다. 나는 경기도미술관의 전시에서 이 작품을 실제로 보았는데, 그 서러움

(내용)과 고상함(형식)의 형용모순—한편으론 꽃답지만 반면으론 참혹한—에 몸이 떨리는 경이감을 느꼈다. 도저히 양립할 수 없을 것 같은 비장미와 우아미가 함께 어우러진 이 작품은 비참하고 섬뜩한 내용만을 나열해 놓은 어지럽고 조악한 화면으로는 도무지 표현해 낼 수 없는, 매우 유려하면서도 섬세한 예술적 격조를 숨 쉬듯 뿜어내고 있었다.

그러나 일반적으로, 화가 작업의 화면 구성은 대단히 공격적이고 남성적이며 권위적이다. 무언가 생생한 날것—비유하면 고깃덩어리 같은, 창자 같은, 쇳덩어리 같은—을 그대로 드러내려는 요소가 강하다. 그림을 보는 관객의 감정을 조이고 압박하면서 생짜로 육박해 들어가는 전투적 방식이다. 그러나 이러한 방법이 바람직한 것일까? 조금만 비틀어 생각해 보자. 나는 마지막 임종을 지키면서 병실에서 운명하신 아버지의 시신을 처음으로 대면했을 때, 깊은 애도보다는 혼란스러운 감정을 느꼈다. 오히려 영안실에 내려가 하얀 시트로 덮인 아버지의 시신을 보면서 그제야 비로소 북받쳐 오르는 강렬한 슬픔의 감정을 느낄 수 있었다. 시트를 덮을 때 아버지의 형상은 내 시야에서 사라졌다. 그러나 아버지가 보이지 않는다고 해서 거기에 아버지가 계시지 않는 것은 아니었다. 오히려 보이지 않기 때문에 아버지의 실재감은 더 강력해졌다. 이와 마찬가지로, 예술의 경우에서도 생생하게 모든 것을 있는 그대로 다 보여 준다고 해서 결코 더 강렬한 것이 되는 것은 아니다. 인간이 느낄 수 있는 가장 절실한 감정을 불러일으키기 위해서는 마치 아버지의 유체를 덮었던 시트처럼, 물상의 구체성을 소거하되 그 물상의 존재를 암시적으로 드러내는 '미적 휘장aesthetic curtain'이 필요하다. 예술은 다큐멘터리가 아니라 시詩 같은 것이기에, 미적 상상력을 발휘하도록 만드는 장치가 반드시 있어야 한다. 예술에서는 압도적이고 강력한 것, 생생한 날것의 내용으로만 해결해 낼 수 없는 요소가 있다. 오히려 내용이 보이지 않고, 형식(휘장)을 통해 내용이 가려질 때, 그 내용의 실재감이 더 오롯해질 수도 있다. 지금 걸작으로 평가받는 과거 신학철의 작품을 찬찬

히 살펴보면 의외로 많은 내용을 담았지만 그 내용 자체가 한눈에 들어오기보다는 그 내용을 하나의 도상으로 응축시킨, 그래서 오히려 내용보다는 그 도상 자체의 존재감이 더 뚜렷하게 부각되고 있음을 발견할 수 있다.

미용실에서 파마를 하거나 얼굴을 예쁘게 꾸미는 것을 '미장美粧'이라고 하듯, 공사 현장에서 벽이나 천장, 바닥에 흙이나 회, 시멘트 등을 바르는 일도 '미장'이라고 한다. 내가 신학철에게 요구하고 싶은 것은 전자의 미장이 아닌, 후자의 미장이다. 아기자기하고 세밀한 것에 집착해 예쁘고 보기 좋게 화면을 만들라는 것이 아니다. 쎄멘 부로꾸(시멘트 블록)를 쌓아올려 집을 지을 때, 다 짓고 나서 그걸 그대로 둔 채 마감하지 않은 생짜배기 재료 그대로의 상태만을 고집하지 말고, 대범하고 굵직굵직한 예술적 장치로서의 미장, 조형의 본질을 드러내는 장치로서의 미장을 하라는 것이다. 그것이 내가 생각하는 모더니즘적 꾸밈(세련)이자 모더니즘적 형식이다.

화가는 "현실(내용)을 고민하다 보면 형식이 자연스럽게 나오게 된다. 나의 경우는 선후가 그렇다. 먼저 형식이 있고 나중에 현실이 있는 것도 아니며, 그저 형식만 있는 것을 진실한 미술이라 할 수도 없다. 현실의 문제로 끊임없이 향하는 나의 마음을 나 스스로도 어떻게 억제할 수가 없다"라고 말했다. 화가가 지금의 현실을 고민하면서 과거 1980년대에 만들었던 형식에 필적하는 새로운 양식을 지금 다시 만들어내거나 적절히 변형해 내든지, 형식을 고민하면서 그 양식 속에 현실의 문제를 담아내든지, 그 선후가 어떠하든지 형식과 양식의 문제는 신학철의 예술에서 중요하다. 또한, 그에게는 1980년대에 가졌던 그 뜨거움과 열정이 지금 다시 필요하다.

나는 생각한다. 진실한 삶을 그리는 아름다운 예술은 남자와 여자처럼 같지만 전혀 다른 둘이 운명처럼 홀연히 만나, 서로의 눈을 마주보며 뜨겁게 키스하고 격렬하게 섹스하는 것이다. 주정主情의 나신에 이지理智의 옷을 입히는 것, 바로 이것이 앞으로 나아가야 할 신학철의 길이다.

「신기루」, 캔버스에 유채, 72.5×60.5cm, 1984

다시 신학철에게

위의 원고는 김해문화의전당 윤슬미술관 제1, 2전시실에서 열린 〈한국현대미술 화제의 작가—신학철〉전 개막일(2014. 5. 13)에 있었던 전시 세미나의 발제문이다. 전시 디스플레이가 이루어지던 날(5. 9)과 전시 개막 당일에야 나는 흑백톤을 주조로 하는 「한국근대사」연작이 아닌, 컬러가 풍부하게 구사된 화가의 유화 작품 상당수를 처음으로 실견하게 되었다. 그간 경매시장이나 인디프레스 등의 화랑에서 유색조有色調 유화 작품을 더러 보기는 했으나, 대부분의 작품들이 미술관 등의 기관 소장품 혹은 개인 소장품이었기 때문에, 그리고 오랜 기간 동안 신학철의 회고전 형식의 대형 개인전이 없었기 때문에, 나로서는 그간 실제 작품에 제대로 접근할 수 있는 기회가 별로 없었다. 이 실견의 과정을 통해 나는 그의 컬러풀한 유화 작업에 대한 내 편견의 상당 부분이 실물을 충분히 접하지 못한 데서 오는 문제라는 사실을 깨닫게 되었다. 화집에 실린 도판을 통해 접했던 그의 유색조 유화 작업들에서 나는 다분히 더듬거리는 터치와 탁하고 퍽퍽한 질감, 포스터나 영화간판 그림에서 느껴지는 조악함을 떠올리곤 했다. 그런데 그날 보았던 실제 작품들의 느낌은 의외로 많이 달랐다. 작품 전체에서 풍기는 투박하고 촌스러운 기운(토속)은 화면 심부에 깊게 뿌리박혀 있었지만, 유화라는 표현 매체를 완숙하게 다루고 있다는 점(세련)은 확실했다. 또한, 내 보기에는 분명 작품이 완성된 상태 그 이상으로 훨씬 더 풍부하고 원숙하게 화면을 다루어낼 수 있는 필세의 역량이 그에게 있음에도, 묘하게 어느 선까지만 표현해 버리고는 거기에서 더 이상 진행하려 하지 않고 있었다. 자신이 표현하고자 하는 어떤 지점까지만 도달하면, 미련 없이 그 이상의 미려美麗와 수식修飾을 포기해 버리는 극히 정직한 필세의 그림이었다. 그것은 자기가 전달하려는 대상에 대한 이미지와 느낌만 정확히 전달된다면, 더 할 수 있는 데도 딱 거기까지 필요한 만큼만 하고, 나머지는 다 버린다는 뜻이기도 하다. 다시 말하면, 그것은 자신의 회화 속에서 우쭐거림과 척

「중산층 연작-따봉」, 캔버스에 유채, 40.9×53cm, 1990

하는 것과 자기 자랑을 던진다는 의미이기도 한데, 이는 도달하기 위한 목적을 위해서라면(사실이 사실로 드러날 수만 있다면) 전적으로 자신을 포기할 수 있다(잘 그리는 것에 대한 욕망을 버릴 수 있다)는 단호함을 내포하는 것이기도 하다. 그것이 바로 그가 그림을 그리는 '마음'이었다. 정말 좋은 작품들은 하등의 분칠과 군살이 없어도 아름답다는 공통점을 가진다. 실은 그것들이 모두 제거되어 버려야 비로소 명품이 되는 것이다. 예술이 그 의도적인 미려와 수식 때문에, 그 아상我相 때문에, 속기에 젖어 망하게 되어버리는 경우가 얼마나 많은지 모른다. 그 정직함이 발휘되는 지점에서 나오는 회화적 격조, 진실함을 드러내는 순전純全한 미덕 같은 것이 내 눈에 설핏 보였다는 것이다. 특히 「신기루」(1984)나 「중산층 연작-따봉」(1990) 등과

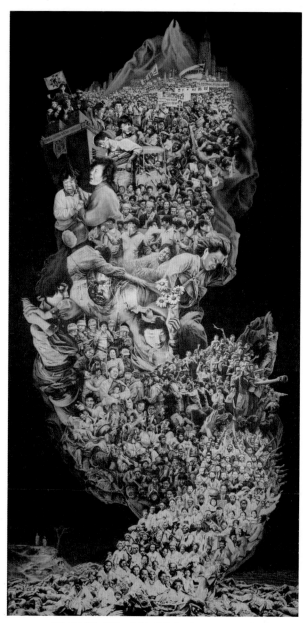

「한국근대사-금강」, 캔버스에 유채, 260×130cm, 1996

같은 작업에서 나는 그가 화면을 다루어내는 디테일의 예민함을 읽을 수 있었다. 유색조의 전시 출품작 중에 특히 「신기루」의 경우는 대단히 뛰어난 작품이다. 그것을 느끼게 된 순간, 나는 몹시 당혹스러운 감정에 휩싸일 수밖에 없었다. 그 세련된 흑백톤의 「한국근대사」 연작을 그려내는 절륜絶倫의 기량을 가지고서, 일련의 유색조 유화 작업들에서는 왜 그런 투박한 분위기를 일부러 내고 있는가에 대한 의아함 때문이었다. 그것은 실제로는 착한 데도 악한 척하는, 일종의 위악성僞惡性의 문제로 나에게 다가왔다. 도대체 왜 세련의 문법을 구사할 줄 알면서도 끊임없이 토속의 방언을 사용하는가에 관한, 이 양극단에 놓인 정반대의 두 가지 스펙트럼을 어떻게 화해시켜야 할지에 관한 의문이었다. 그가 자신의 '마음'을 표현하기 위한 방편으로 그런 형식이 더 적합하다고 생각했던 것일까?

전시 오프닝 다음 날, 나는 박불똥 화백과 이 문제에 대해 잠시 이야기를 나누었다. 그는 그림과 현실이 유리되지 않은 진짜 삶에서 나오는 투박한 힘과 자신의 몸을 현실에 붙이고 완벽하게 자본화된 세상에 맞서온 신학철의 강고한 뚝심을 이야기했다. 이러한 보이지 않는 힘과 거대함에 정면으로 맞서면서 그 부조리를 드러내려는 신학철의 정직성과 용기야말로 다른 1980년대 화가들과 차별화되는, 오랜 세월을 변치 않고 지켜온 신학철의 지조이자 신학철 회화의 힘이라는 점을 지적했다. 그는 앞으로 진행해나갈 신학철의 유색조 유화 작품들이 가지는 가능성에 대해 큰 기대를 걸고 있었다. 왜 그림 잘 그리는 신학철이 세간의 부정적 평가에도 불구하고 그런 촌스럽게 보이는 그림을 계속 그리고 있는지 그 속내를 잘 들여다볼 필요가 있다고도 말했다.

어쩌면 예측 불가능한 그의 회화적 기조와 화면을 다루는 그의 절륜한 역량이 이런 '위악'을 부리는 유색조의 유화 작업에서 훨씬 더 극대화될 수 있지는 않을까 하는 상상을 해본다. 앞으로 「한국근대사」 연작에서 그가 그동안 다루지 않았던 역사적 사건을 몇 개 더 그린다 해도, 그것은 내용

「한국근대사-3」, 캔버스에 유채, 162.2×130.3cm, 2005

만을 풍부하게 만드는 일련의 동어반복일 수 있지만, 만일 그의 유색조 유화 작업에서 어떤 이상하고 기묘한 회화적 출구—특히 기법과 형식의 측면에서—가 뻥 뚫린다면, 과연 그것이 어떤 모양으로 어떤 표정을 짓게 될까 하는 것에 대한 궁금함을 지울 수 없다는 것이 전시를 감상한 이후의 내 솔직한 심정이기도 하다.

마지막으로 언급할 내용은 신학철 작품의 '형상'에 관한 문제다. 전시 오프닝 다음 날, 장경호 선생은 신학철의 작품에서 화면의 '내용'들은 인과관계를 부여할 수 없는 단순한 역사적 사실의 나열일 뿐이며, 우리가 진짜로 의미 있게 주목해야 할 부분은 '형상'인데, 신학철 작품의 진짜 핵심은 몸, 형상으로 다가온다고 말했다. 우리가 이 형상에 주목할 때, 한 가지 분명한 것은 이 형상이 건강하고 완전한 상태가 아니라는 점이며, 하나의 병리적 증상pathological symptom 혹은 왜상anamorphosis, 歪像이라는 사실이다. 즉 어떤 전일holistic, 全一하고 완벽한 하나의 구조로서의 형상이 무언가에 의해 휘어지고 구겨지고 꺾이어진 왜상으로 변형된다는 것이다. 이 세계와 삶의 역사는 본래 하나의 체계로 통합될 수 없는 비전체성의 구조로 이루어져 있었는데, 근육·남근·무기 등으로 표상되는 전체성—세계를 하나의 체계로 통합하려는 힘—의 구조가 침투해 들어오면서 이러한 비전체성을 격멸시키고, 화면 속 전일한 형상—세계의 비전체성—을 일그러뜨리는 균열의 원인으로 작용한다는 것이다.

거대한 기계, 우람한 근육질, 발기된 남근 등의 남성성적 요소가 개입되면서 트라우마의 양상이 만들어내는 뒤틀어진 형상성 그 자체가 화가의 개인적 무의식의 변화의 과정이자 한국근대사의 질곡 그 자체—집단적 무의식—의 상징이라는 생각이 들었다. 형상 속에 등장하는 '내용'이 신학철 회화의 '의식'의 반영이라면, 내용을 담고 있는 이 '형상' 자체야말로 신학철 회화의 '무의식'의 반영이 아닐까?

사진으로 본 신학철

申
鶴
澈

1943~

신학철은 1943년 8월 23일 경상북도 김천시 감문면 오성리에서 태어나 김천 성의상고를 졸업했고, 1964년 홍대 미대 서양화과에 입학해 1968년 졸업했다. 1970년부터 1975년까지 〈한국아방가르드협회(AG)〉 전에 출품했고 팝아트, 옵아트, 쉬르리얼리즘surrealism 등의 사조의 영향권하에서 모더니스트로 성장해 왔으나, 현실에 대해 발언하는 민중미술 진영에서 1980년대부터 현재까지 핵심적인 주요 화가로 활동해 오고 있다. 그러나 그의 리얼리즘은 사실주의나 민족주의적 방법론에 얽매여 있다기보다는 외래적 형식 요소를 한국의 현실적 내용과 혼성화하는 맥락에 더 가까운 것으로 보인다. 1989년 「모내기」가 이적표현물 판결을 받아 압수되고 화가는 구속됨으로써 예술에서 표현의 자유에 대한 사회적 관심과 논란을 불러일으키기도 했으며, 「한국근대사」, 「한국현대사」 연작은 한국 근현대미술사 전체에서도 대단히 스펙터클한 기념비적 작업으로 평가받고 있다.

「모내기」, 캔버스에 유채, 162.2×113.1cm, 1987

1987년 그림마당 민에서 열린 〈제2회 통일미술전〉에 출품한 이 작품에는 위로 고향 마을의 보리밭, 매미채를 들고 뛰어가는 어린이들, 살구꽃이 만발한 초가집 등을 배경으로 백두산 천지 근처에서 서민들이 흥겹게 잔치를 여는 장면을 배치하고, 아래로 소를 모는 농부가 코카콜라 병, 람보, 미사일, 탱크, 38선의 철조망 등 외래 소비문화와 분단을 고착화하며 평화를 위협하는 내용물을 써레질로 싹 쓸어내는 모습이 그려져 있다. 이 작품은 1989년 이적표현물 혐의를 받게 되면서 국가기관에 압수당했고 화가는 형사들에게 연행되어 석 달간 구

금되었다. 검찰에서는 이후 10년간의 재판 과정에서 「모내기」가 한반도의 남북한 실상을 묘사한 것으로, 화폭 상단에는 김일성 생가인 만경대를 배경으로 평화롭게 잔치를 여는 모습을 그려 북한을 미화하고 있으면서, 하단에는 그와 정반대인 쓰레기더미로 비유되는 극히 부정적인 내용만으로 화면을 꽉 채워 넣은 것으로 보아, 남한의 실상을 비하하려는 의도를 띤 이적표현물이라는 주장을 내놓았다. 그러나 화가가 보여 주는 몇몇 사진 자료는 「모내기」를 제작할 당시 작업의 실제 모티브가 무엇이었는지에 대한 무언의 증거다. 먼저 1980년대 초에 찍은 사진에서 혼자 삽을 들고 맨발로 서 있는 인물은 화가의 8촌형님이다. 그리고 또 다른 사진에서 소를 몰고 써레질하고 있는 농부 역시, 화가가 1980년대 초 고향으로 성묘하러 갔다가 만났던 신씨申氏 문중 사람이었다고 한다. 이처럼 화가는 고향에 사는 자신의 인척 등 주변 인물들의 모습을 촬영한 후, 이것을 「모내기」의 중요한 모티브로 차용했고, 남강고등학교 교사 시절 학교로 배달되었던 화보집 안에 실린 새마을운동 관련 이미지 역시 「모내기」의 한 부분으로 등장하고 있다. 「모내기」는 1999년 대법원의 유죄판결로 아직 화가에게 반환되지 않은 상태이며, 화가의 반환청구소송으로 2018년부터는 서울중앙지검 압수물 보관소에서

국립현대미술관 과천관 수장고로 옮겨져 보관되고 있다. 그러나 그간 여러 번 접어서 보관되어 온 탓에 캔버스 여기저기에서 상당한 양의 물감이 떨어져 나가는 등 「모내기」는 안타깝게도 이미 심각하게 훼손된 상태다.

1
—
2|3|4

1 「모내기」의 모티브가 된, 삽을 들고 서 있는 화가의 고향 마을 8촌형님

2 「모내기」의 모티브가 된, 화가의 고향 마을 한 문중 사람—마을 농악대 상쇠—의 써레질하는 모습

3 1977년 정부에서 간행한 새마을운동 화보 사진

3 「모내기」 사건으로 구속 3개월 만에 의왕 서울구치소에서 보석으로 출소하던 당시의 화가(1989. 11. 15)

학창 시절 옵아트나 팝아트풍의 분위기가 느껴지는 실험적 회화를 시도하던 화가는 대학 4학년 재학 중이던 1967년 동료들과 함께 〈WHAT〉 전에 참여하면서 화단에 입문했다. 대학을 졸업한 후인 1970년부터 1975년까지는 전위미술을 추구한 당대의 대표적 동인 'AG'에서 활동하면서, 1980년대 현실참여적인 민중미술 계열의 작업을 시작하기 전까지 모더니스트로서의 작가적 행보를 이어갔다. 화가는 1970년 2월에 아내 김태순金泰順과 결혼했고, 슬하에 4녀를 두었다.

```
1 | 2 | 3
4
5
6
```

1 홍익대 미대 4학년 재학 중 학교 실기실에서(1967)

2 〈WHAT〉 전에서(왼쪽부터 신학철, 김한, 조흥은행 본점 로비, 1967)

3 미술 동인 'AG'의 남이섬 야유회(아랫줄 왼쪽부터 김한, 이건용, 최명영, 서승원, 박석원, 윗줄 왼쪽부터 송번수, 신학철, 두 명 건너 하종현, 이승택, 조성묵, 이승조, 김인환, 1971)

4 홍익대 미대 64학번 4인방(왼쪽 위부터 시계방향으로 신학철, 이종만, 김진석, 박승범, 1966)

5 홍익대 미대 졸업식장에서(1968. 2)

6 결혼식장에서(김천예식장, 1970. 2)

온다라미술관 개관 초대전 전시장에서
(전주 온다라미술관, 1987. 10. 1)

1982년 서울미술관 초대 개인전을 통해 「한국근대사」 연작을 발표하면서, 화가는 민중미술 작가로 현장에 대해 발언하는 참여적 작품을 발표했고, 1987년 전주 온다라미술관 개인전, 1991년 학고재 개인전 등을 통해 자신의 회화적 전형을 확고히 정립함으로써, 형식과 내용 모두에 있어서 일찍이 다른 화가들이 이루어내지 못했던 신경지를 보여 주게 된다.

신학철

권인숙權仁淑, 김상준金相俊, 화가가 함께 찍힌 사진 속 작품인 「한국현대사─유월항쟁과 7·8월 노동자대투쟁도」(1991)의 TV 브라운관 이미지 속에는 권인숙과 김상준의 결혼식(1989. 9. 29) 장면이 그려져 있다.

(왼쪽부터) 〈제1회 민족미술상 수상 기념전〉 전시장에서(왼쪽부터 권인숙, 신학철, 김상준, 학고재, 1991. 5. 1)/〈제1회 민족미술상 수상 기념전〉 전시장에서(왼쪽부터 신학철, 문익환, 문호근, 학고재, 1991. 5. 1)/그림마당 민에서 (왼쪽부터 강행원, 박석규, 주재환, 신학철, 손장섭, 임옥상, 권용택, 심정수, 김정헌, 김준권)

2013년 4월 안산 경기도미술관에서는 〈사람아, 사람아─신학철·안창홍의 그림 서민사庶民史〉 전이 열렸고, 2014년 5월 김해문화의전당 윤슬미술관에서는 〈한국현대미술 화제의 작가─신학철〉 전이 열렸다. 나는 경기도미술관 전시를 통해 일단 화가 작업의 대강大綱을 실물로 접할 수 있었고, 김해 문화의전당 윤슬미술관 전시 이전에는 약 두세 차례에 걸쳐 화가의 자택을 방문, 초기부터의 방대한 드로잉은 물론 유화의 밑그림에 해당하는 다양한 콜라주 작업을 일별하면서, 화가의 의식과 작업의 흐름이 어떠한 경로를 따라 진행되어 나갔는지를 집중적으로 파악해 볼 수 있었다. 윤슬미술관 전시는 서울시립미술관, 삼성미술관 리움 등의 주요 소장처로부터 다수의 작품을 대여해 화가 작업의 통시적 흐름을 잘 보여 주었던 대규모 회고전이었다.

(시계반대방향으로) 안산 경기도미술관 전시장에서 「한국근대사─종합」을 배경으로(왼쪽이 필자, 2013. 4. 4)/장안동 자택에서(2014. 3. 16)/김해문화의전당 윤슬미술관 전시 오프닝에서(2014. 5. 13)

〈인디프레스 4인전〉(신학철, 장경호, 박불똥, 구본주) 전시장에서(왼쪽부터 백기완, 신학철, 효자동 인디프레스, 2014. 8. 1)/〈신학철-한국현대사 6·25〉전 전시장에서 관객들과 함께 (통의동 인디프레스, 2019. 4. 12)

〈신학철-포토콜라주 한국현대사〉전 전시장 (나무아트, 2021. 10. 7)

최근에 열린 개인전에서도 볼 수 있듯, 화가는 먼저 사진을 오려서 붙이는 포토콜라주 작업을 통해 작품의 전체 이미지를 구성한 후, 나중에 이것을 그대로 캔버스에 옮겨 그리는 독특한 형상화 과정을 통해 자신의 회화를 완성해 나가고 있다.

통의동 인디프레스에서(2016. 9. 23)

화가는 2016년 7월 심장 관상동맥 폐색으로 서울대학교병원에 입원하였지만, 두 차례의 수술 후 완쾌되어 같은 해 9월 이가영 개인전이 열린 통의동 인디프레이스를 찾아 미소 띤 얼굴을 하고 있다.

천안시 목천읍에 위치한 화가의 작업실 전경 목천 작업실에서(2021. 12. 9)

화가는 대형 캔버스 작업을 위해 2020년 5월 9일 장안동 자택을 떠나 충남 천안시 목천읍 작업실로 이주했다.

서용선

시대에서 소외된
'아버지'라는
섬

서용선^{徐庸宣, 1951~} 은 일견 아무런 고민이 없을 듯 보이는 풍요롭고 화려한 첨단의 문명 속에 살면서도 관계의 격절이라는 상처 때문에 아파하며 신음하는 현대의 도시인과 권부의 정점에 서 있었음에도 종내는 그 권력에 의해 주살당할 수밖에 없었던 가련한 임금 단종^{端宗}을 모델로 한 연작을 그린 화가다. 도시인과 단종은 수백 년의 시차를 뛰어넘어 '소외와 단절'로 시름한다는 사실에 서로의 공통점이 있다. 화가에게 폐광촌 철암이 매력적이었던 이유도 같은 맥락에서 이해할 수 있겠다. 그는 이 모든 작품의 소재를 시대와 불화했던 아버지의 메타포^{metaphor}로 그려왔고, 그의 창작활동은 아버지의 삶을 온전히 복원하려는 일종의 정신내적 과정^{intrapsychic process}으로 보인다.

난 차라리 슬픔 아는 피에로가 좋아!

1990년대부터 현재까지 서울의 몇몇 화랑에서 열린 서용선의 전시회에서 보아온 작품들은 강렬하고 충격적인 정서와 이지적이고 철학적인 메시

「광교·을지로」, 캔버스에 아크릴릭, 200×200cm, 1994

지를 담고 있었다. 관객을 압도하는 생생한 원색과 기계적인 혹은 다듬어
지지 않은 거친 선조로 도시와 도시인을 묘사한 화가의 작품은 급격하게
팽창하는 서울과 그곳에서 살아가는 시민들의 이야기였다.

거대한 빌딩이나 지하철 입구를 배경으로 서 있거나 걸어가는 사람들,
그들의 얼굴은 색채의 강렬함과는 대조적으로 표정이나 움직임이 박제되
어 버린 듯 냉랭한 분위기를 풍기고 있었다. 대개 얼굴을 묘사할 때 거친
붓 터치나 다양한 색채는 인상적인 표정과 격렬한 동세를 표현하기 위해
사용되는 경우가 대부분인 데 반해, 오히려 화가는 같은 방법으로 밀랍 인
형의 표정처럼 평면적이고 응결된 어떤 인상을 추출해 내고 있는 것처럼
보였다. 화면 속 인물들의 얼굴은 진짜 얼굴이 아닌 어떤 캐릭터나 페르소

「숙대 입구 07:00~09:00」, 캔버스에 아크릴릭, 180×230cm, 1991

나를 뒤집어쓴 가면 같은 형상이었고, 영혼이 빠져나간 마네킹이나 로봇 같은 모습이었다. 개개인의 기호와 정체성이 상실되어 익명화된 사람들의 생기 없는 얼굴, 그 얼굴에서는 타인과 나누는 시선의 교차도, 타인과의 미세한 정서적 교감도 감지하기 어려웠다.

초점 없이 전면을 응시하고 서 있거나 자신의 길만을 걸어가는 화면 속 인물의 공통점은 서로간에 교감이나 소통이 없다는 점이었다. 서로가 서로에게 소외되고 단절된 인물들의 인상을 가장 효과적으로 드러내는 이 강렬하고 불온한 색채의 교직은 근대적 도시화의 상황에 대한 작가의 무의식적 불안과 공포를 함의하고 있었다. 저마다의 길을 걷고 있는 사람들의 모습은 진정한 만족과 행복을 추구하는 삶의 방식과는 무관해 보였다. 그들

413

의 얼굴에는 타인과 단절된 욕망을 실현하려는 무수한 음모의 표정이 스쳐 지나가고 있었다. 자본을 향한 이기적 탐욕 때문에 서로가 서로에게 소외된 채, 사회를 유지시키는 거대 메커니즘 속에서 기계적으로 유동하는 모습으로 존재하고 있을 뿐이었다.

「도시인」 연작에서 화면의 배경인 빌딩, 지하철, 고가도로 등을 묘사하는 주요한 기법적인 특징은 직선화된 선 처리와 다양한 원색의 조합을 사용한다는 점이다. 직선화된 선은 차가움과 냉정함 그리고 기계적인 느낌을 표현하는 데에, 원색은 팽창해 가는 화려한 도시와 풍요로운 물질문명을 표현하는 데에 매우 효과적이다. 그러나 화면 속 원색의 느낌은 일견 화려한 듯 보이지만 본질적으로는 음습하다. 사창가의 번쩍이는 홍등처럼 분칠한 도시의 현란한 풍경, 데스마스크death mask를 쓴 듯 무표정한 인물의 모습은 현대 사회와 첨단 문명의 양면성을 상징적으로 은유하고 있다.

또 화가가 구사하는 굵고 거친 선조는 대상을 비현실적으로 느끼게 만드는 효과가 있다. 즉 실제의 사람이나 배경을 낯설게 함으로써 대상 자체를 있는 그대로 묘사하는 것이 아니라, 대상을 하나의 의미나 상징으로 만들어버린다. 이러한 효과는 '소외'라는 주제를 표현하는 데에 적합한 방편이 되기도 한다. 또한, 이 상징적 조작은 드러내고자 하는 내용을 더욱 극적으로 표현할 수 있게 하며, 그 결과로 작품을 보는 관객에게도 깊은 인상을 남긴다.

그의 작품은 독법에 따라서는 영적인 의미로도 읽힐 수 있는데, 네크로폴리스necropolis처럼 살풍경한 도시 속에서 영혼을 잃은 사람들의 표정은 가늠할 수 없는 실존적 비극과 이 비극에서 헤어날 수 없는 생의 절망까지 드러내고 있다. 화면 속에 드리워진 자욱한 절망은 결국 인간은 구원되어야 한다는 간절한 갈망으로 이어진다.

당시 몇몇의 기획전에서 서용선의 작품을 볼 수 있었던 것과는 달리, 상업 화랑의 상설 전시에는 그의 그림이 거의 걸리지 않았던 것으로 기억된

다. 그림 대부분이 대작이었고 죽음(「노산군魯山君 일기」)이나 소외(「도시인」)의 내용을 다루고 있을 뿐 아니라, 자극적인 색채나 강렬한 형상 때문에 사실 가정집에 걸기에 적당한 그림은 아닌 듯했다. 그래서인지 그림을 구입하는 사람들의 관심을 끌기도 그리 쉽지만은 않았다.

그러나 나는 서용선을 우리 시대가 주목할 만한 작품을 제작하는 뛰어난 작가라고 생각해 왔다. 표현주의적 색채 구사와 인물 표현의 전형성 확보를 통해 작품을 보는 이로 하여금 예기치 않게 섬뜩하고 불안한 느낌―시각적 신상―을 불러일으키는 독자적 조형 언어를 확립하고 있는 것은 물론, 작품 속에 인간과 사회 그리고 인간 본질에 대한 진지한 성찰이 담겨 있다고 느꼈기 때문이었다.

인생, 그리고 작업의 여정

2007년 6월과 7월, 세 차례에 걸쳐 서용선의 작업실을 방문했다. 이 방문은 갤러리 604(부산 중앙동) 전창래田昌來 대표의 소개로 이루어졌다. 경기도 양평군 서종면 문호리에 위치한 작업실에서 그와 그의 작품에 대한 많은 이야기를 나눌 수 있었다. 아래의 내용은 서용선과 나눈 문답의 일부다.

문　선생님께서는 초기에는 포토리얼리즘 계열의 「소나무」 연작, 그 이후로는 「노산군 일기」, 「도시인」, 「철암 프로젝트」 연작 등의 다양한 작업을 시도해 온 것으로 알고 있습니다. 초기부터 현재까지의 작업 과정이 어떻게 변화하면서 진행되어 왔으며, 선생님의 작업에서 표현하려고 하는 주제가 무엇인지 궁금합니다. 「도시인」 연작을 처음 시작하게 된 배경에 대해서도 알고 싶습니다.

답　작업의 소재와 내용이 조금씩 변해 왔다고 해서 제 작업에 본질적

「소나무」, 캔버스에 유채, 150×180cm, 1984

「소나무」, 캔버스에 유채, 150×180cm, 1984

인 변화가 있었다고는 생각하지 않습니다. 새로운 작업을 시도할 때에도 이전 작업과 연관된 생각들을 계속 끌어와 작업을 진행해 왔기 때문에, 작업의 연속성을 항상 의식하고 있었습니다. 제 작업을 굳이 분류해 보면, 강렬한 색채로 도시와 인간을 표현한 「도시인」 연작을 기점으로 소재와 생각에 큰 변화가 나타나기 시작했다고 생각합니다. 공식적으로 작품을 발표하지는 않았지만, 대학 졸업 직후에는 추상화를 그려 보기도 했고, 그 후에는 소나무를 사실적으로 묘사하는 작업을 시도하기도 했습니다. 소나무를 그리던 시기에는 서정적인 느낌을 중요하게 여겼고, 서정적인 미감 속에 중요한 미적 요소가 있다고 생각했습니다. 그 당시에는 자연이나 사람들을 보면서 느낀 막연한 정감을 구체적으로 표현하고 싶었습니다. 「도시인」 연작 이후로는 일반적인 사람들, 사회 속의 인물들, 사회적 존재로서의 인물들이 살아가는 현장으로서의 도시를 의식하게 되었고, 사회와의 관계 속에서 인물들을 바라보기 시작했습니다. 저는 개인적으로 서울의 도시화 과정을 오랜 시간에 걸쳐 지켜보아 왔습니다. 어릴 때에는 미아리에서 살았는데, 당시 미아리는 제가 지금 살고 있는 양평의 문호리보다 더 시골이었습니다. 1960년대 이후에는 청와대 옆에 있는 중학교를 다니면서 시골에서부터 좀 더 도시화된 곳으로 버스를 타고 등하교를 하게 되었고, 대학을 다니던 1970년대 중반 이후부터는 하루에 한두 시간씩 버스를 타고 서울을 남북으로 관통하는 생활을 했습니다. 그런데 이 시간 동안 정거장에 서 있는 사람들이나 걸어다니는 도시의 사람들을 관찰하는 것이 지루하거나 귀찮은 일이 아닌 흥미 있는 일로 느껴졌습니다. 사람들을 보면서 그들의 생각을 나름대로 상상하고 판단하는 일에 흥미를 느껴 도시인들의 모습을 그리게 된 것 같습니다. 1960년대의 서울은 광화문 앞에 리어카가 다녀도 하나도 이상하지 않았는데, 1970년대 이후 도시가 확장되면서부터는 팽창하는 도시에 대한 공간적 압박감을 심하게 느꼈습니다. 이러한 느낌이 「도시인」 연작의 시작과 연관되어 있습니다.

문 선생님의 작품에 담긴 사회의식과 당시의 민주화 운동 사이에는 어떤 상관관계가 있었는지 궁금합니다. 또한 「철암 프로젝트」 연작을 긴 시간 동안 중단 없이 진행할 수 있었던 동인動因과 이 연작의 향후 진행 방향에 대해서도 알고 싶습니다.

답 민주화 운동이나 시위에 직접 참여하지는 않았지만, 이러한 행동들이 사회에 대한 도덕적 책무라는 생각은 있었습니다. 민주화 투쟁에 나서지 못한 것에 대한 저의 부채의식과 당시의 작업이 무관하지는 않다고 생각합니다. 「철암 프로젝트」 연작의 경우에는 작가적 혹은 예술적 표현의 중요성보다는 주로 공공적, 사회적 의무라는 의미에 초점을 맞췄기 때문에 지금껏 작업을 유지해 올 수 있었던 것 같습니다. 그러나 최근에는 여러 사람과 함께 진행하는 공동 작업보다는 개인 작업 쪽에 더 많은 비중을 두어야겠다는 생각과, 철암 지역의 현장 실사實寫를 더욱 충실히 해나가야겠다는 생각을 하고 있습니다.

문 「노산군 일기」 연작을 시작하게 된 이유와 배경은 무엇입니까? 왜 하필 수많은 역사적 소재 가운데 계유정난癸酉靖難과 연관된 이야기를 우리 역사의 서사적 전형으로 채택하게 되었는지에 대해서 알고 싶습니다.

답 제가 대학에서 서양화를 공부하면서 품었던 가장 큰 의문은 '서양에서 고전이 된 그림에는 인간과 역사에 대한 끈끈한 관심과 사회 속 인간 사이의 갈등과 투쟁이 밀도 있게 표현되고 있는데, 왜 동양의 그림에는 그저 맑고 투명한 느낌이나 자연에 경도된 세계에 대한 관심만이 표현되고 있을까?'라는 생각이었습니다. 그래서인지 저에게는 동양적 회화세계를 극복해야 한다는 의무감이 있었습니다. 물론 지금에 와서는 동양의 미술이 꼭 그렇지만은 않다는 쪽으로 생각이 많이 바뀌었습니다만, 당시에는

「도시·욕망」, 캔버스에 아크릴릭, 190×130cm, 1995

「거리도시·욕망」, 캔버스에 아크릴릭, 190×130cm, 1996

「계유년」, 캔버스에 아크릴릭, 193.5×130cm, 1992

'세상 어디에나 인간과 권력, 인간과 역사, 인간과 사회와의 관계는 항상 존재해 왔는데, 왜 우리의 예술에는 이러한 것들이 없는가?'라는 서양미술에 대한 열등감이 있었습니다. 또한, 1970년대에는 대학에서 저희를 가르치시던 선생님들이 민족기록화 작업이라는 것을 했는데, 당시만 해도 추상미술이 주류를 이루고 있었기 때문에 국제적으로 역사화라는 장르가 있다는 사실조차 몰랐으면서도, 상상력을 발휘해 인간과 사회와 역사에 대한 서사를 그려나가는 과정에 묘한 호기심을 느꼈습니다. 그런데 민족기록화 작업의 진행 과정을 보면서 무언가 허술하다는 인상을 지울 수 없었고, 이보다는 훨씬 더 진지한 방향으로 진행되어야 한다는 생각이 들었습니다.

단종을 작품의 소재로 차용하게 된 것은, 과거 남에게 이야기하기 어려운 개인적인 문제로 심하게 마음의 갈등을 느끼던 시절이 있었는데, 그때 생전 처음으로 강원도 영월을 친구와 함께 가보게 되었습니다. 그때 간 곳이 맞은편으로 선돌이 보이는 쇠목 마을의 강변 백사장이었는데, 그곳에서 흐르는 강물을 쳐다보니 문득 가슴에 무엇인가 맺히는 것 같은 느낌이 들었습니다. 바로 이곳이 단종을 죽이고 그 시신을 내던진 곳이라고 친구가 이야기해 주었는데, 그때 갑자기 수량이 풍성한 여름 강물 위로 사람이 떠 있는 것 같은 느낌이 들면서, 수백 년 전 당시의 사건이 그대로 현실화되는 것 같았습니다. 마치 환영처럼 그 장면이 생생하게 보이는 감각을 느꼈기 때문에, 집으로 돌아와 그 장면을 스케치해 보았습니다. 당시의 제 상황이 이성적일 수 없었고 마음이 괴로워서도 그랬겠지만, 인간은 본질적으로 슬픈 존재인 것 같다는 생각이 들어, 그때부터 단종과 사육신에 관한 문제를 한 10년 정도는 다루어보아야겠다고 마음먹었습니다. 이 사건이 한국의 역사에서 사람들 사이의 갈등이나, 권력과 인간 사이의 관계를 매우 잘 보여 주고 있다고 생각합니다. 처음에 생각했던 10년이 훨씬 넘도록 이 주제를 다루어왔지만, 고민해 왔던 문제가 아직도 완전히 풀린 것 같지는 않습니다. 한국전쟁이나 신화에 대한 내용으로 진행하는 작업도 이러한 생

각들의 연장선상에 놓여 있고, 이러한 작업들 속에는 제 나름대로의 절실함이 있습니다.

문 선생님께서 앞으로 진행하고자 하는 작업의 내용과 기법, 그리고 표현하고자 하는 주제는 무엇입니까?

답 1999년부터 2002년까지는 IMF의 영향으로 경제적인 어려움도 있었고, K교수의 복직을 찬성하는 입장을 표명하면서 학내에서도 여러모로 불편한 입지에 놓이게 되었습니다. 그즈음 2~3년간은 작업에 집중하지 못했습니다만, 당시에도 작업을 하고 싶은 마음만은 절실했습니다. 최근에 다시 작업을 시작하면서 돌이켜 생각해 보니, 제가 정말 관심을 가지고 그리고 싶었던 내용은 결국 사람에 대한 이야기였습니다. 제가 작업했던 「도시인」 연작이나 「노산군 일기」 연작, 전쟁과 신화의 이야기들도 결국은 인간의 이야기입니다. 1990년대 초반 이후로 「도시인」 연작을 그리는 과정에서, 사회 속에서 인간이 어떻게 살아가느냐의 문제를 더 깊이 천착하지 못했다는 아쉬움을 느낍니다. 사회 속의 인간은 늘 변화하기 때문에 한 가지 모습으로만 고정될 수 없습니다. '사회는 늘 변화하는데 내 그림 속 인물들은 소외되거나 수동적인 자세로, 항상 같은 모습으로만 고정되어 있었던 것이 아닌가?' 하는 생각이 들었고, '상황은 변화하는데 인간은 늘 고정시켜서만 그려온 것은 아닌가?'라는 문제의식도 느끼게 됩니다. 끊임없이 갈등하며 고민하는 인간을 진실하게 그리는 것은 보류한 채, 다른 소재들만을 그려왔던 것 같습니다. '색채의 사용을 강하게 하는 것도 너무 전략적인 것은 아닌가? 내가 생각한 것 이상으로 대상을 과장해서 강하게 표현하려고 하는 것은 아닌가?'라는 점도 고민하고 있습니다. 앞으로는 사회변화에 따라 능동적으로 변화하는 인간의 모습을 그려내고 싶습니다.

아버지의 직업: 자·유·업

화가와의 문답 중에 특히 주목할 만한 내용은 아버지에 관한 이야기였다. 화가는 초등학교 시절, 가정환경조사서 직업란에 아버지의 직업을 '자유업'이라고 적어낸 기억을 회상했다. 그것은 아버지에게 공무원, 은행원, 회사원 등으로 분류될 수 있는 뚜렷한 직업이 없었다는 뜻이다. 화가의 아버지는 꽃을 키우거나 가족을 위해 집 짓는 일을 즐기는 분이었지만, 노동을 수입으로 연결시키는 데에는 무능한 가장이었다. 좋아하는 일을 즐기는 자유로움은 누렸으나, 현대적 산업체계에는 적응하지 못한 전근대적 인간이었던 것이다. 가족의 생계가 막연한 날에도 어항 속의 붕어만 바라보던 아버지에 대한 기억, 정릉의 산동네 단칸방에 일곱 식구가 살면서 누나와 함께 새끼줄에 꿰어진 연탄 덩어리를 나르던 기억과 더불어 화가는 그 시절의 신산辛酸을 회상했다. 화가의 아버지는 가족을 위해 자신의 자유를 희생할 수 없는 사람이었고, 그로 인한 경제적 고통은 고스란히 가족들의 몫이 되었다. 또한, 적응할 수 없는 사회와 늘 긴장관계에 있었고, 사회에 대한 분노를 버리지 못했다. 화가의 아버지는 어떤 남모를 사정 때문에 의도적으로 외부 활동을 회피했던 것이 아닐까 싶을 정도로 사회적·직업적으로 차단된 생활을 했다고 한다. 그렇지만 화가는 집안형편이 어려운 것이 오히려 좋은 점도 있다고 생각하며, 아버지를 원망하지 않고 자신의 상황과 처지를 긍정적으로 받아들이려고 애썼다 한다. 그러나 기울어진 가세—아버지가 시도했던 영세 운수업의 실패—로 인해 미아리에서 정릉으로 이사했던 중학교 2, 3학년 무렵부터 화가가 학업을 소홀히 하면서 방황의 시절을 보낸 점과 그 결과로 대학에 진학하지 못한 채 군에 입대하게 된 정황을 찬찬히 살펴보면, 불우했던 경제적 상황과 그 원인을 제공한 아버지에 대한 반감이 청소년 시절 일탈의 핵심적 요인이 되었음을 어렵지 않게 짐작할 수 있다.

어쨌거나 화가는 당시의 상황이 얼마나 답답했을까? 그런데 재미있는 것은 화가가 가족들을 고생시킨 아버지를 원망하거나 무능하다고 생각하기보다는 아버지의 직업인 '자유업'에 대한 뿌듯함을 먼저 연상했다는 점이다.

화가가 2006년 9월에 남긴 메모에는 프리드리히 실러^{Friedrich Schiller, 1759~1805}의 글인 「인간의 미적 교육론」의 일부분이 적혀 있었다. "전문화와 분업화가 통합적 전인을 분열시키고, 인간을 노동으로부터 소외시킨다"라는 실러의 진술은 화가의 「도시인」 연작에 등장하는 인간 군상의 단절과 소통의 부재를 잘 설명하고 있다.

아버지에 관한 화가의 진술과 화가의 메모 내용을 통해 '화가의 작품 속에서 소외되고 단절된, 무기력하고 수동적인 도시인들의 원상原象이 혹 그의 아버지가 아닐까?'라고 가정해 볼 수 있었다. 뚜렷한 직업이 없었던 화가의 아버지가 사회와 불화할 수밖에 없었던 이유는 그가 농경사회가 아닌, 근대라는 시간과 도시라는 공간을 살았기 때문인지도 모른다. 화가의 작업의 근저에는 도시문명에 적응하지 못했던 아버지의 삶을 통해, 근대라는 시대상과 그 시대의 문제점을 드러내고 비판하려는 무의식적 의도가 숨어 있는 듯하다. 그렇다면 화면 속의 도시인은 화가의 심층에 침잠되어 있는, 총체성이 파괴된 채 파편화되어 버린 아버지 상^{father figure}의 투사물^{projection}로 볼 수 있다. 더불어 화가는 도시와 도시인의 이미지를 그리는 활동을 통해 아버지의 불행했던 삶이 자신에게 끼친 부정적 영향을 극복하고 '자유'를 획득하려는 시도를 하고 있는 것이다.

내 안에 너 있다

화가는 강원도 영월의 강물 위에 사람이 떠 있는 환영을 생생하게 체험했고, 이것이 「노산군 일기」 연작을 시작하게 된 직접적인 원인이라고 이야

「거열형」, 캔버스에 유채, 258.5×194cm, 1998~99

기했다. 화가가 본 시신의 이미지와 아버지의 이미지 사이에도 어떤 연관이 있을 것이다. 아버지의 죽음이 화가에게 어떤 의미였는지 더 물어보지는 못했지만 중요한 연결고리가 있을 것이라는 예감이 들었다. 짐작건대, 화가의 내면은 '강물 위에 떠 있는 사람의 환영'과 '단종의 시신' 그리고 '무능한 아버지'를 동일시identification하고 있는 것으로 보이며, 현실의 갈등이 견딜수 없을 정도로 증폭되었던 어느 한 시점에서, 자신의 무의식적 갈등의 핵심(아버지의 무능에 대한 양가감정)이 아버지를 대유代喩하는 단종의 시신으

「단종 복위의 모의」, 마포에 아크릴릭, 288×181cm, 1995

로 전치displacement된 후, 일련의 환영으로 상징화되었다고 이해할 수 있다. 또한, 화가는 정교한 방어기제를 동원하여 내적 환상 속에서 아버지를 상 징하는 대상(단종, 강물 위에 떠 있는 사람)을 죽임으로써 아버지에 대한 자 신의 억압된 분노를 합법적으로 분출할 수 있었고, 이 죽음을 애도하는 의 미를 지닌 예술 작업의 과정을 통해 아버지를 살해했다는 무의식적 죄책

감을 취소^{undoing}할 수 있었다. 아마도 이것이 화가의 무의식 수준에서 작동된, 정신적 생존을 유지하는 한 방법이었을 것이다.

작업의 주요 소재 속에 아버지의 존재감이 스며들어 있다는 가정은 화가의 작품을 분석하는 데 흥미 있는 자료를 제공한다. 어느 화가든 스스로에게 가장 의미가 있고, 감정적 부하가 많이 걸려 있는 주제와 대상을 작업의 소재로 선택하게 된다. 요컨대 서용선 작품의 핵심적 주제는 소외된 대상의 회복이며, 소외된 대상의 원형적 이미지는 자신의 아버지라고 추론할 수 있다.

권력과 자유, 그리고 소외

화가가 시도한 역사인물화의 대표적 주인공인 단종은 어떤 인물인가? 그는 왕이라는 이름은 가지고 있었으나 왕으로서의 역할에 있어서는 완벽하게 소외된 인간이었다. 왕의 이름은 없었지만 왕의 권력을 휘둘렀던 수양대군^{首陽大君}에 의해 그는 언제든 조종될 수밖에 없는 존재로 전락했고, 자신의 의지와는 관계없이 권력의 모순적 갈등구조에 의해 제거당했다. 나의 관심은 왜 수많은 역사적 인물 중에 어떤 필연적 이유로 인해 단종이라는 인물이 화가의 작품의 소재로 픽업되었는가 하는 점이었다. 가장 중요한 이유 중 하나는 권력의 역사 속에서 단종만큼 비참하게 희생된 인간의 전형을 찾기가 쉽지 않다는 사실이었다.

인간 그 자체는 은폐되고 인간이 가진 힘만이 부각되었던 시대 속에서 펼쳐진 단종의 비극적인 삶은 화가의 아버지가 근대라는 역사 속에서 철저히 소외되었던 것과 일맥상통한 점이 있다. 화가는 '근대인이었으나 근대인의 역할을 할 수 없었던 아버지와, 왕이었으나 왕의 역할을 할 수 없었던 단종이 서로 닮았다'고 인식한 것으로 여겨진다. 단종이 권력의 기제에서 벗어나 자유롭기를 원했으나 권력의 이름을 소유하고 있었기에 주살당할

수밖에 없었던 것처럼, 합목적적인 근대적 삶의 양식을 부정하고 일탈의 자유를 추구했던 화가의 아버지도 근대라는 시간 속에 존재했기에 사회와의 피할 수 없는 불화를 겪으며 생을 마칠 수밖에 없었다.

매월당과 단종, 화가와 아버지

사육신死六臣이 자신들의 목숨을 걸고 단종의 복위를 꾀한 것처럼, 화가는 단종을 그리는 예술 행위를 통해 아버지의 삶을 온전하게 복원하려는 정신내적 시도를 반복하고 있다. 그러나 사육신이 그랬던 것처럼, 이러한 화가의 시도가 늘 실패할 수밖에 없는 이유는 예술은 현실에서 이룰 수 없는 것에 대한 추구이기 때문이다. 그러나 반복적인 실패에도 불구하고 화가의 강력한 복원을 향한 무의식의 시시포스Sisyphos적 욕망은 이 시도를 끊임없이 반복하도록 강제하고 있다.

「노산군 일기」 연작에 등장하는 매월당梅月堂 김시습金時習, 1435~93은 그런 의미에서 화가의 자아가 투영된 대표적 인물이다. 왕위 찬탈의 현실을 받아들일 수 없어, 일생을 주변인으로 방랑하며 비분 속에서 죽어간 매월당의 삶은 「도시인」 연작이 보여 주는 외부와의 단절과 소외의 전형적인 한 예다. 세조의 부름을 거부하고 단종에 대한 절의를 지킨 매월당의 모습과 근대화에 저항하며 아버지의 삶을 옹호하는 화가의 작업에는 서로 통하는 점이 있다.

화가가 최근에 시도했던 폐광촌 지역인 철암을 그리는 프로젝트 역시 「도시인」 연작이나 「노산군 일기」 연작과 동일한 맥락에서 해석이 가능하다. 철암이라는 곳은 한때 광산업으로 크게 번성했으나 폐광 이후에는 산업화로부터 철저히 소외된 낙후 지역이다. 이런 점에서 철암은 도시인, 단종과 공통된 의미소意味素를 지닌다.

화가가 다른 여러 사람과 함께 시도한 「철암 프로젝트」는 이런 낙후 지역

「김시습 초상, 의성 신씨본 사유록에서」, 종이에 압축목탄·본드물, 108×78cm, 1998

을 미술의 힘으로 바꾸어보려는 시도이며, 작가와 지역민들의 상호작용을 통해 소외된 지역을 다시 회복시키려는 실천적 노력이다. 화가는 "「철암 프로젝트」 이전에는 예술은 작가를 표현하는 것이라고 생각했는데, 「철암 프로젝트」를 하던 시기에는 작업 속에서 작가의 존재가 무화無化되는 느낌을 받았다"라고 진술했다. 이 작업의 조형적 성취와는 별개로, 한 작가가 작업 속에서 자신을 없앴다고 말하는 것은 결코 쉬운 일이 아니다. 그 진술에는 예술의 가장 본질적인 요소를 부정하는 의미가 담겨 있기 때문이다. 여기에는 '예술을 한다'는 인식보다 '지역이나 지역민들의 실제적 변화가 더 중요하다'는 신념이 담겨 있다.

「철암로」, 캔버스에 아크릴릭, 200×250cm, 2005

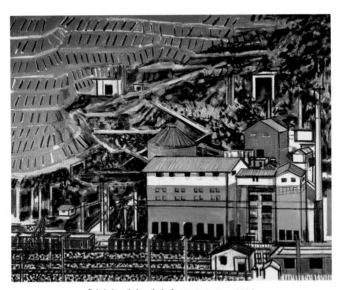

「선탄장」, 캔버스에 유채, 181.5×227cm, 2004

작가로서는 그 무엇보다 소중하다고 할 수 있는 예술적 표현의 욕구보다 한 지역사회의 긍정적인 변화를 더 중요하게 여긴다는 것은 그 지역이 작가에게 부여하는 매우 특별한 의미가 없다면 불가능한 일이다. 결국, 철암이라는 지역이 화가의 정신세계에 중요한 영향을 끼친 아버지라는 대상과 어떤 공통분모가 있기 때문일 것이다.

'역사 인식(「노산군 일기」)'과 '현실 인식(「도시인」)'으로부터 시작된 화가의 작업은 결국 '현실참여(「철암 프로젝트」)'에까지 이르고 있다. 소외의 인지에서 소외를 극복하려는 실천으로 점증漸增되는 작업의 시계열적時系列的 진행과정은 아버지와의 관계를 통해 형성된 정신역동의 일관된 흐름을 명료하게 드러내고 있다.

화업, 아버지를 받아들이다

화가는 아버지가 돌이킬 수 없는 중병에 걸렸을 때, 아버지에게 미술도 사회에서 통용될 수 있는 직업이라는 것을 보이고 싶어 한 미술제에 응모했다고 한다. 입상하여 상금을 받고 아버지께 그 내용을 보여 드렸지만, 화가는 후에 상금 때문에 공모제에 응모한 것을 두고두고 후회했다고 한다. 처음에 작품을 미술제에 출품한 것은 사회에서 통용될 수 있는 일을 하지 않았던 아버지의 삶의 방식에 대한 거부와 부정이었고, 나중에 그것을 후회한 것은 아버지의 삶의 방식에 대한 수용과 긍정이라고 할 수 있다. 이 진술은 화가의 마음속에 아버지에 대한 미움과 사랑의 양가감정이 공존하고 있음을 단적으로 보여 준다. 한편, 무능한 아버지에 대한 부정적 감정을 억압repression하면서 '자유업'에 대한 뿌듯함을 연상했다는 점 역시 화가의 양가성ambivalence과 신경증적 방어neurotic defense의 한 측면을 반영하고 있다. 실제로 화가는 억압 때문에 아버지에 대한 부정적인 감정을 의식 수준에서는 전혀 인지하지 못하고 있었으며, 과거에 아버지를 원망하거나 무능

하다는 생각을 해본 적이 없었다고 말했다.

화가는 "예술은 누군가를 위해서 하는 것이 아닌 나 자신을 위한 것이며, 자신도 모르게 하게 되는 것"이라고 말했다. 그는 예술에 있어서의 유희와 자유를 중요한 가치로 인식하고 있었으며, 대가代價를 위한 예술 작업을 마음속으로 완강히 부인하는 자세를 취하고 있었다(노동과 대가를 분리하는 사고방식은 전형적인 전근대적 사고다). 이는 화가의 아버지가 생산 시스템의 굴레에 얽매인 근대적 직인職人이 아닌, 유희적 노동에서 소외되지 않은 채 전근대적 자연인으로 남아 있으려 했던 사실과 극히 유사한 맥락을 반영하고 있는 것이다.

화가는 아버지의 삶의 방식을 답답해하고 일면 부정하면서도, 종국에는 아버지의 삶의 흐름과 가치관을 수용하며 아버지를 동일시하는 과정—아버지=도시인=단종=철암=나=도시인을 그리는 화가=사육신 및 김시습=철암 프로젝트 참여자—을 밟아온 것으로 이해할 수 있다. 프로이트 식으로 이야기하면, 양가적 갈등 속에서도 결국은 아버지를 동일시할 수밖에 없었던 화가의 심리적 기저에는 모든 사람의 초자아 형성과정이 그러하듯, 오이디푸스 콤플렉스와 연관된 거세불안이 개입되어 있었을 것이다. 그리고 근대(소외와 단절)를 극복할 수 있는 해법으로 마침내 화가가 선택한 것은, 실러가 '문화로 인해 야기된 대립을 극복할 수 있는 유일한 방법'이라고 설파한 예술, 즉 화업畵業이었다.

꿈과 작품들, 내면을 드러내다

2009년 2월, 화가의 도록 자료를 넘겨보던 중에 그의 내밀한 무의식의 편린을 보여 주는 작은 도판 그림 한 장이 눈길을 스쳐 지나갔다. 1985년에 그렸고 1988년에 약간 손을 보아 최종적으로 완성했다는 이 작품에는 「꿈-아버지」(1985~88)라는 특이한 제목이 붙어 있었다. 화가에게 혹 이 그

「꿈-아버지」, 캔버스에 유채, 117×91cm, 1985~88

림을 그리게 된 어떤 특별한 동기나 사연이 있었는지 물었더니, 아버지가 별세하신 지 대략 2~3년이 지난 즈음에 꾸었던 꿈의 내용을 소재로 그린 작품이라고 답했다.

화가는, 자신은 평소에 꿈을 거의 꾸지 않는 편인데, 이때 꾸었던 꿈의 기억은 유난히도 생생했기 때문에 그림으로 옮겨보았다고 이야기했고, 자신이 꿈을 소재로 그린 작품으로는 아마도 이것이 거의 유일한 것으로 기억된다고 말했다. 사실 자신은 그때까지 아버지와의 관계가 그다지 나빴다

고 생각해 본 적이 없었음에도, 선친 사후 2~3년 동안 아버지에 대해 애틋한 그리움을 느끼거나 아버지에 관한 꿈을 꾸거나 한 적이 전혀 없었기 때문에, 자신이 너무 인간적으로 차갑고 냉정한 사람이 아닌가 하는 고민을 하기도 했고 스스로에 대한 섭섭함을 느끼기도 했다며 자신의 솔직한 심경을 털어놓았다. 그런데 이 꿈을 꾸고 난 다음에야 비로소 아버지에 대한 그리움과 연민을 느끼기 시작했고, 꿈속에서 돌아가신 아버지를 마주보는 순간, 이제는 아무 걱정 없이 '안심'해도 될 것 같은, 이상하리만치 편안한 느낌이 들었다고도 토로했다.

이 그림의 구성을 살펴보면 화면 중앙에는 흐르는 강물 같은 것이 전체 화면을 둘로 분할하고 있는데, 좌측 상단에는 화가와 어머니와 미혼의 여동생(당시 함께 살던 가족들)이 그려져 있고, 우측 하단에는 시신으로 누워 있는 임종 당시의 아버지의 모습과 사후 세계에서 가족들을 응시하고 있는 아버지의 모습, 아버지의 아우라^{aura}나 영체^{靈體}처럼 보이는 붉은 형상이 함께 그려져 있다. 아버지의 모습 아래에 그려진 죽음이나 영생을 의미하는 봉황 같은 문양은 화면 아래쪽이 영계^{靈界}임을, 흐르는 강물은 아래쪽 피안^{彼岸, 저승}과 위쪽 차안^{此岸, 이승}의 경계임을 상징하고 있다. 삶과 죽음을 가르는 강물 위에는 기와집 세 채가 그려져 있는데, 이 집들은 당시 화가가 살았던 성북구 삼선동의 한옥이라고 이야기했다.

「꿈-아버지」와 「노산군 일기」의 아날로지^{analogy}

공교롭게도, 그 시기 이후(영월에서 강물 위에 사람이 떠 있는 환영을 보았던 1986년부터)에 제작된 「노산군 일기」 연작에는 「꿈-아버지」와 유사한 연상을 불러일으키는 소재와 내용이 속속 출현하고 있다. 이들 연작에는 한옥, 강물, 시신 등이 작품의 주요한 소재로 등장하고 있을 뿐 아니라, 「노산군 일기」 연작의 배경이 되는 청령포 주위의 기와집, 강물과 「꿈-아버지」 속

「청령포 · 절망」, 캔버스에 유채, 116×91cm, 1995~96

「청령포 · 노산군」, 한지에 아크릴릭, 63.5×94cm, 1987

「심문·노량진·매월당」, 캔버스에 유채, 180×230cm, 1987~90

화가의 삼선동 집과 강물이, 「노산군 일기」 연작에 담긴 단종의 삶과 죽음의 모습과 「꿈-아버지」 속 아버지의 육체와 영체의 모습이 묘하게도 서로 오버랩되고 있다.

작품 「청령포·절망」(1995~96)은 화가가 강원도 영월에서 보았다는, 사람이 강물에 떠 있는 환영을 직접적으로 연상시키는 그림이다. 화가가 하필 단종의 구전口傳과 관련된 영월의 강가에서 환영을 경험한 이유도 강물의 이미지와 단종의 죽음이 꿈 이야기 속에 드러나는 화가의 무의식적 핵심감정과 핵심갈등—아버지에 대한 애증과 아버지의 죽음에 대한 죄책감—을 건드렸기 때문일 것이다. 이와 유사한 모티브를 담고 있는 또 다른 그림으로는 「청령포·노산군」(1987)이 있다. 「꿈-아버지」, 「청령포·절망」, 「청령

서용선

「엄흥도·청령포·노산군」, 캔버스에 유채, 85×70cm, 1986~90

포·노산군」 등에 공통적으로 등장하는 소재인 강물은 공무도하가^{公無渡河歌}에서의 그것처럼, 생사를 가르는 그리고 생사가 만나는 분계^{分界}라는 점에서 유사한 의미역^{意味域}으로 묶일 수 있다. 화가가 그리는 전쟁이나 신화의 세계라는 것도 사실은 이 그림들에 등장하는 강물의 이미지와 깊은 연관이 있다. 왜냐하면, 전쟁이란 삶과 죽음이 경계지워지는 현장이며, 신화란 존재와 비존재의 경계선상에 자리 잡고 있기 때문이다.

「심문·노량진·매월당」(1987~90)에서도 「꿈-아버지」의 구성처럼 강물을

「청령포·엄흥도·노산군」, 캔버스에 유채, 180×230cm, 1990

경계로 하여 사육신의 시신과 매월당의 모습이 서로 마주하고 있는 장면
이 등장한다. 두 그림을 서로 비교하면, 「심문·노량진·매월당」의 사육신의
시신은 「꿈-아버지」의 아버지의 시신과, 「심문·노량진·매월당」의 매월당은
「꿈-아버지」의 살아 있는 화가의 가족(화가, 화가의 어머니, 화가의 여동생)과
대응하고 있다. 즉 화가는 죽은 자라는 의미에서 아버지와 사육신을, 산
자라는 의미에서 가족과 매월당을 동일시하고 있다. 또한, 이 그림에서 보
이는 사육신을 잔인하게 심문하는 모습과 「도시인」 연작에서 발견되는 자
본화된 도시문명의 비정함은 작가의 정신세계 내부에서 서로 긴밀하게 연
결되어 있다. 그리고 그림 속에 아무렇게나 내쳐진 사육신의 시신과 사이
보그처럼 기계적 표정을 짓고 있는 도시의 군상 역시 결국은 동체이명^{同體異}

438

名에 다름 아니다.

「엄흥도·청령포·노산군」(1986~90)과 「청령포·엄흥도·노산군」(1990)에서
는 청령포 강물 위에서 살아 있는 엄흥도와 죽은 단종이 해후하는데(「꿈-
아버지」의 화가, 강물, 아버지는 「청령포·엄흥도·노산군」의 엄흥도, 강물, 단종과
일대일로 대응된다), 이 장면은 산 자(엄흥도=화가)와 죽은 자(단종=아버지)의
화해, 즉 화가의 경우에서 역동적으로는 돌아가신 아버지와의 화해 또는
아버지에 대한 분노와 죄책감의 해소를 의미하는 것으로 보인다. 꿈속에서
돌아가신 아버지를 바라보며 '안심'이 되었다는 화가의 진술은 이를 강력하
게 뒷받침한다.

이상의 몇몇 작품을 꼼꼼히 검토해 보면, 1986년부터 시작된 「노산군 일
기」 연작의 주요한 소재, 모티브 및 반복되는 역동적 양상psychodynamical pattern
이 1985년에 이미 거의 다 완성된 작품 「꿈-아버지」에서 유래되었다는 사
실을 어렵지 않게 간파할 수 있다.

개인사와 작업들, 그 정신역동적 이해

처음 영월에 갔던 1986년은 화가의 개인사에 있어서도 매우 중요한 시점
이었던 것으로 보인다. 당시 화가는 학교의 전임 발령을 앞둔 상황이었기
때문에, 심한 복통을 참으며 출근을 강행하다가 증상이 악화되어 1986년
6월경 사구체에 손상과 염증이 있다는 소견으로 병원에 입원해 있었으며,
그 직후에 결혼을 했고, 6월 25일에는 서울미대에서 전임 발령을 받았다고
한다. 미국공보원 연수 작가로 선발되었지만, 전임 발령이 나면서 미국에는
가지 못하게 되었다. 이러한 여러 가지 일이 한꺼번에 겹치면서 받았던 스
트레스에 더해, 화가는 결혼 직후부터 아내와 별거해야 하는 어려움을 겪
게 된다. 이 무렵인 1986년 8월, 혼란스런 마음을 추스르기 위해 우연히 친
구와 영월을 찾았다가, 1985년에 꾸었던 꿈속에 나타난 장면을 연상시키는

「낙화」, 신문지에 아크릴릭, 55.5×39.5cm, 2006

서강西江의 강변에서 작업의 중요한 모티브—단종—를 발견하게 된다.

　그로부터 얼마 후 화가는 다시 영월 서강을 찾아, 그 앞에서 텐트를 치고 강물이 자갈에 부딪히는 소리만 들으면서 수일간을 지낸 적이 있었다고 한다. 그때 물소리를 들으면서 마음이 차분하게 정화되는 느낌을 받았으며, 이후 4~5년 동안은 복잡한 일상사나 학교일로 마음이 답답하거나 갑갑해질 때마다 '쏴' 하는 물소리가 가슴속을 훑고 지나가는 특별한 감각을 느꼈고, 그때마다 이상하게 마음이 편안해졌다고 회상했다. 화가는 당시 청령포, 장릉, 소나기재 등 단종과 관련이 있는 장소를 두루 돌아보았는데,

이곳에서 목도한 서강 위로 내리는 소나기 줄기와 넘실거리며 흐르는 새파란 강물에서 물이 담고 있는 비극, 슬픔, 눈물을 보았다고 한다. 또 강물 위에 떠 있는 비애 서린 한 인간의 모습을 보았다고도 한다. 이런 진술들로 미루어볼 때, 화가에게 있어 강물의 의미는 자신과 돌아가신 아버지가 함께 만나 화해하는 안심입명安心立命의 성소聖所이며, 결혼한 여성과의 악화된 관계에서 유발된 내면의 불안을 씻어내고 미움과 연민의 양가감정을 정화시키는 소도蘇塗와도 같은 장소인 것이다. 결국, 아버지와의 관계에서 유래한 화가의 핵심적 갈등이 결혼한 여성과의 관계가 악화되면서 반복 재현된 것으로 보이며, 환영과 같은 일시적인 지각의 장애가 무의식적 갈등 내용의 해소를 위해 증상으로 표출된 것으로 판단된다.

또 한 가지 흥미를 끄는 것은 화가가 대화 중에 계속해서 자신의 아버지가 돌아가신 해를 정확히 기억하지 못했다는 점이다. 대담 중 수차례에 걸쳐 나는 그의 선친의 몰년沒年을 물었으나, 화가는 정확한 연도를 떠올리지 못했다. 이 사실 외에도, 선친의 별세 후 2~3년 동안 아버지의 죽음에 대한 슬픔이나 아버지에 대한 그리움을 느끼지 못했다는 화가의 진술을 참조하여 추론하면, 그가 아버지의 죽음과 연관된 기억과 감정을 얼마나 극심하게 억압하고 있었는지를 간접적으로 추정할 수 있다. 화가가 선친에 관한 꿈을 꾼 연후에야 아버지를 그리워하는 감정이 생긴 점, 그 후 세월이 지나면서 차츰 아버지가 보고 싶다는 느낌이 강화된 점 등으로 미루어 짐작건대, 그제야(1985) 비로소 아버지의 상실에 대한 화가의 심리적 애도 과정mourning process이 시작된 것으로 보인다.

이토록 긴 시간 동안 애도 반응이 지연되었던 이유는 아버지를 향한 무의식적 살해 충동이라는 오이디푸스적 분노감과 그로 인해 유발된 막대한 죄책감을 화가의 자아ego가 신경증적 방어기제를 통해 극도로 억압했기 때문이라고 이해할 수 있다. 그러나 꿈 작업dream work을 통해 아버지의 좋은 면(good object representation)과 나쁜 면(bad object representation)에 대한

내적 통합integration이 적절하게 이루어지면서 분노와 죄책과 같은 화가의 무의식적 갈등unconscious conflict이 상당 부분 완화되어 극적인 '안심relieving tension'을 경험하게 되었고, 이러한 애도의 과정을 통과한 후에는 마침내 자신의 내러티브를 보편으로 승화시켜 하나의 메타포적 양식으로 다양한 작품(「노산군 일기」, 「도시인」, 「철암 프로젝트」 연작 등) 속에 담아낼 수 있게 된 것이다.*

* 〈올해의 작가 2009: 서용선〉 전, 국립현대미술관 과천 제1전시실, 중앙홀(2009. 7. 3~9. 20)

사진으로 본 서용선

徐
庸
宣

1951~

서용선은 1951년 8월 26일 서울에서 태어나 미아리와 정릉 등 서울 변두리에서 성장기를 보냈다. 경복중·고등학교를 졸업하고 군 복무 후 늦깎이로 1975년 서울대학교 미술대학 회화과에 입학해 1979년 졸업했다. 1982년 동 대학원 서양화과를 졸업했으며, 1986년부터 2008년까지 서울대학교 미술대학 교수를 지냈다. 1978년 〈제1회 중앙미술대상전〉과 〈제9회 한국미술대상전〉에 극사실적 경향의 작품을 출품했고, 1980년대 초에 「소나무」 연작을 발표하며 화단에 알려졌다. 이후 「도시인」, 「노산군 일기」, 「철암 프로젝트」 연작 등을 연이어 제작했고 6·25 등 민족사의 비극이나 전쟁, 동아시아의 신화적 세계, 풍경화 작업 등에 이르기까지 다양한 영역으로 작업을 확장해 왔다.

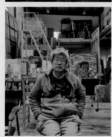

(위에서부터) 양평 문호리 작업실에서(왼쪽이 필자, 2014. 10. 28)/양평 문호리 작업실에서 (2021. 11. 25)

나는 2006년 6월부터 7월까지 부산의 갤러리 604 전창래 대표와 함께 양평 문호리의 화가 작업실을 몇 차례 방문한 적이 있었다. 아마 그때가 화가와 처음으로 개인적인 대화를 나누게 된 시점이었던 것으로 기억한다. 이전에도 화가의 작품을 전시장에서 보면서 정서적 감흥을 촉발하는 강렬한 색채와 터치의 힘을 느꼈던 바 있었다. 또한, 그러한 정서성의 진동이 극히 강렬하면서도 비극적인 방식으로 발현되고 있다는 지점에 주목했고, 인간 소외의 문제를 정면으로 응시하고 있다는 점에서 상당한 흥미를 느끼게 되었다. 특히 그의 인생사 이야기나 작업의 내용을 세밀하게 살펴보면서, 인간 소외라는 엄청난 거대 담론적 서사가 자신의 아버지에 대한 양가감정이라는 자전적 미세담론과의 연관 속에서 이해될 수 있으리라는 기대로 화가의 심리적 현실에 대해 관심을 갖게 되었고, 이를 역동적으로

443

양평 문호리 작업실에서 목조각 제작 중인 화가
(2015. 2. 자료: 서용선 아카이브)

설명하려는 의도를 가지고 수차례에 걸친 화가와의 인터뷰를 진행했다. 당시 작업실에 있던 다양한 소재의 작품을 통해 작업 전반의 진행과 흐름을 자세히 관찰할 수 있었고, 이를 통해 소재 간의 차이에도 불구하고 작업 전반을 관통하는 일련의 공통된 주제의식을 발견할 수 있었다.

(왼쪽부터) 화가가 출생한 미아리 고개 인근의 옛 모습(1959)/정릉 숭덕국민학교 입학 당시(1959. 3. 자료: 서용선 아카이브)/덕소 장욱진 화실에서(왼쪽이 화가, 1968. 10. 13, 자료: 서용선 아카이브)

돈암동 화실에서(1979, 자료: 서용선 아카이브)

화가는 6·25전쟁이 한창이던 1951년 미아리에서 태어났고, 1959년 미아리에서 멀리 떨어진 숭덕국민학교에 또래보다 1년 늦게 입학했다. 경복중학교 2학년에 재학 중이던 1966년 정릉으로 이사해 그곳에서 청소년기를 보낸다. 서울 변두리에 살았던 서민들의 생활이 전반적으로 녹록지 않던 시절이기도 했지만, 화가는 특히 아버지의 사업 실패로 인해 정릉으로 집을 옮기게 되면서, 일곱 식구가 산동네의 단칸방으로 내몰리게 되는 가난의 고통을 겪기도 했다. 고등학교 1학년(1968) 때 당시 경복고 미술교사였던 오경환吳京煥이 학교 특활시간에 학생들을 데리고 장욱진의 덕소 화실을 방문한 적이 있었는데, 화가도 그때 미술반 학생들과 함께 그곳을 가보았다고 한다. 화가는 서울대학교 미술대학 졸업(1979) 후와 동 대학원 입학(1980) 전 사이에 잠시 돈암동에서 입시화실을 운영하기도 했다.

1986년 화가는 단종을
죽이고 그 시신을 던졌
던 장소라는 영월의 한
강변에서 강물 위에 사
람이 떠 있는 듯한 기이
한 환영을 생생하게 경
험했다고 한다. 그 이후
부터 화가는 단종과 세

영월 청령포 전경과 청령포 관음송

조, 사육신과 김시습 등의 인물과 계유정난과 연관된 다양한 서사를 다룬 「노산군 일기」 연
작을 제작하기 시작한다. 삼면이 깊은 강물로 둘러싸여 있고 나머지 한쪽도 험준한 절벽으
로 막혀 있는 천혜의 유배지인 청령포에는 단종이 머물렀던 적거지謫居地와 그가 앉아서 쉬
었다는 수령 600년이 넘는 소나무가 있다. 중간에서 둘로 갈라져 자라난 이 소나무는 단종
의 모습을 보았고(觀) 그의 목소리(音)를 들었던 나무라 하여 관음송觀音松이라 부른다.

화가는 미술그룹 '할아텍' 결성에 참여해, 탄광산업
으로 흥성했다가 폐광촌으로 전락한 철암을 10여
년간 160회 이상을 방문하며 「철암 프로젝트」를 진
행해 왔다. 여기서는 단순히 지역을 그리는 사생 작
업만이 아닌, 지역주민과의 소통이나 교육 프로그
램을 진행하는 등 다양한 방식으로 지역사회의 발
전에 기여하는 공공성을 띤 활동을 꾸준히 지속해
나갔다.

철암 전경 및 거리

철암역 벽화 제작 중인 화가(2007. 7. 자료:
서용선 아카이브)

도시풍경: 서울의 지하철역(숙대입구역)/서울의 빌딩들(광교·을지로)

화가의 작업 전체 중에서도 「노산군 일기」 연작과 더불어 세간에 가장 널리 알려진 「도시인」 연작은 도시화에 따른 인간 소외나 정서적 단절 등의 문제를 도시의 현란함과 인간의 무표정이 교차하는 원색의 강렬한 터치로 표현해 내고 있다. 이는 1980년대 당시 도시화와 산업화의 정점을 향해 치닫던 한국사회에 제기된 심대한 문제의식에 대해, 남달리 예민하게 반응했던 화가의 치열한 작가정신의 소산이기도 하다.

그림, 그 사람

한 정신과 의사가 진단한 우리 화가 8인의 내면 풍경

ⓒ 김동화 2022

초판 인쇄	2022년 5월 12일
초판 발행	2022년 5월 26일

지은이	김동화
펴낸이	정민영
책임편집	정민영
편집	이남숙
디자인	이선희
마케팅	정민호 이숙재 김도윤 한민아 정진아 이가을 우상욱 정유선
제작처	영신사

펴낸곳	(주)아트북스
출판등록	2001년 5월 18일 제406-2003-057호
주소	10881 경기도 파주시 회동길 210
대표전화	031-955-8888
문의전화	031-955-7977(편집부) 031-955-2696(마케팅)
팩스	031-955-8855
전자우편	artbooks21@naver.com
인스타그램	@artbooks.pub
트위터	@artbooks21

ISBN 978-89-6196-414-2 03600